国家教委人文社会科学研究规划项目
"十五"规划第一批立项课题

琴史·综议

李祥霆 著

中 华 书 局

图书在版编目(CIP)数据

琴史·综议/李祥霆著. —北京:中华书局,2023.2
ISBN 978-7-101-15952-3

Ⅰ.琴… Ⅱ.李… Ⅲ.古琴-音乐史-中国-古代
Ⅳ.J632.319

中国版本图书馆 CIP 数据核字(2022)第 192347 号

书　　名	琴史·综议
著　　者	李祥霆
责任编辑	刘　楠
责任印制	陈丽娜
出版发行	中华书局
	(北京市丰台区太平桥西里 38 号　100073)
	http://www.zhbc.com.cn
	E-mail:zhbc@zhbc.com.cn
印　　刷	北京盛通印刷股份有限公司
版　　次	2023 年 2 月第 1 版
	2023 年 2 月第 1 次印刷
规　　格	开本/710×1000 毫米　1/16
	印张 23¾　插页 2　字数 300 千字
印　　数	1-5000 册
国际书号	ISBN 978-7-101-15952-3
定　　价	88.00 元

前　言

　　古琴在中国古代叫作琴，或七弦琴，美称为瑶琴、玉琴等，是文人贵族的音乐艺术，约产生于商代早期，一直流传、发展至今，已有三千多年的历史，是世界唯一最古老且存活到今天的成熟的音乐艺术。据《尚书·益稷篇》所载"搏拊琴瑟以咏，祖考来格"，推测琴在当时应已成为祭祀祖先的典礼所用的主奏乐器。在记录周代社会行为规范的《礼记》中，更要求"士无故不彻琴瑟"：没有特别显著的自身或亲人的变故，士每天都不可离琴，这是作为士的必备的能力、修为，是身份和地位之须，这足以说明琴在当时的影响和性质，它已不是一种简单的乐器。春秋时期孔子告诫他的儿子"不学礼无以立"，琴自然为必备，这是对琴的状态、性质的印证。另外，在孔子编订的《诗经》中，已有以琴为题材的诗作，最为人熟知的就是"窈窕淑女，琴瑟友之"，说明琴也可以进入社会文化生活，表现生动而美好的爱情。

　　公元前三世纪《吕氏春秋》载伯牙子期之事，伯牙"方鼓琴而志在太山"，即在弹琴之时"心里想着高山"，钟子期听了说："琴弹得太好了，雄伟有如高山。"稍过了一会儿，又"心里想着流水"而弹，钟子期又说："琴弹得太好了，宽广动荡有如流水。"这里明确讲的是即兴演奏，而不是先弹一曲《高山》，又弹一曲《流水》。钟子期在伯牙的两番演奏中，将琴的形神表现分别理解为"如高山""如流水"，而这也正是伯牙弹琴之时心里所想。这一记载见于被公认足以凭信的文献，史上最有名的高手琴家的内心明确的活动："志在"，被一位有着高明的鉴赏能力的

人充分理解，这样的知音世间难求，以至钟子期故去，伯牙将琴毁掉，因为相信不会再有人值得他弹琴了——"伯牙摔琴谢知音"的故事传为千古美谈。

即兴演奏能至此境界需三个条件，一是演奏者有这样的即兴作曲并演奏的能力和出色的水平；二是听者有如此高明的鉴赏能力；三是所用乐器必须是上乘良琴。涉及琴、人、艺的这三个条件在公元前三世纪都达到了十分充分的状态，思之不由令人自豪。

由《尚书》所记琴尊为敬神祭祖所用，至《礼记》记述的"士无故不彻琴瑟"，到《诗经》反映的琴已进入社会生活抒发思想感情，再到春秋时期已近极致的即兴演奏，这是古琴流传发展的生命活力的有力的证明。

汉代的大文学家司马相如以一曲琴歌打动卓文君，二人私奔，结为夫妻。这显示了琴在汉代对社会生活思想感情产生的影响，其中既有《诗经》"琴瑟友之"的传统痕迹，也显示出琴乐在词、曲、歌、奏诸方面的艺术发展。司马相如在《长门赋》中写道："援雅琴以变调兮，奏愁思之不可长。案流徵以却转兮，声幼妙而复扬……"说明其时琴曲的表现，有"变调"之用，可能是变化如"变徵"，也可能是调性的转换；而"却转"也在唐人手抄文字谱《幽兰》中出现，此处更有音乐由柔美变为亮丽的具体描述，这些都是司马相如为我们留下的琴在汉代的艺术状态实例。

东汉末的蔡邕是位琴名很盛的学者，汉桓帝（147—167在位）时因琴名被召入京，却因身体不适中途而返。他所著《琴赋》已明确写出"左手抑扬，右手徘徊"（疑应是"右手抑扬，左手徘徊"之传抄之误），可见双手指法的表现已有鲜明的变化，"屈伸低昂，十指如雨"，则是技巧的高度发挥。他所撰集之《琴操》，具体记写了当时流传的琴曲四十七首，其中尤为可贵的是《聂政刺韩王曲》，这是今天古琴曲最为重要的经典《广陵散》的最初记录。可以说《广陵散》是现存最早的乐曲，来源于汉代是完全可信的。

　　魏晋南北朝与隋代虽然也是一个相当长的历史阶段，但由于社会动荡不安，未能形成有利于文化发展的条件，但于琴仍能出现重要的历史性闪光，其中一项是嵇康《琴赋》对琴的艺术状态和表现技巧的记写、描述，另一项是丘明传授已用古琴专用谱记写的大型琴曲《幽兰》。

　　嵇康，三国时期魏国文人，尤精于琴，临刑之时弹《广陵散》，历代引为典故，而他的名篇《琴赋》更对琴在当时的艺术表现作了充分的、令人惊叹的文字抒写："众器之中琴德最优"，"华容灼烁，发采扬明"，"浩兮汤汤，郁兮峨峨"，"洋洋习习，声烈遐布"，"心闲手敏"，"瑰艳奇伟"，"风骇云乱，牢落凌厉"，"英声发越，采采粲粲"，"能尽雅琴，唯至人兮"。这是一位精于琴的技巧、深于琴的艺术的高明音乐家对琴的充分理解和展示，所呈现的也是琴在一千多年前的实际客观存在。

　　对于琴史乃至世界音乐文化史而言，丘明所传的《幽兰》乃为遗产至宝。音乐是一千四百年前的，而所用的记谱法是琴所专有专用的——"文字谱"已经可以成熟地记录琴曲的旋律主体，可以表达音乐丰富的表情。"文字谱"用汉字表达琴的指法名称、演奏术语，将演奏过程逐音记写出来。它是基于琴的构造和汉字汉语表达能力的高度智慧结晶，是对琴的乐器结构、定弦方法、双手左右运用多种可能结合的清楚记录：琴的七弦长度相等，同时又是五声音阶为主的定弦关系；每条弦上产生的实音（即按音）、泛音及各弦的本弦（即空弦）散音，加上尤为重要的又是琴上更具表现力的左手按、右手拨之后移动而产生的"走音"（有称"走手音"的），如上种种，都能得到明确的记录。这种用汉字记写下来的文字谱，尚无明确的起始时代，只有一种传说为战国雍门周所创，虽难考证源起，但也可知一定是经过长期发展完善才形成的。丘明所传《幽兰》正是有幸经唐人手抄而保留到今天，成为现存世界上最古老的乐谱。

　　《幽兰》一曲，述说孔子周游列国而其政治理念不被采纳，如同幽雅而芬芳的兰花只能在空谷中与杂草为伍，深感孤独、寂寞和忧伤。全曲用尽琴上四个八度之音，音色、指法丰富，旋律高雅清远，感情波澜起伏，曲用慢板，曲长约十二分钟。特别需要指出的是，这是一曲

一千四五百年之前的乐曲！

唐代，尤其盛唐，是中国古代历史上最为辉煌的时期，在文化艺术领域也不例外。纵观琴史，从琴的产生到二十一世纪的今天，三千多年间，唐代是全面居于高峰时期的。从1425年刊行的《神奇秘谱》上卷所载诸曲记谱法，可以判断其为唐代订谱谱本。唐代流传的琴曲，如气势恢宏的千古名曲《广陵散》、精彩独特的经典小品《酒狂》及古朴灵动的《获麟操》，充分显示了琴在表现力量、表现内容、表现技术艺术的精深等方面都达到了令人赞叹不已的高度、深度和精度，而且这些琴曲都有明确恰当的标题、形象鲜明的旋律、巧妙精致的指法，为唐代琴乐的辉煌成就给出了有力的证明，值得我们做更深入的研究。

古人之所以能把很古老的远至两千多年前的很丰富的音乐内容、很丰富的演奏方法明确记录下来，成为乐谱，就是其时已经有了基本完善的记写方法，即上文所称的"文字谱"：用文字把演奏的专有术语记写出来。琴的演奏术语即指法，有很明显的句法、乐汇、节奏因素，可以确定完整的旋律，但是因为用文字记述，不免令这种琴用乐谱成为非常繁复的文章，所谓"动越两行，未成一句"，使用起来十分不便。

琴谱从初现、形成，即传说中的雍门周创制琴谱的战国时期，到一千年后的隋唐之际应该都是不完善的，很多古谱在唐代已经不能流传，不被使用，即"不行"。唐初"能琴无双"的琴师赵耶利"出谱两峡，名参古今，寻者易知"，"意取周备"，才是易于流传的实用的文字谱。文献记载，其后又有晚唐的重要琴家陈拙"更写古谱《南风》《文王操》"，则可知是变更已"不行"的古谱，写成其时实用的"时谱"，即已经实用的基本完善的文字谱。这在当时显然是重大的变更，因此文献中特别记出"更写古谱"。再后的曹柔又进一步创制了将指法名称、弹奏术语化减为用笔画按需组成的一个个形如常规文字的符号"谱"，这就是今天称为"减字谱"的专用乐谱。"减字谱"完全达到了琴曲的记写要求，在琴人琴乐中一直使用到今天。琴的专用"减字谱"不仅记录琴曲旋律的明确线条，同时还记录了演奏的表情和表情所要求的强弱、快慢之外的更

为必要、更为丰富的诸多表现——刚柔、浓淡、方圆、虚实、明暗等等，这些鲜明细腻、精致入微、生动强烈的表现是琴的灵魂。无疑，赵耶利和曹柔做出了巨大的历史性贡献。

唐初赵耶利虽然慕道自隐，不求闻达，但在当时已是"能琴无双"，社会影响甚至"当世贤达莫不高之"，是一位出众的演奏家，被赞为与汉司马相如、蔡邕琴艺相通，时称"琴道方乎马蔡"。

唐代更为伟大的琴家薛易简所做的贡献堪称是跨越时代的琴史丰碑。他在唐天宝（742—756）中为翰林待诏，是一位皇家琴师，其艺术、技巧、影响及地位皆不亚于赵耶利。他在琴学理论建树上达到了空前的高度，充分表现在他的《琴诀》中，宋人朱长文的《琴史》有清楚的记载：

> 琴之为乐，可以观风教，可以摄心魂，可以辨喜怒，可以悦情思，可以静神虑，可以壮胆勇，可以绝尘俗，可以格鬼神。此琴之善者也……志士弹之，声韵皆有所主。

这是对琴的艺术的高度概括，是深刻的美学认识，是系统的理论总结，是法则性的观念，可以提炼为《琴诀》至论的"二有"及"八可"。这完全是从琴的音乐实际存在、音乐的思想感情及精神气质所出发而形成的，也是他的古琴艺术经验长期积累的结果：九岁起学琴，三年已"工"三十曲，十七岁即能掌握大曲十八首。他是一位名副其实的待诏皇家琴师，身份地位与李白、杜甫相当。具有高度音乐美学价值的《琴诀》产生于一千多年前的唐代，与中国相比较，外国音乐美学的开端不过在十八、十九世纪期间，就世界文化总体而言，其重要性不言自明。故而对薛易简，我认为应该尊为琴圣。我在2019年所写的一首诗《琴圣》，即申明此意："圣者大唐薛易简，琴诀至论愈千年。珍稀音乐美学史，中外精思此最先。"

有唐一代是诗的鼎盛时期，清代康熙皇帝明令编辑成书的《全唐诗》共收四万八千九百多首，其中有一千零七十多首与琴有关，有许多就是以琴为中心内容的，还有引琴为要点或借琴表达某种思想感情的，其中

有不少重要诗人或历史人物的佳作。人们所熟知的最为有名的三位诗人都是既爱琴又能琴者：李白、杜甫、白居易。白居易以琴为主的诗甚多，自不必说。李白有《游泰山》诗："独抱绿绮琴，夜行青山间"，杜甫有《过客相寻》诗："客至罢琴书。"李白登泰山，抱琴夜行，当然是自己所弹之琴。杜甫因为有客人来访，也把所弹之琴、所读之书停下。韩愈作为重要诗人，他的《听颖师弹琴》则对琴的音乐表现、琴曲的艺术境界做了生动、充分、形象的刻画，读之令人感动。笔者从这一千零七十多首诗，以及其他十六阕与琴有关的词及三十六篇与琴有关的文中，归纳、总括、提炼出十三题，解之为十三种表象：一雄；二骤；三急；四亮；五粲；六奇；七广；八切；九清；十淡；十一和；十二恬；十三慢。另外，将古诗文所展示的古琴的音乐思想概括为两大类：艺术琴与文人琴，文人琴中又可分为欣然类、深情类、清高类、旷逸类、艺术类、圣贤类、仙家类。其中文人琴中的"艺术类"与艺术琴有相通的禀性，但表现的情致偏重于沉静、舒缓、凝练、清简，琴曲的内容、精神、思想意识常常从属于琴人自己的个性需求，或曰借古曲寄托个人情怀，或曰借古咏今。

唐代在琴器制作上达到了至今不能企及的水平，留存到今天的唐琴在国内外尚有二十张左右，都是完好可弹的活着的乐器。虽然声音自然各有差异，但在我所弹过的将近十张唐琴中，有五张音质奇佳，确有令人爱不释手、欲罢不能之感，弹过至今，令人难忘。

宋元时期所留的琴学文献首先是北宋朱长文所著《琴史》，这是历史上第一部琴史，甚有重要意义，尤其关于唐代琴家薛易简的记述，记录了他在琴学理论方面的贡献，具有特殊价值。关于赵耶利、陈拙的记载，亦能表明其在琴史上的闪光之处。《琴史》对宋代几位重要琴家的记述同样珍贵，如"鼓琴为天下第一"的翰林待诏朱文济，其弟子僧人慧日，再传弟子僧人知白、义海。大诗人欧阳修有诗《赠知白》："岂知山高水深意，久以写此朱丝弦"，表达激赏之情。而义海，书中更是记他能"尽夷中之艺"，且是潜心苦练，入"法华山习之，谢绝过从。积十年不

下山，昼夜手不释弦，遂穷其妙"，以至"天下从海学琴者辐辏"，皆不能超越。说明他们艺境深远，技法纯熟，能把琴的音乐艺术充分而全面地表达出来，虽是出家之人，却能充分展现琴的艺术本质。可惜朱长文在这里亦未通过琴曲实例做进一步地阐述，但并非朱长文不能评断，而是他的治史方式使然。例如朱长文在写到白居易时，说他的琴"工拙未可知"，白居易写了许多关于琴的诗，涉及琴的许多方面，而不能知其琴艺"工""拙"，即是不便评其工，亦不便斥其拙。

宋代大词家姜白石亦精通音乐，所幸者他作词作曲的十七首作品能传到今天，更有幸者其中琴歌《古怨》又由他亲自写定指法，能保证旋律的每个音都清楚明确，而且在指法所展现的规则性的乐汇中，每个音的时值关系可以与歌词的语汇结构一起来确定其节奏。这一首有着八百年历史的，由第一流的大词家作词、作曲、定指法的典雅之作，堪称现代存世的世界上最古老的艺术歌曲，若不为世界认知，实在是文化艺术史上一大遗憾！

南宋后期的郭楚望是有宋一代更具影响的琴家。他以职业琴家的身份长期在深受古琴艺术熏陶的光禄大夫张岩身边为清客。关于他的艺术成就和对古琴传承的贡献，古籍中虽有提及，但又令人十分遗憾地缺少明确的具体的文献体现。郭楚望后又有司农杨瓒及其清客琴师徐天民等共同完成了包括大小四百六十八曲的共十三卷《紫霞洞谱》，令人失望的是相关记述都语焉不详，所以宋代文献记载了为数不少的优秀琴家和他们的不朽事迹，却缺少详尽的史实，相比起宋代文学及绘画，不能不令人叹息。

北宋成玉磵的《琴论》对所崇尚的两浙琴风有鲜明生动的概括："质而不野"，朴实而不失于粗简；"文而不史"，有文思而不失于刻板。他还对各类琴曲应有的琴艺表现提出要求："操弄"类大曲应"如飘风骤雨"，使人"神魄飞动"；中小品琴曲应"淡而有味，如食橄榄"，其论断虽然也令人遗憾地未以具体琴曲深入阐述，却又得以补琴史之不足。

元代是一个特殊的历史时期，在文化上，元曲可与宋词相接续，书

法绘画更有艺术影响跨越时代的赵孟頫、黄公望、倪云林、王蒙，"杂剧"的成就也是世所公认。但于琴，则仅体现在最后追赠为太师的政治家、治国能臣耶律楚材及与他相关的当时最为优秀的琴家栖岩老人苗秀实身上。耶律楚材受苗秀实及得其真传的儿子苗兰的影响和熏陶，能奏包括充满豪情的《广陵散》在内的四十多曲，他写下五十三首与琴有关的诗作及文章一篇，堪称琴史中辉煌的一章。

明清时期是琴的三千多年历史中古代部分的最后一段，这时期虽然饱经战乱，但给我们留下的丰富的、宝贵的琴学文献，远超以往任何历史时期。从史料上看，虽然唐代已有撰集成书的琴谱，宋代更有"阁谱"之传及"紫霞洞谱"的记录，但却并无只字片纸流传，而明代居然有三十四种，清代有六十八种琴谱集刊行流传至今（《琴学丛书》1911年始刊行，延至民国时期完成，在此未记在清代）。这些琴谱集保留了早至唐宋时期的琴曲谱本，更有经明清琴人智慧陶冶成熟深化的经典大曲如《潇湘水云》《梅花三弄》《流水》等，还有到清代中后期出现的流传甚广的经典琴曲《忆故人》《长门怨》《关山月》等，而明代前期的《琴书大全》所收琴学文献之丰富更是超出以往。

清代前期的《大还阁琴谱》的编纂者为明末清初影响甚大的琴家徐青山。他所撰著的《溪山琴况》二十四则，对其琴学感悟做了全面的阐述，尤其二十世纪中后期，一度引起琴人的关注和评论，有的视之为古琴理论的大成、典范，但由于未能与琴曲实例相联系，未能从音乐的表现做具体的探讨，相较唐薛易简的《琴诀》，还是有实质上的差异。其后的《五知斋琴谱》《自远堂琴谱》在琴人中有更大影响。《天闻阁琴谱》记有张孔山所传"七十二滚拂"的《流水》，因琴家管平湖先生的演奏流传极广，影响巨大。

二十世纪琴坛最重要的人物查阜西先生、吴景略先生、管平湖先生与《自远堂琴谱》《五知斋琴谱》《天闻阁琴谱》亦有关联，三人的成就成为古琴艺术的重要节点。全面考察三位琴坛大家在二十世纪后半叶的演奏艺术风格、个人气质、艺术影响、琴坛地位、艺术分量，可以用中

国的三座各具一格的崇高山峰相比：查阜西先生如泰山，吴景略先生如黄山，管平湖先生如华山。我用三首诗表达所感：

感三峰

查　师

如泰查师铸我心，挥弦秉笔力千钧。

精思慎墨成宏典，冠领琴坛惠永存。

吴　师

黄山峻伟似吴师，异彩缤纷令我痴。

写意传神皆巨匠，如虹如日复如诗。

管　师

琴如西岳平湖翁，流水离骚更广陵。

古朴雄浑炼我志，声随贤者入长空。

古琴艺术产生于三千多年前的商周时期，并很早就发展成熟，有着很强的表现力，能够满足拥有重要的艺术地位、文化地位、社会地位的文人、贵族的精神需要，成为他们表达思想感情、沟通思想意识、寄托社会精神、建立品德修养、敬神祭祖的重要途径，以致典礼上也不可或缺："搏拊琴瑟以咏，祖考来格。"基层以上的官员能力的建立、修养的提高、地位的象征都离不开琴，周礼规定"士无故不彻琴瑟"。在《诗经》中有"窈窕淑女，琴瑟友之"，反映了春秋时期社会文化状态中琴的地位。到公元前三世纪，出现了声誉卓著、影响广泛的琴家伯牙及琴的鉴赏名家钟子期。汉代又进一步深化，影响更为广泛而深刻的司马相如在《长门赋》中对琴的表现做了有力描写，而蔡邕《琴操》记载了包括《聂政刺韩王曲》在内的数十首当时流传的琴曲。其后，三国时期嵇康《琴赋》对琴的高超艺术表现的描绘表明琴艺术的发展已达到甚高的专业程度。唐人手抄《幽兰》文字谱记录的古琴所有四个八度的音域及多种指法的巧妙运用，体现了当时琴学艺术的高度。在有唐一代，多方面、多种类的文献印证了古琴艺术达到了历史上的高峰时期、兴盛状态。宋代亦是琴的上升时期，琴曲大都上承盛唐，而得以在宋代成谱。明清两代

有数量颇为可观的古琴谱集、古琴文献刊行，琴曲进一步深入、精致，如《潇湘水云》《胡笳十八拍》《梅花三弄》等。清代中后期还有《忆故人》《长门怨》《关山月》等经典琴曲出现，都是古琴这一世界上唯一的、最古老而成熟的乐器一直在活着流传发展的生动例证。然而到了清代晚期，随着国运衰败，列强欺凌，文化衰落，古琴式微亦所不免，琴人稀少，能弹之曲更少，演奏水平亦大为降低。尽管有查阜西、吴景略、管平湖等抢救古琴之志士的不懈努力（在1936年查阜西先生做全国问卷式征询时，能琴者已不足二百人），经过抗日等战争动乱之后，古琴更加没落。虽然与新中国几乎同时建立的音乐学院、民族音乐系开设了古琴专业，音乐研究所设立了古琴研究专项，但逮至1956年查阜西先生在中国音乐家协会、中央音乐学院、北京古琴研究会安排下进行古琴专题采访时，全国能琴者已不足百人。

其后，社会多方面逐步增加了抢救举措：电台广播节目的播出，音乐会及综合性演出的举办，古琴的相关书谱的出版，电影配乐的运用，电视节目的纳入，古琴专门研究机构、各民间社会团体古琴活动的举办……但直到2003年经中国文化部门申请被列入人类非物质文化遗产代表作名录时，在中国传统文化艺术中居于最重要地位的古琴却仍处在最冷门状态。而约从2005年起，社会上却不知不觉出现了古琴文化热，表现在各地琴馆、琴社、琴会的涌现，唱片、书谱的出版发行，影视节目的经常性展现，国内外各种形式的演出、研讨会层出不穷，尤其2010年前后，更有古琴热的社会印象和议论。2015年之后，各地琴厂和个人斫琴愈发兴盛，几乎无法估计其产量，而且也有良琴可供琴人使用。有社会古琴团体及琴人根据自己所参与、所见所闻，并参考网络信息做出推测，全国琴人已不下三百万，但其实大多数国人仍不知古琴古筝有何区别，古琴仍远不及诗词书画这样的文化遗产更为社会普遍接受并产生广泛而深入的影响。从历史价值、文化价值、艺术价值等方面总体考量，古琴艺术理应与唐诗宋词、书法、国画一样成为每个中国人的基础知识的重要组成部分。作为中国人不应该不知道唐诗宋词、国画书法，对于

古琴也应如此看待，你可以不喜欢，但绝不该不知道。

　　古琴艺术的性质、特点、优越性是崇高、深厚、神圣的音乐遗产和理论遗产，并具有非常独特的唯一性：有世界上现存最古老的完整的可传授乐谱——唐人手抄的文字谱《幽兰》；最古的琴曲——产生于两千多年前的汉代，订谱于一千多年前的唐代，刊行于公元1425年的《广陵散》；有一千多年前的经典琴曲《酒狂》；有宋代大词家姜白石作曲、作词、写定古琴指法谱的优雅质朴的艺术歌曲《古怨》；有一千多年前制作，流传至今、保存完好、制作精致高古的皇家古琴，音质极佳，近十多年在各种类型公开演出和唱片、电视及互联网演播中都有令人赞叹不已的音响和音乐艺术表现；还有远至汉末的蔡邕《琴操》、三国时期的嵇康《琴赋》对琴的表现的深刻评述，及唐代薛易简《琴诀》的美学至论。而且，作为古代的文人贵族最重要的寄托思想、沟通感情、完善品德、培育智慧的古琴艺术，虽然高尚，却高而可攀；虽然深厚，却深而可测；虽然神圣，却神而可解。在今天，古琴已经进入普遍的社会文化生活之中，成为宝贵的精神财富、优雅的社会话题。总括古代对琴的艺术境界、对琴的精神实质的各种认识，我提出"琴道"应该是：宣情理性，至善至真，美合天地，妙亘古今。

　　可以把古琴独特的艺术表现比喻为"用有四声的语言朗诵有格律的诗词"（如吐字行腔中刚柔、浓淡、虚实、方圆、明暗的无穷变化），"用毛笔书写行楷行草的汉字"（如运笔成文时字体结构线条变化无限），这既是古琴三千多年形成并完善的乐器结构所提供的，更是这种独特的结构所产生的乐器法的智慧结晶。

目　录

绪　论｜001

第一章　先秦时期

　　第一节　文献记载｜003

　　　　尚书｜003　诗经｜005　周礼｜009　左传｜011

　　　　论语｜015　墨子｜016　荀子｜017　韩非子｜018

　　　　吕氏春秋｜021

　　第二节　关于湖北随县出土的战国曾侯乙琴｜022

第二章　秦汉时期

　　第一节　诸家琴人｜027

　　　　司马相如｜027　韩婴｜028　刘安｜030　刘向｜031

　　　　桓谭｜032　蔡邕｜033　蔡琰｜035

　　第二节　《琴操》及其历史价值｜037

　　　　《琴操》撰者考｜037　《琴操》辑录的古琴曲｜045

第三章　魏晋南北朝时期

　　第一节　嵇康与《琴赋》｜061

　　第二节　阮籍与《乐论》｜072

　　第三节　贺思令、戴逵、柳恽｜073

第四章　隋唐时期

第一节　诸家琴人｜077

赵耶利｜078　司马子微｜080　董庭兰｜080　薛易简｜081

陈康士｜089　孙希裕｜089　陈拙｜090　白居易｜091

第二节　琴曲｜093

最早的文字谱——丘明《幽兰》｜093

传世唐代琴曲｜098

第三节　唐代古琴的演奏美学与音乐思想｜110

唐代古琴的演奏美学｜110

唐代古琴的音乐思想｜126

演奏美学及音乐思想的交融相济｜161

第五章　宋元时期

第一节　诸家琴人｜171

北宋五代琴人的传承｜171

欧阳修、沈遵、崔闲、苏轼与《醉翁操》｜176

以郭楚望发端的南宋琴家｜179

耶律楚材的琴学贡献｜180

第二节　琴歌、琴曲｜198

姜夔的艺术歌曲《古怨》｜198

《神奇秘谱》中的宋代琴曲｜199

第三节　琴论｜202

北宋：成玉磵《琴论》｜202

南宋：刘籍《琴议》、袁桷《琴述》｜203

第四节　传世宋琴的特色｜203

第六章　明清时期

第一节　琴谱大成 | 210

神奇秘谱 | 210　风宣玄品 | 212　浙音释字琴谱 | 214

西麓堂琴统 | 215　琴书大全 | 216　澄鉴堂琴谱 | 219

五知斋琴谱 | 220　自远堂琴谱 | 221　天闻阁琴谱 | 222

琴学丛书 | 223

第二节　虞山琴派的琴学主张 | 228

第三节　《溪山琴况》的琴学审美 | 231

第七章　现代琴坛六家

第一节　查阜西 | 245

今虞琴社 | 248　琴学琴艺 | 252

第二节　吴景略 | 265

第三节　管平湖 | 273

第四节　张子谦 | 277

第五节　溥雪斋 | 278

第六节　姚丙炎 | 279

结　语 | 281

附　录 | 283

《欸乃》辨说 | 283　千年宝器——传世唐代古琴 | 289

新制古琴的选择 | 301　琴曲诗三十首 | 308

绪 论

一、古琴产生的时代

关于古琴产生的年代，现存文献中，先秦至清代两千多年间，人们通常相信古琴是上古圣人所造。最初的两种说法，一为神农造琴，一为伏羲造琴。

神农造琴说四则：

1.《世本》[先秦史官记写]："神农作琴。"

[见于汉灵帝时（168—189）应劭《风俗通义》："谨按《世本》神农作琴。"]

2.《淮南子》[刘安（前179—前122）撰]："神农之初作琴也。"

3.《琴清英》[扬雄（前53—18年）撰]："昔者神农造琴，以定神，禁淫僻，去邪欲，反其天真也。"

4.《琴道篇》[桓谭（约前23—56年）撰]："昔神农氏继宓羲而王天下，上观法于天，下取法于地。近取诸身，远取诸物。于是始削桐为琴，练丝为弦，以通神明之德，合天地之和焉。"

伏羲造琴说两则：

1.《琴道篇》[桓谭撰]："又琴之始作，或云伏羲，或云神农，诸家所说，莫能详定。"

2.《琴操》[蔡邕（133—192）撰]："昔伏羲氏作琴，所以御邪僻，防心淫，以修身理性，反其天真也。"

上列之说，皆见于较早文献，虽然尚无实物为证，而且距所指的伏

羲、神农时代甚远，未足凭信，但也不可将它们视为普通神话或一般的民间传说。

《世本》是一部先秦史官记录和保存的自上古三皇五帝至春秋时期的历史资料，大约于战国末年写定，再经过秦汉时代的人整理，所记的事迹也延伸至汉代初年。成书之后引起历代文人学者的重视，东汉已有学者为之作注。汉代以后一些重要典籍，如《史记》（司马迁）、《新论》（桓谭）、《春秋左传集解》（杜预）等，都曾参考采信此书所载，可见其历史价值之重。《世本》在宋代已成佚书，南宋至清有颇多辑佚之本，在此直接引自《风俗通义》当更近其原述。

应劭，曾官至泰山太守，是一位传列《后汉书》的著述甚多的学者。《风俗通义》是他的代表著作，并且在我国历史上有着重要位置。今人赵泓在贵州人民出版社出版的《风俗通义全译》所写的前言中说：此书代表了东汉学术思想的最高成就，其涉猎之广，鲜有及者，即使现存十卷，亦有相当高的价值，此书以考释议论名物、时俗为主，后世服其洽闻，应劭是东汉时期学识最广博的学者之一。

应劭在其《风俗通义》中所引之典籍不只广博，而且精要，远者如《尚书》《周易》，其中如《春秋》《诗经》，近者如《史记》《汉书》。其征引《世本》之处颇多，足见《世本》在他的考察之中，是与前列之《尚书》《汉书》等同为可以采信之文献。在《风俗通义》现存的十卷中幸有专门讲述音乐、乐器的《声音》一卷未失，列为第六。他在述及先王之乐时所引的是《尚书》《易》《诗》，在述及商、角、宫、徵、羽五声时，引西汉刘歆的《钟律书》（此书已佚亡），并未妄托上古圣贤，并未妄造奇书。在述及埙、笙、瑟、磬、钟、琴、簧、篪等八种乐器时，征引了《世本》。在述及鼓、缶时征引了《易》。在述及管、柷、籈、筝等时征引了《诗》《礼·乐记》等。述及筑，所征引的只是司马迁的《史记》，称《太史公记》。述及筝、篌时所引的已是晚近的《汉书旧注》《汉书注》。至于述及批把（即琵琶）则更直言"此近世乐家所作，不知谁也"。这些乐器的陈述征引各异，可以看出都是有据而书，事实不同，其

文自然相异，且行文所引并无轻重抑扬。所以，于琴所引之《世本》，可以相信应劭乃据实有之书，确信其书之真而采。他在述及琴时，还征引了《尚书》"舜弹五弦之琴，歌《南风》之诗，而天下治"，征引《诗经》"我有嘉宾，鼓瑟鼓琴"，又有《吕氏春秋》中伯牙弹琴、子期赞高山流水的内容等都准确无误，可证应劭著《风俗通义》所取的严肃的学术态度，亦证他绝非特为神化琴而伪托《世本》之说。

《淮南子》是淮南王刘安集众人之力而成的一部卷帙颇巨、内容繁多的杂家文献。他在广采先秦诸子之说时，自然将大量先秦史料收揽其中。此书共二十一卷，并无专注艺术之意，而在阐发其思想意识之引述中，有多处与音乐相关。在这种情况下，必须自当时可以作为凭据的文献中采录征引，所以这里所见的有关音乐的资料，不可能是撰著者妄为虚构的。

刘安是汉高祖刘邦之孙，继其父又得以受封为淮南王，爱好弹琴且甚有才学。尊为王者，得以集文人儒者著述，有利于广搜文献史料。杂取先秦诸子而阐发是他的用心，自不需虚构、伪造。爱好琴，涉及琴事，自会知理精心，郑重其事。除去文中所记"神农之初作琴也，以归神"之外，《主术训》所记"故慎所以感之也，夫荣启期一弹，而孔子三日乐，感于和。邹忌一徽，而威王终夕悲，感于忧。动诸琴瑟，形诸音声，而能使人为之哀乐"，是常见之典；其后又有"孔子学鼓琴于师襄，而谕文王之志"，《泰族训》记"舜为天子弹五弦之琴，歌《南风》之诗，而天下治"。在《修务训》中所述"今夫盲者，目不能别昼夜，分白黑，然而搏琴抚弦，参弹复徽，攫援摽拂，手若蔑蒙，不失一弦"，更是当时之事，毋庸置疑。因而《淮南子》所载之神农造琴，也是有据而记，并且所据来自先秦史料。

《琴清英》的撰者扬雄，少而好学，博览无所不见，而且成就颇丰，《甘泉》《长扬》等赋之外更有《方言》等学术性著述。《汉书·艺文志》著录有"扬雄所序三十八篇"，"扬雄赋十二篇"，足见他的著述在当时是被社会充分肯定的严肃之作，他的学识与能力被文坛承认。扬雄笔下

自不可能作无稽之谈，尤其他的学问中专有在文字学方面关于古人的研究，更可说明他应是言而有据的。《琴清英》专在言琴，是"扬雄所序三十八篇"中《乐》之四篇之一。专门性题目所记更需有明白肯定的史料，清《玉函山房辑佚书》讲此书"清英尤言菁华"，又表明此中所言琴事，乃是要中之要。

《玉函山房辑佚书》所录《琴清英》虽然只有六节：一、"昔者神农造琴……"；二、"舜弹五弦之琴……"；三、"尹吉甫学伯奇至孝……"；四、"雉朝飞操者……"；五、"晋王谓孙息曰子鼓琴能令寡人悲乎……"；六、"祝牧与妻偕隐作琴歌云……"，却可以看出，这是关于琴的重要历史及重要琴曲的记述。第五节中，晋王谓孙息曰，子鼓琴能令寡人悲乎？孙息说，今天富贵者在享乐中，难以使悲，若自少而孤贫的人乃可使悲，然后弹琴，晋王就被打动而落泪了。与他同时代的刘向在《说苑》中记述雍门周以相类的方法打动孟尝君，即先讲述由富贵享乐转而国破家亡的惨痛，再以琴声感染孟尝君，令其悲痛不已。两者立意相似而事例截然不同，可见扬雄落笔自有所据，毫无盲从，亦可证《琴清英》的价值高度不可轻视，他在此写下神农造琴当有更古的文献为依，而非汉代臆造的奇文。

《琴道篇》是桓谭专言琴事的篇章。桓谭是一位善琴、博学、能文、正直之士，曾任太中大夫、议郎给事中等，有思想，有风骨。《后汉书·桓谭传》称他"尤好古学，数从刘歆、扬雄辨析疑异"。王莽篡弑之际，天下之士"莫不竞褒称德美"，以求容媚，桓谭则以沉默对之。东汉之初，更直指光武帝所信谶纬之非，甚为耿直。专记琴学琴事的《琴道篇》是他"著书言当世行事"的《新论》二十九篇之一，故乃严肃之作。虽然光武帝读了《新论》生怒，但汉章帝在行东巡狩至沛时还派使者到桓谭墓致祭，亦可见他的地位不轻。他《新论》之外还有文学著作"赋、诔、书、奏凡二十六篇"，亦是可以佐证桓谭绝非随心率意而发者。

《琴道篇》未完成，而章帝命班固续成，亦可见甚以此篇为重，如

桓谭所写无据不能取信，自然不致如此。班固之续当在该文之后部，《琴道篇》所说神农造琴属琴之原本，当在该文起始部分，历来琴书体例基本如此。文中所言《尧畅》《文王操》等琴曲，应在其后，如有班固之作，可能在这一部分中或更在其后，神农造琴一说不该在续文之中。故此篇必是桓谭有所据而作，非臆说而为。桓谭的《琴道篇》更进一步引出"又琴之始作，或云伏羲，或云神农，诸家所说，莫能详定"，再一次明确了他是在史料不足而无法判定的情况下，存立异说，这是甚为严肃慎重的。

蔡邕是一位在《后汉书》有传的重要历史人物。他少年博学，后与他人"奏定六经文字"，立碑太学门外，曾"补诸列传四十二篇"，所著诗赋碑诔等一百零四篇，但更为人广为相传的是他的琴名琴事：善琴因此被皇帝征召、因发现灶中良材而制成焦尾琴等。《琴操》是他为琴史所贡献的极为重要的典籍。蔡邕在当时已是广有影响的很重要的正直学者，所以在他入狱并于六十一岁死于狱中时，"搢绅诸儒莫不流涕，北海郑玄闻而叹曰：汉世之事，谁与正之！"他的家乡陈留等地更有人画像加以纪念。这样重要的学者、琴家，在其琴事专著中所记之事能无所凭据吗？关于《琴操》撰者，历史上亦有他说，本书将于古琴发展史部分再论蔡邕所撰之实。《琴操》记述经典琴曲四十七首，乃是专门的琴书，述及琴的创制，不可忽视，其说绝非民间传闻、小说家言，而是作为学者的蔡邕在占有明确资料后经考订而做的正式著述，其资料来源应是有来历的前代文献。

综观前述诸端，可以看到：

1.秦汉距古琴的产生时代已经十分遥远，人们已经不能确切知道古琴的历史到底有多久。也正因如此，能使人肯定地相信，它是上古的产物。

2.秦汉时期，古琴已发展到超出当时一般乐器的水平，成为文人、贵族的精神寄托，居于至为尊崇的地位，以至于有些记载带有明显的神话色彩，周文王、周武王这样的圣君都不足以承载造琴者这样的身份和

地位，也使人们相信古琴必定是上古圣人所造。

同时，汉代文献的两则关于乐器的记载可资参考，一则是筝的产生：应劭的《风俗通义》明指"筝形如瑟，不知谁所改作也，或曰秦蒙恬所造"；另一则是箜篌的产生：司马迁的《史记·孝武本纪》明指"益召歌儿，作二十五弦及箜篌瑟自此起"，这些都是迟至其前朝或当代之事，必有根据，即使有未能确知之处，也并未加以推测，更未伪托于上古名人贤者。

因此，古琴的产生，虽然不能说是在伏羲、神农的上古之时，但必定是远远早于上述《世本》至《琴操》等文献所在的战国、秦汉时代。

到了近现代，对于古琴的产生年代，学者们多已持审慎的态度。通常仅以《诗经》中明确呈现的"琴"字为依据，而讲琴的历史有两千五百多年。如果以琴的产生必定早于《诗经》中诗的成诗年代及《诗经》的成书年代来推定，则可以说琴的历史近三千年，甚至更为久远。

孔子以《诗经》作为授徒的重要内容之一，《诗经》所收的诗是早于孔子的社会存在。《诗经》中有多种乐器出现，琴的出现次数不只多，而且可以明显地看出琴与其他乐器相比，不仅仅是承担一般的演奏功能，而是与人的思想感情表现相关联。比如"窈窕淑女，琴瑟友之"（《周南·关雎》）表现了琴在此是用以联络、沟通感情的，并不是普通的娱乐了。"宜言饮酒，与子偕老。琴瑟在御，莫不静好"（《郑风·女曰鸡鸣》），表明琴奏出的音乐令相爱的人内心满怀深情。"我有嘉宾，鼓瑟鼓琴。鼓瑟鼓琴，和乐且湛"（《小雅·鹿鸣》），在琴声中，友人的情绪并不是简单的愉悦，而是打动身心的快乐。《诗经》在写到其他乐器时，则基本只是其演奏的记录："子有钟鼓"（《唐风·山有枢》），"并坐鼓簧"（《秦风·车邻》），"吹笙鼓簧"（《小雅·鹿鸣》），"伐鼓渊渊，振旅阗阗"（《小雅·采芑》），"伯氏吹埙，仲氏吹篪，及尔如贯，谅不我知"（《小雅·何人斯》），"鼓钟将将，淮水汤汤""笙磬同音"（《小雅·鼓钟》），"箫管备举"（《周颂·有瞽》）。即使是写到了"奏鼓简简""嘻嘻管声""既和且平，依我磬声"（《商颂·那》），也只是对乐器声音本身

的形容。在"奏鼓简简"之后与之相联的是"衎我烈祖",以其使烈祖快乐,这是一种祭祀的目的,尚不是说它产生的感情、心境。

作为一种人类文明智慧的产物,古琴的产生、发展,由最初的简单、浅近,到日益趋于丰富、完备,能日渐深入地表现人们的感情,能在诗中一再有所展现并被重要的典籍《诗经》采录,必定经过一个较漫长的历史过程。古琴在《诗经》中比其他乐器更有表现力,更有重要地位,应不是周初至周代中叶的三四百年可以达到的。

在当代,有些学者认为尚不能确定商代有无古琴,是因为甲骨文中的乐器名称中已有钟、磬等数种,却没有"琴"字。对这一问题,我们可以从不同的角度加以考察。首先,甲骨文中有"乐"字:{}。这是一个由木、丝两字相结合的一个明显的汉字六书之一的"会意"字。这个乐字"{}",约出现在帝乙、帝辛(公元前11世纪左右)时期的甲骨文中。虽然它属于已知的甲骨文中的晚期,但它仍是属于三千年前的商代。其次,无疑,我国最初的木质丝弦乐器只有琴、瑟两种,早期文献多是琴瑟并提,不可能认为甲骨文中的木质丝弦相结合的"乐"字只是瑟一种乐器存在的反映。更进一步来看,琴瑟并提时琴在先,瑟居次,历来文献多讲琴的产生,并且指为上古圣人之作,琴的重要性明显高于瑟,则甲骨文中的"{}"字应该是基于当时古琴的存在。

《尚书》是中国现存最早的历史文献汇编,尽管它所包含的篇章中有不少是后代人伪托,但据梁启超等学者考证,《舜典》《益稷》两篇是公元前十一世纪以前的商代的可信文献。我们虽然不能将它作为公元前二十一世纪之前的尧、舜时代的史实,但它所记录的具体事例,必定是在其形成典籍的同时期已经存在的实际。

这两篇中的如下记载,与当时音乐有直接的关系:

帝曰:"……诗言志,歌永言,声依永,律和声。八音克谐,无相夺伦,神人以和。"夔曰:"於,予击石拊石,百兽率舞。"

——《舜典》

帝曰:"……予欲闻六律、五声、八音。在治忽,以出纳五言,

汝听……"

　　夔曰："戛击鸣球，搏拊琴瑟以咏，祖考来格……"

<div align="right">——《益稷》</div>

我们从中能够明白地看到这样的历史存在：

1．"搏拊琴瑟"清楚而肯定地记写了"琴"这件乐器的名称，而且其后有"瑟"字相连，前有"鸣球"相应，故而这里所记载的"琴"字自然没有衍窜讹误的可能。

2．"八音"一词两次出现，明指当时"金、石、丝、竹、匏、土、革、木"八类乐器已齐备。"丝"不但可证甲骨文中的"$\textbf{8}$"字的会意来源于丝弦乐器的实际，更可推知丝弦乐器已是音乐总体中明确存在的重要类别之一。既然迟至秦代才有另外两种弦乐器"筝""筑"见之于记载，则《尚书》中所记"八音"中的"丝"必定是琴瑟。

3．《舜典》中所言之"击石拊石"及《益稷》中所言之"鸣球"都是指磬，早成为定论。这两处未明指为磬却可以确信其言即是磬，自然是根据磬为石、玉所制，又与动作"击"相连而做出判断，则西周以前只有琴瑟是丝弦乐器，八音中的"丝"即是指此，当亦毋庸置疑。

4．《舜典》中的"声依永、律和声"，《益稷》中的"六律、五声"，表明音乐已有充分的发展，已大大超出远古民间音乐的天然简朴状态。专职乐师的音乐实践和理论认识不断深入，乐器制作技能显著提高，十二律定音法出现。

杨荫浏先生在他的《中国古代音乐史稿》中第二章夏、商部分，列举了所测定的一组商代编磬、一组商代编钟及三个商代土制陶埙的频率，并做出三项明确判断：

1．商代人已有绝对音高观念

2．原始的音阶体系已在初步形成中

3．已具有发明十二律的前提条件

我们可以将杨荫浏先生的这三项结论与本书前述诸项加以联系比照，可以明确看出，殷商时代已经具备古琴存在的音乐基础和社会条件。《尚

书》中关于琴的直接记载、八音中"丝"类乐器的存在以及甲骨文中会意字"𣄼"的构成，可以说在商代古琴应已存在于社会文化的实际生活之中了。

2009年4月12日《人民日报》海外版讲述了1986年考古工作者在内蒙古自治区赤峰兴隆洼遗址发现的八千年前的一支用禽类"鸮"骨制成的长18厘米五孔笛。这支骨笛能实际演奏出相当于今天的七声音阶的音，研究者还用它完整地吹奏出了两首人们熟知的歌曲。

2009年7月16日《中国电视报》刊出了一篇与上一历史时期另外一处骨笛再发现的报导，1986年秋在赤峰千里之外的河南省舞阳县北舞渡镇西南的贾湖村一处距今9000—7800年的遗址，发现了一支长22.7厘米开有八个孔的丹顶鹤尺骨笛，笛子专家用它吹奏出了完整的do、re、mi、fa、sol、la、ti七个音。

这两个重要的发现，地点相距甚远又基本在同一个历史时期，可以相信当时在黄河流域及其以北广大地域，在人类的精神、情感上对音乐的认识及实际运用，已经达到了很高的程度。这更能令我们相信，在三千年前或更早些，古琴的产生是有足够条件的。至此我们可以肯定地说：古琴应有三千多年的历史。

二、古琴艺术特质

我国古琴艺术已有三千多年的历史，它在历史上一直处于最为尊贵的地位，作为音乐艺术，它具有很强的文学性、历史性、哲理性，是现在最古老的、活着的、成熟的音乐文化，影响极为广阔而深刻。其久远而丰富的音乐、学术、乐器遗产不但为今天日益增多的专业人士所关注，为日益增多的爱好者所欣赏、研习，还在2003年经我国申报，由联合国教科文组织评定，成为"人类口头与非物质文化遗产代表作"。

然而，不能忽视的是，近二三十年，这一中华民族智慧的结晶在较大的范围内遭遇了极大的误解甚至误导。例如说"古琴音乐的特质在于静美"；古琴音乐的"最高境界"是"清微淡远"；古琴音乐"最简单的

才是最好的";"古琴音乐不是艺术,是道";"古琴不是乐器,是道器";强调"古琴是只弹给自己听的",以示高贵,反对把古琴作为人类文化艺术来对待,反对把经典琴曲演奏得鲜明感人,反对公开演出。这类或玄虚或神秘的说法在社会上、在互联网流传甚广,已令人们感到古琴艺术高不可攀,深不可测,神秘不可知,令人们或望而生畏或敬而远之,这都有害于古琴艺术的继承、保护、传播,故不得不辨。

自我1957年师从恩师查阜西先生,1958年进中央音乐学院师从恩师吴景略先生开始,在我所接触的诸前辈琴家里,我奉读他们的文章,听他们的言谈,欣赏他们的音乐,他们没有一位发过上述那些奇谈。这些前辈所代表的是二十世纪中国琴坛的艺术存在,这是三千多年琴史的最近展现,是明明白白地告诉了我们古琴音乐特质的。

现存的两千多年以来的历代文献,以及当前琴坛所能听到的经典琴曲,都可以充分说明古琴音乐的特质,正如唐代琴待诏薛易简《琴诀》所示:

> 志士弹之,声韵皆有所主。

> 琴之为乐,可以观风教,可以摄心魂,可以辨喜怒,可以悦情思,可以静神虑,可以壮胆勇,可以绝尘俗,可以格鬼神,此琴之善者也。

这是唐人对当时古琴艺术社会存在的总括,既可体现所承继其前的历史发展,也符合其后至今的古琴音乐实际。

二十世纪五十年代前后,曾经有把古琴艺术比喻为清高静雅的兰花的观点,但充满艺术光彩、崇高思想、坚定意志、真挚感情的《梅花三弄》《流水》《潇湘水云》《广陵散》《胡笳十八拍》《忆故人》《酒狂》《离骚》等诸多经典绝不与兰花相类。笔者经过长时期思考,于2000年尾形成了《琴乐之境》一篇,或可近于古琴音乐的实际:

> 琴之为乐,宣情理性。动人心,感神明。或如松竹梅兰,云霞风雨。或如清池怒海,泰岳巫峰。或如诗经楚辞,宋词唐诗。或如长虹丽日,朗月疏星。其韵可深沉激越,欣然恬淡。其气可飘逸雄

浑，高远厚重。乃含天地之所有，禀今古之所怀。相依相比，相反相成。此其境。

以兰花为喻及其静美说，显然都与古琴音乐实际不符。现存最早记述古琴的文献见于《尚书·益稷》：

> 夔曰："戛击鸣球，搏拊琴瑟以咏，祖考来格……"

文字极为简短，却可以从中知道，早在三千年前我们就曾把琴作为祭祀祖先的典礼乐器。既然是与其他乐器相配合来进行庄严神圣的敬祖典礼，所奏的音乐应是崇高稳重或明朗流畅的，是一种怀念、祝愿、赞颂、祈求的心情表达，自无"静美"之可能。

距今两千六百年的晏婴在论述他的"和""同"观时，以音乐中成双组合、性质却相反的音声表现，证明"和而不同"、又要谐调于一体的"相济"才有意义。共列十组：清浊、小大、短长、疾徐、哀乐、刚柔、迟速、高下、出入、周疏，其中清浊、小大、短长、高下、出入、周疏相依又相异的六组，所表现出的是变化着的音乐外形，而另外四组中的"疾""乐""刚""速"，则是音乐中明显的活跃、愉快、坚定、热情等内心感觉。虽然晏子没有指明这是琴的表现，但在当时"八音"之中最被重视、最有表现力的是琴，其他乐器在当时是不可能有如此多的对比变化表现的，由此可知这时的琴的音乐实际存在着"疾""乐""刚""速"的表现。

晏婴在此议的尾部说："若琴瑟之专一，谁能听之"，进而强调琴瑟这两种经常共奏的最谐调的乐器，也必须和而不同。如果相互无异至"专一"，两者完全相同，则犹如用水去配合水，即"以水济水"，是无法成为美味的，是无人愿尝的，这样状态下的琴瑟共奏是无人愿听的了，则可以确定上面十种相反相成、和而不同的事例乃是属于琴乐的实际表现。

《左传》鲁昭公元年（前541）医和曾说："君子之近琴瑟，以仪节也，非以慆心也。"主张君子听琴瑟是为了规范礼节，而不是为了内心的愉悦。这也恰恰表明了当时的琴具有鲜明生动美妙的音乐性质、音乐表

现，所以才要提醒君子，听琴、弹琴是自己的身份、地位的需要，而不可把琴作为艺术去欣赏，去求心理享受。这是医和从君子的品德要求来看琴，实是一种对琴乐的艺术感染力的"警惕"。

公元前三世纪吕不韦《吕氏春秋》记：

> 伯牙鼓琴，钟子期听之。方鼓琴而志在太山，钟子期曰："善哉乎鼓琴，巍巍乎若太山。"少选之间，而志在流水，钟子期又曰："善哉乎鼓琴，汤汤乎若流水。"

虽然我们不能就将它看作是春秋时期的伯牙与钟子期之间的演奏与欣赏的史实，但却可以肯定，公元前三世纪时人们在对琴乐的了解和欣赏中得到了"巍巍乎""汤汤乎"或雄伟、或豪迈的精神感受，亦即琴乐中已经具有"雄伟""豪迈"的形象和意境了。

与吕不韦同时代的韩非，在《韩非子·十过》中记下了一则极具神话色彩的关于春秋时期名琴家师旷为晋平公弹琴而震撼天地的故事：

> 平公提觞而起，为师旷寿。反坐而问曰："音莫悲于清徵乎？"师旷曰："不如清角。"平公曰："清角可得而闻乎？"师旷曰："不可。昔者黄帝合鬼神于泰山之上，驾象车而六蛟龙，毕方并辖，蚩尤居前，风伯进扫，雨师洒道，虎狼在前，鬼神在后，腾蛇伏地，凤皇覆上，大合鬼神，作为清角。今主君德薄，不足听之。听之，将恐有败。"平公曰："寡人老矣，所好者音也，愿遂听之。"师旷不得已而鼓之。一奏之，有玄云从西北方起；再奏之，大风至，大雨随之，裂帷幕，破俎豆，隳廊瓦。坐者散走。平公恐惧，伏于廊室之间。晋国大旱，赤地三年。平公之身遂癃病。

虽然这只是传说，但我们可以确定，韩非的著述是他的思想、认识的反映，是当时社会存在所促成的，是韩非所处的公元前二至三世纪时琴乐给人们的影响所促成的。在这段记述中，我们可以清楚地了解到当时有极悲之曲，而且其惊人的感染力能对人的精神、心理造成极大的冲击和激荡。

生活于公元前156年至公元前141年前后的韩婴，在他的《韩诗外传》

中有一项关于孔子向师襄子学琴的记述：

> 孔子学鼓琴于师襄子而不进，师襄子曰："夫子可以进矣。"孔子曰："丘已得其曲矣，未得其数也。"有间，曰："夫子可以进矣。"曰："丘已得其数矣，未得其意也。"有间，复曰："夫子可以进矣。"曰："丘已得其意矣，未得其人也。"有间，复曰："夫子可以进矣。"曰："丘已得其人矣，未得其类也。"有间，曰："邈然远望，洋洋乎，翼翼乎，必作此乐也！黯然而黑，几然而长，以王天下，以朝诸侯者，其惟文王乎！"

我们可以先不去探究一首乐曲是否可以那么具体地表现文王的气质和形象，但可以相信的是《韩诗外传》撰者所处的时代，即公元前一至二世纪时，琴乐可以表现，且已有表现"洋洋乎、翼翼乎"这类阔大昂扬的精神和情绪的事例，即琴乐在这时的艺术状态是具有活力、有分量的。

公元前一世纪的桓谭《新论·琴道》记载了战国时期雍门周以琴乐打动孟尝君的事。先设想孟尝君死后家国没落、坟墓破败的凄惨之境，令孟尝君悲痛，再以琴曲打动其心，以致孟尝君歔欷而就之曰："先生鼓琴，令文立若亡国之人也"，这说明使得孟尝君泪落涕流的琴曲，是一首表现鲜明、感染力强的悲哀之作，《琴道》又言，"神农氏为琴七弦，足以通万物而考理乱也"，更是明指琴是可以反映对大自然的感受、对人生社会的体验的。

蔡邕是东汉末琴坛大家，亦是历史上留有盛名的人物，在其《琴操》所载的四十七首琴曲中，有歌诗之《伐檀》为民生苦痛、世事不平而仰天长叹；有十二操之《雉朝飞》写孤独的牧者暮年之悲哀；有《霹雳引》的"援琴而歌，声韵激发，象霹雳之声"；有河间杂歌之《文王受命》称颂文王的崇高功德，有《聂政刺韩王曲》对聂政英勇坚毅之气的歌颂等，都是当时活在社会文化生活中的琴曲，表现了浓厚而强劲的社会正义精神和昂扬情绪，皆是其时琴乐的实例。

嵇康作为历史上著名琴人无人能予否定，其名之盛更因临刑弹《广陵散》而千古传颂。嵇康在他的《琴赋》中对琴做了赞颂，明确地宣称

琴是"八音之器"中的最优者,即最优越的乐器,并充满感情地从多方面做了描绘:"华容灼烁,发采扬明,何其丽也","新声憀亮,何其伟也","参发并趣,上下累应,踸踔磥硌,美声将兴","岊尔奋逸,风骇云乱","英声发越,采采粲粲","洋洋习习,声烈遐布","时劫捋以慷慨,或怨嫭而踌躇","瑰艳奇伟,殚不可识","嗟姣妙以弘丽,何变态之无穷","变用杂而并起,悚众听而骇神","诚可以感荡心志而发泄幽情矣"。这里所摘取的文句,无不呈现着被充满激情的琴乐所陶醉而激动不已的痴迷之状。这是一位真实的历史人物为琴乐所动,发自内心的赞美与惊叹。无可怀疑,这是他被琴乐打动的真实记录。

唐代是中国历史上文化艺术最为辉煌的时代,古琴艺术同样辉煌。在现存的一千多首与琴有关的唐代诗作及其他文献中,可以清楚地看到当时古琴文化的诸多侧面。前文引述了薛易简《琴诀》提出的观点,琴乐全面而深入地表现人在壮阔的自然环境中、在丰富的社会生活中的思想感情、生活体验,而且琴乐及其给人内心带来的典雅、优美、鲜明、热情、壮伟的气质是其主流,谨摘几例为证:

大诗人韩愈《听颖师弹琴》最为典型:

> 昵昵儿女语,恩怨相尔汝。划然变轩昂,勇士赴敌场。浮云柳絮无根蒂,天地阔远随飞扬。喧啾百鸟群,忽见孤凤凰。跻攀分寸不可上,失势一落千丈强。嗟余有两耳,未省听丝篁。自闻颖师弹,起坐在一旁。推手遽止之,湿衣泪滂滂。颖乎尔诚能,无以冰炭置我肠。

诗中有"昵昵儿女语"的委婉,"恩怨相尔汝"的鲜明,"划然变轩昂,勇士赴敌场"的壮伟;有"跻攀分寸不可上,失势一落千丈强"的强烈变化;有"喧啾百鸟群,忽见孤凤凰"的巧妙对比;有"浮云柳絮无根蒂,天地阔远随飞扬"的灵动俊逸。诗人被琴乐震撼,感情强烈起伏,音乐给他带来强劲的思想冲击,产生了如同冰、炭同存于胸间,令人不堪承受的艺术感染,正与我们今天演奏和欣赏《广陵散》时的最佳状态相合。

女道士李季兰的《三峡流泉》诗，写她听萧叔子弹琴的切实感受，一如她当年住在巫山之下、大江之滨，日闻波涛之况："玉琴弹出转寥夐，直似当时梦里听"，曲中有"巨石崩崖指下生，飞波走浪弦中起"之势，有"初疑愤涌含雷风，又似呜咽流不通"的强烈变化与对比，这样的琴乐实际，自是其艺术本质的力证。

再如李白的《听蜀僧弹琴》诗中"为我一挥手，如听万壑松"所展现的旷远豪迈之气。而韦庄的《听赵秀才弹琴》中"巫山夜雨弦中起，湘水清波指下生"隐隐有巫山神女入梦、娥皇女英涕泪的浪漫深切的痴情，"蜂簇野花吟细韵，蝉移高柳迸残声"则蕴含了明丽优雅秀美之趣。他的《赠峨嵋山弹琴李处士》诗中的"一弹猛雨随手来，再弹白雪连天起"的大气磅礴，所展现的精彩演奏更令人惊叹不已，这样的琴乐自然是激情四射的。

成玉磵的《琴论》是宋代琴学文献中甚可宝贵者，其中讲道："盖调子贵淡而有味，如食橄榄。若夫操弄，如飘风骤雨，一发则中，使人神魄飞动。"十分明确而有力地指出"操""弄"一类大型琴曲具有能使人神魄为之激扬的震撼之力。这也正与唐薛易简《琴诀》中"辨喜怒""壮胆勇"的境界一致，说明琴乐于宋代仍是与悠远的琴艺传统一脉相承，是充满活力、灵气与豪情的成熟的艺术。

元代契丹贵族后裔耶律楚材，官至相当于宰相职位的中书令，汉文化素养甚深，善诗文，幼时刻意于琴，后在多年的追求中经历了极大的转变：初受于弭大用，师承其闲雅平淡的风格，但他却爱栖岩"如蜀声之峻急，快人耳目"的琴风，惜无缘受教，其后得见栖岩老人名叫兰的儿子，得以在六十天内以两人对弹的方法，将五十多首"操""弄"一类大曲的"栖岩妙旨""尽得之"。耶律楚材在作于公元1234年的《冬夜弹琴颇有所得乱道拙语三十韵以遗犹子兰》中记录了由学习弭大用进而又得栖岩之意的内心感受："昔我师弭君，平淡声不促。如奏清庙乐，威仪自穆穆。今观栖岩意，节奏变神速。虽繁而不乱，欲断还能续。吟猱从简易，轻重分起伏。"可见耶律楚材欣然接受的是激情奔涌的快速琴曲、

起伏分明的强弱变化对比，而且"一闻栖岩声，不觉倾心服"。他未把平淡之琴奉为最高境界，而是将之与栖岩之峻急谐和相对应："彼此成一家，春兰与秋菊。"并且"我今会为一，沧海涵百谷。稍疾意不急，似迟声不踽"，可以看出这位元朝贵胄是极有音乐修养和艺术气质的文人。在他另一首专写弹《广陵散》的长诗中又一次直爽而有力地写上了他对充满激情的音乐表现的巨大感动："冲冠气何壮，投剑声如掷"，"将弹发怒篇，寒风自瑟瑟"，"几折变轩昂，奔流禹门急"，"云烟速变灭，风雷恣呼吸。数作拨刺声，指边轰霹雳。一鼓息万动，再弄鬼神泣"。所描绘的形象和感受明显与薛易简《琴诀》，与韩愈、李秀兰之诗作完全一致，更与我今天所演奏的《广陵散》的音乐表现相吻合。

虞山琴派自是明代琴学琴艺的一个伟大的丰碑，创始人严天池的历史功绩和广阔的影响，都令人肃然起敬。一些人将虞山琴派归纳为"清微淡远"，并不符合客观的实际存在。我们认知和讲述虞山琴派的艺术风格、琴乐思想时，必须以严天池先生自己的著述为依据，即他在《松弦馆琴谱》所附的《琴川汇谱序》中明确提出的："琴之妙，发于性灵，通于政术，感人动物，分刚柔而辨兴替。"我们不能不承认，这明显是与薛易简《琴诀》中所说的"可以观风教""可以摄心魂""可以悦情思""可以格鬼神"的艺术性表现一致，而与将"清微淡远"作为"最高境界"相冲突。

严氏指出"琴道大振"的琴乐表现是"尽奥妙，抒郁滞，上下累应，低昂相错，更唱迭和，随兴致妍"，进一步明确了其琴乐在艺术表现上的深刻、精美、通畅、明朗，演奏技巧上的丰富灵动，而求达到琴人相和、得心应手，以入美妙之境。这是严天池先生琴乐观念明白而肯定的宣示，怎能无视？

明末清初琴坛出现的艺术奇峰徐青山，在他的"二十四琴况"中详细地从各方面提出了琴乐的审美取向及其途径。其中属于悠然平缓范围的是：和、静、清、远、淡、恬、雅、洁、润、细、轻、迟十二项，另外八项：逸、亮、采、坚、宏、健、重、速，属于热情、浓郁、雄健、

强烈范围，而其余的古、丽、圆、溜，则在这两个范围的意境中都可兼有。可以看出在徐青山"二十四琴况"所反映的琴乐实际表现及美学观念的取向中，热情、浓郁、雄健、强烈占有三分之一的比例。这似乎居于少数状况、次要地位，但属于悠然平缓范围的恬、雅、洁、溜四项也是具有"发于性灵"而能"尽奥妙，抒郁滞，上下累应，低昂相错，更唱迭和，随兴致妍"之功的，而且简单的数量因素并不能够影响艺术真实本质扣人心魄的力量。

管平湖先生之师杨时百，是清末民初跨十九、二十世纪的伟大琴师，他所撰辑的《琴学丛书》具有重大的学术意义、艺术价值、历史影响。杨时百在他的巨著中曾用"清、微、淡、远"四字表述严天池的琴学宗旨，但他接着强调了"徐青山继之，而琴学始振"，并将徐氏的"二十四况"加以引述。同时指出那些否定琴乐"感人动物"，否定琴乐"发于性灵""随兴致妍"，又忧心地责难其时"声日繁、法日严、古乐几亡"者，都是否定琴乐在继承传播中的发展，否定艺术的发展所推动和丰富完善起来的演奏方法和理论。杨公取笑这种人，称为"下十成考语"的门外汉都"未有过于"他们，并且进而说这种人就恰是"文字中之笨伯"。

要想令琴乐表现"可以壮胆勇"，"可以辨喜怒"，可以表现仁人志士的正义、坚强、雄伟、激越之情，就必须有充分的音量，有足够的强弱变化幅度，故而音质佳而有大声者才是上等良琴。杨公告诉我们有九德然后可以为大声，并征引元代陶宗仪所著《琴笺》说，在古代"凡内廷以及巨室所藏，非有大声、断纹者不得入选"。杨公进一步指出实例："武英殿所陈奉天故行宫数琴及宣和御制乾隆御题者，皆有大声也。"

至此，已可相信一系列文献所展示的古琴音乐的艺术存在、艺术观念是一脉相承的，是全方位寄托和反映人们的真诚、善良、美好的思想、感情、生活的。显然，能达到这一目的的琴乐表现才是最高境界。

同时，从古琴音乐自身来看，不管是传世琴曲还是近五十多年来经过时间检验被社会文化、学术所肯定的古谱发掘（即打谱的成果），都有力地证明了古琴音乐的特质绝不是"静美"二字。"清、微、淡、远"

这一清末才出现的观念可以是一种欣赏取向、思想类型，但不是最高境界，也不是一种根本的客观实际。千百年被广泛传播、有着崇高的文化地位和深远影响的经典琴曲，如《梅花三弄》《流水》《广陵散》《胡笳十八拍》《潇湘水云》《渔歌》《酒狂》等，都呈现了鲜明生动而强劲的艺术美，或热情、或浓情、或深情、或豪情，其感染力"动人心、感神明"恰可当之，都雄辩地证明古琴音乐是有着充分艺术性，且具有文学性、历史性、哲理性的活着的古典艺术。否定古琴音乐是艺术，否定古琴是乐器，既不合乎客观的历史存在，也不符合今天古琴艺术在人们心中的现实印象与影响力。同时，如果硬是把这些经典琴曲弹得"清、微、淡、远"，必定令人不知所云。而如果都把最高贵目标定位于古琴只弹给自己听，不许传授，不许演出，那要不了太久，古琴艺术必将灭绝。虽然这是不可能的，却是不可不反对的。这种主观臆造的理论指导的行为严重妨碍古琴艺术的保护、继承、传播，因而必须明辨。

三、古琴演奏要点

关于古琴演奏问题，历来多有论述，其中较有系统而又比较详细的有元明间冷谦的《琴声十六法》、明代徐青山的《溪山琴况》、清代苏璟的《鼓琴八则》、清代蒋文勋的《右手纪要》与《左手纪要》几种，此外散见于有关古琴文献者难以胜数。

公元前六世纪的晏婴在论及音乐时，曾讲到"清浊、小大、短长、疾徐、哀乐、刚柔、迟速、高下、出入、周疏以相济"这十组音声相对相应的表现，下文再以琴瑟为例来说明"同""和"的本义，因而可以说这种相反相济的现象也是琴的实际音乐体现，或说是琴已达到较高水准的演奏实际的要求。

西汉桓谭的《琴道》提出"大声不震哗而流漫，细声不湮灭而不闻"，告诉我们音乐在发挥得强劲浓烈时，不可以因失去掌握而过分；音乐在收拢得沉静低微时，不可以因过分而暗淡消失，这是很有实践意义的演奏要求。

嵇康所作《琴赋》中包含有关于弹琴演奏实际的精辟文字。如"疾而不速，留而不滞"，具体讲到快速时不可以令人感到匆促，缓慢时不可以令人感到艰涩。又有"或相凌而不乱"，应是说在音型密集时，甚至有符点或切分音时，节奏要准确而鲜明。还有"或相离而不殊"，要求对比句型或问答句型，甚至有休止时，要谐调统一，不可有散漫离断之感。至于"心闲手敏"，是讲内心放松，运指灵活，而"触攒如志，惟意所拟"，指明每一指法都有目的，都在艺术构思之中。

唐代薛易简《琴诀》中提到"志士弹之，声韵皆有所主"，进一步强调了琴家对每一个音符、每一个指法都有思想、感情、形象为依据，都有明确的目的和准确的要求。宋代朱长文提出"发于心，应于手，而后可以与言妙"，乃是后世"得心应手说"的先河。宋代成玉磵讲到"弹欲断弦，按令入木，贵其持重"，明白指出并非要人们竭尽死力去弹、去按，以至僵硬呆板，而只是要求音乐的声音品质稳健、坚实、肯定、充分，他接着更要求随着音乐的需要来变化："然亦要轻、重、去、就皆当乎理，乃尽其妙。"

明清琴谱论及弹琴技法及演奏要求中，有不少属于基本常识性的要求或规范。比如指出弹琴时不可以摇头晃脑、左顾右盼，不可以舞臂作态等，有的琴谱指出弹琴时不应有"其轻若摸、其疾若蹶"的毛病等。近些年许多人弹琴时经常在演奏过程中加上双手、两臂、头部很多与音乐发声无关的动作且常常甚是夸张，有人甚至配上两腿大动，并以"肢体语言"称之，视为古琴音乐的重要组成部分。若真如此，"肢体语言"应占音乐艺术表达百分之三十以上，那么如果是听没有图像的唱片，无影像的电台广播，少了那百分之三十的音乐感染力，岂不最多只剩百分之七十了？而今天最佳演奏在唱片、电视、广播、互联网视频中随手可取的情况下，所剩的那七十分的感染力之于琴，还有任何存在价值吗？

徐青山《溪山琴况》之"和、静、清、远、古、淡、恬、逸、雅、丽、亮、采、洁、润、圆、坚、宏、细、溜、健、轻、重、迟、速"二十四况，涵盖甚广，论述颇细，故为琴人所重。但杨时百先生亦曾

为其文字太繁而叹"令读者苦之"。冷谦的《琴声十六法》见于《蕉窗九录》，查阜西先生据其各法之论中引有明代后期严天池的诗句"月满西楼下指迟"，判其文当在晚明之后。"十六法"为"轻、松、脆、滑、高、洁、清、虚、幽、奇、古、淡、中、和、疾、徐"，与"二十四况"相比，只有"洁、清、古、淡、疾、徐"六项相同。"十六法"在命题及论述上较明显地着重于演奏方法和音乐表情的要求。苏璟在《鼓琴八则》中谈到了练琴的要求及提高水准的方法，比如弹琴要调气、练骨等，更对节奏、分句等提出要求，也论及琴歌，很有专业意识。蒋文勋在他的《右手纪要》《左手纪要》中明确指出右手是"始于弹欲断弦，以致用力不觉"，应在充分的运指、充足的力度中，经过正确的练习，最后达到用力不觉的完全放松的地步；在对左手的"按令入木"中虽未讲"用力不觉"，但他指出"以至音随手转"，即是充分放松而用力不觉的结果。

笔者久思弹琴之法，成于演奏及教学中而用于演奏及教学中，今为三说：得心、应手、成乐。

得心有"四要"：辨题、正义、知味、识体；"两需"：入境、传神。

应手有"三则"：发声、用韵、运指；"八法"：轻重、疾徐、方圆、刚柔、浓淡、明暗、虚实、断续。

成乐有"二和"：人与琴和、手与弦和；"十三象"：雄、骤、急、亮、粲、奇、广、切、清、淡、和、恬、慢。

（一）得心

得心是要对所要演奏的琴曲由外形到内涵有准确的把握、充分的认识和深入的理解。得之于心是前提，是基础，是根本。由此，可免因盲目而谬误，可免因率意而曲解。

1. 四要：辨题、正义、知味、识体

（1）一要辨题

琴曲几乎皆有明确的标题，弹琴者必须尊重和体会标题所示之意。有些标题之意却远非其字面所示者，比如《秋塞吟》又有"水仙操""搔

首问天"两名，"秋塞吟"为秋天塞外之感；"水仙操"解为伯牙海上待师之际，为天风海涛所感；"搔首问天"有解为屈原深切忧国忧民之感：三者相去甚远，必须明辨方可恰当以对。又如《欸乃》，除此曲之名到底是应读为ǎi nǎi抑或ǎo ǎi需辨之外，更应明辨：这是橹声，是桨声，还是号子声？其曲是写渔夫，还是写纤夫？如不辨，则生谬。《鸥鹭忘机》一曲，鸥鹭所忘的是何机心，鸥鹭被海翁所负，鸥鹭是不存机心者，所以如解为鸥鹭忘却人们有加害于它们的机心，方合逻辑。

（2）二要正义

正义是要准确地把握琴曲的思想内容，并尽可能地深入领会。即以《流水》而言，不只是水流的种种形象，更有种种水流的气度、气势、气韵以及人对流水的感受、"智者乐水"的哲理领会等。对于《潇湘水云》常有两解：一为水光云影的自然景物；一为怀念失地的"惓惓之意"。理解不同，演奏处理亦自相异。《长门怨》是表现悲伤之情自无异议，但把握其悲伤之情属皇后之悲，而非仕女之悲，亦非民女村姑之悲，所以弹奏之时委婉中应有高贵之气。具体说来绰、注不应浓重，进退吟揉不应柔弱，等等。至于《梅花三弄》，应避免因趋于艳丽而近似桃花。

（3）三要知味

韵味是音乐的神采所在，它具体存在于琴曲的风格、流派、情趣等方面。风格流派有地域之别，也有传承之异，还有个性之差。既表现在琴曲本身，也体现在弹琴之人。各种风格流派情趣之曲已令琴人常思，如不能妥当以待，则会或失于不知其精华而不能得益，或失于不知有自主而为人所缚。查阜西先生的《渔歌》刚健、稳重所呈现的豪迈，吴景略先生的《渔歌》生动、挺峻所呈现的豪放，管平湖先生《广陵散》的雄浑古朴，溥雪斋先生《普庵咒》的清朗方正等，其味均需细心研究体会。

（4）四要识体

凡成熟的艺术必重章法，音乐的乐曲结构即属于此。对于琴曲结构，章法的"体"的认识，既有全局，还要有局部以及细节。全局的起承转

合，高潮所在，散板入拍的起收等，乐句、乐汇、乐逗的结构自身及它们之间的互相关系等，必有正确认识，恰当安排，以免失误及平庸。即如《梅花三弄》，三次泛音主题与其前后乐段有对比关系，三次出现之泛音主题，亦有不同表现。第一次清泠，第二次清润，第三次清劲。第八段为第七段的补充，第九段为第七段的再现而有收束之用。又如《阳关三叠》并非大曲，而此曲开始句句紧扣，逐步上行，每句中的起伏轻重皆有其严谨的逻辑。《酒狂》为琴曲中极为精致的小品，其结构鲜明而严谨，随其布局而显见其强弱起伏的关系。识体方可明心，心明方可至精深，不可轻之。

2. 两需：入境、传神

（1）一需入境

以自己之心入琴曲之境，是得心"四要"之结果。此境既在于乐境（旋律、奏法）之形，更在于意境（情感、品格）之神。

弹琴之前，琴曲的旋律及其结构布局、指法及其运用发挥皆纳于心，将琴曲的内容、情感、品格、气质融为自己的思想、精神，以至于弹奏之时心手皆有所据、音韵皆有所主，当可免陷于俗工匠人之地。

（2）二需传神

已经入境之心转为表现琴曲情怀、音韵的构思，下指之前，成竹在胸，乃是传神之途。

已达入境之心，既得其形又得其神。在对琴曲的精心分析研判中毫无轻慢之心、玩忽之态，而如奉妙题、对严师、琢美玉、雕良材、着古墨、布奇弈、著长篇、挥雄师，用慎思熟虑于宏观及细节。又古人说唯乐不可以为伪，琴尤如此。无伪必以真诚，真诚之境在于至善，唯至善方能无欺。抱精心，怀慎思，不欺人，不矫世，则可以传神。

（二）应手

应手是将已深怀于心中的琴曲的外观、内涵通过准确而有把握、严格而又多变化的双手作用于七弦之上，恰当地表现出来。以心用手，以手写心，令由心出，以手应之。手之写心，在"三则""八法"。

1. 三则：发声、用韵、运指

（1）发声如金玉

古人云弹欲断弦。这是极而言之提出取音要集中、肯定、清晰、坚实，因用"断"字，偏于强力，有时为人所疑，但如运指绵软飘浮，其声必然失于散漫、含混、模糊、虚空，而如运指生硬暴烈，其声必然失于粗粝干瘪。今以发声如金石要求，在于音质音色的结果，以充分而可变之力度拨弦发声，以敏捷而松弛之运指，以正确而恰当的方法触弦，而令宏大与精微、刚劲与润朗相调，在收放起伏之中，所追求的金石之声于琴之巨制、小品皆可写形传神。

（2）移韵若吟诵

关于琴曲的声韵问题，很早就有"唐宋以前琴曲声多韵少，明清以后韵多声少"之说。是知按弦移指为韵，韵为声之延伸，其基础是左手按弦。古人有云"按令入木"，乃是极而言之，在于强调按弦要坚实、稳重。但左手之用，更多在于吟猱、上下以及逗撞等的移动时的明确肯定、清楚实在，而又在连贯流畅中见抑扬、转折，法则严谨而又灵活多变。于旋律的表现有若吟诗，有若诵文，乃是左手功用要旨之所在。

（3）运指似无心

古人于"按令入木""弹欲断弦"之后，更指出要"用力不觉"，乃可正其义而释人疑。

人之行为最放松、最自如之时乃至于不觉，更至于似乎无心。浅者如人行路，不想腿脚而腿脚自动，以手取物，不思物体距离、方位而手自达；深者如写字为文，不计笔画而成行，皆因成熟自如似无心。心中于要成之事，而不觉、不思成事之途径，实已得之于心而似不经意，运指挥弦，纯熟自如，法度自严，音韵自明。于己于人，一似无心。

2. 八法：轻重、疾徐、方圆、刚柔、浓淡、明暗、虚实、断续

（1）轻重

音乐之构成，于乐音的长短高低之外，最基本的表现即为轻重，亦即强弱。强弱有规则性及变化性，而琴曲尤多变化性，常于自由板眼中

呈现句逗中各自的轻重，必须准确把握，否则有害于琴曲表达。而一句之内因语气的需要，亦需正确认识，恰当运用其中轻重的关系，可至微妙，从而鲜明其声韵及兼备其形神。

（2）疾徐

疾徐也是音乐表现之基本因素，琴亦不能例外。疾徐之用必须基于琴曲自身，因曲而异，不可主观随意而为。有些琴曲不可快，有些琴曲不可慢；有些部分不可快，有些部分不可慢；而又有些可快可慢。即以快慢而言，既有相对性，亦各自有据。《忆故人》为慢曲，不可快。然有人失据，过慢而失度，失于拖沓，甚而作态。《酒狂》为快曲，不可慢，如过慢，于指法不合其声多韵少之爽直，于曲意不合其因酒而狂之明快。《梅花三弄》可慢如水墨画，亦可不慢如设色画。《潇湘水云》之前三段不可快，第四段之后至第十六段应快亦可不快。《阳关三叠》第三段后半部可转快，亦可保持原速不变。《广陵散》之"长虹"等段如用慢速，则与指法及曲意不合，弹者必详察而慎用之。

（3）方圆

前人有云北方琴风尚方，南方琴风尚圆。一地之内有的人风格尚方，有的人风格尚圆。今应知琴曲也有近方近圆之别；有的句子应方，有的句子应圆；句内有的音型应方，有的音型应圆。方圆相接，变化为用，乃是多种艺术从音乐内容本质出发表现的巧妙方法，于琴尤精致入微。

方之为用，是左手上下往复中两音之间移指轻捷所使。圆之为用，两音之间运指和缓，所取音位之音的起收，都有痕迹不显的过渡。方可清朗，圆可温润，过当则失于生硬或失于含混，必以精心为之。

（4）刚柔

刚柔本亦音乐常法，但于琴则有独特表现。常法之于琴，右手拨奏近岳山则偏刚，远岳山则偏柔。运指疾则偏刚，运指缓则偏柔。常法之中音强者刚，音弱者柔，而琴则不只如此。琴的演奏中弱音可以刚，强音可以柔。琴上这种刚柔之法在于左手。右手拨奏时，左手配以绰、注。

短而急者音刚，长而慢者音柔，加以分别程度，变化为用，鲜明而微妙，犹如中国书画用笔之法，更见神采。

（5）浓淡

浓淡是古琴演奏艺术中又一甚有特色的表现手法。音乐常规表现，一段、一句或浓郁或清淡，而琴更可于单独一声见浓淡，可以一句之中两音之间浓淡相接相依，变化多端，与中国画之"墨分五彩"之妙相类。

浓淡之法主要在于左手。强音可浓，弱音也可浓。弱音可淡，强音亦可淡。浓者，左手于音前的绰注长而有起点，即是按弦弹奏之后再移指。淡者，左手于音前之绰注舍去起点，即是在按弦之指移动同时或移动之后右手再作拨奏。左手运指的快慢速度决定着该音的浓淡程度。过淡易失于无表情无光彩，过浓易失于或甜腻甚而至于作态，必慎用之。

（6）明暗

明暗之法在于右手。拨弦近岳山，音本应刚，但如以中等力度，下指偏浅，缓和运指，拨奏方向趋前或偏上，则其音可以不强不刚而明亮。如拨弦远岳山（以岳山与徽间二分之一处为适中）而近一徽，甚至越过一徽，音本应柔，但如以中等偏强力度，下指偏深，略急速运指，方向偏向下（只有挑可以如此），则音不弱而近于厚重，属暗。明者不当易失于单薄，暗者不当易失于混浊，不可不辨。

（7）虚实

右手拨奏明确发声，清晰肯定为实音。左手之上、下、掉起、掩、猱、撞、逗等所生之音，具有与右手拨弦之音明显不同之特质。音虽清晰明确而自弱，且不可超于右手拨弦音，为虚音。

左手上下而生之旋律中，虚实变化乃是琴的艺术神韵所在重要之点。此中之虚音是在连续上下之中的某音位，只做其应有的时值之一部分的停留，即向其后之音过渡。此音虽已达到，而其后之音的出现又并未占用此音之时值，则此音虽明确却不显著，成为虚音，此种虚音与"圆"

相近而相异，差别在于该音在其音位所停留的时值充分与否。

吴景略先生创造的虚弹之法，使左手多次上下而其声不止，旋律明显却又如同只是左手移指所振琴弦之声，于旋律中原有神韵毫无损伤。此法是在旋律恰当的节点右手挑时，食指迅速上提，以指甲擦弦得声。所难者在于分寸的把握，要弹似未弹。不足，则无声而失效；过当，则成实音而破坏左手之旋律线，必多练、慎用方可。

实音多变，配以虚音，相反相成，乃有佳境。

（8）断续

断续亦音乐常法，琴自不能例外。

琴之弦距颇宽，演奏之时，左手过弦常被忽略而不能连贯。最典型之处如《关山月》中部，按音由七弦向三弦过渡时两弦之间易出空白，再有《平沙落雁》名指十徽处由七弦至五弦的过渡亦常断开。此外，掐起之后如名指移至相邻之弦，其音难免要断，但如果以名指控两弦，则可不断。音之相连，有时用一指控两弦、三弦以至四弦之法，有时用放松左手之腕低抬、斜起、轻甩、速移之法，可以达成。

散按相连，如果前后相接的两音轻重相差过当，则失去相连之气而不能相续。乐句中散音之后接以同度或八度之按音，如果其音过浓、过刚，皆会妨碍其连续之气韵，于琴虽然至要，却常为人所忽略。

断之为用，类音乐常法之休止，用之恰当，有画龙点睛、烘云托月之效。比如《梅花三弄》第七段，大指五徽分解轮七弦之前的大指五徽按音，于挑之后，左手提起而不离七弦，等此音终止，留出一明显空隙。而接下去的分解之轮时，右手弱弹，左手以柔法注下，与前句成为鲜明对比。此处用断，可使气韵生动，表情充分。《广陵散》的"长虹"一段，于一、二弦之七徽，连作剔、拨、拂、滚中，左手大指在句尾最后一音提起而断句，以生激扬刚毅之气。

（三）成乐

即已得之于心，又能应之于手，必可形之为乐，完成琴曲的演奏。成乐之境在于"二和""十三象"。

1.二和：人与琴和、手与弦和

（1）人与琴和

人之为体，琴之为用，相和相融，乃至佳境。

弹奏时能不思曲之旋律、表情、风格、韵味而出于心，能不思琴之弦序、徽位、散、泛、按诸音而发于琴。心在高尚之境时，于崇高者，推己及人，使琴呈阔大宏远之气；于清高者，慎独自重，使琴呈超然沉静之气。心在典雅之境时，于古雅者，琴可呈庄严稳重而有淳厚徐缓之安详；于今雅者，琴可呈从容闲适而有清新飘逸之优美。心在质朴之境时，琴或呈疏朗率真之世风，或呈简约凝重之古貌。心在性灵之境时，琴可呈俊秀、明丽、激越、深情之赤诚，则或可谓"人与琴和"。

（2）手与弦和

手之与弦，相和相谐，无碍无阻，无虑无忌，乃达琴曲成乐于至佳的终结。双手随心，从容敏捷以挥弦。弦随手鸣，音随指转。指法不思索而合度，弦徽不寻觅而谐律。手如弦之魂，弦如手之影。精诚而令方法正，勤勉而使功力深。用之于弦，而得以金石之声、诗文之韵，微入毫芒，宏驱山海，从容自如以成乐。

2.十三象

成乐之象约有十三。

笔者在《唐代古琴演奏美学及音乐思想研究》（1993年台北出版）一书中为唐代古琴演奏美学提炼出十三种音乐表现，即"十三象"，详见本书第四章，此处缩引略解。

（1）雄

这是古琴演奏气度、气韵、气势、气氛的壮伟、阔大、昂扬，也是所演奏琴曲的思想、内容和艺术形式原本所具有的品格，《广陵散》《流水》之某些段属此。

（2）骤

"骤"是强劲的情绪、激越的形象的突然展现。常常体现为乐曲中的转折突强突快，忽起忽止，在《广陵散》《流水》中可见。有些琴曲中的

某些指法明显有此表现。

（3）急

"急"为常见的音乐表现，琴中亦不少见，具有奔腾动荡之势或热烈欢快之情，而非慌忙匆促、零乱破碎之象。

（4）亮

金石之声兼有雄豪宏大及坚定明亮之质，而其坚定明亮之质为琴中多用。琴中泛音即属此类，散音、按音亦在需要时发出金石般峻朗之声，以展峻朗、生光彩。

（5）粲

"粲"乃明丽。既在琴的音质，也含曲的韵味。唐人以"云雪之轻飞""秋风入松"及鸾凤这类神鸟的清歌相比，琴中多有。例如《幽兰》第四段于下准泛音的连用撮的一段原谱甚而注明"有仙声"，《梧叶舞秋风》的开始泛音乐段亦属此。

（6）奇

这是唐人文献中所载于古琴演奏至妙时所产生的特别意境，是一种超出常态令人难测的美妙感觉。唐人以忽现的天外飞来之异峰、忽从万丈云端泻下之飞泉来形容，以鹤哀乌啼、松吟风悲来比喻，乃琴中难得之境。张子谦先生的《龙翔操》、吴景略先生的《墨子悲丝》中可以感受得到。

（7）广

这是指弹琴的气质、格调雍容阔大、宽远绵长。在人有居高临下、豁然千里之感，在曲则气度稳健，情绪豪迈，超出一琴之声、一室之境。查阜西先生的《渔歌》、吴景略先生的《胡笳十八拍》第一拍可为例。

（8）切

在人与琴、琴与曲、弹者与听者之间的关系中，最佳者可用"切"字，具有真切、贴切、亲切之意。以琴曲而言，以《欸乃》写船夫之题，很为真切。《忆故人》写深情，很为亲切。吴景略先生的《胡笳十八拍》

高潮部分，写蔡文姬的归国之欣喜与别子之哀伤交织在一起的心情，极
为贴切。

（9）清

"清"是琴趣中最多为人所谈者。从琴的演奏角度来说，是在于音
韵、音色、情调、气质的清远、清畅、清朗与清峻。既是指声音，也是
指格调。清远有宁静安闲之境，清畅有欣然灵活之趣，清朗有明丽生动
之象，清峻有劲健方正之气。清远者，如查阜西先生之《鸥鹭忘机》，清
畅者如《梅花三弄》的泛音段落，清朗者如《流水》前部之两次泛音乐
段，清峻者如查阜西先生的《渔歌》之大部分。

（10）淡

"淡"是一种超乎现实、无意于人世间名利之心在琴上的体现，在
音乐上应表现为曲调平缓、疏简，不见喜怒哀乐。以演奏实际说，应少
有吟，宽用猱，几乎不用绰注。若以白居易所追求的无味之淡而言，则
应该不用吟猱绰注，不可有符点音符及切分音，也不应有重音、密集音，
只可有轻、徐及一拍以上的音。真正淡曲已难求其实例，而无味之淡曲
尚未在传世之作中发现，可见淡之不易传。

（11）和

此"和"所言，主要在于琴曲的意境及品格，是琴的优雅端庄、从
容适度之声，乃是静物平心之美，令人有和谐和平之感，是心声之正、
气息之平，追求谐调世人与圣贤之心的理想所在。此"和"也另有指与
弦和、人与琴和之意。上文已有所言，此不复述。

（12）恬

"恬"是琴之冷然静美、淡而有味者。有味之"味"即是韵味，即是
表情，即是美感。具体于琴，应是微有吟猱绰注，精用轻重疾徐。《良宵
引》《凤求凰》一类应有此趣。

（13）慢

琴多慢曲，故慢于琴甚为重要。慢可致淡，慢可致清。用慢可以写
忧伤，用慢可以写沉思。然而用慢不可无度，过当，则或失于涣散，或

失于慵懒，甚而失于作态，尤为大忌。

总之，弹琴之法，在于得心应手。成乐之途，在于人与琴和、手与弦和，基点则应在于辨题、正义。

四、即兴演奏

关于古琴即兴演奏，中国古代很早就有文字记载。例如《吕氏春秋》一书，其中记载了更古的时候，古琴家伯牙心里想着流水而弹琴时，钟子期就能从他的演奏中听出音乐宽广、生动，像流水一样；当伯牙心里想着高山而弹琴时，钟子期就能从他的演奏中听出音乐形象崇高、伟大，如高山一样。后来又有公元一世纪蔡邕编写的《琴操》，其中记载了约公元前五世纪的时候曾子看见一只猫时即兴弹琴之事，但他只看见猫身，没有看见猫的头。有人在他的室外听到他的演奏，问他这支曲子为什么只有身而没有头，曾子就告诉那个人，是因为他只看到了猫的身。《琴操》中所记数十曲内容，其中有不少属于即兴演奏的作品。到宋代，朱长文所著《琴史》记录了《琴操》撰者蔡邕看见螳螂捕蝉时即兴演奏的情景。这至少可以看作是宋代人有即兴演奏意识的一个例子。可见，在中国，古琴即兴演奏已有很久的传统。

古代琴家很强调通过琴曲来表现自己的思想，在演奏中可以对原有琴曲有所改变，因此传统作品在流传过程中，经常被加工、润色、改变。这样就出现两种情况：一种是同一作品，在不同地区或不同流派（常和地区有关）的琴谱中差别很大，甚至差不多变成不同的乐曲，这是艺术上横的发展；另一种现象是一个作品的最初版本和几百年以后的版本有极大改变，甚至是由小型变成大型，由简单变得复杂，由普通变得深刻，这是艺术上纵的发展。在古琴艺术中，这两种情况都是非常普遍的。究其实，这是即兴演奏的方法、原则和美学思想对古琴艺术发展所产生的广泛而积极的影响。

在晋、隋、唐、宋和后世的古琴材料中已经看不到像伯牙、蔡邕那样的完整独立的即兴演奏记录，说明在这一千多年来，没有再产生出具

有高度技巧、高度艺术修养的能够即兴演奏的古琴家。这当然不能说是艺术上的退步，却实在是一种令人惋惜的不足。

据现有文献，欧洲音乐史上的即兴演奏传统出现在公元十世纪前后。当时乐谱记法很简单，歌唱者可以根据自己的感觉加以发挥，但多是润色性质的加工或装饰性质的加花，对原作没有大的改变，更不会有根本的改变。

在十七、十八世纪的古典音乐家中常有即兴演奏的表演，最为突出的是莫扎特、贝多芬。在他们之前，J.S.巴赫和韩德尔也都是精于即兴演奏的。他们有时是用一个主题即兴演奏发展成一首完整的乐曲，有时是即兴演奏一首大型作品中的华彩乐段，甚至是即兴演奏出整个乐章。由于当时没有可以记录这种演奏的办法，所以基本上只能从文字的描述上，以及少量的作曲家所留下的关于作曲技法的谱例和即兴演奏方法的谱例中知道当时的大概情况。

有两种情况可以较具体而深入地说明十八世纪前后即兴演奏艺术的水平。一种是作曲家在他自己的著作中论述即兴演奏时，列出作品原型和即兴发挥相对照的谱例，使我们看到非常明确的即兴演奏艺术表现。另一种是肖邦作曲时，将即兴演奏记录下来再整理成为完整作品，这和作曲家最普遍的做法是极不相同的。作曲家的艺术创作多是：1.构思；2.写出主题；3.写出作品全曲草稿；4.试奏；5.修改；6.定稿。主要是在头脑中和纸面上完成作品的。曾经有一位著名作曲家强调指出，当你的作品没有完成时，绝不要坐到钢琴边上去。这说明作曲的原则以思想上的组织为第一，从而反衬出肖邦的一些作品是某种程度上即兴演奏艺术的体现。

因此似乎可以说，欧洲传统上十世纪以后相当长一段时间是润色性的即兴演奏，十七、十八世纪是发挥、创作性的即兴演奏。肖邦或者其他音乐家属创作的最初步工作。这和中国的音乐史上即兴演奏的存在步调正好相反。中国的历史上，是公元前数百年到公元后一千年左右，存在着创作性和表演性相结合的即兴演奏，在这之后，普遍存在着的则是

对已有的作品给以加工、发挥性的即兴演奏。

笔者的即兴演奏开始于1953年。当时是在初中一年级的第二学期，向同班同学王纯诚学会了吹箫，所用的谱子只有几首民歌和一些广东民间乐曲，远不能寄托自己内心的感觉和对箫的那种有时优雅秀美、有时深沉幽远的意境的喜爱。所以，我就常常随意吹奏，即兴吹出自己内心所追求的意境和想要的能表现箫的音乐特色的旋律，这样的即兴演奏完全是自我的，是一种感情的自由流动，是一种对箫的艺术的自我欣赏。后来我又学过二胡、笛子和古筝，却很少在这三种乐器上做即兴演奏，这不是因为没有内心要求，而是技巧不熟练，手不能随心而动。即兴演奏无疑是需要有熟练的演奏技巧的。1957年，我开始学古琴，半年后，即有时在古琴上做即兴演奏。1960年，有一天，我在我的老师古琴大师查阜西先生家一个人弹琴，不知不觉地即兴演奏起来了。查阜西先生听完之后，带着浓厚的兴趣走过来问我弹的是什么曲子，我说是我随手弹的，他就不再说话了。现在看来，大概是他先以为我发掘了一首古曲，他很感兴趣，甚至可能是很喜欢；然而当他知道是我的即兴演奏时，又不再表示意见了，说明他这样重要的古琴家也已经不理解甚至不赞成这种已经很久没有人能做到的即兴演奏了。

笔者1958年考进中央音乐学院之后，就经常自己在古琴上即兴演奏。1976年，在即兴演奏的基础上，创作完成了古琴独奏曲《三峡船歌》，1977年创作出了古琴独奏曲《风雪筑路》。

1984年笔者在香港中国音乐节的古琴音乐艺术讲座上，讲到希望用古琴来真正表现自己的思想，表现一种超脱、古朴、幽雅、深沉的精神和感情，即所谓最高境界的"清微淡远"，现有人们演奏的古琴曲都不能达到，而必须做即兴演奏，并且当场做了即兴演奏的示范。这是我第一次公开表演这一艺术。1986年的夏天，我用一个晚上，自己连续做了数次即兴演奏，并且录下了音，有传统风格的，也有现代手法的，令几位听者称奇。

1987年12月，笔者应香港中乐团之邀，在香港大会堂演出。在所

担任的三个曲目中，第一首就是即兴自弹自唱唐代诗人白居易的一首诗《花非花》。1988年9月在英国格拉斯哥中国新音乐节做第一次正式公开演出的器乐曲的即兴演奏，这是一次以中国传统风格和现代风格相结合的十二分钟多的即兴演奏，格拉斯哥BBC电台做了现场录音。在这之后的9月下旬，又在伦敦的维多利亚和阿尔伯特博物馆的四次独奏会上做了古琴即兴演奏。10月初，在牛津的一场演出也做了即兴演奏，都得到听众的欣赏和欢迎。这都说明即兴演奏仍是一种具生命力的、人们需要的音乐艺术。

从中国传统和笔者自身体验及追求来看，古琴的即兴演奏，是演奏者由某一点引发（这一点可以是一个标题，可以是一件事情，可以是一个景物，可以是一个内心情绪……），然后随着乐思的发展，形成内心的旋律，并立刻在琴上奏出，成为一首独立的乐曲，而不是在已有的材料上做艺术处理和加工发展，例如欧洲传统在旋律上进行装饰、加花，在一个主题基础上做各种作曲方法的处理，例如变奏、扩充、模进等，创作二部或多部对位，或只作为作品一部分的华彩乐段或作品的一个乐章。可以说中国传统的即兴演奏在我的实践及追求中，所体现的是灵感的连续和思想的流动。

（一）即兴演奏的基本方法

古琴即兴演奏既然是灵感的连续和思想的流动的产物，在音乐上往往就会因为自由和随意而变得散漫、盲目以至于混乱。这就要在音乐的结构上有理性的把握，以使音乐具有内在的逻辑和整体的统一。为解决这个问题，有下述几种基本方法：

1. 归韵。古代人作诗非常重视押韵，这也是即兴演奏可使用的一种有效方法。在即兴演奏时，可以把第一次出现的大型乐句的尾部音型（不是结尾音）作为下一句或下两句，或两句以上的乐句结尾。有这样一个相同结尾的"韵"，则不管前面如何发挥，最后总有统一感。

2. 同起。以一个有特征、有灵感的音型（或动机，或短小乐句）为开始，完成一个大型乐句之后，再以这个音型开始做新的发展，可以一

次以上，当然也不应该重叠过多，而且尤其要注意后一次的发挥与前一个乐句相比要有鲜明变化，这样才有动力。

3. 排比。一个具有鲜明感情的生动简短句型可以做多种模进、变化，但是应该统一在原来节奏型上，经过两三次、三四次运用之后，再给以扩充和发展。

4. 重现。"重现"不同于"再现"。"重现"是前面有突出意义、明显特征、强烈感情的音调、乐句再次出现（不可能完整地再次出现），作为一种前后呼应与统一，也可以作为总括或新的起点。如某种技巧、手法造成了深刻印象，有重要意义，可再次回到心中加以表现和发挥，还可以将演奏过程中出现的和心中思想有关的极有特征的音型、技巧多次使用，以起到统一的作用；同时，也具有加深音乐思想的作用。

（二）即兴演奏中的"求变"

即兴演奏要做到统一和完整，这固然是最先碰到的难点，但要做到变化无穷，音乐在统一中发展，不使陆续演奏的两三曲发生雷同，则是更难的问题。通常情况下，一个有感情特征的动机、乐句、旋律一旦出现，就会自然地占据头脑，而且再三显现，甚至数日不忘。历史上不只一次地有过毫无联系的两个人创作出相同的旋律来。如果一个有特征的、有独立性的音乐材料出现在不同的即兴演奏中，则是一个具有原则性的问题。求变可看作是即兴演奏的最终法则和最大难点，即兴演奏的价值和意义似乎也应该在于此。

1. 立意。为求得每一曲的独立，不与以前奏过的相同，首先必须立意。立意基本上与命题相似，但是可以是一种情绪、一种意念、一种感觉，而不必很具体。这样既有好的开端，也不会盲目、散漫和杂乱。即兴演奏是有思想的艺术表现，绝不是盲目杂乱的音响堆放。立意必须在演奏之前迅速完成，只能是以平时修养来激发灵感以实现。如果以平日已经有过的思想和构思做即兴演奏，不但可能与以前或以后的即兴演奏有相同的表现，而且也不是真正的即兴了，也就失去了即兴演奏的纯正性和艺术价值。

2.构思。即兴演奏的构思不可能有全面的设计，但是如果不做构思，则很难产生新的格局和新的个性。这构思主要在于对演奏所要突出的个性、特征加以预想。这个构思也是一种灵感式的，它须在开始演奏前的短暂时间内完成，但还可以在开始演奏之后继续进行。因而构思的精神活动是可以存在于整个即兴演奏过程的，它是引导即兴演奏的重要动力。

3.守意。立意之后，可以在整个演奏过程中坚守，始终表现演奏之初所确立的感情。可以有标题性，也可以无标题性，当然要有灵感式的发挥和改变，但太自由就有引出或走向曾经有过的音乐形象的可能，而妨碍了即兴演奏中求变的原则。

4.发挥。即兴演奏要有新意，要不重复旧曲，必须以发挥为第一原则。在演奏过程中，随着思想和意识的流动发展变化，而形成新的旋律。有时是一个情绪的波动，有时是一种意识的走向；有时本要下行反而上行，有时本要级进却突然跳进；本来可以做长音，突然又做密集音型；本来是平稳音型却忽然切分……都是在灵感的支配下，在已经立意而有主体有中心的前提下做出新的选择、新的表现和新的发挥。

5.技巧的引发。在即兴演奏中，既然变化是主要的艺术特征，则应努力创造和利用一切可能和机会取得变化。对于变化，演奏技巧的引发可以说是经常的、普遍的和积极的。

"经常的"是说每次即兴演奏都会有这种情况。"普遍的"是说一次演奏中几乎在各部分都会有这种情况。"积极的"是说在即兴演奏中，本来技巧是立意和构思之外的东西，一般不具有思想，但它却又可以引发灵感加入意识的流动，可以推动意识流动，也可以改变流向和终止前一段的流动并产生新的流动。

所谓"技巧引发"，有时是忽然运用了某一指法的组合，有时是本要取某音但用了其他音，或是某种指法的无意识选用而脱离前面的音乐基础，甚至弹错了弦，出现了不准的音，出现了噪音，产生了某种预想之外的休止等，都可以造成灵感而引发新的音乐进行，但必须有所回归和

加以足够的把握，以达整体的统一。

（三）关于即兴吟唱

古琴的自弹自唱即抚琴而歌也叫作吟唱。古琴音量小，自弹自唱的琴歌原不是面对听众的表演，而是自我内心感情的寄托，自我排遣，顶多是向一个或几个友人吟诗一样的唱。即兴吟唱也是古琴自弹自唱的一种。

即兴吟唱在中国古代记载不少，主要在汉蔡邕撰写的《琴操》中，其中许多曲子是在某一事件中，主要人物当场即兴自弹自唱来表达自己内心的思想感情，词和曲是同时产生的。这一音乐形式可能仅仅存在于很古的时代（公元前七世纪左右），后来的记载中就基本上看不到这种即兴作词作曲的自弹自唱的实例了。

我的即兴吟唱属于音乐艺术。音乐是即兴的，唱词则是用古代、现代的多是抒情的诗。即兴吟唱是在拿到诗之后，先读一遍，有一个总体的基本了解，并且以此引发灵感，明确立意，急速构思，即开始做即兴吟唱，也就是即兴配曲的自弹自唱。

这种即兴吟唱所需要的是：

1.迅速、准确而较深刻地理解所要唱的词的内容、感情、风格、形式、结构，也就是应该在阅读一遍之后就要形成这些方面的要求。

2.要在阅读一遍之后立刻选定相应的音乐风格、表情类型，决定乐曲的开头和音乐的大概走向、高潮的位置、情绪变化的起伏位置等。

3.在进入歌词的吟唱时，随着音乐的进行眼睛要迅速看清每个诗句，同时体会词的内容，立刻决定旋律进行方式，然后将一组词安置在一个乐句上唱出，每个词根据感情的起伏做音乐的不同发展。一句之内和两句之间都可以用大跳。吟唱可以一字一音，也可以用一字多音的曲折的拖腔。音乐要和唱词相结合，但也可以强调音乐的变化，有的句子压缩，有的句子延伸，以求音乐形象的丰富多变和感情的鲜明生动。

4.即兴吟唱的困难在于必须对文学、作曲、古琴演奏以及歌唱的吐

字、行腔、用气有相应的水平，这样才能统筹兼顾而做出恰当的、有价值的艺术表现。

5.古琴的吟唱是一种具有特殊风格和性质的声乐艺术。它所强调的是自我感觉，是自己内心的表达，所以求其音乐以自言自语式为主，如同吟诗一般，要突出吐字时的语言成分，不可将音灌满旋律音的时值，要有起、收，在唱的音量控制上也要适于这种特性。

6.即兴吟唱的歌唱旋律和琴的伴奏旋律是相同的，但是一定会有些琴上的技巧所造成的支声性的旋律和音色的变化。这是古琴传统吟唱的特点。琴上有特色的演奏是推动吟唱中音乐发展变化的重要依靠，因而即兴吟唱的主体仍然是古琴，仍然是古琴的艺术而不是单一的声乐艺术。

总之，即兴演奏和即兴吟唱是一种最能直接表现演奏者自己思想的音乐艺术形式。这是演奏家最直接的、最完全的音乐创作，而不是在作曲家作品上的二度创作，因此，是对演奏家思想的一种解放和扩充，也是一种完善。这是古代已有的音乐智慧表现形式，却又是今天音乐艺术领域的空缺。它是人类音乐文化的补充和完善，是音乐技巧、音乐美学、音乐心理学的综合结果，也是音乐技巧、音乐美学、音乐心理学的综合研究课题。我相信，这应该是今后人类文化中一个引人注目的、有价值而且极有吸引力的题目。

五、打谱议

（一）"打谱"的直接含义，对于古琴即是按照琴谱所记，确定音位及时值，形成旋律，将琴曲弹出。对于围棋来说，即是按照棋谱所记，将一局棋一步步地摆出，其本质的巨大差别是，围棋是将已完成的一局棋的对局过程一步步重新摆至终局，每一步是明确的、简单的行为，是按棋谱所记将棋子放在指定的位置即是，而位置就是线的纵横相交之点，毫无其他可能；在原来对弈时每步棋只有特殊情况下才有时间限制，而没有在常规情况下对每步棋的速度要求。古琴的打谱，实际是对琴谱指法的解释、分析。不同历史时期的琴谱、不同流派的琴谱，常有颇多差

别，有的差别甚大，而且琴谱在记谱法上极少有时值的直接表示。而时值，即旋律的节奏，含在古琴演奏的指法规律之中，又与琴曲的内容、思想、表情、风格密切相关。谱中所记乐曲的进行过程，指法相连相继的关系及所呈现的规律中的节奏分析、理解、判断、决定，又与弹琴者、打谱者对该曲本身及其他相关资料掌握的数量、质量有关，与打谱者对该曲的思想、内容、表情、风格的认识、理解、表达有密切关系，尤其对传世经典琴曲指法及指法在音乐旋律进行中表现出的节奏规律的认识理解及把握有极大关系。

从某种意义上说，古琴打谱类似考古，在于追求作品原貌，而围棋的打谱则是单纯地重现前人或同时代他人具体、简单明了的对弈经过及结果。

在琴的传统中，占比例数很大的弹琴之人，将弹琴看作是一种自娱或自我修养，完全是个人行为。作为自我行为，可以完全不与他人交流，不弹给他人听。这些人的打谱有许多是借他人之谱、借古人之作，寄托自己的思想、情绪、好尚、趣味，因此可能，也可以完全地将古人之作为己所用，不顾琴曲原意、原貌，只需自己满意即可。

（二）在今天，作为一位完全自我的琴人，这样打谱亦无不可，但如面对他人、面对社会，则须以探求并恢复、展示作品原貌、原意为原则，要求避免理解的偏差，力求避免自我的好恶及个人的性格、趣味所产生的影响。尤其中华文明进入二十一世纪之后的现代社会，为准确认识古代文化、古代思想及古人感情、精神、气度，欣赏古代艺术智慧成果，而从考古角度对待所有文化遗产，则避免主观、力求原貌，应是必守的原则，否则将会造成实质上的误解古人、误解原作，甚而曲解古人、曲解原作，进而误导他人。以今天音乐艺术的发展和普及程度，为表现自己的个人情绪将古人之谱作削足适履之举，还当作古人之作公之于世，乃绝不可取。如需表达自己的个人之心，可以求诸他人的作曲并为之订定指法。或自己作曲，或自己先学作曲，再试作试弹，则远胜于将古人之作塞入自己的躯壳，或将古人的精神面貌扭曲成自己所想象的形状，

再当作古人之形、古人之神而示于人。

（三）"打谱"之于古琴，是基于古人在古琴艺术和技法的前提下创造的特殊记谱法，从而具有了一种古代音乐复原的可能。

古琴是多弦的等弦长、音阶性定弦的乐器，有历史久远的、丰富的、成熟的演奏指法及明确的专用指法名称及演奏术语，因此，用文字将一首琴曲的演奏过程周详地记录下来成为可能，最初这样的文字被称为"文字谱"。至唐，又精减指法名称及演奏术语，以笔画组合成一个个形状如汉字的记写符号，从而组成表达演奏实际的"减字谱"，不但可以表明琴曲的所有音高，而且指法关系中有基本可以确定的节奏关系可寻，还有音乐的表情、风格、韵味、神采的体现。这就远优于其他记写音高及时值的乐谱，在四五度定弦的指法较单纯的乐器上一旦失去节奏记录、音的时值表示，就无法接近音乐原貌，比如敦煌谱及宋俗字谱。

对于古琴的琴谱，不论是唐以前的"文字谱"，还是自唐起始的"减字谱"，一个有充分的传统琴曲学习、弹奏、研究经验、知识的人，能充分理解指法与旋律中的要素、节奏关系、法则的人，在准确而充分认识、理解所打之谱的内容、思想、感情的前提下，将个人好尚、趣味、性格尽可能加以排除情况下，可以将所打琴曲的原貌恢复到百分之八十以上。而另外百分之二十左右的不一致，大致相当于古代琴曲在流传中，因琴人理解之异、性格之异、气质之异而无意中影响到琴曲的实际形态，产生同曲的不同版本。现在存世经典琴曲流传久远而广阔，不同版本自多，但其中那些能体现原作的基本面目的不同版本之间的差异，并不妨碍形象鲜明、内容丰富的同一琴曲的根本上的一致。

以《阳关三叠》为例，在今天琴人中，此曲可以说是无人不弹，却又是千姿百态。琴人之间常常在句法、节奏、节拍上有或显著、或细微的不同，但只听其中某个片段，即可知其为何曲，全曲的音乐内容、感情、形象都充分体现就是同一曲《阳关三叠》。《梅花三弄》也是有这样极为显著特点的经典之曲。散板的《梅花三弄》，特点极为浓厚，在此不必细论。流传最广的《梅花三弄》在首尾散板之外全是入拍之曲，也是

弹者不同而千姿百态，细节及句逗、段落显著差异甚多，但所表现的基本形神皆无碍于一听即可知其为何曲。可以说古琴经典性质的名曲，在种种不同版本间都能看到这样的现象。因此，打谱如已达到百分之八十以上的准确度，则尚存的可能与琴曲原貌百分之二十左右的距离，可不影响其形神之原本。

（四）打谱的方法，是从一首已能基本正确认识其思想内容的古代曲谱的基本结构中，正确地判断出其乐段、乐句、乐汇，再从指法的演奏秩序规律分析其节奏关系，进一步确定其乐句内的节奏。

许多古曲有乐段的明确划分，也有些更进而有乐句的标记，当然有助于打谱，但乐句内的节奏判断才是最终的、根本的任务。

这样的一步就需要：

第一，经过对有师承渊源的传世经典琴曲的旋律、指法的规律及关系深入细致地研究，方可发现、认识、理解琴谱所记的实际弹奏时所体现的节奏关系。

第二，对今人（包括已故前辈琴家）的成功打谱进行指法与旋律关系的研究、分析，去理解在具体琴曲中指法关系中的节奏性、节奏规律、节奏法则。

第三，对有师承渊源的传世经典琴曲的节奏做多种可能性的改变，再以这一经典琴曲的原作内容、思想、感情、精神、风格、趣味来检验，更以实际演奏的运指的连贯性、流畅性，运指秩序的规律性、合理性来检验，来分析、研究、认识、理解指法的规律、法则及其与音乐形神的有机关系。

第四，以第一条方法对今人成功打谱实例加以分析、研究，来进一步认识、理解指法间的节奏规律与法则，也可以认识今人打谱成功之所在。

以传世经典古曲为例，《梅花三弄》的第二、第四、第六三段泛音，除张子谦先生所传全曲皆用散板演奏外，各地琴家所奏皆同，而且第五段、第七段、第九段，各家之间也无大差异。这些段的节奏如略

有改动，在音乐的句法、表情及指法的自然流畅上都会明显地出现生涩、散漫、零乱、草率之感。《流水》的演奏有多种弹奏法和谱本，但在此曲开始部分的两次泛音乐段，除有一处用半轮与轮连用的地方各家时有不同之外，大体基本一致，而且如做明显的节奏改动，即与曲意及指法的流畅、连贯性大不相符。《阳关三叠》诸谱虽然皆出自《琴学入门》，却因授者、弹者众多而有许多差异，但这一琴曲的内容、思想、风格、韵味的根本却皆未改变，这就是指法关系中的规律性、法则性所决定的。

最甚者如《平沙落雁》，自明以来三百多年间，已是琴人必弹之曲，但流传既广，弹者既众，变异最多。在二十世纪出版的《古琴曲集》中就收有六种不同的弹法，而且相同段落、相同句子，节奏会有很多不同。即使如此，音乐一出，对其中某弹法略能熟知者，都能感到皆是《平沙落雁》，这就是古琴指法间的规律、法则的基本特性及制约所致。当然，如果超出这个基本特性及制约，则是率性而为，则是主观臆造歪曲，必定不知所云而不能流传，所以不可能有六十个《平沙落雁》作为名曲传世。而《关山月》《普庵咒》这类指法规则在音乐内容中体现得很充分的琴曲，就没有六个或更多的版本流传了。

已故前辈琴家二十世纪五六十年代打谱中的成功之例，都充分地体现了曲中指法间节奏关系的规律与法则，曲中的重要部分，主要的段落、乐句，如有稍大改动皆难成立，有的甚而略有明显改动皆不可取，如管平湖先生打谱的《欸乃》《离骚》《获麟操》，姚丙炎先生打谱的《酒狂》。以姚丙炎先生二十世纪六十年代所打的《酒狂》为例，姚先生将它订为每小节六拍贯于始终，一经面世，很快传遍琴界，其打谱生动、别致、切题，指法通顺，结构整齐严谨，句法逻辑性强，虽有人疑其似近欧洲音乐节拍，但仍广受喜爱。此谱传到北京后，溥雪斋先生及吴景略先生在演奏时将每句的上下句四小节之每句最后一个"撮"音减少一拍，由三拍变成两拍，则上下句都成为一小节八六拍与一小节八五拍的结合，不但音乐更严谨流畅，并且摆脱了因全曲均为六拍的节奏形态而造成近似

西方音乐的特征，完全是一首风格韵味独特的中国乐曲。《酒狂》的音乐更妙在有着明显的规则性句法，指法间的关系单纯而规律，所以在姚丙炎先生打谱所订的节奏中去掉每句最后一拍，将"撮"的长音由三拍变为两拍后，这一小节成为五拍，其他节奏都作六拍，就不需再做改动了。

有人试做各种节拍、节奏处理，却有的轻巧跳跃如儿歌，有的处理成不规则节奏，人为地打破原谱指法、句法的规则性，做大起大落的节奏变动——作为个人好尚，当然有这样的自由和权利，但等于用原来的音乐为素材而改编、重做，就如可以将《关山月》《良宵引》整曲及《梅花三弄》的泛音三段等节奏另加安排，完全重来，亦属每个人的自由和权利，但那已经不是《关山月》《良宵引》《梅花三弄》了，意义完全不同了。还有人将《酒狂》节奏拉宽，将句子打散，同样是舍弃原曲指法间规则和逻辑，类似用一个没有时值的音列进行音乐创作，虽无法禁止，但已不是其曲原来应有的面目了。

这种打谱实例中的不可更改性在管平湖先生所打的《欸乃》中也得到体现。该打谱整体音乐鲜明，情绪肯定，逻辑严谨，尤其多次同音重复或八度音重复的句子的多种节奏型所表现的纤夫拉船号子声调中的形象和情绪的或坚定、或灵动、或急切、或激越、或沉重，是沿着音乐的进行、内容的发展而变化，也是完全不可改换的。如略有改换，就不但与此曲内容感情不合，亦与音乐的整体不协调不统一。

陈长林先生二十世纪六十年代所打的琴歌《胡笳十八拍》是大型琴歌打谱的成功实例。此谱不但旋律有歌词可依，而且各段之间结构严谨、逻辑性强，指法间的节奏关系因之也更为显著，有整体上的不可更改之感。二十世纪八十年代初，在杨荫浏先生指导下，笔者与中央歌剧舞剧院女中音董婉华，中央民族乐团笛子、洞箫演奏家排练此琴歌，在中国唱片公司录制唱片时，对某些句子的节奏做了与词相应的调整，调整后的旋律更符合歌词的句逗，更符合歌词感情表达，而其他方面都不需也不可再做改动，可知打谱所依据琴曲音乐表现所在的指法间规律、法则的明确性、可靠性。

另一特殊实例可以令我们认识到经典琴曲自身的内容、思想、感情、形象、风格、气韵的明确而肯定的客观存在。比如曾被古人看作琴曲之王的《广陵散》，在二十世纪五十年代的前辈打谱中，吴景略先生、管平湖先生的流传最广、影响最大，但吴先生以散板为主，管先生始终在有拍之中，差别甚为明显，然而只要听其中任何一个部分，都能立刻知道这是《广陵散》。

吴景略先生在二十世纪三十年代打谱的《五知斋琴谱》的《胡笳十八拍》，是经典琴曲的精彩打谱范例。从此曲的音乐内容、音乐形象、旋律表现、感情渲染来看，全曲的指法与音乐的节奏关系都相互有力地印证着严密的规律性和法则性，都可以逐句、逐音与指法之间的关系加以考察，而得到完全的肯定。

查阜西先生在二十世纪五十年代，据四百年前杨抡所辑琴谱《太古遗音》打谱的琴歌《苏武思君》，是又一个成功的典范。这一曲的词与旋律，与指法的整体关系被准确地呈现和肯定出来，随之这首四百年前的经典被认识、被欣赏，在惊叹之同时，更由前中国音协主席、大作曲家李焕之先生改编成大合唱，并在国际音乐节上获得金奖，这是作曲家完全尊重打谱原貌的作品。我们将查老打谱的结果从词、曲、指法三方面关系加以分析，可以充分认识到结合音乐内容思想的指法间的规律及法则，更可以从唱词上得到有力的佐证。

北京古琴研究会副会长许健先生在二十世纪六十年代打谱的《浙音释字琴谱》的《阳关三叠》，是一首五百多年前的琴歌精品，与现在流传极广的《琴学入门》谱《阳关三叠》相比，除第一段用王维原诗外，其他部分词曲完全不同，是另一首音乐更为优美的作品。许健先生完成的这曲《阳关三叠》的演出本为三段，词曲、指法的综合关系极为严谨和谐。既是对古代文献的正确诠释，又是研究古代文献的优秀范例，也是对古琴指法间内在关系规律、法则的实证，尤其可证"打谱"的科学性、准确性所能达到的程度。

传世经典琴曲中所呈现的指法间的规律及法则，首先是句逗的确定，

这颇似古文的断句，但困难在于，音乐中的各音指法并不同于文字那样单独具有明确的含义，必须组成乐汇方有基本形象及情绪的表现，而一经组合就可显现其基本形。比如《梅花三弄》第四段的泛音，第一组为四个音：do—sol—sol—sol，有三个音是同音重复，有稳定性，第二、三、四这三个音又是琴曲多见的音型：叮咚叮，这是在六弦七徽、三弦九徽，又六弦七徽，由挑→勾→挑弹出，有清楚的节奏关系。而进一步看，这四个音又可分为两组，而第三、第四个音是这一乐汇的稳定、收束的决定因素，前两个音为一组，是这一乐汇的基础，或曰生发体。第五、六两个音mi、re的指法是"历"，是两个经过音，或看作过渡音，也可作为下一组音的"装饰"性音型，只用了半拍。然后紧接着这过渡性的mi、re两个音的是上面这一乐汇四个音的再次出现，节奏也完全相同，又有音型的确定性及稳定感。在这第二次出现的音型之后，又接一个指法"历"所奏出的半拍内两个经过音mi、re，下面出现新的一组是三个音：do—re—do。两个宫音do，因为中间有一个re，则具有流动性，而避免了结束性，它在三→四→三弦的七徽上用挑勾挑奏出，其时值是两个半拍接一个一拍的前半拍音。如果只有两个宫音do，而且作一散一按相应和的一短一长，则会有很强的稳定性，就要造成乐句甚而乐段性的结束感了。所以在do—re—do这一组音之后，经过半拍中的两个有流动性短音re—mi之后是在三弦、六弦的不同音位上跳动的相同的三个音sol—sol—sol，而且前两个音共为一拍，第三个音为两拍，则有明显得多的稳定感，但这是在徽音上的长音，故不是乐段的结束，更不是乐曲的结束，而是乐句的结束。再结合这些音所在的弦序、徽位及两手指法来考察，则音之间的结构关系与指法连接的节奏关系就清晰可见了。

再来考察一下，《梅花三弄》第五段的第一个乐句由十一个音构成。这里用"乐句"而不是用"句"，是因为它在音乐上有完整感，在音乐进行中有稳定感，与语言文字上一个有明确含义的句子并不相同，它结束在"宫音"上，仍是在音乐的进行过程中，却是一个完全的乐句的一个组成部分。也正因此，这十一个音虽然主要是do、re两个音为主的连续，

在结尾的两个音do—do之前用了sol、la两个经过性的短音，却由于在一条弦上以左手按音的较快进退（左右移指）的密集音型，呈现出流畅而灵动的感觉，这十一个音是四个部分：do—do—re—do—re—do—la—sol—la—do—do，前三个音占一拍，第四至第七这四个音为一拍，第八、九、十这三个音为一拍，最后的一个音do则是两拍。第十个音与第十一个音为相互呼应关系，有稳定性。由于第一个音do只是半拍，所以最后一个音虽是两拍，却使这句子不致有大的段落结束感。如果将共占半拍的第八、九两音sol、la放宽为各半拍或各一拍，第十个音用作一拍，或延成两拍，则音乐会成为大的稳定句，而造成乐曲结束性的终止。但是这四个音是在一、二、三、四弦上连续勾之后，再剔奏出，在音乐的明确句逗及情绪之下，不可以拖慢，故而前三个音（第三个音的do是由三、四两弦的双音奏出）要在一拍之内，而就完整的稳定感而言，第三个音用勾之后第四个音（也是第三、第四两弦双音）要用二拍。正因为这是此曲第五段的第一个乐句，又是音乐正在向前发展。

通过上面两个乐句的考察，可以看出指法所包括的取音的性质，不单是一个明确的音高，而且规定了是在哪一条弦的什么位置上的音，又规定了是声（右手拨奏）还是韵（左手移指改变音高取音），或者是左手用"揉起"或者是左手用"掩"或"带起"或"猱"或"撞"或"活"而产生有时值、节奏因素的音，这就是打谱中所说的要将传世经典琴曲的指法关系中的时值因素与琴曲的内容、思想感情相结合，与各音之间所具有的乐汇、乐句的结构关系相联系加以考察，因此在打谱的实际过程中是既有严格的制约必守，又有明显的途径可循的。

古人对于读书、治学早有明白的警示，即不可思而不学，不可学而不思，不可望文生义，不可牵强附会，不可主观臆造，更不可有意歪曲古人，更不可故弄玄虚，更不可故作姿态。学习及研究前辈学术成就，学习及研究传世经典及研究学习古代文献，这是从事打谱必须时时思考与检验的。

六、琴歌吟唱

春秋战国见诸记载的弦歌已不少见，当时弦歌为抚琴、鼓瑟两种。蔡邕《琴操》所收琴曲多出于抚琴而歌或记琴曲所出之事，最后归于琴歌。传为蔡文姬的琴歌《胡笳十八拍》虽尚不能断定为汉末的琴歌，但作为宋以来的琴歌，应可相信。姜白石的《古怨》是词曲皆存的最早的琴歌实例，应是最可确定的现存世界上最古老的艺术歌曲。至明代，出现了每琴必歌的"江派"，其存在范围颇广，流传时间较长。再后，琴曲谱集虽然多只收纯器乐性琴曲，但同时也一直有兼收琴歌的谱集流传，而且有些琴歌一直是古琴艺术的重要经典。最广为传习欣赏的琴歌当属《阳关三叠》，虽然今已多作为只奏不唱的琴曲看待，却仍常为琴人抚琴而歌的代表性作品。此外，琴歌类琴人虽在整体中数量很少，但从查阜西先生所记，他最初所从的两位古琴老师都是抚琴而歌的琴人，以此来看，在民间一定仍有不少琴歌类琴人在延续这一传统。在查阜西先生的古琴艺术事业中，琴歌亦属重要的部分，《慨古吟》《阳关三叠》《渔樵问答》《古怨》《苏武思君》等都是他古琴艺术范围中的经典，与他同时代的琴家几乎只有他一个人可以抚弦而歌。在二十世纪六十年代前后，琴歌作为一种古琴音乐的表现形式，开始在古琴音乐的正式演出活动中采用。例如在北京古琴研究会的演出中，经常有尹澄女士独唱《胡笳十八拍》选段，用《五知斋琴谱》本的《胡笳》谱配词第九、第十一两段，但尚不是抚琴而唱，而是由琴人弹琴作伴奏，另有人吹箫参加伴奏。当时查阜西先生为中国音乐研究所作的琴曲录音中保存了上述琴歌五曲，后又应中央电视台之邀，编写了以杜甫《哀江头》等为词的琴歌，抚琴吟唱，在电视台演奏播出。

历史文献皆未见琴歌的演唱方法及音乐表现要求，只是在查阜西先生将琴歌作为古琴艺术的一个种类向社会做了公开展示并产生了较大影响后，在有人向查师讨教时，查阜西先生才对琴歌的唱法、艺术要求提出了一系列论述，并为上海民族乐团女歌唱家沈德浩的琴歌演唱做了专门的指导。

在查阜西先生的琴歌要领中有两项主要法则，一是吐字的"乡谈折字"，一是行腔的"润腔"。

"乡谈折字"是指用自己的方言来唱，这几乎是唯一见诸文献的前人在琴歌方面的艺术要求。

这一法则反映了对语言的要求。古代地域之间交通不便语言文化存在差异，不同琴风琴派的形成亦缘于此，但琴歌的唱法基于琴人自己的天然条件，方言当然最为基本，也令我们意识到语言成分、语言因素在琴歌中所占的重要位置。

二十世纪"文革"之后，传统文化很快得到极大的关注和重视，琴歌与琴曲演出活动逐渐增多。这时的琴歌演唱虽然在琴人中仍属极少数人所能，却已成为一些声乐专业人士的演出曲目或录制音像制品的组成部分。

在这一新的时期中，演唱者自然地运用了自己原专业的表现方法。多数人用通行的民族声乐唱法，如有的具有了昆曲风格的吐字行腔，还有原属美声唱法的歌唱者，其声音的运用虽然有其本专业的色彩，吐字行腔中却又能明显地感到力求中国民族的、古典的韵味及情调，如罗天婵等。他们所取的声音及行腔各有自己的面貌，但吐字都采用了普通话语言，这是面向全社会文化欣赏之需的自然趋势，方言性的乡谈折字自然基本不能固守了。这些，已成为古琴艺术在整个社会文化范围的通常表现，属声乐艺术的一种类型，是面对成百成千的音乐欣赏者的做法。而作为传统的琴歌，原是文人、贵族在书斋、客厅中或自我吟哦、或友好数人间的展示与欣赏，必定近于吟诵诗词，是以鲜明的语言成分为基本原则的。在字与腔结合时，不令声音直贯于首尾，而注重似朗诵吟哦倾诉的以字为基本出发点的明显的放与收。这一点可以略似中国民间说唱音乐中的行腔性质，但却不能过于明显，不能因为只做吟诵而失去歌唱的成分。就语言方面而言，最多如评弹的字与腔的关系，而不能似京韵大鼓等民间说唱的更多述说成分的那种状态。在整体表现中，应以沉思自语似的情调、气息、气氛为基本形态，虽在音乐会的演出中面对成

百成千听者，也应以这种方式展现它本来的自我吟哦之韵味，意在令人们了解、欣赏古代文人的琴歌风貌。

当然，艺术是要有个性的，某种意义上是以自我为中心的艺术。有人用常规的声乐方式演唱琴歌，当然有其自由和权利。有人表现超出了文人、贵族间自我吟哦的表现状态，只要是不违背唱词所表现的内容、思想感情，自亦不能否定。

至于吐字行腔的吟哦性质，或要强调的语言成分，是说每字的唱出应有准确而鲜明的声母、韵母表现，而且如朗诵诗歌时的充分发声后，其声不要持续性地延伸至其时值的终了，但各字之间又不可完全断开，需要行腔连贯。归韵后，词音作收束，腔则收而不断。起伏收放之间，基本句逗顿挫之外，不必停歇。

行腔中有旋律线的缓急，转折处的方圆，虚实与轻重变化，根本在于准确而鲜明地表现作品的内容、思想、感情、风格、韵味、精神、气质。

至于吐字的方法及要求，则与用汉语歌唱的所有艺术法则是完全一致的，要清晰而有充分的感情、思想表达，在这一点上，应与汉语的诗朗诵要求相同。在四声的处理上，同样要准确而鲜明。最根本的原则：避免歌唱中的旋律进行与唱词汉语四声的明显矛盾，造成语义严重偏差时，需做必要的润腔式的旋律音的修饰，加以调整。还需强调的是，在尚未至矛盾而易生偏差之处，仍不可有丝毫的忽视，但在这种情况下又特别容易忽视。多年以来，这一现象在老资格歌唱者的演出和唱片中也不少见，比如会把“入梦频”唱成“入朦拼”，将“天际流”唱成“天基溜（平声）”，“挹轻尘”唱成“一轻嗔”，“从今一别”唱成“从今一憋”等，这种将第二声唱成第一声的，应在吐字时稍加注意，在音上略上滑至所需音高即可，这在许多民间歌唱家、歌手、民间艺术家那里是顺理成章、自然而然之事，在琴歌的吟唱中绝不可有任何轻视。

第一章

先泰时期

古琴从产生发展到可用于独奏的乐器，并
至居于音乐最高地位。

第一节　文献记载

一　尚书

　　琴的产生应不晚于公元前十世纪，即产生于商代或更早，由于距今过于久远，有关琴最初的存在形态及其文化地位、艺术性质，现在所能见到的最早的可信文献，只有《尚书》中的两条：

　　　　诗言志，歌永言，声依永，律和声。八音克谐，无相夺伦，神人以和。

<div align="right">——《舜典》</div>

　　　　戛击鸣球，搏拊琴瑟以咏，祖考来格。

<div align="right">——《益稷》</div>

　　《尚书》是一部保留中国早期社会形态、思想文化的重要文献。其中虽然有不少后世附会的内容，但《舜典》《益稷》两篇，不少学者已认定乃为周以前的历史记录。我们虽然不能就把它看作是上古尧舜时期的历史真实，但它所反映的是早于周代的社会存在应无疑问。

　　前引的《舜典》中的一条没有直接提到琴，但讲到了"八音克谐"。"八音"的金、石、丝、竹、匏、土、革、木中，丝即是指琴和瑟，此处所讲当中包括了琴，毫无疑义。此条写到了诗是表达人的思想的，歌是言（也就是诗）的表现方式，"声"则是指乐器所发的声，用以与歌咏相伴相和。"律和声"则是讲这都不是率性随意而为，乃是明确地指出，它

与音乐规律中的音的高低长短等法则相吻合。在这样的情况之下，八种乐器共奏，达到无比谐和的境地，为歌咏诗文助奏，实现了人与心目中的神的精神沟通。参与伴奏歌诗的乐队，为歌颂所崇敬者或歌唱心中的寄托而感动了上天，得到彼此融合。

《益稷》中的一条则直接写到了琴，并且指明是"搏拊琴瑟以咏"，即一边演奏玉磬和琴瑟，一边歌唱，从而请到了祖先神灵的降临。这里明白告诉我们：在祭祀祖先时用到了琴。

从以上两条记载中可以明显看出琴在当时参与了敬神和祭祖的重要活动，它已不是所有乐器产生之初只作为人们愉悦自己的存在了。琴在漫长历史中越来越尊贵的地位也应该是在以上两则所记载的境况中逐渐形成的。

我们不应该因这两项记载只记录了琴在当时是一种祭祀祖先、祈祷神明的工具，就把琴看作是巫师的"法器"。八音与歌诗都是因人的日常精神寄托、休息、娱乐而产生的。诗是为"言志"而作，言志之诗是人为表达思想感情而产生与发展的，也都是可以被采用为敬神祭祖的，不能因为用它敬神祭祖，就说八音为巫师的法器，歌诗是巫师的巫咒。甲骨文中以丝弦木身的琴作为音乐的乐字："𢆶"，可以充分地表明琴首先是作为诸乐器中的一种而存在，是因为它更有表现力，因为它更被人们重视，才成为代表着一类器具的总体的"乐"即"𢆶"。琴在祭祀祈祷中出现，实际是乐器使用的种种方式之一。舞蹈也是古人祭神的一种方式，而不祭神时，或在有祭神仪式之前，人们已在歌唱及跳舞，用以表达或娱乐自己的心情，不能因此就说舞蹈即是巫舞，或者说舞只是由巫而产生。

琴在最初即作为音乐的代表而成为最早的"乐"——"𢆶"字，并不是因为后来它与瑟、磬、钟、鼓等一起演奏能致"祖考来格"，而是它本身木质丝弦的音质，与瑟不同的琴面无柱（即码子），从而更有表现力，日益为社会所用，日益为社会所重视，在表达思想精神的神话中才有被托为伏羲、神农所造之说，才有舜为表达对人民的关切而"作五弦之琴

以歌《南风》"的神圣理想的寄托。与琴经常并提的瑟却不具有这样崇高尊贵的地位和神圣的色彩。瑟的产生一如其他古乐器，在琴已为众乐之首的很长的时期，没有人给瑟以特别的关注，没有出现任何关于它的神圣的传说或推测，只是到了公元前三世纪的《吕氏春秋·古乐篇》才有"舜立，命延乃拌瞽叟之所为瑟，益之八弦，以为二十三弦之瑟"的记载。由此可见琴的神圣尊贵地位远超其他同时期乐器，应是琴自己的品质所决定的。

总之，从《尚书》中的两项记载可推知，琴于殷商之前，在人们的社会生活中的作用与地位已足堪代表众乐而构成"𝄞"（乐）字。其后，在庄严隆重的祭祀祖先、祈祷神明的活动中与其他乐器配合并和以诗歌，则又超出普通的娱乐性了。

二　诗经

《诗经》是孔子将周以来的诗加以编定并用为授徒的儒家经典文献，《诗经》中的诗作也早已成为反映当时社会生活、思想感情的可信史料，其中有几首诗涉及到琴，可以从不同角度看到大约西周至春秋前期（约公元前十世纪至公元前六世纪）琴在社会存在中的状态及地位，如：

> 关关雎鸠，在河之洲。窈窕淑女，君子好逑。
>
> 参差荇菜，左右采之。窈窕淑女，琴瑟友之。
>
> ——《周南·关雎》

《诗经》第一篇《关雎》写出了"窈窕淑女，琴瑟友之"，其后成为千古名句。它明白地写出了大约三千年前，年青的优秀男女可以通过琴瑟的弹奏来传递爱的感情。这里的"友"字有亲近融合之意。历来的解释都是说琴瑟相配最为和谐，所以优秀的男子（君子）与俊美的女子（淑女）相爱，最为理想，最为和谐。但应看到这一句诗应该还有另一层意思，即"友"作为动词，君子以琴瑟表达自己的爱慕之心，弹琴瑟以亲近淑女，以"友"淑女，用琴瑟来打动淑女。因为接下去这首诗的

最后一句是："窈窕淑女，钟鼓乐之。"诗经中的《国风》虽是早期的民歌，但其文学性和艺术趣味已有很丰富和成熟的表现。即使不可能有类似唐诗的对仗，亦不可能有六朝时期的骈体，但由于华夏文字所特有的单音节字词的语言构成，在诗文中很早就有对应、对仗等使用。此诗中第二章有"参差荇菜，左右流之"，第三章有"参差荇菜，左右采之"，与其后的"参差荇菜，左右芼之"相对，"流之""采之""芼之"同为动作，故而在含义和音节上都形成谐和的对应，所以"琴瑟友之"与"钟鼓乐之"同样是对应句。"钟鼓乐之"明显是指敲钟击鼓以令所追求的淑女快乐，是以钟鼓来打动淑女，谐鸣如钟鼓，而不是钟鼓两件乐器相互为乐，以此相比照，至少"琴瑟友之"应该还有弹琴鼓瑟以打动淑女的一层含义。

> 定之方中，作于楚宫。揆之以日，作于楚室。树之榛栗，椅桐梓漆，爰伐琴瑟。
>
> ——《鄘风·定之方中》

春秋时期卫国懿公败于敌人战死之后，卫文公在宋桓公、齐桓公等帮助下，励精图治，卫国日渐强盛。《鄘风·定之方中》是对这一事件的称颂。其中写到了营建宫室动工的时日，要栽种榛、栗，栽种木材可供制作琴瑟的椅树、梧桐、梓树和漆树。这证明琴瑟是复兴国家时与建都城、营宫室同样不可或缺的组成部分，可见当时琴在国家的政治精神中已有重要的功用与地位。

> 女曰鸡鸣，士曰昧旦。子兴视夜，明星有烂。将翱将翔，弋凫与雁。
>
> 弋言加之，与子宜之。宜言饮酒，与子偕老。琴瑟在御，莫不静好。
>
> ——《郑风·女曰鸡鸣》

历来认为郑、卫之风淫，但这首《女曰鸡鸣》却是乐而不淫的典型。诗共三段，以上取前两段，第一段是夫妻在天将亮鸡鸣报晓时的对话，妻子提醒丈夫将有凫雁飞过，当早起射猎。第二段则是已获猎物，妻子为丈夫烹成佳肴，而且一起喝酒品味，共誓白头到老，弹琴鼓瑟，和谐

静美，感情融洽。这比《关雎》在恋爱的追求中以琴瑟传情更进了一层，已实现了夫妻间的恩爱和寄托。从此诗所说的男子晨起射猎、女子为之烹饪及亲密共饮之情景，可见是个平民之家。显然《女曰鸡鸣》《关雎》同是国风，《关雎》中的"淑女""君子"及此诗中的"士"都是诗中的文学性美称。两诗的内容都有具体而明白的展示，表明了在平民生活中琴与情感寄托及表达的密切关系。

呦呦鹿鸣，食野之芩。我有嘉宾，鼓瑟鼓琴。

鼓瑟鼓琴，和乐且湛。我有旨酒，以燕乐嘉宾之心。

——《小雅·鹿鸣》

《鹿鸣》共为三章，此处所引的是第三章。据宋儒朱熹注，本篇是君臣间、官员贵胄上下间或宾主间饮宴时所歌的诗篇，颂扬了其中融洽亲和的关系以及愉悦欣然之情的久长绵远。这些郑重而亲切的关系是在鼓瑟鼓琴之中表现和传递的，由此可见琴在上层社会王者贵族中联络精神、沟通感情方面的重要作用。

在社会生活中，歌咏兄弟之情、歌咏兄弟宴饮的诗篇涉及家庭和美，引琴瑟间的密切关系来比喻，也是琴在当时社会生活中的位置和作用的生动写照。

傧尔笾豆，饮酒之饫。兄弟既具，和乐且孺。

妻子好合，如鼓瑟琴。兄弟既翕，和乐且湛。

——《小雅·常棣》

这是《常棣》八章中的第六、第七两章，诗中唱到兄弟们亲切快乐地尽情饮酒，自家的夫妻和睦如琴瑟般谐调，令人无比快慰，这里以歌颂手足之情为中心，述说家庭和睦以加强兄弟骨肉之爱时，用琴瑟为喻，亦见琴在社会生活及感情寄托中的重要作用。

有些《诗经》篇章虽未明显地将琴与思想感情的表达或寄托联系在一起，但仍用琴来抒发内心所想，由此可见琴在人们心目中的重要位置。

鼓钟钦钦，鼓瑟鼓琴，笙磬同音。以雅以南，以籥不僭。

——《小雅·鼓钟》

　　此处所引是《鼓钟》的第四章，据朱熹注《诗经》时说"此诗之义有不可知者"，而引他人之解认为前三章有怨周幽王失德而思上古贤君之意，但这第四章中尚无怨意，只是表现了弹琴鼓瑟等演奏及作舞的实际行为，而结束在"合乎礼仪法度"的"不僭"之上，应该可以表明琴与其他乐器及舞蹈谐和以行的亲切关系，也是琴在贵族雅乐中实际存在的证明。或可以说《诗经》中之琴，在《关雎》《女曰鸡鸣》《常棣》中表现了"乐而不淫"，则在此《鼓钟》中是一种"哀而不怨"的性质了。琴本身的音乐特质在《诗经》中被引以为喻，来表现更深一层的感情，也反映出琴在当时社会生活中的状态及重要地位。

　　　　高山仰止，景行行止。四牡骈骈，六辔如琴。觏尔新婚，以慰我心。

　　　　　　　　　　　　　　　　　　　　　　——《小雅·车辖》

　　《车辖》五章中最后一章歌吟新婚宴会的深情快乐，继前四章内容，继续发出对所爱季女的赞美。对获得这一美好姻缘的感激之后，更对驾车迎娶新人的马匹加以歌唱赞美，说它们之间谐调听命一如弹琴，也可以理解为好像在弹奏中对琴弦运用自如一般。在如此美好的新婚喜悦中，由理想的迎亲车马想到了琴，也令我们看到琴在人们心中有着独特而重要的位置。朱熹在注中解"六辔如琴"引申为"调和如琴瑟"，这种引申既不必要，也不恰当。固然，古人讲到感情，甚而人与人的和睦谐调常以琴瑟相联来比喻，但此处既然只讲到琴而未提到瑟，则不应在解释中平添一瑟，而且原诗只讲"六辔如琴"，它的含义就是指琴的自身。如必以琴瑟之谐和为比喻，或说"六辔瑟琴"或说"六辔如瑟琴"或说"辔如瑟琴"似乎都无不可，所以这里的"六辔如琴"应直接理解为以弹琴来比喻驾车的六匹如蛟龙的骏马，谐调配和，从命随心，则是从另一个侧面反映了琴在当时的人们思想中、心目中的价值。

　　作为公元前一千年左右的商周时期社会生活、思想感情的文学反映《诗经》，虽然只有几首写到了琴，但已可以从一些方面让我们明白地认

识到琴在这一时期不但已经成为很有表现力的乐器，而且受到社会更加广泛的重视，也为平民感情的寄托和传达起着有力的推动作用："琴瑟友之"，"琴瑟在御，莫不静好"，"妻子好合，如鼓瑟琴"。琴也为贵胄的重要社会交往、政治联络起到加强影响、深化关系、提高地位的作用："我有嘉宾，鼓瑟鼓琴。鼓瑟鼓琴，和乐且湛"，"鼓钟钦钦，鼓瑟鼓琴，笙磬同音。以雅以南，以籥不僭"。而《小雅》中的《车舝》则是贵族之家婚宴时的燕乐，在表达人们心情时引琴以为喻："六辔如琴。"可见，琴是当时全社会文化艺术的组成部分，尚未如后来为某一阶层或某一阶级所专用。

三 周礼

反映西周春秋时期礼乐制度的《周礼》是与《诗经》同样重要的经典之一。《周礼·春官宗伯》记述祈天地、祭鬼神的礼乐，讲到了琴瑟：

> 凡乐，圜钟为宫，黄钟为角，大蔟为徵，姑洗为羽，雷鼓雷鼗，孤竹之管，云和之琴瑟，《云门》之舞；冬日至，于地上之圜丘奏之，若乐六变，则天神皆降，可得而礼矣。

> 凡乐，函钟为宫，大蔟为角，姑洗为徵，南吕为羽，灵鼓灵鼗，孙竹之管，空桑之琴瑟，《咸池》之舞；夏日至，于泽中之方丘奏之，若乐八变，则地示皆出，可得而礼矣。

> 凡乐，黄钟为宫，大吕为角，大蔟为徵，应钟为羽，路鼓路鼗，阴竹之管，龙门之琴瑟，《九德》之歌，《九磬》之舞；于宗庙之中奏之，若乐九变，则人鬼可得而礼矣。

上面三项在内容上皆先述音阶，次述所用乐器及舞别，再讲所奏之地点及方式，最后讲其目的或用途。

第一项是"冬日至"在圜丘祭天，第二项是"夏日至"在方丘祭地，第三项是在宗庙中祭祖，三项都用到了琴瑟，而分别为"云和之琴瑟""空桑之琴瑟""龙门之琴瑟"。我们现在尚无法确知这三种不同地点

的琴瑟形状如何，性质如何，差别如何，但可以知道其时琴并不是单一的形制、单一的类别了，虽然不一定如我们所见唐宋以来琴的尺寸及造型千姿百态，随琴人所想所好而异，但它也不是最初产生时的不定形制，也不是多数乐器进入成熟状态之初那样的单一形制。至少，此时之琴瑟的记录，已涉及了它在社会生活中、文化形态上，由于不同的需要而有相应的变化或者说是变形。这一则文献具体到了乐器自身，很值得我们进一步思考和研究。

《春官宗伯》还记述了当时乐师们的职责。在乐师、大胥、小胥、大师、小师、瞽蒙、眡瞭、典同、磬师、钟师、笙师、镈师、韎师、旄人、籥师、籥章、鞮鞻氏、典庸器、司干十九种身份中，大师、小师、瞽蒙三种，大师执掌乐器总体的谐调演奏："掌六律""六同"，"播之以八音：金、石、土、革、丝、木、匏、竹"。说明礼乐之中用到了全部乐种，其中丝自然是指琴瑟。当时大师还负责"大祭祀""大飨""大射""大丧"中的"乐"，此不赘述。小师"掌教"鼓鼗、柷、敔、埙、箫、管、弦歌，其中的弦歌是指抚琴瑟而歌，而同样小师也有其他更多的职责，教抚琴瑟而歌必定既教其歌也教其抚琴，由此可以知道小师是负责传授琴艺的一种重要职务。瞽蒙"掌播鼗、柷、敔、埙、箫、管、弦歌"，这弦歌也应即是抚琴瑟之歌，但其后又列有"鼓琴瑟"，说明他还有琴瑟的演奏责任。从这一项掌教"弦歌"与"鼓琴瑟"并列，可知与上面小师职责中的"掌教"诸项中的"弦歌"都不是讲"弦及歌"两项，而是指抚弦而歌。

将《周礼·春官宗伯》中与琴有关的记载联系起来看，就知道在"冬日至"所献《云门》之舞中所奏之乐，在"夏日至"所献《咸池》之舞中所奏之乐，以及在宗庙之中所献《九德》之歌、《九磬》之舞中所奏之乐中的琴瑟演奏，是由瞽蒙担任的。瞽蒙是专责琴瑟的弹奏者，他所负责"掌九德六诗之歌"等项和琴瑟之弹奏，都在大师的直接调用之下。

四　左传

《左传》作为重要文献，所反映的春秋战国社会比《周礼》所反映的时代与我们又近了一步。这一时期琴的社会地位及影响有了更明显的提升和深化，已不仅仅是《尚书》中敬神祭祖的庄重精神的表达，不仅仅是《关雎》等诗中的感情寄托，而是清楚地强调琴瑟对于自我修养的重要作用。《昭公元年》中提出"先王之乐，所以节百事也"的看法，即已超出原来"雅""颂"中琴的使用方式及其含义了，由愉悦气氛、谐和关系进而要求调节制约为政者的种种行为，更直接提出"君子之近琴瑟，以仪节也，非以慆心也"的命题。

由此可知，西汉戴圣所传述的反映先秦礼仪的儒家学说经典《礼记》中的《曲礼篇》所讲的"士无故不彻琴瑟"正是与此相同的思想和实际。这一历史时期，琴（包括瑟）已是文人贵族、上层人士每天的日课，是重要的精神思想组成部分，也是地位尊贵的象征，以至于明确规定如果没有重大的变故，如丧葬等大事，必须日日有琴瑟相随相伴，琴进入了社会生活领域中极重要的部分。

钟仪　这一时期有了明确的专职琴师的纪录。《左传·成公九年》记载，晋侯在视察军府时，看到一个戴着南方帽子被捆绑着的人——钟仪，问这是什么人，随从者告诉晋侯这是楚囚。钟仪在回答晋侯所问时，说明自己和父亲职位相同，是身为乐官的"泠（伶）人"。晋侯又命人拿琴来给他弹，他所弹的竟有明显的南方风格，呈现的是"南音"。晋侯还为他"乐操土风，不忘旧也"而感动。这说明由于贵族王公的文化生活需要，已有了世代相传的职业琴师。这是琴的艺术水平提高的需要，也是琴的艺术水平提高的结果。在楚囚的琴声中体现出"南音"，说明由于琴艺术的发展，不同地区琴师的琴曲及风格形成了各自的特点。

师曹　《左传·襄公十四年》记，卫献公的琴师曾在教琴时责打了献公的爱妾，结果遭到鞭笞三百的惩罚："初，公有嬖妾，使师曹诲之琴，师曹鞭之。公怒，鞭师曹三百。"琴师这一身份负有教琴的职责和某种权

威，师曹是宫中御用琴师，弹琴自是本职，而教琴亦属应尽之责，但在他执教过严而得罪向他学琴的国君之爱妾的时候，师道之尊也未能使他豁免鞭挞三百的重罚。这固然是因为国君暴虐，也表明琴师尚属宫中乐师乐工之位，尚不能与孔子那样的学者师长相比。可见琴的发展在这一历史时期兼有艺术欣赏和礼仪修养两重性质，这些以艺术为本的职业琴师应是古琴艺术发展成长的重要力量。

晏子　《左传·昭公二十年》记录了一则齐国重臣晏子论述国政、君臣关系的一段文字，在举例说明时，将古琴的表现力或者说琴在艺术上的美学现象做了充分表述。当齐景公说他最亲近的大臣据与他配合得最好："唯据与我和"时，晏子却指出"和"与"同"有本质上的差异，并讲述了"和"与"同"二者的相互关系。晏子讲，"和"有歧异而相协调，"同"是无差别而浑一。有异而和，可以相反相成，以长补短，以正纠误，可以达到政治清明、人民安宁。"同"则是君与臣没有见解、主张、作为上的差异，臣只随君命而为，其害甚大。为了说明这个君臣之道，晏子以音乐为例叙述如下：

> 先王之济五味，和五声也，以平其心，成其政也。声亦如味，一气、二体、三类、四物、五声、六律、七音、八风、九歌以相成也。清浊、小大、短长、疾徐、哀乐、刚柔、迟速、高下、出入、周疏以相济也。君子听之，以平其心。心平，德和。故《诗》曰"德音不瑕"。今据不然，君所谓可，据亦曰可；君所谓否，据亦曰否。若以水济水，谁能食之？若琴瑟之专一，谁能听之？同之不可也如是。

上文最后一句中"若琴瑟之专一，谁能听之？"有人解释为"像琴瑟那样单调，有谁爱听呢？"实是误解。首先，从古至今没有任何文献讲到有人认为琴瑟的音乐单调，而正面肯定、赞叹其丰富、深远、广阔、高尚的文献则不胜枚举。当然不懂音乐的人或只喜欢快乐热烈的音乐的人可能感觉古琴音乐单调，但这只是在特定的状况之下。

我们将上文最后一段晏子总结性的文字连贯起来看："今据不然，君所谓可，据亦曰可；君所谓否，据亦曰否。若以水济水，谁能食之？"明

显是说齐景公的近臣据和齐景公不是最佳状态的"和"，而是没有差异的"同"。它只是逢迎齐景公的态度，景公说可，据也说可；景公说否，据也说否。晏子说这就如同相同的水掺在一起，谁会喜欢喝它呢？即将两个不同的人说同样的话，比成两份相同的水，意思是说两个人总持相同的观点是没有意义的。接下去引出琴瑟，以之类比，犹如景公为琴，据为瑟，是为异体，但如果发出相同的声音（犹如"以水济水"，都是水），不会有人听的。琴瑟本是不同乐器，声音相异，才有琴瑟谐和之美，故琴瑟器不同而音相和的这一客观常识，正可以用来说明景公与据并非如景公自认为的"唯据与我和"，而是恰恰相反，好像让琴瑟发出相同的声音那样，是谬误的，又有谁要听呢？

再以此溯而向前，可以看到这段文字讲了音乐中一系列相异而相济的例子："清浊、小大、短长、疾徐、哀乐、刚柔、迟速、高下、出入、周疏。"当时的音乐中，无疑琴是最有表现力的乐器，而且乐器的表现亦明显应该更丰富于当时以风雅颂诗句为主体来表现思想感情的、旋律相对比较单纯的歌。所以这一种相反相济的音乐表现必定是在琴瑟，尤其是在琴上所体现的。晏子这一大段政治理论的阐述，无疑从侧面反映出当时琴的艺术表现力达到了很高的程度。我们不必怀疑是否晏子在夸张渲染，因为音乐如果无此表现，他怎敢以此虚拟言词去令景公信服。但看比晏子只晚两百年左右的曾侯乙墓编钟之音律完备，制作精美而宏伟，而且不过是楚地一个小国殉葬之物，则春秋时期天子诸侯之琴有如上所述的表现力是完全可能的。

晏子在言及"先王之济五味，和五声也，以平其心，成其政"之后，指出五味之相调是异类而相反相成的，乃有别而相配，音乐与此性质是一致的。其具体到九种"相成"之事，十种"相济"之象，说明晏子对音乐的了解和认识是清楚而深刻的，也说明了当时的音乐在手法上和表现上已经步入成熟。晏子在论述他的"和而不同"观点时，肯定地指明音乐性质与烹调时的五味相异而相调的情形和道理是一样的，即"声亦如味"。因而接下去他所列举的各项类别、多种现象、多种情境，皆

是在音乐范围内的实际存在，且一组组之内的相对应的不同的两种状态，正是相依相合，结合在一起的。故而其"一气"应是指音乐所共有的要求，即"气息"，比如音乐句逗的明确而恰当，旋律的连贯流畅等等，而并不是指吹奏管乐器时的用气，也不应是指哲学上构成天地万物的"气"。"二体"是指"文舞""武舞"两大重要"舞类"当无疑问，"舞"皆合以乐，亦正在"声亦如味"的范围之内。"三类"指《诗》的"风""雅""颂"及所配合之乐。"四物"亦必指音乐的形式或种类，如果释为"四方之物"就不是专指音乐了，因而"四物"应指对应王、诸侯、卿（大夫）、士的四种规定严格的不同规模、不同陈列方式的各自的乐队。王：乐队列于东西南北四面；诸侯：只可列于三面；卿、大夫：只可列于两面；士的乐队则只可列于一面。这才能符合晏子以音乐比五味以说"和"与"同"之关系的主旨。"五声"自是形成旋律的最基本的五个音：宫、商、角、徵、羽。"六律"自然就是十二个音名中的六个，用以代表构成音乐的所有的音。"七音"提出的是五声宫、商、角、徵、羽，加上"变宫""变徵"两音构成的七声音阶。"八风"，如释为"八音"则大有问题。"八音"在当时即已专指金、石、丝、竹、匏、土、革、木，即乐器构成的八种类别，是不可以用"八风"来更换"八音"概念的。故在此"八风"应专指"音"，即音乐范畴上的"国风"，"八方"诸国之"风"。"九歌"是相传禹时的乐歌。这种种音乐类别的总括"以相成"，即情形如味的"和而不同"。

接下来的由"清浊"至"周疏"十组，在音乐上或形或神、或相反或相衬的"相济"，则讲到了音乐本身的艺术表现，更显出了晏子的音乐认识及当时音乐表现水平的精细和深刻。"清浊"应是讲音色的明暗，"小大"应是讲乐句、乐汇的大小。"短长"应是讲音的时值，即节奏，而不是乐句的长短，因为"小大"不可能是讲音的长短，"小大"之后而讲"短长"才应是音的长短。"疾徐"是音乐节奏的疏密及音乐演奏中的速度变化。"哀乐"则明显是音乐的表情，"刚柔"则是音乐表现中的艺术手法。"迟速"与"疾徐"都是属于具有快慢之意的词语，意义相近，

晏子在此同时提出必定有其不同取向。以这两项与其前后关系看，"疾徐"之前与"小大""短长"相联应，皆是音乐的局部状态，而"迟速"则是在"哀乐""刚柔"之后，与其后面的"高下""出入""周疏"皆属音乐段落方面的表现，所以这里的"迟速"应是指曲子中的慢速部分或快速部分。后面的"高下"是旋律在高音区或低音区，"出入"应是合奏中某种乐器在乐曲中的加入或停止，而"周疏"应是乐曲内容的音乐连贯或断续，音的密集或舒展。这十种相反的音乐表现类型，相反相成、相连相异、变化起伏的"相济"也正是音乐谐和中的意象，即是和而不同。接下去引琴瑟为例，证两者是不同的乐器而相谐调。此说其实也就是在《诗经·小雅·常棣》中所说的"妻子好合，如鼓瑟琴"。这一个结论似的琴瑟之"和而不同"的例子，也恰可表明上面十九项音乐表现皆应是在琴上所体现的。这就说明，琴由"声依咏""琴瑟友之"，进而君子"以仪节"，再发展至如上文所说，已经成为具有丰富而充分表现力的最重要的乐器。

五　论语

孔子（前551—前479）略晚于晏子，是中国最伟大的文化先哲，但在今天所见的先秦文献中，没有关于他与琴的关系的直接记载。《论语》中提到孔子弦歌，这可以是抚琴，也可以是鼓瑟而歌。孔子极其重视规范社会关系的"礼""乐"。在《论语·阳货》中讲："礼云礼云，玉帛云乎哉？乐云乐云，钟鼓云乎哉？"用反诘的方式提出礼、乐绝不是一个形式而已，它应是有充分的实际精神与思想作为其核心与实质的。又说《关雎》"乐而不淫，哀而不伤"，表明了他对其中的"琴瑟友之""钟鼓乐之"的赞赏，也应是在于其思想精神内容，而且是能够被恰当体现的。在《关雎》三章之中最后一章，既以"琴瑟友之"，又以"钟鼓乐之"，不但恰当妥帖而且十分美好感人，所以孔子说"师挚之始，《关雎》之乱，洋洋乎盈耳哉"，可以从一个侧面看到琴在孔子心目中的位置。

六　墨子

《墨子》"非乐"论强调音乐固然令人愉悦，但却因"上考之不中圣王之事，下度之不中万民之利"，"其乐逾繁者，其治逾寡"，予以彻底否定。《非乐》篇中一再将琴瑟与大钟、鸣鼓、竽笙并列：以为都是致人于乐的，而且与雕饰华丽的用具、烹饪精致的肉类、巍峨宽阔的住所相比，都作为人们乐于常用的事例，直指他们不是不好，而是不能有助于圣王治国，不能有利于万民之生活，所以要加以反对：

> 是故子墨子之所以非乐者，非以大钟鸣鼓、琴瑟竽笙之声以为不乐也，非以刻镂华文章之色以为不美也，非以犓豢煎炙之味以为不甘也，非以高台厚榭邃野之居以为不安也。虽身知其安也，口知其甘也，目知其美也，耳知其乐也，然上考之不中圣王之事，下度之不中万民之利，是故子墨子曰："为乐非也。"

墨子认为的"上考之不中圣王之事"，是指圣王享受这些与治国安民没有关系，而对于普通百姓亦无益处。可以说明此时琴瑟不仅仅是普通百姓的休息身体、愉悦心情的民间乐器，也是王侯士大夫们的欣赏享受之器。之后又说：

> 民有三患：饥者不得食，寒者不得衣，劳者不得息。三者民之巨患也。然即当为之撞巨钟、击鸣鼓、弹琴瑟、吹竽笙而扬干戚，民衣食之财将安可得乎？

其中，鼓最初和后来都是民间音乐最普通而加漆饰的常用乐器，但在此所讲的"鸣鼓"应是蒙以牛皮的大鼓，其制作绝非易事。此鼓应不是民间乐器。进一步又言："今大钟鸣鼓、琴瑟竽笙之声既已具矣，大人鏽然奏而独听之，将何乐得焉哉？其说将必与贱人不与君子。与君子听之，废君子听治；与贱人听之，废贱人之从事。"认为这些乐的享受不只大人独听而有沉迷之害，给普通百姓听也会破坏百姓生计。

从《墨子·非乐》的论辩中可以看出，琴在社会生活中的影响力是很广泛的了。

七　荀子

《荀子》在反驳墨子的"非乐"说的时候，也列举了琴瑟等乐器加以论辩。他认为"人君"是治理国家的中心，"而人君者，所以管分之枢要也"，要完善、安定、加重"天下之本"的上下尊卑秩序，"故为之雕琢刻镂黼黻文章，使足以辨贵贱而已，不求其观。为之钟鼓管磬琴瑟竽笙，使足以辨吉凶合欢定和而已，不求其余。为之宫室台榭，使足以避燥湿养德辨轻重而已，不求其外"，"我以墨子之非乐也，则使天下乱，墨子之节用也，则使天下贫"。从相反的举例中可以看出，琴在此时是上层社会文化的组成部分，是与其他诸乐器一起，用以为君主辨吉凶、合欢定和、安天下的重要途径。也因此，先王以"美饰"使人民协和——"一民"，以"富厚"使人民臣服——"管下"，以"威强"以禁人民叛乱——"禁暴胜悍"，以钟鼓琴瑟等满足人民听觉的需要——"以塞其耳"，以及其他方法以"塞其目""塞其口""戒其心""赏其行"，显示了琴在当时的影响力以及治国者对琴的重视。

《荀子·乐论》讲到"夫乐者，乐也，人情之所必不免也"，又说"故乐在宗庙之中，君臣上下同听之，则莫不和敬。闺门之内，父子兄弟同听之，则莫不和亲。乡里族长之中，长少同听之，则莫不和顺"。列举了乐在贵族、民间的存在和功用，应是概括为风、雅、颂三类，这"乐"自然是包括琴瑟在内的音乐的全部。《荀子》也特别提到了琴："君子以钟鼓道志，以琴瑟乐心。"这与《左传·昭公元年》所记的"君子之近琴瑟，以仪节也，非以慆心也"有明显的不同。从中我们可以看到琴在上层社会中有此两种作用，也产生了如此相异的两种主张。这说明尽管君子士大夫将琴推到了修身重器的地位，但依然不能否定琴作为一种乐器的充分表现力，其与人的思想感情紧密相连的本质与功用是不可忽视的。

所以又说："声乐之象：鼓大丽，钟统实，磬廉制，竽笙肃和，管籥发猛，埙篪翁博，瑟易良，琴妇好，歌清尽，舞意天道兼"，分别说明了

"琴妇好""瑟易良"，似乎显示琴性如妇、瑟性如夫，故琴瑟和鸣即有如夫妻之谐了。

八　韩非子

《韩非子·十过》中有一段篇幅很长的充满神话色彩的文字，这是一则正面直写的关于琴的事例。

> 奚谓好音？昔者卫灵公将之晋，至濮水之上，税车而放马，设舍以宿。夜分，而闻鼓新声者而说之。使人问左右，尽报弗闻。乃召师涓而告之，曰："有鼓新声者，使人问左右，尽报弗闻。其状似鬼神，子为我听而写之。"师涓曰："诺。"因静坐抚琴而写之。师涓明日报曰："臣得之矣，而未习也，请复一宿习之。"灵公曰："诺。"因复留宿。明日而习之，遂去之晋。

> 晋平公觞之于施夷之台。酒酣，灵公起曰："有新声，愿请以示。"平公曰："善。"乃召师涓，令坐师旷之旁，援琴鼓之。未终，师旷抚止之，曰："此亡国之声，不可遂也。"平公曰："此道奚出？"师旷曰："此师延之所作，与纣为靡靡之乐也。及武王伐纣，师延东走，至于濮水而自投。故闻此声者，必于濮水之上。先闻此声者，其国必削，不可遂。"平公曰："寡人所好者音也，子其使遂之。"师涓鼓究之。平公问师旷曰："此所谓何声也？"师旷曰："此所谓清商也。"公曰："清商固最悲乎？"师旷曰："不如清徵。"公曰："清徵可得而闻乎？"师旷曰："不可。古之听清徵者，皆有德义之君也。今吾君德薄，不足以听。"平公曰："寡人之所好者，音也，愿试听之。"师旷不得已，援琴而鼓。一奏之，有玄鹤二八，道南方来，集于郎门之垝；再奏之而列；三奏之，延颈而鸣，舒翼而舞，音中宫商之声，声闻于天。平公大说，坐者皆喜。平公提觞而起，为师旷寿。反坐而问曰："音莫悲于清徵乎？"师旷曰："不如清角。"平公曰："清角可得而闻乎？"师旷曰："不可。昔者黄帝合鬼神于泰山

之上，驾象车而六蛟龙，毕方并鎋，蚩尤居前，风伯进扫，雨师洒道，虎狼在前，鬼神在后，腾蛇伏地，凤皇覆上，大合鬼神，作为清角。今主君德薄，不足听之。听之，将恐有败。"平公曰："寡人老矣，所好者音也，愿遂听之。"师旷不得已而鼓之。一奏之，有玄云从西北方起；再奏之，大风至，大雨随之，裂帷幕，破俎豆，隳廊瓦。坐者散走，平公恐惧，伏于廊室之间。晋国大旱，赤地三年。平公之身遂癃病。故曰：不务听治而好五音不已，则穷身之事也。

这是韩非在警示为君者有害治国之道的十种严重过失中之第四种"不务听治而好五音"时所举的例子，另外一种与贪图享乐有关的是"六曰耽于女乐，不顾国政，则亡国之祸也"，而所举的事例却并无任何神话色彩：

奚谓耽于女乐？昔者戎王使由余聘于秦……由余出，公乃召内史廖而告之曰："寡人闻：'邻国有圣人，敌国之忧也。'今由余，圣人也，寡人患之，吾将奈何？"内史廖曰："臣闻戎王之居，僻陋而道远，未闻中国之声。君其遗之女乐，以乱其政，而后为由余请期，以疏其谏。彼君臣有间而后可图也。"君曰："诺。"乃使内史廖以女乐二八遗戎王，因为由余请期。戎王许诺，见其女乐而说之，设酒张饮，日以听乐，终岁不迁，牛马半死。由余归，因谏戎王，戎王弗听，由余遂去之秦。秦穆公迎而拜之上卿，问其兵势与其地形。既以得之，举兵而伐之，兼国十二，开地千里。故曰：耽于女乐，不顾国政，则亡国之祸也。

其所讲完全是一种政治计谋，以及为敌国造成的严重后果，情节具体而鲜明，应是韩非有所据而引用。由此现象看前面所引第四过的例子，师涓、师旷弹琴之事，应不是韩非所编制的神话式的寓言故事，而是有所依据的引用。比如卫灵公与晋平公会面之时有师涓弹琴，有师旷说诸曲之来历及弹奏。从时间上看，卫灵公登位于公元前534年，晋昭公嗣晋平公位于公元前531年。如卫灵公与晋平公会面在灵公登位之初，则恰在

三年之后晋平公不在位，或即"癃病"（瘫痪），与韩非书中所讲在时间上十分吻合。

卫灵公命师涓用琴模仿所听到的琴曲，而且要记住，再弹下来。师涓第二天禀报说已经记下来了，但尚不熟练，请再用一个晚上"习之"。这一晚的练习也许包括了再听一个晚上而加模仿，就更合乎实际而减少了夸张和想象的成分，否则一听即得，不必再习，是不大可能的。凭空听到鬼神的琴音是传说，但听而摹弹却是可能的音乐表现了。音乐记忆是音乐家重要的能力之一，许多民间艺人都有此能力，以师涓的身份，经两晚听取、模仿、练习而得到，当不是难题。接下去，师旷在师涓未演奏完即加以制止，判明是"亡国之声"，并且讲出了乐曲的来历和内容，表明当时琴已有了器乐独奏的方式，有了可以表现明确思想内容的乐曲，远不只是"声依咏"了。这一点也可与晏子所讲音乐的十九项艺术关系互相印证。接下去，晋平公问这一名为"清商"的曲子"固最悲乎？"说明这是一首风格鲜明而深深打动人心的、有着充分表情的琴曲。然后师旷在晋平公的追问及要求之下，弹了更悲的《清徵》及最悲的《清角》。我们知道宫商角徵羽是中国古代音阶的最基本五个音，以它们为主音可以构成五种调式。五声之中"清"为升半音，"变"为降半音。清商是将商音升半音阶，以今天的 C 为宫音，则清商为升 D（或降 E），清角为 F，而清徵则为升 G 或降 A，都是以 C 为宫音的调式中非常不稳定的音，所以与悲痛的表情极为一致。这与另一则战国文献记载荆轲《易水歌》壮别的"忽作变徵之声"相一致。其中五声音阶变徵相当于升 F，是至今民族民间音乐中表现悲凉之情时的升四级音 fa 的常见方式。这里师旷所弹的悲曲都以变化之音为调性的特别属性，应是有实际依据的，琴的表现力与晏子所论中琴的表现相一致，又一次反映了琴已经到了至尊至重而具有神奇力量的地位了。《清角》是黄帝"驾象车而六蛟龙"，神鬼、虎狼、凤凰等相从于泰山之上所成，比"君子之近琴瑟以仪节"及"以琴瑟乐心"的境地有了极大的推进。

九　吕氏春秋

与韩非同时期的吕不韦集其门客编撰的《吕氏春秋》，约成书于战国末期的公元前239年。关于琴，其重点不在尊贵神圣方面，而在其音乐的表现力本身，且为我们留下了很重要的记录，那就是著名的"伯牙弹琴，子期知音"。

> 伯牙鼓琴，钟子期听之。方鼓琴而志在太山，钟子期曰："善哉乎鼓琴，巍巍乎若太山。"少选之间，而志在流水，钟子期又曰："善哉乎鼓琴，汤汤乎若流水。"钟子期死，伯牙破琴绝弦，终身不复鼓琴，以为世无足复为鼓琴者。

伯牙传为春秋时期精于弹琴的著名人物，他不是师涓、师旷那样的职业琴师，却有很高的弹琴水平，是历史文献中首次出现的杰出文人琴家，《荀子·劝学》说"伯牙鼓琴而六马仰秣"。

上述记载表明，琴在当时已可以用纯器乐独奏的方式表现明确的思想感情，同时，也为我们留下了如此之早的第一份关于古琴即兴演奏的记录。首先，这项记载讲的是志在太山，而不是弹奏《太山》，不是一如师旷弹琴时明确是弹奏《清商》或弹奏《清徵》，足证不是弹奏一首已知的琴曲。而钟子期的反应是赞叹伯牙的演奏，说的是"巍巍乎若太山"而不是"巍巍乎《太山》"，不是他听出伯牙弹的是琴曲《太山》，不同于师旷从师涓的演奏中听出了是琴曲《清商》。因此可以相信伯牙是心想高山而即兴弹琴，其崇高雄伟的气度和意境被钟子期感受并理解，同样的情况，伯牙心想流水而即兴弹琴，表现出动荡宽阔的气氛和意境，同样被钟子期感受并理解。这说明，此时的琴乐已具有很高的表现力，没有神话色彩，是合乎生活实际、艺术实际的存在。

这一记载的结尾是钟子期死后伯牙"终身不复鼓琴，以为世无足复为鼓琴者"。说明并不是随便什么人都能从音乐中理解演奏者的艺术表现的，钟子期能从伯牙的精彩演奏中听出其音乐的精神和意境，说明奏者和听者双方都具有高水平的音乐修养，这在今天看来，是完全可能的、

可信的。

我们从前述两项记载：师涓师旷弹琴、伯牙弹琴子期知音，可以清楚地看到琴的艺术在战国中后期已达到很高的水平。我们不把师涓、师旷弹琴的事例放在它所记的春秋后期卫灵公时代来看，而把它放在记写此事的战国后期韩非的时代来看，是避免把后人的社会存在误向前推。我们不把伯牙弹琴子期知音的记载看作是春秋时期琴的音乐实际，而看作是战国末期或稍早时琴的音乐水平的实际存在，也是这个道理。在韩非当时或说在吕不韦当时，如果对琴没有这样的了解，没有这样的认识，没有这样实际存在的可能，单凭想象是不可能也不必要虚构出来的。这两部文献是极重要的历史存在反映，多是采用他们所见所闻的早期记载，这一点，在他们这类严肃的思想家、政治家、学者身上是基本的素养或曰条件。所以作为编撰者如韩非、吕不韦（主要是其门客）所记述的远远早于他们生活时代的事例，在其实际生活的时代是完全可能存在的。

第二节　关于湖北随县出土的战国曾侯乙琴

1978年湖北随县发掘了战国早期曾侯乙墓，随葬品中有一件木质十弦乐器，其尺寸及造型结构与长沙马王堆西汉墓葬出土的七弦乐器十分相似，一般都相信这就是当时的琴。

这两件乐器除了一个是十弦一个是七弦之外，其形制相差不大，都是比较短小（八十多厘米），后半段突然变窄（大约为前部之一半），面板和底板分成并不粘合的上下两块。最为奇特的是其身张弦的正面，是缓和波浪式大的起伏，而且刻有图案型的浅沟状的线。这不平的琴身和图案式的浅沟，都不利于手在琴面上按弦发音。琴的最大特质就在于按弦取音，并且按弦后左手在余音中左右移动，产生旋律。如果只能弹其

弦的基本音，即"散音"（或曰"空弦"音），而又十弦等弦长，不但与瑟的一弦一音相比无任何优越性，反而会因弦少无柱（即码子）比瑟简陋许多。如果自商周以后至战国之时，琴就是如此，怎么可能有那么重要的位置，那么多的单独记载，而所记又与丰富而广阔的社会生活、思想感情密切相关？如果说这就是两件实际存在的当时的琴的基本状态，那么不但韩非以及吕不韦氏在虚构神话，则《诗经》以来的许多寄情于琴、以琴敬神祭祖之举皆不可解释。至于汉代之初刘安《淮南子》所记盲人弹琴能够"参弹复徽，攫援摽拂，手若蔑蒙，不失一弦"，如果所弹不过是七条散音，有何难处，何必如此赞叹？而东汉蔡邕与马王堆琴相去不远，琴的基本状态果真如此简陋，岂能又有许多重要而具有很高艺术表现力的琴曲记载于《琴操》？再者，如曾侯乙墓中之琴，何以至于君子能用以乐心，更进而以"仪节"，以至于无故不撤？因此我想这两张楚地出土之"琴"应是楚地之地方形制之器。即如长久以来出土数量颇大的楚瑟，也多是一米左右长的短小之型。另外，试想如果几千年后人们在出土物品中见到今天京剧所用之京胡，误以为这就是二胡，面对它的尺寸及形状，而奇怪为何当时这样的二胡可以具有演奏《二泉映月》以及《长城协奏曲》那样的表现力，应如何加以分析判断呢？与之迥异，四川绵阳出土的三个弹琴俑中的两个所弹的琴，按照它与俑的比例，都明确显示出，其长度大于湖南、湖北出土的似琴的两件乐器。而且，三个弹琴俑所用之琴，都没有尾部收窄现象。再有，山东武梁祠画像石之"聂政刺韩王"图中，聂政所持之琴，按与图中人的比例，也长于上述的湖南、湖北出土之"琴"，并且更明显地没有尾部收窄现象。尤其难得的是，1990年山东章丘女郎山战国墓出土的一件弹琴俑，不但琴体长度与人体比例相协调，和唐代以来常见之琴非常一致，而且琴的首尾宽度也极为接近，毫无突然收窄的现象。尤其令人惊奇的是，琴是放置在案上弹奏的，这一点与宋徽宗所画的《听琴图》及今人的弹琴方式完全一致。所以我们可以相信，这样的琴才应该是有充分的表现力、有崇高地位、有广泛影响，能使师旷、伯牙不朽与神奇的乐器。可见马王堆出土的西

汉"琴"及随县出土的战国"琴"都不是当时琴的"正度",应是琴在楚地的异型,不应以上述湖南、湖北出土的"琴"为依据来否定文献中关于琴的记载,其丰富的记载至少能反映琴在这些文献成书时代的实际艺术形态。

自殷商时期的甲骨文中的"𣲗"(乐)字,到战国末期公元前三世纪的《吕氏春秋》,近一千年间,有关琴的文献记载虽然甚为稀少,但已经能够表明它历史久远、地位日尊、影响日广、艺术表现日强的这一基本状况和大致脉络。

第二章

秦汉时期

〜〜〜〜〜〜〜〜〜〜〜〜

古琴至汉代，外形基本固定，左手指法开
始发展，同时出现的还有杰出琴家的理论
意识，重要琴曲记述文献皆是早期可贵珍
品。部分学者认为真正意义上的古琴是在
秦汉时期才出现的。

公元前221年秦完成统一，但只有十五年，就被汉朝替代，因而古琴艺术在秦代未能留下历史的足迹。汉初统一安定之后，在生产恢复和文化发展上都有明显的成绩。在两汉漫长的四百多年间，古琴艺术留下的宝贵遗产，也确实令人赞叹与感动。

第一节　诸家琴人

一　司马相如

生于汉代初期（约前179）的司马相如，虽然并不是一位了不起的琴师，但其传奇经历真切而生动地反映了汉代前期的琴学艺术状态。据《史记·司马相如列传》，他以文学才能名于时，他用精彩的古琴音乐打动了富豪之家的美女卓文君与之私奔。这一记载固然是在于两个人的美好感情和浪漫行为，但却可以肯定地说明古琴艺术在当时仍然有《诗经》所表现的"琴瑟友之"那样的社会意义和艺术性质，而且更有感染力，以致令欣赏者做出了超越世俗常规的行动。

司马相如作为一个以辞赋立于世的俊才，其琴艺表现，从传为他为失宠的陈皇后所作的《长门赋》中也可以看到："援雅琴以变调兮，奏愁思之不可长。案流徵以却转兮，声幼妙而复扬。贯历览其中操兮，意慷慨而自卬。"

词中所讲"变调"应是指变音，即如"变宫""变徵"，即宫音或徵音降半音，比如战国荆轲易水诀别之歌"忽作变徵之声"，令人感到极度悲壮。司马相如《长门赋》写由"变调"奏出的"愁思"之情而生的极度哀伤，是令人不能承受所以不可复加的"不可长"。前述约为同时代的马王堆汉墓所出之琴与之对比，怎能有如此表现？如无此表现，而司马相如这样无中生有，不但不能为陈皇后认可，更会因以虚妄之词冒犯帝王而获罪。司马相如怎能蠢到这等地步？而且竟未获罪，其赋亦赫然传之千古。赋中接着写的"案流徵以却转"，古琴一、二、三、四、五、六、七，这七条弦又叫作宫、商、角、徵、羽、文、武，所以"案流徵"即是按徵弦，即第四弦，但也有另一种可能，即按在弦的"徵"音位置上而取音。"却转"是见之于唐人手抄文字谱《幽兰》的古琴组合类指法。"流"当是形容音乐连贯清晰。以此观之，"案流徵"指所取之音可能性较高些。下边一句"声幼妙而复扬"，《文选》注中，"幼"音要，从字义到句意看，所表现的是旋律由委婉低回而发展为上行的曲调。"贯历览其中操"又具体写出音乐依次发展到乐曲中部。然后呈现的是情绪的激动而强烈："意慷慨而自卬。"这样明确而具体的音乐形神描写必定有真实作品及准确的表现为依据，所以当时的古琴艺术状态、艺术水平、社会地位、社会影响是明白而具体地被记写了下来。我们还可以联系清代中期以来见于山东诸城派的名曲《长门怨》，用了一个"怨"字为曲名是甚有所据的，而且此曲高音区所表现的音乐高潮的音型较密集，散音、按音、泛音巧妙的变错所产生的如泣如诉的形象与情绪，更是与司马相如所描写的音乐表现相一致。虽然此《长门怨》不可能就是司马相如《长门赋》中所记写之曲，但《长门赋》却是帮助我们认识、理解《长门怨》的重要文献。

二 韩婴

韩婴与司马相如大约同一时期而略早，汉文帝时为博士，汉景帝时为常山王刘舜太傅，以所著《韩诗外传》传于世，至今为人所重。虽然

他并无善琴之记录，但他所记写的孔子向师襄学琴一则文字，常被引为古琴音乐学习中技法与内容的关系、形象与精神的关系在学习进程中依次被感觉、认识、理解的逐步深入的经典事例。《史记·孔子世家》《孔子家语》也有相同记述，可以相信皆有所依。如果我们将它作为孔子所在的春秋之时的琴乐实例，尚无当时文献佐证，而将它就放在汉代初期，作为琴乐琴艺表现力、感染力的事例，则应可凭信。因为显然如果西汉初期琴的音乐不足以有这样的表现，则韩婴和司马迁怎能相信在三百年前能做得到呢？

> 孔子学鼓琴于师襄子而不进，师襄子曰："夫子可以进矣。"孔子曰："丘已得其曲矣，未得其数也。"有间，曰："夫子可以进矣。"曰："丘已得其数矣，未得其意也。"有间，复曰："夫子可以进矣。"曰："丘已得其意矣，未得其人也。"有间，复曰："夫子可以进矣。"曰："丘已得其人矣，未得其类也。"有间，曰："邈然远望，洋洋乎，翼翼乎，必作此乐也！黯然而黑，几然而长，以王天下，以朝诸侯者，其惟文王乎！"师襄子避席再拜，曰："善！师以为文王之操也。"故孔子持文王之声，知文王之为人。
>
> ——《韩诗外传》

直观地从文字记述上看，这一记载是写孔子对音乐学习的郑重、执着，能精学而深思，并且他从音乐中得到了作曲之人的明确而具体的形象与精神，最后甚至判断出此人必定是周文王。这段记载很明白地说是一个身材高大、肤色黯黑的外观肯定的人。我们今天都知道音乐的艺术特点是通过有规律、有法则的音构成旋律，近三四百年又有西方产生的和声等方法来表现人的内心感觉，这是抽象精神、感情的表达或体会，而不是，也不能把客观存在的事物具体地呈现在眼前。如果要表现客观存在的事物，所表现的也是这种客观存在引起的人的感觉和心情，即表达和感受的只是作用内心、引起内心的活动。以此说来，似乎这一则记载难以成立，然而这一记述的前半部分是合乎我们所了解的音乐规律和法则的：孔子先讲自己只是"得其曲"，即已能将此曲连贯弹出，而"未得其数"，据《孟

子·告子》言及棋弈用"数"说，这不是无关紧要的技艺"小数"，可知孔子是说自己的弹琴技法尚欠把握，尚欠熟练。接下来，孔子"不进"的原因是他自觉虽"已得其数"却还"未得其意"，即他自己认为已能把握技法，可以流畅地弹奏，却还不能体会并表达此曲的表情、情感。之后，孔子自觉能体会并表达"其意"了，却"未得其人"，也与音乐艺术性质、音乐表现法则及规律不悖：即还不能理解和想象具有这样的情绪、情感者是一个什么样的人。接着，孔子"已得其人"，"未得其类"，直指没有对作曲之人的品格、身份地位产生感觉和认识。到此，除"数"属于弹琴方法性质外，其余都属人在音乐的表情、情感范畴的精神活动，都在音乐规律法则之内。最后，孔子说："邈然远望，洋洋乎，翼翼乎，必作此乐也。"意思很明白：他从乐曲的悠远之境界、雍容豪迈之气度、沉稳而精深之神情，感觉到作曲者应该是一个令人难以近前、只能远远看去，令人感到"洋洋乎"之崇高伟大、"翼翼乎"之谨慎沉着（《诗经·大雅·大明》有"维此文王，小心翼翼"句，因而不能将"翼翼"释为"深远"）的人。《史记·孔子世家》的不同之文字"有所穆然深思焉，有所怡然高望而远志焉"，仍是可以在音乐中表达的人的思想感情、精神气质，与此一致。这一句的后一部分不应解释为"这个人面貌黯黑，身材高大，他主宰天下，诸侯向他朝拜。这个曲作者只能是文王"。音乐不只是不能表现肤色，也不能表现身高，古今皆然，这是音乐艺术本质所决定的。按此记载的句法，这后半段应解为"只有面色黯黑、身材高大而主宰着天下、受诸侯朝拜的文王，才可能是作出这样曲子的人"。这更合逻辑，也符合全文所要表现的孔子由表（旋律、技法）及里（情绪、气质、精神）的学习方法，执着于思想、内容、品格的追求与探索精神，也符合音乐不是绘形绘貌而是写心写情的本质。

三　刘安

　　淮南王刘安（前179—前122）也是一位与司马相如、韩婴同时代人。

他在聚门客而成的《淮南子》中为了说明充分练习能达到技法纯熟灵动自如的地步，举盲人弹琴为例，即本书前面曾引述过的：

> 今夫盲者，目不能别昼夜，分白黑，然而搏琴抚弦，参弹复徽，攫援摽拂，手若蔑蒙，不失一弦。

弹琴之盲者竟能两手挥动迅捷多变如同飞动不已的小小昆虫，而且非常精准，说明琴曲已有快速的旋律，有密集的节奏及音型，有较高的技巧难度。这不是《淮南子》为了宣扬琴艺的崇高或重要，不是为了赞美琴的艺术技法的丰富而凭空想象或妄作夸张，这是用无可置疑的实际存在来说明，同时证明他的观点："服习积贯之所致。"也就是今天俗语之"功夫不负有心人"，"熟能生巧"，说得郑重些，即"业精于勤"。所举这一事例，应无可疑的就是当时古琴演奏艺术的一种状态。

四　刘向

汉宗室刘向（约前77—前6）较司马相如、韩婴、刘安晚约百年，编纂有《说苑》。《说苑·善说》记述了雍门周如何一步步用语言使孟尝君知道，当一个人具有悲哀的不幸经历，或知道可能遭遇不幸的命运、结局，进而因不幸的命运产生深重悲痛之感时，悲哀的音乐才能被他感受到，才能令他有切肤之感，才能打动他。在孟尝君被自己必不可免的悲惨结局所震惊而"泫然泣"时，雍门周才缓慢地拨动了琴弦。

这一段文字说明琴乐之所以能打动听者，令听者感到悲伤，必须是听者的经历、思想、精神中已有不幸的充分体验或对不幸的充分认识，是强调音乐欣赏者内在因素的重要作用。但同时我们可以发现，文中并未说到令人生悲的是哪一琴曲，也未说明遭遇种种不幸者皆可以被同一首琴曲打动；而且，雍门周剖析孟尝君当时之盛必遭日后之惨，孟尝君为之悲泣，雍门周援琴而鼓，但文中并未提及使孟尝君深深感叹"先生之鼓琴，令文立若破国亡邑之人也"的是哪一首琴曲。这极有可能是雍门周如同伯牙"方鼓琴而志在太山""方鼓琴而志在流水"一样，方鼓琴

而志在"强秦灭弱薛",孟尝君死后,家庙毁坏、坟墓塌陷,牧童、樵夫在上面踏脚唱歌,而志在"人们见此情景之时的悲哀慨叹",是一次即兴演奏。与《吕氏春秋》的伯牙"志在高山""志在流水"不同的是,雍门周将"方鼓琴"时所在之"志",即由盛而败亡的种种不幸讲得具体而充分,进而明白地、肯定地描述了孟尝君死后不可避免的凄惨境地及世人无情的评断,使孟尝君既清楚了悲惨的未来,也明白了雍门周弹琴时的内心之志,感受到了音乐内蕴的情感。可以看出这是一次巧妙的、有丰富内容的、有充分表现的即兴演奏。这一公元前一世纪的文献所记录的与公元前三世纪《吕氏春秋》所记录的伯牙弹琴子期知音事例相比,《吕氏春秋》中是"巍巍乎若太山","汤汤乎若流水",是一种气韵的、气势的、气象的、情绪的、精神的感觉,而雍门周为孟尝君的抚琴则是有具体的、明确的思想内容为依凭,并且告知听者,使奏者、听者清楚地通过实际演奏体会到了引发的悲哀。这一文献肯定地告诉我们这一时期的古琴艺术表现力、感染力更为丰富、深入而充分了。只有琴的乐器结构、制作、性能已经足够地完善才能有如此的表现,如果只有七弦空弦音可用,琴身不是良好的共鸣箱,音色单一,音量微弱,作为色彩类、辅助性的乐器或者还可一用,而要刘向用以说明音乐与人们内心体验的关系,则无可能,即便夸张虚构的可能也难存在。

五　桓谭

　　桓谭(约前23—56)是两汉之交的一位重要琴人,《后汉书·桓谭传》记载他是成帝时大乐令之子。桓谭"好音律","善鼓琴,博学多通"。王莽居摄篡弑之际,天下之士莫不"褒称德美,作符命以求容媚",独桓谭默然无言,其后被任命为掌乐大夫,说明他的音乐能力、经历与地位的重要,而琴艺也应高超。他著有《新论》,其中有《琴道》一篇,但未能完成,而由汉章帝命班固续成。

　　《琴道》原已亡佚,幸而还有后人所辑残篇得见,可以反映当时琴乐

的状态。

关于琴的具体形制，《琴道》第一次明确了五弦初始的五声音阶关系，其后，文王、武王各加一弦，并且定为比一、二弦高八度的"少宫""少商"，最晚至此时，古琴弦法已经成熟，与我们所见到的现存最早的唐人手抄谱《幽兰》以及至今琴曲所用弦法的基本原则完全一致了。

桓谭将琴曲的两种重要体裁做了解释，"操"用以表现理想不能实现者的高尚品格的"穷则独善其身"，"畅"用以表现成功者的精神境界、感情状态，"达则兼善天下，无不通畅"。由此引申琴的性质及地位："足以通万物而考治乱"，"琴德最优"。在文中，桓谭提及琴曲有《伯夷操》《微子操》，表现伯夷、微子为忠于原有信念而甘于困苦；《舜操》《文王操》表现舜、文王为关切民生或承受重负或陷于危难；《尧畅》则是圣主善治，天下和顺。可以说这是当时所存或所知最早的有标题、有明确内容的琴曲，对我们了解早期琴乐有着极为重要的意义。

《琴道》在琴的音乐表现方面提出"大声不振华而流漫，细声不湮灭而不闻"，明确指出音乐的强弱变化运用，而且强时不可以失控而凌乱，弱时不可以低微而无声。这不但指出了弹琴失当之病，同时也表明琴的音乐表现已有鲜明的强弱对比运用，可以说这是古琴艺术表现、演奏技巧美学观念的第一次提出，很令人惊叹与自豪。

六　蔡邕

汉末的蔡邕（133—192）是一位在古琴艺术史中极为重要的有极大贡献的琴家。他不但有名传千古的蔡氏五弄：《游春》《渌水》《幽居》《坐愁》《秋思》（可惜谱未传），而且所撰《琴操》更有极为重要的历史意义。他的《琴赋》在琴的音乐表现、技法运用上的反映，也是音乐史上极为宝贵的文献。

《后汉书》记载蔡邕好诗文、天文历法等，尤其强调他是"妙操音律"，应该是精于音乐理论与实践的优秀琴家。桓帝时朝廷中的高官听到

蔡邕善于弹琴而向皇帝荐举，并命令当地主管的太守督促蔡邕应征。虽然蔡邕不愿做宫廷琴师，中途借口生病而返回家乡，这也能清楚地证明蔡邕的确是一个有音乐才能、有学术修养、有高明琴艺的文人，而不是仅以琴为个人爱好、文化修养的普通书生。蔡邕留给我们的遗产："蔡氏五弄"的篇名，《琴赋》的部分内容，《琴操》记述的内容丰富、文字明确、具体数量甚多的当时的经典琴曲，从古琴音乐艺术的角度及音乐史实际的角度看，都是极为宝贵的遗产。

中国古代音乐应该是从无标题到有标题发展而来的。

战国末期的韩非子记述卫灵公"好音"，夜闻有琴声，又请师涓以琴摹奏记忆。之后，在卫灵公命师涓为晋平公弹奏该曲时，"未终，师旷抚止之"，并且告诫说："此亡国之声，不可遂也。"师旷在回答晋平公之问时，只说"此师延之所作，与纣为靡靡之乐也"，始终未提及曲名。平公进一步问师旷："此所谓何声也？"师旷才说："此所谓清商也。""商"是音名，亦可作调名，但并不是提示乐曲内容的标题。当平公再问："清商固最悲乎？"师旷说："不如清徵。"仍是以音名作为曲名，而不是标题。

在与韩非同时期的吕不韦《吕氏春秋》中记述的"伯牙弹琴子期知音"一则中，也只是伯牙"志在高山"，子期感到音乐的雄伟庄重："巍巍乎"而"若太山"；伯牙"志在流水"时，子期感到音乐的宽广动荡："汤汤乎"而"若流水"，并不是伯牙弹了一首标题为《高山》之曲、标题为《流水》之曲感动了子期，所以仍是属于无标题类。再往前，《左传·成公九年》，晋侯听楚囚钟仪弹琴"操南音"时，并未言及曲名而知是南方乐曲，范文子对晋侯说钟仪"操土风"，也没有说所奏曲名，由此可以推想亦是无标题之曲。晋侯对此人甚为关注，见他头戴南国之冠即加询问，并且命令解开捆绑，近前回话。当知道钟仪之父是乐师时，又进一步问钟仪本人是否也"能乐"。得到肯定的回答后又命令拿琴来给钟仪弹，而且听到的是"南音"。这一系列的问答终至听到了钟仪奏出南音，足证并非随意信口之事，但晋侯不问所奏何曲，钟仪也未禀报所弹何曲，记述者也未记明何曲，晋侯事后又将此事告诉范文子，范文子评

说时也只说钟仪"乐操土风，不忘旧也"。这都说明此事所引起的关注之重，却并无任何文字记下曲名，其曲极大可能是并无标题。

可以说，蔡邕的"蔡氏五弄"标题曲，及所用标题的明确性，是对琴艺琴乐的重大发展。标题曲不但是古琴音乐，也是自古至今中华民族民间音乐的主要表现方式。

蔡邕《琴赋》是古琴艺术史上极为重要的文献，虽然现存的并不是完整篇目，但这是由一位精于琴的演奏、为文献所重而记下五首琴曲作品曲名，有《琴操》专门著述，有社会地位、有政治品德的至孝者所写的文章，其专业性强于此前所有记写或提及琴的文学作品，有着极重要的独特意义。

这篇赋涉及了较《长门赋》更具体的更多的琴的演奏状态：直接的有"左手抑扬，右手徘徊。指掌反复，抑案藏摧"，"屈伸低昂，十指如雨"；稍间接的如"清声发兮五音举，韵宫商兮动徵羽，曲引兴兮繁丝抚"。写音乐变化对比的有"繁丝既抑，雅韵乃扬"，"一低一昂"，"哀声既发，秘弄乃开"；有被琴乐打动的"歌人"，使其"恍惚以失曲"，精神恍惚而使自己的歌错乱、停顿；有被琴乐影响的"舞者"，使其节奏散乱，舞态失控，"哀人塞耳以惆怅"，甚至更夸张地说，"辕马踯足以悲鸣"。这是琴乐在社会影响力方面第一次生动而有力的文学描写，造成如此巨大影响力的正是文中讲到的数首琴曲。有的明显就是琴曲的标题：《思归引》《梁甫吟》《越裳操》《别鹤操》《饮马长城窟》《楚明光》《楚姬叹》，有的是《诗经》篇名，如《鹿鸣》三章，这些都是标题曲。应该相信，标题琴曲或说标题性琴曲已经普遍存在，这在蔡邕的《琴操》中有充分的体现。

七　蔡琰

蔡琰，字文姬，蔡邕之女，博学，有才辩，又妙于音律。《后汉书》的《列女传》注引南朝梁刘昭《幼童传》：蔡邕"夜鼓琴，弦绝，琰曰第

二弦。邕曰偶得之耳。故断一弦，问之。琰曰第四弦，并不差谬”，可以表明父女二人的琴学修养。

刘昭，字宣卿，梁代人，幼清警，通老庄义，勤学善属文，有专著文集，又曾集注《后汉书》，说明他是一位有成就的严肃学者。且南朝梁（502—557）去蔡文姬所处的汉末至曹魏的三国时期并不算太远，此说应有所据，亦与琴的艺术实际可能相符。初见此记载，感觉似乎太过神奇，或疑其想象虚构，但如果对古琴演奏技巧有充分的掌握，对琴曲精深于心，就能理解这是完全可能做到的。比如今天一个对诸如《梅花三弄》《潇湘水云》或《关山月》《酒狂》这样经典的有严密音乐逻辑、指法逻辑的琴曲已充分掌握的人，就会清楚地知道哪一句、哪一音在哪一条弦上产生。如果某一弦断掉，应产生在那一弦上的“散音”（即其他弦乐器上所说的“空弦音”）就会缺失，当需要奏出相应之音时，可以应急变通，或在原有的乐句内空过这个音，或用其他弦的按音或泛音代替这个音。当然这还需要有足够的聪慧头脑及敏捷的思辨能力，才能迅速地感到并准确地判断，其后的“故断一弦”道理及方法与之相类。因此这一个实例确可相信其真实存在，足证蔡琰的古琴艺术才能及水平之高，更可由此而知三国、魏晋南北朝时期的古琴艺术水平已达到如何高深的境界。

蔡琰不幸丧夫，又在战乱中被南匈奴左贤王所得，作为左贤王之妻，在千里之外的异族生活了十二年。生活方式的巨变，远离故乡的孤独无望，其沉痛应是一个有文采、有思想、有感情的人无法承受的。当曹操派使者以重金赎她回国时，蔡琰面对的是回归故乡之喜同时又有必须与爱子分别的更大痛苦。《后汉书》记她被曹操重金由匈奴赎回，她凭记忆为曹操追写出蔡邕所传的古代典籍四百余篇，之后感伤乱离，追怀悲愤，作诗二章。两首长诗都真切地写出了流落异国的苦难遭遇及回归故国时与二子诀别之痛，却未见涉及后世古琴文献所言之用胡笳音调入琴乐，作成琴歌《胡笳十八拍》。但第二首中有提及胡笳及琴的诗句：“北风厉兮肃泠泠，胡笳动兮边马鸣。孤雁归时声嘤嘤，乐人兴兮弹琴筝。音相

和兮悲且清，心吐思兮匈愤盈。"说明蔡琰心中确已将胡笳与琴相和来抒写内心的悲愤。宋人朱长文所撰的《琴史》中指出"世传《胡笳》乃文姬所作，此其意也"，明确地告诉我们，宋代及其前所流传的琴曲《胡笳》在当时已被认定为蔡琰所作，也正是表现她这两首诗的思想感情的。

第二节　《琴操》及其历史价值

《琴操》是我国现存最早的一部解题性质的记述古代琴曲内容的音乐专著。已知的《琴操》版本有《读画斋丛书》本、《平津馆丛书》本、惠氏校录本、《汉魏遗书钞》本、《玉函山房辑佚书》本、《邵武徐氏丛书》本数种，以《平津馆丛书》校本为佳。另外，日本也有《琴操》传本。《琴操》记述的四十七首琴曲，包括歌诗五曲、十二操、九引、河间杂歌二十一章，都是汉代以前音乐生活中活着的作品，并且其中多数琴曲内容的记载仅见于此。

关于《琴操》的撰者，历史上有三种不同记载：一是西汉桓谭，一是东汉蔡邕，一是西晋孔衍（268—320）。这三种不同的记载引起了人们的疑问。其实这三个人时代相近，不管哪个人是它的撰辑者，都不降低此书的历史价值。然而，很久以来，这个撰者问题似乎被看成是《琴操》的真伪问题了，许多学者对此书持回避态度，这不能不说是一个学术上的损失。

一　《琴操》撰者考

（一）前人的考辨

已知著录《琴操》一书撰者为孔衍或桓谭的有《隋书·经籍志》《旧唐书·经籍志》《新唐书·艺文志》《宋史·艺文志》《崇文总目》《文献通考》等。《平津馆丛书》清马瑞辰《〈琴操〉校本序》和清阮元《四库

未收书目提要》记为蔡邕撰。

初一看，历代著录中，只是到了清代才有蔡邕撰《琴操》之说，似乎此说晚出，不足凭信。其实，他们是有根据的。

马瑞辰在《序》中说：

> 桓谭《新论》有《琴道》篇，不闻有《琴操》。《琴操》言伏羲始作琴，与《琴道》言神农始作琴不合，则《琴操》绝非桓谭所作。《文选》注引《新论》雍门周说孟尝君曰："今君下罗帐来清风"，《北堂书钞》引作《琴操》，是唐人误以《琴道》篇为《琴操》之证也……《北堂书钞》引蔡邕《琴赋》言"仲尼思归"即《将归操》也，"梁公悲吟"即楚高梁子《霹雳引》也……俱与《琴操》合，则《琴操》为中郎所撰，信有征矣。

从内容上指出了《琴操》与桓谭《琴道》相异，《琴操》与蔡邕《琴赋》相符。

阮元说：

> 桓谭好音律，善鼓琴，著书号曰《新论》。《琴道》一篇未成，肃宗使班固续成之。今《文选》注引《琴道》甚多，俱与此不合，则非谭书可知……今《文选·长笛赋》李善注引《琴操》曰："伏羲作琴，以修身理性反天真也。"又《演连珠》《归田赋》注引蔡邕《琴操》曰："伏羲氏作琴，弦有五者象五行也。"俱与此同，则在唐已然，其为旧题无疑。

阮元更明确地提出李善在《文选注》中引蔡邕《琴操》的内容与现存《琴操》的内容相符合，而与《琴道》相异，确信《琴操》在唐代已经被认定为蔡邕所撰。

显然，马瑞辰和阮元两家之说具有一定的说服力，所以数种清代版本的《琴操》都题为蔡邕撰而否定桓谭、孔衍撰之说。现代杨荫浏先生在《中国古代音乐史稿》中，王世襄先生在《〈广陵散〉说明》中都确信《琴操》为蔡邕撰。但是也有一些人由于史书著录所在而不肯从马、阮之说，例如民国周庆云在他的《琴书存目》中，一方面载有蔡邕《琴操》，

另一方面还载有《琴操》二卷桓谭撰。理由是："侯康补《后汉书·艺文志》仍录是书。以马说虽辨，然《唐志》所有，未敢轻删。"这一方面说明了他的迂阔，另一方面也说明了马瑞辰和阮元的考证是尚未解决问题的。

（二）李善《文选注》

在马瑞辰和阮元的论证中，李善注《文选》对《琴操》的引用是最直接、最重要的根据，可惜马瑞辰没有提及此项，阮元虽然以此为主要根据，但却没有深入下去，因而也就未被学术界普遍接受。我正是通过对《文选》李善注引《琴操》的考察，并以此为出发点，研究了"文选学"等问题，才感到李善《文选注》的可信，从而认定《琴操》的撰者应是蔡邕。

唐人李善在注《文选》时，引用了大量的古书，其中，既引了桓谭《琴道》多处，又引了《琴操》多处。所引《琴操》不但其文辞和现在所传《琴操》相同，而且所引十数条中有五条明指为"蔡邕《琴操》"。这五条是《归田赋》注、《长笛赋》注（两条）、《琴赋》注（两条）。李善对注中的引文都清楚标明出处，所据当是尚存之书，李注的可信程度如何呢？

李善生于约公元627年前后，卒于公元689年。《旧唐书·儒学传》说他"方雅清劲，有士君子之风。显庆中，累补太子内率府录事参军、崇贤馆直学士兼沛王侍读。尝注解《文选》分为六十卷，表上之。赐绢一首二十匹，诏藏于秘阁……乾封中，出为经城令。坐与贺兰敏之周密，配流姚州。后遇赦得还，以教授为业，诸生多自远方而至"。《新唐书·文艺传》并有"诸生四远至，传其业，号'《文选》学'"的记载。这说明李善的《文选注》是他治学的成果，不但为朝廷所重，厚加奖赏，而且影响甚广，吸引四方之士，形成"《文选》学"，其可信程度是很明显的。

民国高步瀛的《〈文选〉李注义疏》对李善注《文选》一事做了颇为仔细的研究。他在此书的序中讲："至于唐代集'《文选》学'大成者，

断推李氏矣。盖以毕生之力，改至三四，乃成定本。"指出了李善《文选注》是深厚功力反复考究的成果。高还批评李善之后某些人注《文选》的浅陋。这并非高氏对李善注的偏爱，事实上，也只有李善的《文选注》经受住考验，传世千年以至今日，这是历史选择的结果。

李善的"《文选》学"并不是他一个人的兴之所至，而是有传统、有根基的。据《旧唐书》，李善的"《文选》学"受自隋唐间学者曹宪，曹在隋为秘书学士，常常聚徒讲授，有数百人来听，不少达官贵人也受其业，足见他的"《文选》学"的成就和影响之大。唐代以"《文选》学"授业的还有许淹、公孙罗等人，而"文选注"的起始还要早。在曹宪之前有《文选》辑者昭明太子堂侄萧该，著有《〈文选〉音》三卷。

总之，为《文选》作注，经过众多学者数百年撰述讲习积累，逐渐成为了影响深远的"《文选》学"。集其大成为一家的李善在《文选注》中引《琴操》为蔡邕撰，自然是不能随意否定的。

再来看看李善在注《文选》时所引大量古书中蔡邕撰著和桓谭、孔衍撰著文字的采用情况：清乾隆年间钱塘汪师韩著有《〈文选〉理学权舆》一书，将李善注《文选》所引古书全数列出，共一千六百零三种，其中蔡邕撰著为四十四种，桓谭撰著为七种，孔衍撰著仅一种。说明在李善注中，蔡邕著作远重于桓谭、孔衍两家，而且对蔡邕撰著采用很广，可知李善对蔡邕是有全面的研究和了解的。《文选注》引桓谭的《琴道》十一处，但只有一处明指为"桓子《新论·琴道》"，其他只写作《琴道》，不言桓谭，对此向无人疑。引《新论》有四处，三处作"桓谭《新论》"，一处作"桓子《新论》"，所引诸条无一处为"桓谭《琴操》"，因而在李善所引《琴操》的十数条中，那几条未冠以姓名者，当然也应是蔡邕《琴操》，既不应疑为桓氏、孔氏《琴操》，也不应断为李善在引蔡邕《琴操》的同时引用了不著撰人的《琴操》。遍查《文选》，不见有一处引"孔衍《琴操》"，孔衍被引之文只一《说林》而已，所以可知李善对待桓、蔡、孔三家之言的态度，是并不排斥孔衍，也不轻视桓谭，但却格外重视蔡邕，这重视自然也会促进他对蔡氏的考察和

了解。

李善注《文选》引用古书是注意到所引材料时代的可靠程度的，这里有很值得深思的例子。

《列子》一说为东晋张湛采集道家之言而成的伪书，其伪造之迹，马叙伦列举有二十项。李善在引《列子》时，虽然没有提出其伪，但却将它放在《吕氏春秋》的后边，《洞箫赋》和《琴赋》两篇注引文都是如此，在同一条注解中引用的两种书，先出者在前，后出者在后，是当然的、普通的做法，李善此举绝非偶然。梁启超认为对古书的辨伪，自司马迁起，已成为一门正式的学问。那么到了隋、唐，这门学问的进步程度自然是可以想象的了。李善既然承继了隋代"《文选》学"大家之业，又再深而广之，对注中引用材料的审定这个最根本的工作，当然不会草草。所以李善注中所采，先《吕氏春秋》后《列子》的顺序，表明了他对所引的古书是有分析、有研究的，他对《琴操》的引用也应是如此。

（三）《文选注》与《隋书·经籍志》

不敢否定"孔衍撰《琴操》"说的根本原因是《隋书·经籍志》记下了"《琴操》三卷，晋广陵相孔衍撰"这一行字，认为《隋书》是正史，李善注不过是唐人为一本著作注引了一下《琴操》。但我们如果具体考察一下便可明白，在这个问题上，恰恰是《文选注》比《隋书·经籍志》可信。

首先从时代来看。《隋书》是公元629年由魏征主编的，到了641年，才由令狐德棻来监修《志》，652年改由长孙无忌监修，656年（显庆元年）才成书。李善在658年呈表上所注《文选》，前后只差三年。而六十卷的《文选注》绝非短期可成，所以至少应该把《隋书·经籍志》和李善《文选注》看作同时期著作。

再从内容上来分析。一般说来，《隋书》是官修的正史，并且有重臣主持。《文选注》是个人的著述，似乎《隋书》内容应比《文选注》可信，但是史官修史的重心是在政治经济各项，比如纪、传，以及志中的食货、官职等。《经籍志》抄录所存见的大量书名、卷数、撰者，不能想

象这也劳令狐德棻和长孙无忌亲加考辨，因之不能把《隋书·经籍志》看作令狐德棻或长孙无忌的治学成果，放在李善《文选注》之上。试问，是集"《文选》学"大成而为一代所宗的李善在《文选注》中引用古籍有根据、可凭信呢，还是在重臣总监之下的学术水平一般的臣工在修撰浩繁的史书中，对一部音乐艺术类（请注意：不是"礼乐"类）的小书的判断可凭信呢？况且史书的修撰，当时在民间难得见到，而"《文选》学"则是在天下讲授传播。哪个能及时经受学者生徒长期的多方面检验呢？既然李善毕生从事"《文选》学"，几经修订仍引《琴操》为蔡邕撰，就应该是有可靠根据的，否则早就修改纠正了。

李善曾任崇贤馆直学士等宫廷之职，官修的史书他是可以接触到的。当《隋书·经籍志》修成三年之后，他呈表上所注《文选》时仍明指《琴操》为蔡邕撰，正是他有根据、有把握而坚持的表现。那么为什么李善不去提出此说以影响史官呢？我认为李善向皇家进呈了他所注的《文选》，正是一种进呈己见的方式。有趣的是李注《文选》以其丰富的内容、广泛的社会影响甚受朝廷的欢迎，又大加赏赐，但都既无皇帝对矛盾的垂询，也无朝臣史官们的诘难，足见朝中对《经籍志》所载《琴操》一书是既无知又不重视的，更说明《隋书·经籍志》中载《琴操》为孔衍撰是轻率的，不可信的。是否朝廷不加考察而随意奖赏李善呢？不然！《文选注》已经成为"《文选》学"的重要成果，历时既久，朝野皆知又广为传授，这就是考察的过程，也是考察的结果。

（四）如何看《隋书·经籍志》不载蔡邕《琴操》

《隋书》是唐人所修撰，已去蔡邕四百多年，其间经汉末、三国、两晋、南北朝的一再动乱，蔡邕著述已经是残篇断简了。《后汉书》在蔡邕的传里列举的传于世的诗、谏、赞、箴等十八类"凡百四篇"，是修撰《后汉书》的南北朝时尚存的，而这时蔡邕的一些重要著作《灵纪》《十意》等已湮没多不存。我们今天看到的《蔡中郎集》仅十卷，其中只有部分的诗、赋、碑、铭等。《隋书·经籍志》载"后汉左中郎将《蔡邕集》十二卷"，并注曰："梁有二十卷。"到了《宋史·艺文志》又只有十

卷了。清人杨以增在刊《蔡中郎集》之前，所见的只是"或六卷、或八卷，或二卷"，后来才见到明万历间刻有宋序的十卷本。《后汉书》中所列的《劝学》《释诲》《叙乐》《女训》等大部分都已不见，说明蔡邕的著作散失是很快也很严重的。

传中未列《琴操》一书，是否能说明蔡邕无此撰述呢？当然不能。我们看，收入《蔡中郎集》的《月令章句》就未列入《蔡邕传》，而集中赋类里却没有他的《琴赋》。蔡邕历来琴名甚大，他的《琴赋》竟未被收入文集（嵇康《琴赋》尚能列于《文选》及《嵇康集》），现在则遍见于《文选注》《艺文类聚》《北堂书钞》《初学记》等引文中。蔡邕《琴赋》和《琴操》同被逸出《蔡中郎集》（却又同见诸《文选注》）与《月令章句》不见诸蔡邕本传，情形相类，都不能因此而怀疑它的存在。

《隋书·经籍志》还有"《琴操钞》二卷，《琴操钞》一卷"的记载，不著撰人。马瑞辰在他的《〈琴操〉校本序》中认为这是"有异本，非异书也"，颇有道理。《北堂书钞》所引文字都冠以撰者之名，而所引《琴操》与现存《琴操》内容不殊，却无一处冠以撰者之名，应是因为所据者是未题撰人的《琴操》传本。

不著撰人的《琴操》，宋人也见到过。元马端临在《文献通考》中"《琴操》三卷"之下先记下了"《崇文总目》：晋广陵相孔衍撰，述诗曲之所从，总五十九章"，然后又记道："陈氏曰：'止一卷，不著名氏。'"这个陈氏是宋人陈振孙。马在该书《自序》里讲："近世昭德晁氏公武有《读书记》，直斋陈氏振孙有《书录解题》，皆聚其家藏之书而评之。"说明陈是有藏书为依据的，所以马端临在题为孔衍撰之后还要记下陈氏的"不著名氏"说。自唐而宋，都有不著撰人的《琴操》传世，但自元而后再无不著撰人《琴操》的著录。至于清人所刻《琴操》，则皆作蔡邕了，表明了前人终于倾向不著撰人的《琴操》即蔡氏所撰的判断了，亦即："有异本，非异书也。"

《旧唐书·经籍志》在"《琴操》三卷，孔衍撰"七字前又有"《琴操》二卷，桓谭撰"七字。前述阮元已指出《琴操》非桓谭所著。既然

能错将《琴操》划给桓谭，则错划给孔衍亦非不可能，类似的错误历史上还有，比如《北堂书钞》将桓谭《琴道》当作了《琴操》，又如宁波天一阁藏书目曾将《浙音释字琴谱》误记成了《臞仙神奇秘谱》。天一阁这一错讹的原因仅仅是因为《浙音释字琴谱》缺了第一至第四页，可是下卷行款的首行还有"浙音释字琴谱卷之下"九字，而这九个字竟然未能使编目者不误，《神奇秘谱》名声颇大，但编目者并未见过，只闻其名就张冠李戴了。

如果说因桓谭好音律，善鼓琴，又撰有《琴道》，将不著名氏的《琴操》误记到他的名下，倒还是事出有因。孔衍既不是文学家，又不是音乐家，历史上也没有能琴的记载，他只是一个经史学者和行政官吏，而将《琴操》记到孔衍的名下实在是修撰《隋书》参加者极不该的失误。《隋书》将《琴操》记在孔衍名下的同时，还录载了数种孔衍撰著，如《春秋谷梁传》《魏尚书》等，都是史类专著，没有一种与文学艺术相关。

所以我们绝不能以《隋书·经籍志》的记载来否定李善在《文选注》中对《琴操》撰者的认定，不能把《琴操》划给孔衍。

通过以上各方面的考察，我认为可以确信《琴操》是蔡邕所撰。

综上，以为《琴操》撰者是桓谭或孔衍者，见之于《隋书·经籍志》《旧唐书·经籍志》《新唐书·艺文志》《宋史·艺文志》《崇文总目》《文献通考》等。考辨为蔡邕所撰的是《平津馆丛书》本《〈琴操〉校本序》的撰者清人马瑞辰，还有撰《四库未收书目提要》的清人阮元。两人在各自的考辨中都清晰而有据地指出《琴道》内容与《琴操》内容不合，而且唐人李善注《文选》时既引《琴道》，又引《琴操》，并指明《琴操》为蔡邕所撰。可见李善是把《琴操》作为蔡邕之书引用的，而所引内容异于所引《琴道》内容，更不可能是失察。清乾隆年间的汪师韩所著《〈文选〉理学权舆》一书中，列出李善注《文选》共引用古书一千六百零三种，其中有蔡邕的撰著四十四种，桓谭撰著七种，孔衍撰著一种，可以表明李善对蔡邕的撰著是有充分把握而确信的，同时也对

桓谭、孔衍的撰著了解并且采用，并非无知，亦不排斥，三者之间关系明确，互不相混。桓谭有《琴道》一篇，如为其后来之人误与《琴操》混淆，尚有可原，而孔衍只是一位经史学者，任广陵相的行政官吏，既不善琴，也无文名，只《隋书·经籍志》一则记载，仅属孤证，如何可以因此而否定注《文选》大家李善在《文选注》中所引《琴操》明指为蔡邕所撰的结论？蔡邕《琴操》一书是中国古代音乐极为重要的文献，是现存第一部古琴专书。桓谭《琴道》固然也属古琴专业，且早于《琴操》一百年左右，但《琴道》本未完成，班固续成后也只剩有限残篇存世，无法和《琴操》相比。《琴操》虽是辑佚而成，但其可信性并不因此而失去。尤其其中《鹊巢》文阙，《崔子渡河》中注："下应有脱文"，《怀陵操》只有两句文字即注"下阙"，表明辑佚者并未杜撰，亦未将其他文献相关记述移此，有，则以注引之，足见辑佚者的严肃郑重。前些年清华大学所藏战国竹简的发现再次掀起了《今文尚书》《古文尚书》的辨伪热议，必须以此为启示，重审已存疑或判伪的诸文献了。

二 《琴操》辑录的古琴曲

《琴操》一书辑录了当时流传的古代琴曲：

古琴曲有"歌诗"五曲：一曰鹿鸣、二曰伐檀、三曰驺虞、四曰鹊巢、五曰白驹。

又有一十二操：一曰将归操、二曰猗兰操、三曰龟山操、四曰越裳操、五曰拘幽操、六曰岐山操、七曰履霜操、八曰雉朝飞操、九曰别鹤操、十曰残形操、十一曰水仙操、十二曰怀陵操。

又有九引：一曰列女引、二曰伯姬引、三曰贞女引、四曰思归引、五曰霹雳引、六曰走马引、七曰箜篌引、八曰琴引、九曰楚引。

又有"河间杂歌"二十一章：箕山操、周太伯、文王受命、文王思士、思亲操、周金滕、仪凤歌、龙蛇歌、杞梁妻歌、崔子渡河操、楚明光、信立退怨歌、曾子归耕、梁山操、谏不违歌、庄周独处吟、孔子厄、

三士穷、聂政刺韩王曲、霍将军歌、怨旷思惟歌。

　　蔡邕在《琴操》中所记述的古琴曲是从汉代回顾以往的古代之琴曲，即自周朝及其后半时期的春秋再进而战国时期的琴曲。从他所收录的只有"歌诗"五曲、"操"十二曲、"引"九曲、"河间杂歌"二十一章，可以看出只是当时尚存之曲，即有人在弹、唱，有人在传授。由周初至战国的近一千年间当有无数琴曲产生并流传，只以歌诗而言，应不止《诗经》所收的"三百篇"，而"操"、"引"、各地"杂歌"应不可胜数。《琴操》所载如此之少，却又并未说是经过选择所取，必定是实存于当时的"古"琴曲。此书在于存史，而不在于记时，所以歌诗、操、引、杂歌总和的四十七首都是古曲，没有一首汉代当时的琴曲。这更令我们相信这四十七首古琴曲是经过蔡邕确认的他仅见的古代琴曲的经典。同时，蔡邕在此书的"首序"中清楚地讲"伏羲氏作琴"，所以"御邪僻，防心淫，以修身理性，反其天真也"，肯定地讲了琴的结构及各部分的象征；未言及徽，也未言及谱，应是当时尚没有形成徽的序列，亦未形成谱的初型，但对全琴的音位和弹奏指法的名称及要领应已有明确的认识。近千年的流传发展累积起来的丰富的琴曲，没有长期的演奏技巧的累积和运用，是无法完成的；而没有对全琴音位的充分认识及对表现丰富而深刻的思想感情所用的指法的名称及要领的把握，是不可能完成音乐表现的，也是无法记忆及传授的。

　　蔡邕《琴操》所记述的四十七首古琴曲首列"歌诗"五曲。人所共知，《诗经》所载皆可弦歌，即都是弹琴或鼓瑟而歌的唱词。三百篇之外，更有大量存在，而《琴操》只存五曲，可见大量作品在战国而秦、秦亡而汉的甚长历史流变、战火兵灾中，皆已亡佚，又恰恰可以说明蔡邕所录是可以确信的古代琴曲，否则其当代所作或拟古人名义之作应远过于此。这五曲"歌诗"中，有三首"国风"，两首"小雅"。三首"国风"中，《鹊巢》已缺失——十五国"风"数量定极可观，应可成百成千，而只遗留下三首，也从另一方面证其来源可信。以"歌诗"五曲的存在状况，可以相信"十二操"、"九引"、"河间杂歌"二十一章同样是

古代琴曲的记录。

"歌诗"五曲，首列《鹿鸣》。在此，《鹿鸣》之歌被释为周大臣所作，因治国王道已衰，君主志向不再，他们流连声色及醇酒美食，从此贤德之士隐去，奸佞之人当权，于是，周大臣弹琴以"讽谏"，以歌来打动王者。

《伐檀》一曲记述为"魏国之女所作"，也是有感于"贤者隐退伐木，小人在位食禄，悬珍奇、积百谷"，乃"仰天而叹，援琴而鼓之"。这一记述只明写"仰天而叹，援琴而鼓之"，并没有写如"援琴而鼓之，歌曰"，亦非"援琴而歌"，应是因为此为琴曲，琴的表现比重强于歌。可以看出此曲虽传自古代，却是当时琴在音乐中的实际表现。

《驺虞》一曲记述为"邵国之女所作"，与所记的《伐檀》作者"魏国之女"同样是"传曰"，无出处，不可考，但我们知道这是东汉末蔡邕得见之古曲，可以判定其为可信的早于蔡邕数百年的歌诗实例即足。

《鹊巢》一曲解题亡佚。有亡佚之阙恰可反证其他为固有，如后人补或从其他文献可见处移补，即不会有这里的缺失。宁阙未补，是存原状。

《白驹》也是因"世君无道"而作。

所存"歌诗"五曲，都是对君主不明的失望、对王道不施的讽谏，社会的不幸和琴歌之文学、音乐的强劲艺术生命力在悲剧性上的表现令人感慨，仅存的四歌一题更足珍贵。

十二操多是因古代圣贤之事感动而形之于琴曲。

《将归操》，孔子所作也，"援琴而鼓之，其章曰"（歌）；

《猗兰操》，孔子所作也，"鼓之云"（歌）；

《龟山操》，孔子所作也，"援琴而歌"（歌）；

《越裳操》，周公所作也，"乃援琴而鼓之，其章曰"（歌）；

《拘幽操》，文王拘于羑里而作也，"乃申愤以作歌曰"（歌）；

《岐山操》，周太王所作也，"援琴而鼓之云"（歌）；

《履霜操》，周上卿吉甫之子伯奇作，"伯奇乃作歌"（歌）；

《雉朝飞操》，齐独沐子所作，"抚琴而歌"（歌）；

《别鹤操》，商陵牧子所作，"援琴而鼓之云"（歌）；

《残形操》，曾子所作，"起而为之弦"（独奏曲）；

《水仙操》，伯牙之所作，文后半阙如，引乐府解题有"援琴而歌"（歌）；

《怀陵操》，伯牙之所作，文后部阙，"伯牙鼓琴作激徵之音"（独奏曲）。

十二操中，三操记为孔子所作，一操记为文王，一操记为周太王，一操为周公所作，一操为曾子所作，一操为周上卿之子伯奇所作，两操为伯牙所作。孔子、文王、周公、曾子、周上卿之子伯奇等皆属贤圣君主贵族文人，但《雉朝飞操》《别鹤操》则一为"独沐子"（《古今注》作"牧犊子"），一为"牧子"，明确地属于劳动人民。

《雉朝飞操》之"独沐子"记述与《古今注》相异，亦可见其所据的不同版本。如《琴操》为后人作伪，则可据晋人崔豹之《古今注》，或能免人生疑。同样情况还有《水仙操》。

九引中，《列女引》记述为"楚庄王之妃樊姬作列女引，曰：忠谏行兮正不邪……"

《伯姬引》记述为宋共公夫人之保姆所作，"悼伯姬之遇灾，故作此引"，没有说到歌否，是否为器乐性琴曲，甚可细考。

《贞女引》记述为鲁国之漆室女子所作，也是"援琴而弦歌"。

《思归引》记述为身遭不幸的卫侯之女"援琴而作歌"。

《霹雳引》记述为商梁子"援琴而歌"。

《走马引》记述的是樗里牧恭为父"报怨"，逃亡中被夜里忽然出现的马鸣惊醒，得以逃入安全之地，有感而"作走马引"，亦未明言"歌曰"。

《箜篌引》记述朝鲜津卒霍里子高见一发狂者"涉河而渡"淹死，其妻弹箜篌而歌，曲终也投河而死，则霍里子高"援琴而鼓"，作《箜篌引》，并且模仿箜篌的声音，"以象其声"，并未言其歌否。

《琴引》记述的是秦国之君强征天下美女，以致"幽愁旷怨咸至灾

累"，艺术家屠门高"作琴引以谏"，未言有歌。

《楚引》记述离乡三年的楚国游子因思归故乡而长叹，是否有"歌曰"而阙，一时不能判定。

上列九引明确属琴歌者为《列女引》《贞女引》《思归引》《霹雳引》《箜篌引》五曲，另外四曲中，《伯姬引》只言"故作此引"，《走马引》记作"入沂中作《走马引》"，《琴引》记为"作琴引以谏"，《楚引》则记为"望楚而长叹，故曰《楚引》"。

此九引中，《列女引》源于楚庄王王妃之事，《伯姬引》源于宋共公夫人之事，《思归引》源于卫侯之女之事，三曲都是以贵族范围发生之事为题。《贞女引》讲述鲁国漆室女因时政不清不安而为他国、自亲、近邻之不幸而悲，令人感佩。《霹雳引》写楚国的商梁子出游遭遇灾变，文中写到其仆人提醒他这是"国之大变"之警，应即返国，是一下层平民的思想引发商梁子的"援琴而歌"，耐人寻味。《走马引》写报父仇的逃亡者的奇异经历，并得以摆脱仇家，也是平民之生活思想的表现。《箜篌引》写朝鲜一渡口掌船的士兵在河中船上涮脚时见到发狂病者涉水而死，其妻作哀歌，三人也都是下层人士。《琴引》是秦时屠门的艺人"倡"感时政而作，是下层人士的思想宣泄。《楚引》是漂泊在外寻求生活发展的楚国游子的思乡悲情，更是下层人民困苦的倾诉。九引中，表现下层人士生活和思想感情的占有过半，发人深思的九引都充满悲剧色彩，记下了人间的不幸。三个以颂扬贵族女子品德为内容的曲子是他们自己强烈的理念决定了悲剧的性质，而其他各曲都是中下者不幸遭遇所造成的悲剧，更为令人感叹。九曲中无一首是光明而美好的，可以感到历史中的不幸太多，悲剧性作品得以被关注、被感动、被欣赏、被保存、被流传。

在《琴操》所记写的古琴曲中，"河间杂歌"包括了二十一章。从类别看，是存于黄河、永定河之间汉初称为河间地区的各色援琴而歌的古代琴曲。

《箕山操》传为尧时品德高尚的纯洁之士许由所作。许由拒不接受尧帝禅让，尧逝世之后，作"箕山之歌"怀念尧的圣德。

《周太伯》说的是周文王之父季历继位后，他的两个兄长自动离去到江海之涯，而后竟将那里的民风民俗教化如周人一般，季历深为感动而作歌。

《文王受命》表现周公"以殷帝无道，虐乱天下，皇命已移"，乃作《凤凰之歌》，歌颂上天和祈祷美好未来。

《文王思士》是文王希望能得到才德俱优的贤士辅佐而援琴作歌。

《思亲操》是舜帝思慕父母养育之恩而作之歌。舜在历山耕种时思念父母，见鸠鸟与其母一起飞又互相哺食的浓厚亲情，于是"援琴而歌"。

《周金縢》表现周成王在发现错误判断了周公的心意之后，作了思慕之歌。这一曲开始写成"周金縢者，周公作也"，似与最后讲"成王作思慕之歌"相矛盾。但如果从"金縢之书"是史官记录周公祈祷愿以自己之身赎武王垂危之病的文献，那么行文中再无周公"歌曰"或"抚琴而歌"的文字，则可以认为此《周金縢》即是成王所作的"思慕之歌"。

《仪凤歌》开始即明指是"周成王之所作也"，是周成王"援琴而歌"，歌颂及赞美天下大治。

《龙蛇歌》写介子绥（即介子推）有恩于晋文公，但他在晋文公取得政权后的封赏中被遗漏，于是作歌，后遁入山林，至死不肯再出，表现了介子推的刚毅气节。

《杞梁妻歌》是一位烈士之妻为痛失亲人"援琴而鼓"，歌毕投水而死的贞烈悲剧，所表现的则不是王侯贵胄的感情与思想了。

《崔子渡河操》记为孔子的弟子闵子骞所作。表现了因被后母虐待，崔子系石于身自沉于河而死的社会悲剧，实是古琴被文人贵族视为至高至尊的精神思想所寄之时难得的常人之心的记录。

《楚明光》讲楚国大臣奉使赵国，被小人向楚王诬蔑其不忠，楚王生怒，楚明光乃作歌以明心迹、陈衷情，表现的是君臣间难免的悲剧。

《信立退怨歌》讲卞和献玉屡遭否定及残害，虽终遂其愿受封赏，却"辞不就"而作退怨之歌，哀叹不公不幸，是极为独特的巨大的平民悲剧。

《曾子归耕》记为曾子所作。曾子在孔子身边，怀念十余年不见且无人奉养的父母，于是援琴而鼓，表现了强烈的亲情及孝心。

《梁山操》则是另一首反映曾子至孝的琴歌，他在辛劳之时被天灾阻隔，整整一个月不能回家侍奉父母，遗憾焦虑而作。

《谏不违歌》讲述卫灵公未采纳矢忠之臣史鱼所推荐的清廉仁义的大才伯玉，史鱼自杀以明志，并声言卫灵公任用伯玉，才可入殓；卫灵公意识到史鱼深知伯玉之贤能，以生命为代价相谏，悲痛而"为《谏不违歌》"，赞颂了为国家大政不惜一死的良臣品格。

《庄周独处吟》讲述庄子拒绝了好为兵戈的齐湣王的重金礼聘，并明言如受聘从政，就如君王用作祭祀而宰杀的饲养优越的牛，所以自己宁愿饥不求食、渴不求饮，也要避世守道，志洁如玉，从而"引声"而歌。这固然表现了庄子独特的人生视角与生命哲学，也反映了当时的黑暗社会，令人心惊的政治危险，这与后来世俗常言的"伴君如伴虎"道理完全一致。

《孔子厄》写孔子被围困于匡，饥饿而危急时，引琴而歌，音曲甚哀，感动天生暴风，卷石击倒军士，匡人于是相信感动了上天的孔子是圣人。这一具有神话色彩的琴曲，不但表现了圣人之哀，还赋予了琴曲感动上苍的力量，与先前师旷奏"清角"而造成巨大震撼的传说甚为相类。

《三士穷》讲述三个抱有巨大政治理想的挚友在前往楚国求发展的途中遭遇到"飘风暴雨"之灾，户文子、叔衍子将只够一个人保住生命走出危难的衣、粮送给思华子一人，两人冻饿而死。思华子见到了楚王，并被隆重接纳。思华子因感怀失去的两位贤者，"援琴而鼓之，作相与别散之操"。此文标题是"三士穷"，而文中思华子则是作"相与别散"之操，应是"河间杂歌"以"三士穷"为曲名，而曲的内容是表现思华子感于"相与别散"之事，写"相与别散"之痛，是"三士之穷"的绝境之痛。这是又一种极有独特内容的悲惨遭遇、悲痛之情。

《聂政刺韩王曲》是《琴操》中于后世影响最大的、最为重要的宝贵

篇章，对于这首有着特殊意义的琴曲，有全文记录的必要：

> 《聂政刺韩王》者，聂政之所作也。政父为韩王治剑，过期不成，王杀之。时政未生。及壮，问其母曰："父何在？"母告之。政欲杀韩王，乃学涂，入王宫。拔剑刺王，不得，逾城而出。去入太山，遇仙人，学鼓琴，漆身为厉，吞炭变其音。七年而琴成，欲入韩，道逢其妻，从置栉，对妻而笑。妻对之泣下。政曰："夫人何故泣？"妻曰："聂政出游，七年不归，吾尝梦想思见之。君对妾笑，齿似政齿，故悲而泣。"政曰："天下人齿尽政若耳，胡为泣乎？"即别去，复入山中，仰天而叹，曰："嗟乎！变容易声，欲为父报仇，而为妻所知，父仇当何时复报？"援石击落其齿。留山中三年，习操持。入韩，国人莫知政。政鼓琴阙下，观者成行，马牛止听，以闻韩王。王召政而见之，使之弹琴。政即援琴而歌之，内刀在琴中。政于是左手持衣，右手出刀，以刺韩王，杀之。曰："乌有使者生不见其父，可得使乎？"政杀国君，知当及母，即自犁剥面皮，断其形体，人莫能识。乃枭磔政形体市，悬金其侧：有知此人者，赐金千斤。遂有一妇人，往而哭曰："嗟乎！为父报仇邪！"顾谓市人曰："此所谓聂政也。为父报仇，知当及母，乃自犁剥面。何爱一女之身而不扬吾子之名哉！"乃抱政尸而哭，冤结陷塞，遂绝行脉而死。

从这则文献可以知道，一位古代铸剑师只因治剑过期不成就被杀害，显然是暴君暴政的牺牲品，其子聂政一介平民，既然无力起义与暴政战斗，则以个人行为刺杀韩王，是正义精神的伸张。这则故事壮烈而曲折，令人十分感动与震撼。但由于此曲所记述的内容和《史记·刺客列传》中聂政刺韩相迥异，以致有人对《聂政刺韩王曲》持否定意见。这实际上是要求艺术作品必须是史实的反映，则与人类发展中文化艺术的特殊性、艺术的客观实际存在、艺术表现人类思想感情的特殊规律相违背。令我们十分庆幸的是山东嘉祥汉武梁祠画像石恰恰有一幅聂政刺韩王图，其中不但有一个手持短刀膝上横琴的人，而且画像上明确

清晰地刻了他的名字"聂政",而他所面对的是一个戴有高冠的高大人物,上方明确清晰地刻了"韩王"两字。《琴操》与"武梁祠"两者呈现人物完全一致,可以充分证明"聂政刺韩王"在汉代是一个广为人知的古代流传下来的艺术题材,且至少有两件艺术作品在汉代有如此充分的记录。

这里可以附带说一句,《琴操》一书有了这一曲可被汉代武梁祠画像石确证的《聂政刺韩王曲》,可以充分相信此《琴操》所收内容是当时尚存的"古琴曲"。

这一首《聂政刺韩王曲》开篇就说"聂政之所作也",应是古人对传世之说的实际记录,即如以往多有将重要艺术作品直接归于相关历史人物的惯例,明显是蔡邕传其旧说,即蔡邕是据史料而记"古琴曲"的文字原貌,而不是蔡邕为"古琴曲"撰写解题。民间艺术在流传中被琴人及欣赏者传颂、传抄、传说,有所想象、加工、丰富、发展是正常的、普遍的,以《三国演义》最为典型。以蔡邕的学力、见识、地位,第一,不需做此虚构;第二,也不需改变传世琴曲流传下来的成说,秉笔直录是完全合乎当时的历史的。

更为重要的是这一《聂政刺韩王曲》就是今天我们所能欣赏到的古琴大曲《广陵散》的源头,在今天的琴人中,这一判断已成基本共识。我们不但在1425年《神奇秘谱》的《广陵散》谱分段小标题中看到了"别姊""刺韩""寒风""发怒""投剑"等与《琴操》中聂政刺韩王一致的内容,也在元人耶律楚材《广陵散》诗中看到了相似的标题反映,更从《广陵散》的音乐及其相应的指法运用上体会到了与聂政刺韩王完全相符的激昂、壮烈、坚毅的情绪、精神、气势,以及鲜明、生动、刚劲的刺杀搏斗形象。

谱中的小标题固然不可能是最初就有的,但却是后世许多琴人,尤其是优秀的琴家从音乐中感悟到这一大曲的基本内容与基本音乐表现而拟出的。虽然这些小标题并不能都与它所在的部分相吻合,但整体来看却都与聂政刺韩王这一内容相一致,这一点与《神奇秘谱》中的《梅花

三弄》乐段小标题情况是相类的：

> 一、溪山夜月；二、一弄叫月，声入太霞；三、二弄穿云，声
> 入云中；四、青鸟啼魂；五、三弄横江，隔江长叹声；六、玉箫声；
> 七、凌风戛玉；八、铁笛声；九、风荡梅花；十、欲罢不能。

第一段标题音乐表现的是宁静而有活力的环境。第二段标题的"叫月"，音色清澈明朗，安详中有活力，有如梅花含苞待放之状，"叫月"似指有呼唤明月之趣。这是第一弄，是在琴的下准部位高音区的泛音旋律，而第三段是"二弄"，即这一段主题旋律第二次出现。这是"中准"部位的低一个八度音区的泛音旋律，标题为"声入云中"，可以理解为在比第一弄低一个八度上的音区与"声入太霞"相对比，从容而舒展。作为提示，"声入云中"可以看作是低于"太霞"的空中回荡，正与略为和缓的优美旋律这一音乐实际一致，似写梅花开放时丰满从容、优雅静美之气。第五段为三弄，这段泛音的旋律在琴的"上准"部位，与第一弄为相等音区，但是有的音有高低八度的变动，音乐更为活跃，可以想象是梅花迎风盛开时所呈现的坚定明确之势。标题却用了"横江"，即梅花之影印在江水之上，又进而更补充"隔江长叹声"五字，则不但与这段音乐表现实际不一致，而且与前两弄标题风格、角度亦相去甚多，但这都没有妨碍我们从音乐上理解、感觉和表现这一总题为"梅花三弄"的琴曲的形与神。

与此情况性质相似，《神奇秘谱》本的《广陵散》的小标题从总体上来看，与《琴操》中所记《聂政刺韩王曲》内容相合，且《神奇秘谱》本《广陵散》的许多段落音乐的表情、气概、精神、气势、形象与之也相合。可以感到，正是古代琴人从该曲的音乐实际表现中明确地感觉到、认识到这样的音乐实际表现，拟出了这样的乐段小标题。明显与音乐一致的标题如"正声"部分的第九段"冲冠"、第十段的"长虹"。第九段的音乐恰是此曲最激烈强劲表现搏斗形象和气氛的前一个准备性部分，是聂政在实现最终目的之前的精神状态。这一段落很短，只有两个较长乐句构成的一个简洁的乐段，但是明快有力。从情节上说，搏斗前的突

发的怒发冲冠的激烈之情不可能太长，太长必被识破。而且此时尚未付诸行动，故音乐刚劲有力已够，不应紧张激烈。其后的"长虹"应是英勇进击之意，也完全与这段音乐一致。这段音乐急促，叠句连用，增强情绪的紧张度。到后半部分音乐突然下行跳跃到低八度，在同音的一、二弦连续用摘、剔、历、双拂、剔滚奏出刚劲、猛烈、急促的音型，并且加以反复，做了进一步地加强，最后落在由七弦至一弦的连拨而出的"历"，尤其其中左手大指按在三弦九徽，加强了宫音，使这一组七个音中的四个宫音：两个在最低音，两个在高八度，极为厚重、刚劲、坚实有力，与标题非常切合。

　　"正声"的第十三段标题是"烈妇"，这与《琴操》的《聂政刺韩王曲》所记聂政自杀后他的母亲前来相认并"抱政尸而哭，冤结陷塞，遂绝行脉而死"的情节相合。第十四段标题是"收义"，可以理解为此事中母子所行，皆为伸张正义而归于义，达到了义，得到了义。第十五段标题为"扬名"，更直接地表明这一悲壮的正义之举使其英名远播，崇高而伟大。第十六段标题"含光"可以理解为他们的悲壮正义之举具有深沉而夺目的光辉，正因是平民抗争的悲剧，故不可能是耀眼如日的光芒，用在此处确甚得当。第十七段标题是"沉名"，可理解为这一悲壮的正义之举虽已英名远播，光辉夺目，却又会深深植入人们之内心。这五段的标题立意、遣词甚为一致，皆与《聂政刺韩王曲》曲意相合，而且从音乐的实际来看，通过旋律、指法的表现，恰是一段歌颂性的带有激情的心潮展露。"正声"的最后一段，即第十八段标题为"投剑"，似乎是说刺韩王的行动，但我们看《聂政刺韩王曲》所记写的刺韩王之举是"左手持衣，右手出刀，以刺韩王，杀之"，即抓住韩王之衣，一刺而中，即中而死，并非一刺不中，韩王走脱，再"投剑"击中而杀之，所以此处的"投剑"应理解为投掷利刃于地。这是在最后一段，又是在"扬名""收义"等之后，所以这里的"投剑"应是对此曲极重要的环节"刺韩王"的呼应，聂政刺死韩王之后，能毅然"自犁剥面皮，断其形体"，是这一音乐艺术作品所依托的情节中极之惨烈的一幕。在这最后一段中，

将聂政最后投剑于地的真英雄直冲牛斗之气概，用强劲激昂的音乐加以描绘，作为有力的乐曲结束，是完全合乎作品内容、合乎音乐需要、合乎音乐逻辑的。这不禁令人十分惊异，也许有人会问，这似乎有些像西方音乐的"再现"手法，这是可能的吗？

此处有这一音乐表现毫不奇怪，而且在古代琴曲中这并不是仅见之例。如《梅花三弄》，现存最早版本载于1425年的《神奇秘谱》。朱权将此曲作为古曲收入，此曲当至少早于该书两三百年，即此曲应为距今约八百年的古曲，共十段。它的第六段（即相当于今通行的《琴谱谐声》本《梅花三弄》第七段）是此曲音乐高潮所在，而第九段的音乐基本是第六段音乐主要部分的低八度再度运用。在《琴谱谐声》本的《梅花三弄》中，经过几百年琴家们的艺术智慧的润色发展，高潮部分的第七段与"尾声"前的第九段关系是明白肯定的八度间再现关系。虽句内开始略有细节的不同，但第九段就是第七段在低一个八度音区的完全再现。而出现较晚的《普庵咒》一曲的第十一段的后半部分是第四段音乐的完全再现，而最后的第十二段后半部分就是第四段在高一个八度音区的完整再现，之后在一个只有十拍子的简短的泛音尾声中结束全曲。所以这第十一段及第十二段的音乐"再现"是全曲的主要结构的重要部分。如果说古琴音乐与西方近代音乐有某些明显的相似之象，那么在现存世界上最古老的乐谱——唐人手抄古琴文字谱《幽兰》中，则有着更令人惊讶的实例。《幽兰》中很多乐句的结尾是由第六级经第七级进行到主音 la→ti→do，而且是极为稳定地结束。源于西方音乐的"基本乐理"与中国音乐在乐句结束方面常见的差别即是西方以 la→ti→do 为基本形态（大调式），而中国则是以 mi→re→do 进行以达稳定结束。西方音乐中如进行到五级音结束，常为 mi→fa→sol，中国音乐中则常是 do→la→sol，或 re→mi→sol，但在《幽兰》中却也是以 mi→fa→sol 为主要句法。这绝不可能是中国音乐受了西方音乐影响，而是中国音乐在古琴曲中的音乐表现的自然存在的自我方式。而《幽兰》四个乐段的结尾句型与西方现代音乐走出传统音乐风格的无调性、不谐和手法的运用相似。古琴艺术在早于西方乐曲一千多年的

时代，自己的音乐表现方式在精神形象上、思维上、逻辑上，确实出现了与后来的西方音乐相近、一致的现象。"投剑"的音乐及所表现的含义所在，是完全合乎逻辑与音乐内容的。

总体来讲，《广陵散》现有小标题与此曲的音乐情感、精神、气质、气势的一致，与《聂政刺韩王曲》内容的情节、人物、思想、形象的充分呼应，都是显著的客观存在，应可相信《聂政刺韩王曲》即《广陵散》，或曰《广陵散》就是《聂政刺韩王曲》。只有因为《广陵散》原是这样一首歌颂下层庶民杀死国君的充满反叛精神的琴曲，嵇康才会警惕，十分谨慎地坚持不传其外甥袁孝尼；倘非如此，亦不必临刑还要最后一次挥弦以明志，更不必为此曲将绝而心痛。如仅是广陵地方的一首平和静雅的"清"散，何必一再坚拒而不授其甥？又怎需临刑再弹？更何至自认身后此曲必绝？

《聂政刺韩王曲》通篇未见"援琴而歌"或相似的文字，所以此曲应已是琴的独奏曲，而非琴歌。本文前面涉及春秋战国以前琴曲，如《清角》《高山》《流水》等皆为琴的器乐曲，琴已具有不借诗文来充分表达思想内容的能力，则《聂政刺韩王曲》是一首器乐性琴曲也可确信。

《霍将军歌》写名将霍去病大败匈奴后援琴而歌，表现了爱国英雄在获得伟大胜利时为国家安宁而"乐无央"的壮怀豪情。

《怨旷思惟歌》记写了一则悲壮凄婉、千古相传的历史事件：王昭君因遭皇帝忽视而愿赴匈奴和亲。在远离故国的孤独悲哀怀乡思亲中她抚琴而歌："高山峨峨，河水泱泱。父兮母兮，道里悠长。呜呼哀哉，忧心恻伤。"可以说这是"昭君怨"这个题材最早的音乐作品记录，甚为宝贵。

从《琴操》所记述的这些"古琴曲"中，可以看出在汉末尚存的古代琴乐遗产已为数不多。而这不多的琴曲中，虽大多是对古代明君、圣者、贤人的事迹、思想、品德的记录、赞颂和追慕，却也有《聂政刺韩王曲》《雉朝飞操》《贞女引》《箜篌引》等表现下层人民苦难和不幸的真挚而浓烈的作品。这表明，古琴在中国历史上一直是寄托、展示整个社

会思想文化、生活、感情的载体，虽然已成为文人贵族文化中的重要部分，但作为成熟的音乐艺术，它仍对社会存在有着全方位的反映，有着多侧面的表现。从这个角度看，蔡邕《琴操》的历史价值、艺术价值之高之重不容忽视。

第三章

魏晋南北朝时期

～～～～～～～～～～～～～～～～～～～～～

魏晋时期，一批不依附于宫廷的文人音乐
家开始出现在士族阶层。这一阶段，杰出
琴家对琴的崇高艺术有着深刻感悟。这些
感悟于我们当代对琴认识不足仍有值得警
醒的一面。

汉亡于长期战乱，进而群雄割据，三国鼎立。两晋的一百五十多年间，略有安稳之时，后面的一百六十多年南北朝政权更迭频繁。然而这三百六十多年间，却又在文学艺术上有甚多的辉煌成就，古琴艺术也有幸出现了优秀的琴人和宝贵的精神遗产，其中最有影响的就是"竹林七贤"之一的嵇康。《晋书》有其传，而且有千古传颂的临刑弹《广陵散》的惊人之举，其影响所在，不但《广陵散》未绝，反而令天下瞩目。嵇康有奇才、有思想，精于音乐，轻蔑正统，他与被司马氏政权所取代的魏宗室结亲，拜中散大夫，傲对能与司马昭接谈的贵公子钟会，终被陷害，置于死地。

第一节　嵇康与《琴赋》

在前面讨论蔡邕《琴操》所载《聂政刺韩王曲》时，讲到嵇康为何要临刑弹《广陵散》，为何坚持不传此曲于袁孝尼。《嵇康传》所反映的他的性格、思想、处境，都足以说明他与此曲的特殊关系，因而他要在临刑时弹此曲以明心，并公开表示不传此曲的极度慨叹。因其平民弑君的思想内容，需用无标题性之曲名加以掩饰，且不能传授他人，但在命绝之际正可用此曲寄托、表达刚毅壮烈的情怀。作为正史的《晋书》，《嵇康传》生动地记录了这一非凡之人、非凡之事、非凡之曲后，更将充

满神话色彩的嵇康得《广陵散》于仙人，即传中所写的"古人"一事，非常肯定地写出：

> 初，康尝游于洛西，暮宿华阳亭，引琴而弹。夜分，忽有客诣之，称是古人。与康共谈音律，辞致清辩。因索琴弹之，而为《广陵散》，声调绝伦，遂以授康。仍誓不传人，亦不言其姓字。

这样的奇遇自会增加此曲的分量，而不许传人的原因也只能是不利于教学双方。综合各方面看，在魏晋时期，嵇康在琴艺、琴技上应不逊于蔡邕。

嵇康的《琴赋》更充分地显示了他的古琴音乐思想及演奏美学观念的高度艺术性及学术性。

嵇康《琴赋》用了汉赋以来的极为华美的辞藻，以极富想象的思想宣示了对古琴艺术极为浓郁、精致、强烈、深切、鲜明、厚重的感受与期望。

在《琴赋》序中，他明确提出了音乐异于一般客观事物的观点。一般事物皆有兴盛、衰微，甚而衰亡之时，而音乐则没有这种变化。这当然是一种极度偏爱的理想。嵇康不可能不知道，自孔子感慨上古高尚典雅的音乐之衰亡，至三国曹魏时期则风雅颂也踪迹渐稀，蔡邕之时所见也只是收于《琴操》中的可数的"古琴曲"而已。至于师旷、师襄所奏之曲，皆已不见于嵇康之时。但嵇康将音乐作为整体来看，作为一种艺术总体来说，它承袭、演变、丰富与发展，是生命力的延伸与成长，因此才认为"而此无变"，又进一步具体提出音乐作用于人，可以导养神气，有助于体质和精神的健康，可以宣和情致，能够寄托并宣达、协调与平和感情、意志。至于令人在无助的困境中不感孤独和痛苦——"处穷独而不闷"，则是没有能比得上音乐的。但他同时又看到历代有才之人为各音乐种类（器乐即"八音之器"，声乐、舞乐即"歌舞之象"）做了很多文章，"并为之赋颂"，而且，他们把"危苦"境遇的表现作为上等才干，把"悲哀"的情绪作为音乐的主要表现，把"垂涕"即流泪美化为音乐最可贵的影响，写得虽然好，却未尽其理。嵇康接着毫不留情地

告诉我们，所以如此，是这"历世才士""似元不解音声"，他们的思想趣味"亦未达礼乐之情也"，是对礼乐的本质真意没有真正的认识和理解。因此，嵇康才要以众器之中乐"德"最优的琴为题创作此赋，来表达自己对琴的认识及感受，缀叙所怀，其目的是通过对琴的陈述、品评，指出至善至美的古琴音乐应"既丰赡以多姿，又善始而令终；嗟姣妙以弘丽，何变态之无穷"，以纠正"历世才士"对音乐所作之"赋颂"的偏差甚而是谬误。

在《琴赋》中，嵇康用理想式的笔法，着意渲染制琴之材所出之树椅、梧，所生之气象非凡、几近神圣之地，以显示琴的充满光芒与豪气的壮阔本质绝非偶然现象：是在壮丽高耸的"峻岳之崇冈"，有丰沃的厚土"诞载"的"重壤"，又能纳"天地之醇和"，收"日月之休光"。椅、桐因之葱郁挺拔："郁纷纭以独茂"，直入苍穹："飞英蕤于昊苍"，历时千年，生长茁壮："经千载以待价兮，寂神跱而永康。"至此仍觉不足以颂良材所生环境条件的奇特极佳，再以畅酣之笔墨写其山川形势，"邈隆崇以极壮，崛巍巍而特秀……"加之有上乘的清流奔涌滋灌："颠波奔突，狂赴争流，触岩觚限，郁怒彪休"，"放肆大川，济乎中州"。而成材之巨株还有极美好高贵的陪伴者："春兰被其东，沙棠植其西"，又得"清露润其肤，惠风流其间"，气势极盛之后更进而"竦肃肃以静谧，密微微其清闲"。

在此时，那高尚纯真、脱离尘世的极了不起的荣期、绮季一类人物历经崎岖险峻的路途："登飞梁，越幽壑"，攀援而至："援琼枝，陟峻崿"。在这椅桐间"游乎其下"，满怀敬意地徘徊瞻仰："周旋永望"，又能感受到先圣轩辕的精神："接轩辕之遗音"，领略到先圣颛顼之子老童所处的独特环境："慕老童于騩隅"。这时候才有最具才能的人考虑取其材来斫琴："乃斫孙枝，准量所任，至人摅思，制为雅琴。"

嵇康在描述那些"至人"参与制琴时又发挥了极高的想象：是高明的离子监督着在坯材上画出结构的墨线，再由高手匠石动斧斫修，又在古大乐师夔、襄的指导下，即"夔、襄荐法"，由鲁般、倕这样的巨匠

启动智慧，即"般倕骋神"，加以彩饰："华绘雕琢，布藻垂文"，再增添精美的犀角、象牙、碧玉镶嵌，即"错以犀象，藉以翠绿"。弦用上等的"园客之丝"，徽用珍贵的"钟山之玉"。分为"池""沼"的两个出音孔，或琴首的"唇""舌"以龙凤为象征，即称"龙池、凤沼"或指"龙唇、凤舌"。琴身的首、颈、肩、腰、背比例精当，品相浑朴，气度庄重，而具"古人之形"。这样的琴如果经由伯牙这样伟大的古代琴家演奏，及钟子期这样的古代高超鉴赏家领略品味，将表现出琴乐的"华容灼烁，发采扬明"，"何其丽也"；如果经由古代大乐师伶伦那样的音乐家协和音律，即"伶伦比律"，及《韩非子》中所说的"天下善鼓琴者"田连那样的演奏家来弹奏，便足可进献给高尚优秀之人欣赏，即"进御君子"，并发出豪壮崇高且崭新的、闪光的音声，甚至可能就是新曲："新声慷亮，何其伟也"，但这却只是"初调"，还要到下一步才"美声将兴"。

在进入古代经典的《白雪》《清角》这样的"正声""妙曲"时，音乐所展现的则极度具体而鲜明：神采奕奕，飘然上升而渐弱，即"粲奕奕而高逝"，却又音节相连，音韵流畅，急速而谐和，即"驰岌岌以相属"。接着，嵇康又以一泻千里的气势、充满激情的文字、形象而生动的体会，对琴乐的美妙精彩做了令人怦然心动的描写：

> 状若崇山，又象流波。浩兮汤汤，郁兮峨峨。怫愊烦冤，纡余婆娑。陵纵播逸，霍濩纷葩。
>
> 洋洋习习，声烈遐布。含显媚以送终，飘余响于泰素。

千变万化，跌宕起伏，最后是以美妙可爱的音乐结束："含显媚以送终"，而且令人神往者不止绕梁三日，更在天地宇宙的本原"泰素"中袅袅不绝："飘余响于泰素。"

这些还未能尽抒嵇康于琴所寄的感悟及情怀，又进而写到在另一个境况中的琴，即现实的高贵之所，优越之境："若乃高轩飞观，广夏闲房"，此夏即"厦"。下面所讲的是在肃穆清静的冬夜，明月相照，即"冬夜肃清，朗月垂光"，并且身穿华贵的新衣："新衣翠粲"，带着散发

芬芳之气的饰品："缨徽流芳"；再用声音纯美之琴，各弦之音准确："器冷弦调"，内心安然松弛，手指灵活熟练："心闲手敏"，以至指法运用准确而恰当，合乎自己之心，完全是所预想的、所要表现的："触擽如志，惟意所拟。"在这样的极好的演奏状态下，接连弹奏了《渌水》《清徵》《唐尧》《微子》等曲，表现了"宽明弘润"的音乐神韵，展示了超然逍遥而安闲随意的心境："优游踏跱。"这里值得特别指出的是具体写到了琴的演奏实际，如"心闲手敏"，尤其是"触擽如志，惟意所拟"，显然，"触擽"是弹琴运指的动作，而这指法的运用又是心之所需、意之所定，正是后世琴家所重的"得心应手"。如果嵇康不是一个真正有很高演奏能力的琴人，不是一个真正认识、体会并进入音乐很深的琴人，不会在他的一篇文学作品中如此明确具体而生动地写到琴的演奏实际及演奏美学原则的。这不只令我们惊叹，更令我们感动与自豪，因为这是见之于一千七百多年前的可靠文献之中。

再接着所作的新歌表现的是更为美好、如登仙一样的希望，或说是理想，或可以看作是理想中的感受：乘风直上而到仙岛瀛洲安闲休息，并邀请古代贤者列子为好友，以沆瀣为早餐，而身披彩霞，再轻盈地飞到高高的天上遨游。在激发出的清亮的琴音中赴约，更有抚琴之歌的配和：

> 凌扶摇兮憩瀛洲，要列子兮为好仇。餐沆瀣兮带朝霞，眇翩翩兮薄天游。齐万物兮超自得，委性命兮任去留。激清响以赴会，何弦歌之绸缪。

这些都是极为理想的自由自在于无限时空之间的至美至妙之境，当然更绝不是"以危苦为上""以悲哀为主""以垂涕为贵"的"不解音声""未达礼乐之情"的偏见与谬误。

在以歌揭示心中的琴乐所达成的至美之境后，作者又对琴的音乐表现做了形神气韵倍加精彩的描述。首先明确地写道："改韵易调，奇弄乃发"，就是调弦，改变了定弦法以奏另一绝妙之曲。历代诗文写琴尚未见有如嵇康《琴赋》，从不同角度、不同范畴写出了琴的演奏实际。在这里

写到了重新调弦以奏另一曲，一个不是真正具有优秀演奏能力的文人是做不到这一点的。接下来"扬和颜，攘皓腕"，神态从容雅致，又挥动着洁白的手腕，加之手指秀美而灵巧迅速："飞纤指以驰骛"，演奏的状态潇洒而丰富："纷僢蘁以流漫"，双手运指，左右变幻，按弦收放，安闲从容，忽而又昂扬急速，有如"风骇云乱"的狂吹乱飞般"凌厉"，却又华丽美妙："牢落凌厉"，"斐韡奂烂"，而呈现着高雅明朗的"英声发越，采采粲粲"。然后又写到了音乐的具体表现："间声错糅"，不同音色音质的交叉变换，令人感到不可思议，"状若诡赴"。再有"双美并进"，两个美好的音乐形象并排进行，相排比的句子如飞发展："骈驰翼驱"，开始令人以为会发生背离而不谐调，但却发展为相同相和的意境和韵味："初若将乖，后卒同趣。"音乐中又充满了智慧的变化对比："或曲而不屈，直而不倨，或相凌而不乱，或相离而不殊"，这些都是有很高音乐修养的琴人从纯熟的演奏实际中才能体验到的。还有急速密集的音型，短促的顿音、紧密的叠音："或参谭繁促，复叠攒仄"，可以令我们想到这应是"涓""锁""连涓""疾全扶"一类的组合指法的生动而有力的运用。而音乐又继续发展，旋律纵横交错，连绵不断："从横骆驿"，再"奔遁相逼"，更不容片刻的呼吸，既明艳又雄奇崇高，而完全不可想象与解说："殚不可识。"音乐又一变而柔美温润，婉转多姿："穆温柔以怡怿，婉顺叙而委蛇。"有时又如同美丽的鸟雀飞鸣，在微风中飘浮，"靡靡猗猗"，令人心迷。在具体提到琴用指法"搂捣捭捋，缥缭潎冽"后，更讲了指法运用中的"轻行浮弹"，即弱奏和泛音，也是琴人为文方可具有的能力。而"疾而不速，留而不滞"是说音乐快速时不能感到仓促，长音慢句时不能弹得拖延迟疑，亦是行家语，绝不是一知半解者所能言及的。最后总括为如云中鸣凤，似春风中百花，令作者"嗟姣妙以弘丽，何变态之无穷！"结论是琴乐的极致是令人惊叹的辉煌而华丽，优美而奇妙，是难以想象的千变万化，无穷无尽。

　　写到这里，嵇康仍觉不足，再写结伴出游的众友人弟子在美好的时光、华贵的环境中演奏和欣赏琴乐，以展示琴乐的非同凡响："变用杂

而并起，竦众听而骇神。"琴乐的表现丰富复杂，众人的感受则惊心动魄。经过兰花之园，登上层层的山陂，在茂盛的林木之前、芬芳的花丛之后、碧透的小溪之畔，写作吟咏。心神像鱼龙那样自由飞动，欣然愉悦于百花齐放的氛围。温理前人所传古圣之曲，发追怀敬仰的感慨。接着还要享受华丽大厅中精美的盛宴，和最密切的朋友、最亲近的客人一起品佳肴美酒，欣赏南荆、西秦、陵阳、巴蜀四面八方之音。在此又一次告诉我们这样的具有极特别的影响力而又风貌各异的精彩之曲，是其他种类音乐不能相比的："进南荆，发西秦，绍陵阳，度巴人"，"料殊功而比操，岂笙籥之能伦？"继而经典琴曲"《广陵》《止息》《东武》《太山》《飞龙》《鹿鸣》《鹍鸡》《游弦》"陆续奏来，其声如来自天地，流畅鲜明，优美多变，平息浮躁，消除烦忧："更唱迭奏，声若自然，流楚窈窕，惩躁雪烦。"这一段中，令我们注意的是"进南荆，发西秦，绍陵阳，度巴人"及"更唱迭奏，声若自然"两句，第二句说明所用之曲有唱、奏两类。看到所列诸曲中恰有《鹿鸣》，蔡邕在《琴操》中明确列在"歌诗"之部，可见嵇康虽在赋的文体中极尽了铺张想象之笔，但仍时时从琴的艺术实际着眼。故而那上述第一句中的"南荆""西秦""陵阳""巴人"应实有所指，即方位，或地域，而非曲名。最可证明的是"巴人"不可能是"下里巴人"之曲。琴在嵇康心中已如此之高之重，怎可能以琴奏"下里巴人"？在接下来关于这次春郊盛宴的描述中，又写到"下逮谣俗，蔡氏五曲，《王昭》《楚妃》《千里》《别鹤》，犹有一切，承间簻乏，亦有可观者焉"，这些正是属于嵇康所认为的琴曲中"谣俗"一类。可以知道，在此次密友近宾之会中，只有琴乐的欣赏，高雅之"广陵"等曲之后，"下逮"也是琴曲，虽属"谣俗"之类。蔡邕《琴操》中明确列为"古琴曲"者有"歌诗""操""引""河间杂歌"等，未分高下雅俗。嵇康《琴赋》对这一段列举的所奏诸曲有了明确的划分。他首先将蔡邕的五曲列为"谣俗"，五曲显然与嵇氏时代相去不远，未能进入古人之曲范围。《别鹤操》可从蔡邕《琴操》的记述中得知，所表达的内容是下层百姓的生活感情，划于"谣俗"合于情理。《王昭》应是《昭君

怨》，《楚妃》应是《楚妃叹》，内容固然是写帝王家故事，但应是民间故事、民间音乐素材入为琴曲，因而被归于"谣俗"。《千里》是何等内容虽尚未查到，但也应与《王昭》《楚妃》《别鹤》情况相类。因此更可见赋中的"南荆""西秦""陵阳""巴人"所指并非琴曲，而是地域。值得特别注意的是嵇康在赋中将琴的一切置于精神的至尊之位，在实际弹奏、欣赏中置于极为华贵之境，但对于琴曲中的"谣俗"之作，虽然只在高雅之曲中穿插一下，令人精神缓和一下而已，却"亦有可观者"，就是说也有艺术性，也表现了人的至诚至性，值得欣赏。这也增加了他作为一位极有才能、极有水平、极有思想的真正琴家的佐证，是那些只会在"赋""颂"之中因循，一味地将称颂"危苦"推为"上"，一味地将描绘"悲哀"定为"主"，一味地将刻画"垂涕"判为"贵"的"不解音声""未达礼乐之情"者所不能相比的。

此赋的最后部分从琴家的品质、琴器的特质、听者的心境、圣贤的寄托、琴对天地人三者的影响五个方面加以总括，将琴艺的高贵、高雅、高深、高妙写到了极致：作为琴人、琴家，既是演奏者，又是欣赏者，既是感悟者，又是宣示者，所以其人必须是心胸开阔、目光远大的"旷远者"，否则是无法与琴的活的音乐相结合的："不能与之嬉游"；如果不是思想深邃、性情沉静者，就不能与琴安然静对，凝思冥想："非夫渊静者，不能与之闲止"；如果不是行事豪放、为人达观者就不能有感于琴而融为一体："非夫放达者，不能与之无吝"；如果不是一个头脑灵敏、思维缜密之人，就不能做到理解、辨识琴的内在逻辑与法则："非夫至精者，不能与之析理。"

讲到琴自身，"论其体势，详其风声"，即结构及风格音色，嵇康概括说，琴结构恰当，各部谐调，所以音声美妙超然，高于常规。弦的张力充分，所以音质清纯明朗。琴弦两端距离远，所以其音又能深厚低沉："间辽故音痹。"此说似与"张急故声清"相矛盾，但对琴有充分认识的人都能感到在散音坚实明朗的同时，第一、二弦，甚至第三弦的散音同时有厚重之气，而良琴在一、二弦九徽以下的按音则能发出充分的深沉、

雄浑、厚重、松透之声。从这一点恰可说明嵇康之于琴实是一位高明的大家，而不是偶寄闲情的普通文人，也不是附庸风雅的半通书生，更不是用以欺世盗名的伪文人。琴的泛音是众乐器中最为明显的独特而美妙的声音，他指出是因为弦长。不只在当时，即在今天，也只有古琴在每条弦上都有十三个清泠美妙明朗的充分在琴曲中使用的泛音。这些特点也是优点，"性洁静以端理"，即清洁纯净而到最佳，又能具有最高品德，即和平，"含至德之和平"。最终确实可以感动和鼓舞人的心思和志向："诚可以感荡心志"，又可以发泄内心深处的感情："发泄幽情矣！"

在从听者角度讲琴的有力影响时，分为三类：怀戚者，即心情忧郁者，听了琴乐会感到非常凄惨、悲怆、伤心、哀叹、呻吟，没有办法自制；而健康快乐的人听了会轻松愉快，"欤愉欢释"，甚至手舞足蹈，"抃舞踊溢"，而且，流连终日都是喜形于色，言笑不止，"留连澜漫，嗢噱终日"；如果是心情平和的人听了，则是可以安详陶然，轻松愉快，使本性真心宁静沉着，体会着空灵，享受着古趣，忘掉身外的一切，乃至自身。这就是说，嵇康认为琴的影响对一切人都是深刻而强劲的。他是将音乐放在不同类人的身上加以论述，与他的《声无哀乐论》精神是一致的，有其客观存在依据之可能。

比如一个境遇好、心情好的乐观者听了悲哀内容和表情的曲子，可能当时有悲伤之感甚而落泪，但在欣赏之后，一定心情松弛，感受到精彩的音乐带来的美妙之快感，即如同富贵之人亦有喜欢悲剧者，更与"诗穷而后工"的美学观念相一致。虽不能听之当时即"欤愉欢释"，回味之时亦能有这样的结果。而内心悲伤难过者听了快乐的琴曲、开朗的琴曲，也许听不下去，不耐烦听，但也有以欢快之曲转移心情、调节情绪的现实存在之可能。嵇康在《琴赋》中如此极而言之，正是他《声无哀乐论》的强化，我们也只能承认其说是一种历史现象。作为心境属于平和状态的人，可以客观地、超然地对待世间万事万物，不是冷眼旁观，而是清醒冷静地看待发于万事万物、表现万事万物的文学艺术品，则应可以享受艺术形式之美、情感表现方法之美，而"怡养悦愉"，"恬虚乐

古"，而至于无为忘我的"弃事遗身"。所以嵇康在此所坚信而赞赏的就是对于忧、乐、静三类人，琴都能深入其心而产生至效。

至此，嵇康并未停止，更强调比欣赏更高更重的是，琴是贤者养成品德的重要途径：商周之孤高弃世者"伯夷以之廉"，孔子最优秀的大弟子"颜回以之仁"，殷纣王的大贤臣"比干以之忠"，尾生"以之信"，"惠施以之辩给"，"万石以之讷慎"。嵇康认为不论是深刻细致的"文"，还是朴素单纯的"质"，都是在恰当谐和的"中和"原则上作用于一切存在，并且贯彻于每天而没有疏漏，感应身心，影响万类，是非常伟大的："感人动物，盖亦弘矣。"

最后的结语认为在琴伟大、精深、广博、厚重的音乐进行中，钟、磬之声停止，匏、竹之奏断吹，王豹不再歌唱，狄牙失去了品尝美食的感觉，天吴在深水中翻腾，王乔从云端跌落，鸑鷟在房前阶上起舞，仙女飞来相聚，天地为之感动而谐和，天地万类自不同方向会合。这样最富有特质的乐器引人赞叹，写此《琴赋》陶醉自我，永不离琴，挥手运指而不倦，确信它自古及今始终都值得珍视。

结尾的"乱"用极精简的文句感慨不已地赞叹说，琴的品质深不可测，琴的艺术高远，难以达到最佳之境，它居于一切艺术之冠，只有最杰出、最优秀的人才能充分把握这最高尚的"雅琴"：

> 乱曰：愔愔琴德，不可测兮。体清心远，邈难极兮。良质美手，遇今世兮。纷纶翕响，冠众艺兮。识音者希，孰能珍兮。能尽雅琴，唯至人兮。

嵇康在《琴赋》中从多侧面、多角度、多场景、多情境来描绘、评说琴乐的至尊至美、至深至高、至情至性及其至广至远的作用力、影响力，但却没有就具体琴曲的内容、思想、表情、旋律、句法、曲体做表述。可以看出他的重心在于琴乐总体对人的思想、感情、精神、气质的作用，在于阐明琴乃奇特之境所生之材，上古高士所敬重，为圣者精思，经巨匠巧工，由智者弹奏，而至于"华容灼烁，发采扬明，何其丽也"，"何其伟也"，"姣妙以弘丽"，"变态之无穷"，"变用杂而并起，竦众听

而骇神""可以感荡心志""发泄幽情"，以致"愔愔琴德"之"不可测"，"体清心远"之"邈难极"，极尽强势地否定了"元不解音声""亦未达礼乐之情"的"历世才士"们在他们的"赋""颂"中将琴乐中"危苦"推为上、"悲哀"判为主、"垂涕"称为贵的谬误。

嵇康在《琴赋》中列举了颇多的琴曲，在琴初斫成时写到伯牙、子期、伶伦、田连四位古代音乐大家后，所引的见诸典籍的上古名曲有《白雪》《清角》。笔锋一转，写到三春之初嬉游"兰圃""长林""华芝""清流"进而"华堂曲宴"之时，于赏"南荆""西秦""陵阳""巴人"四方之曲后，"若次其曲引所宜"，列举了八首具代表性的"所宜"之曲：《广陵》《止息》《东武》《太山》《飞龙》《鹿鸣》《鹍鸡》《游弦》；九首当时通行的"谣俗"之曲：蔡邕的"蔡氏五曲"，应即后世所传"蔡氏五弄"的《游春》《渌水》《坐愁》《秋思》《幽居》，还有应是《王昭君》的《王昭》，应是《楚妃叹》的《楚妃》，应是《千里吟》的《千里》，应是《别鹤操》的《别鹤》。

这些被列举的琴曲，自《白雪》至《游弦》十曲，除《鹿鸣》可以认为即《琴操》所存的"古歌诗"的琴歌，其余应属器乐曲，也应都是"古琴曲"。而其后的"下逮谣俗"中"蔡氏五曲"应属独奏曲，余者《别鹤》见之于《琴操》，属琴歌，而《王昭》《楚妃》《千里》尚不能判断是琴歌还是独奏曲。但从嵇康选之入赋的现象看，都应是他重视之曲，也有可能是他所喜弹之曲，是活在魏晋时期的琴乐，是音乐史中珍贵的信息。从标题上来说，《广陵》应即嵇康临刑所弹的《广陵散》，也是本文前面所论及的《聂政刺韩王曲》，是正义之气、沉痛之心、英勇之行的充分展现。《止息》作为标题尚难以判断所表现的思想内容。《东武》《太山》属曹魏时乐府曲的标题，但在此显然是琴乐之曲名，虽不能判断与乐府之曲关系如何，但作为琴曲已作为独立作品引入《琴赋》，应以标题所示看待，即以琴曲来描绘吟哦具有精神依托、思想蕴藏意义的山川胜迹。《飞龙》与传统文化中龙的精神有明显联系，《鹿鸣》应是歌诗《鹿鸣》的贵族理念所在。《鹍鸡》应是借物咏怀之作。《游弦》含义不明，

但似为虽有标题却音乐抽象的器乐曲，颇类远古的《清角》等曲。而"谣俗"类除"蔡氏五弄"标题明确、曲意可解外，另外四曲标题也有明确含意。这样的曲目可以告诉我们，在嵇康生活的这一历史时期，琴乐是与社会文化所表现的活生生的思想感情相一致的，是充满艺术性的活的音乐艺术。

第二节　阮籍与《乐论》

竹林七贤中另一位有善乐之名的是阮籍。后世琴曲《酒狂》，虽记为阮籍所作，只因初见于明朱权《神奇秘谱》，难以判定即是阮籍之曲。阮籍的《乐论》一文被肯定，从中可以看到涉及琴乐的记述，其中论及了各地风俗对各地音乐思想内容及感情、格调的影响。例如"楚越之风好勇，故其俗轻死"，"轻死，故有蹈火赴水之歌"；"郑卫之风好淫，故其俗轻荡"，"轻荡，故有桑间濮上之曲"，接下去又讲到"吴有双剑之节，赵有扶琴之客，气发于中，声人于耳，手足飞扬，不觉其骇"，将赵王遣人出使楚国时弹琴相送，与吴国古干将、莫邪两名剑相并列举，而且相连评述："气发于中""手足飞扬"却"不觉其骇"。挥剑可以手足飞扬，抚琴不需足劲，自是两手飞扬，但皆可"气发于中"，即有充分的健朗、沉着、敏捷、笃定的精神状态作用于琴、剑，其足够高的能力、水平，使其表现从容自如，轻松灵动，令人既感受其精神而又无紧张急迫之感。这一方面表现了阮籍对琴的演奏艺术、对琴曲最佳表达的应有境界有非常专门的认识，同时也说明当时琴的艺术性质、艺术水平已有如此的深度和力度。阮籍在《乐论》中讲到"乐平其心"，即令人的思想感情得到慰抚、得到舒展、得到愉悦、得到寄托、得到宣泄，而行"乐化其内"的时候，将琴与钟、磬、鞞、鼓、瑟、歌、舞并列，总括为"乐

之器也"，是非常清楚地将琴作为文化艺术的一种来看待，也说明琴在当时的艺术状态就是社会文化中的重要门类之一。

阮籍在《乐论》中引述汉桓帝听楚人弹琴被感动得"凄怆伤心"，对琴的表现极度赞叹，引述从前的季流子弹琴感动得听者泪洒衣襟，令我们看到阮籍认为琴乐应是动人心、感人情的。琴乐可以令人欣然愉快，也可以令人悲伤流泪，都是艺术的作用，也都是人的精神需要。阮籍无疑是将琴作为活生生的音乐艺术来对待的。

第三节　贺思令、戴逵、柳恽

《绍兴府志》引《两浙名贤录》记晋人贺思令善弹琴，曾在月下弹琴，有自称是嵇中散的人在院中夸奖他的演奏。这样的传说自不能作为学术研究的资料，但接下来的谈话却能作为琴学观念的反映，且不涉及神鬼，可看作地方志记录下来的有据之说："卿下手极快，但于古法未备，因授以广陵散。""下手极快"作为一项长处、一种演出优点来看待，是可取之处。"于古法未备"，是指其方法不正规，缺少传统的学习和了解。这是一句行家语，以此对照前面的"下手极快"，也是可信的实际存在记录。我们抛弃嵇康现身一说，假设当时贺思令在另外的情况下遇到高明琴人给以指点，也是完全可能的。因此这"下手极快"既是贺思令的琴艺所长，又是当时琴学琴艺美学观念艺术标准的具体记录，而且如不是下手极快则不能胜任《广陵散》，亦不能完成嵇康《琴赋》中生动热情的描写，足证《广陵散》的技巧难度已非常人所能，也记录了当时的琴乐令人赞叹的表现。

《会稽志》《江都县续志》记晋戴逵博学，善属文，能琴，藐视权贵，以至武陵王召他弹琴，以"不为王门伶人"拒绝，孝武帝一再征召，都

不接受。两子戴勃、戴颙都从父学琴，而且都作有新曲。兄勃作五曲，弟颙则有十五曲及大曲一首。有人听戴逵弹奏"新声变曲"，即他的自制之曲，其中"《三调游弦》《广陵止息》之流，皆与世界"。这一记载有特别的意义。一是《琴赋》中之《游弦》应即是《三调游弦》或不同的三个调上的《游弦》，而《广陵止息》或为《广陵》《止息》。既然"皆与世界"，他的《广陵止息》或曰《广陵》《止息》应是他独自发展的"变曲"，同时说明当时世上有《游弦》《广陵》《止息》存在并为常人所知，则《广陵散》于嵇康之后仍传由此可知。

朱长文《琴史》记柳恽"雅善音律，尤笃好于琴"，而且"尝以为今声，转弃古法"，应是作新曲，摆脱古人的约束，又能做到所著的《清调论》、上呈朝廷的《乐议》"具有条绪"，即言之成理，形成系统，可见不是无知无才者的妄说。他"每奏其父曲，常感思"，这说明他的父亲也是一位能为"新声"的有作曲能力的琴人。柳恽再加以发挥，"因复变体，备写古今"，则是经过创作、发展，古今思想感情都能表现。如果梁武帝真的说过"其才艺足了十人也"，称赞他以一当十的分量或价值，也是合乎情理的。以嵇康《琴赋》引蔡邕之作为证，应知当时"今""古"可以并行，则柳恽之"为今声"而存世并被帝王欣赏，是其时琴学今古相谐并行的可信之事例。

第四章

隋唐时期

隋唐时期，随着西域音乐的盛行，尤其是琵琶的兴起，古琴音乐的发展受到一定抑制。但随着古琴专用谱——减字谱的产生，古琴艺术达到全面发展的高峰，在琴曲、琴家、琴论、琴的斫制以及在社会面的巨大影响都有充分的展现。隋唐时期的古琴艺术发展不仅推动了古琴音乐的传播，对后世的继承与发展也有着深远的历史意义。

隋朝近四十年的历史，似乎只属于由南北朝的"乱"及于唐代的"治"的过渡性质，时间既短，国事又乱，文化艺术则来不及发展及积累，但幸有三件宝贵遗产传至今日，可永久闪光于人类文明史：一件是南北大运河；一件是现存第一幅山水画，即展子虔的《游春图》；再一件则是生于南北朝的梁，经陈而入隋，以九十七岁卒于隋开皇十年（590）的丘明所传的现存世界上最古老的乐谱：古琴专用的文字谱《幽兰》。

第一节　诸家琴人

唐代是中国古代文化的高峰，琴学、琴艺更是成熟、深刻而宽广，同样达到了历史的高峰。这一时期在古琴的音乐方面、琴人的艺术水平方面、演奏美学方面、音乐思想方面、琴在社会中的影响方面、琴的制作水平方面，都有令人自豪的宝贵遗产传世。

宋人朱长文所著《琴史》是中国古代文献中现在尚存的最早一部古琴专史，虽然被《四库全书》所重而收入，且其所记起于帝尧，迄于北宋仁宗朝的赵阅道，但隋之前所记人物，所据不明，且时代久远，多近传说，故难以作为信史采用。《琴史》承接唐代最近，所录唐代琴人史事，自是更多接近其实，共收录有吕才、赵耶利、司马子微、卢藏用、赵元、元紫芝、房琯（附李勉、张茂枢）、韩滉（附韩皋）、独孤宪公、

白居易、崔晦叔、卫次公、郭虚舟、萧祐、董庭兰、李氏王氏女、薛易简、陈康士、宋霁（附贺若存）、甘说、孙希裕、陈拙等二十六人。其中具有专业琴家身份和水平的琴人应是赵耶利、司马子微、董庭兰、薛易简、陈康士、宋霁、甘说、孙希裕、陈拙九人，虽然所记详略相去甚大，但都为我们了解唐代古琴艺术的许多方面保存了珍贵的史料。

但是，与唐代二百八十八年之久的历史、唐代古琴艺术的全面辉煌以及唐代古琴文化社会影响之广相比，《琴史》所收录的人数又少得令人不解。尤其是具有琴家、琴师、琴人身份并为后世所知所重者，如唐诗中写到的颖师、李处士、李季兰或相类的人物等，更有创减字谱的曹柔、斫琴名师雷威及其族人等，若能收入其中而详为记述，此书则会成为古琴史上更为厚重的典籍。

一　赵耶利

赵耶利是唐初重要琴家，据朱氏《琴史》记载，他是曹州济阴人，卒于贞观十三年（639），寿七十六。以此推之，他大约生于北齐河清二年（563），入唐时五十五岁，应是琴学、琴艺成熟期。赵耶利虽慕道自隐不求闻达，但因为已是能琴无双，"当世贤达莫不高之，谓之赵师"。赵耶利隐居不仕，但他优秀的琴艺为权贵名流敬重，称为赵师，足证其艺术影响力之深远。

这位有影响的琴家对琴学的具体贡献幸有所记录："正错谬五十余弄，削俗归雅，传之谱录。"这是两类工作，一是纠正琴曲在长期传承中难免的种种失误，这在尚无印刷术的历史中定是常态，而赵耶利所纠正之曲多达五十余弄，贡献甚伟；而另有"削俗归雅"一项，应作何解，需认真思考。所谓"削"，即是删减，"俗"应是琴曲在流传中被艺术修养、思想品质不高者为取悦趣味低浅者、为彰显自我非凡，而主观臆造、夸张、繁复、画蛇添足的结果。这类"俗"态破坏琴曲艺术内容、降低琴曲艺术思想，徒为伪琴人博取名利，删之而回归经典之本，实是功在

千秋。同时也令我们知道，在唐之初，在琴学琴艺走向高峰之时存在着不可轻视的"错谬"，也有令人难以容忍的"俗"。当然，赵师一人之功定难作用于天下诸琴曲，"错谬"与"俗"在各个地域、各个时代以至于今天仍难以尽免，但赵师之功尤堪景仰。我们要注意的是，这"正错谬""削俗归雅"之功都已"传之谱录"，即是说，都写成琴谱，录之成卷。这时期写谱所用的，应是与《幽兰》相类的记谱法——"文字谱"。其后，赵耶利又因教授所居之地的地方长官之子（"邑宰之子"）弹琴而"作谱两卷"，以为教材。这两卷教材称为"谱"，应是适应教学用的渐进式的系列琴曲之谱，而且至北宋朱长文生活的时代尚在流传。

刊于明代1413年之前的《太音大全集》卷五《字谱》一项记载："赵耶利出谱两帙，名参古今，寻者易知。先贤制作，意取周备。然其文极繁，动越两行，未成一句。"赵耶利生于北齐，经隋入唐，生存之年与丘明有重合，应都是文字谱之使用者。可以推想，此处所记或即赵耶利教邑宰之子所写之谱。此《太音大全集》刊于明初，据先师查阜西先生所纂《存见古琴曲谱辑览》，《太音大全集》多源于南宋琴学文献。南宋又去朱长文未远，所以可以想见，赵耶利所传之谱至宋犹存是不无可能的。

《琴史》还告诉我们，赵耶利授徒之两卷谱之作序者说，赵师"弱冠颖悟，艺业多通。束发自修，行无二过。清虚自处，非道不行"，是一位极具才智、品德高尚、擅长多种艺术的琴家。尤其评他："笔妙穷乎钟张，琴道方乎马蔡"，即书法已完全得到了东汉张芝、三国钟繇这两大家的形神章法，琴道学得了司马相如、蔡邕的精神与法则，已至巅峰之境。而且指出，"或云蔡邕撰《游春》《渌水》《幽居》《坐愁》《秋思》，以传太史令单飏"，又"自飏十七传而至耶利"，说明他承接到蔡邕"五弄"真传。赵耶利能琴无双，自是基于他少年之聪慧，更是源于后天广博的艺术积累，加之上承丰厚传统，既有"方乎马蔡"之评，更得传承"蔡氏五弄"之益，才能"正错谬""削俗归雅"。而他对其时的两大琴乐不同风格的评语亦能令人凭信："吴声清婉，若长江广流，绵延

徐逝，有国士之风。蜀声躁急，若激浪奔雷，亦一时之俊。"在演奏技法上则指出"肉甲相和，取声温润。纯甲其声伤惨，纯肉其声伤钝"，都是精辟的行家语，亦可证一千多年前古琴演奏艺术早已高度成熟之判断不虚。

二　司马子微

司马子微名承祯，是一位"操履艺业盖可师"的琴人，被唐睿宗召入内宫，在一番关于道学的问答之后，睿宗嘉之，并"赐以宝琴，霞纹帔"。虽是对他的道学的嘉赏，但赐以宝琴，则应是出于他的琴人身份，也可以看出对他琴学成就的肯定。在朱长文认定的司马子微所著的《素琴传》中，有对琴的发生及古代诸多传说的记述，也有他提炼的有关琴的精神的理念。其中有黄帝作《清角》"用会鬼神"；虞舜为《南风》之诗，以"琴道致和平"；师旷、瓠巴、师文奏不同之曲而生相应之影响，是为"以琴声感通"；"黄老"与"真人""以琴理和神"；孔子、原宪"以琴德安命"；许由、荣启期"以琴德而兴逸"；伯牙"以琴声导人之志"；蔡邕听他人之琴有杀声，知"琴声显人之情"，并总括为："琴之为器也，德在其中矣；琴之为声也，感在其中矣。"他将历代琴事中有影响的典范事例各作评定，最后归为两项：一是"德在其中"，一是"感在其中"，即琴作为器乐艺术，具有正义而深厚的精神与思想，也表达着正义而深厚的精神与思想（"德在其中"），同时又具有真诚充分的情感与体悟（"感在其中"），乃是真实地归纳出了古琴艺术"宣情理性"的音乐性质的实际。由此，应该看到司马子微是一位善琴而有理性论述的琴人。也正因此，朱长文在他的《琴史》之《司马子微传》中用"唐人高子微之风者众矣，其操履艺业盖可师云"为结尾。

三　董庭兰

董庭兰是琴史上一位令人瞩目的人物，他因牵连于宰相房琯之事而名

誉受损，有传之甚广的七言绝句诗而广为人知："七条弦上五音寒，此乐求知自古难。唯有开元房太尉，始终留得董庭兰。"（据朱长文《琴史》本）

朱氏《琴史》记他为陇西人，为开元、天宝间工于琴者。早在武则天为皇后时，就师从擅长"沈祝二家声调"、以胡笳擅名的凤州参军陈怀古，得其传。并且，董庭兰将所学之曲记写成谱。这时的琴谱应该仍是文字谱，此处告诉我们的史实是，学琴者记写为谱，而不是教琴者示谱传授，成谱情况应与《幽兰》相类。朱氏《琴史》记载："薛易简称庭兰不事王侯，散发林壑者六十载，貌古心远，意闲体和，抚弦韵声可以感鬼神矣。"这和董庭兰两度与房琯结交记载有异，但薛易简对董庭兰琴艺的评价却应可采信。况且琴待诏以琴艺侍君王，乃其琴学琴艺水平高超使然，与以琴师之身份为王侯演奏、展示、传授琴学琴艺性质相同，故绝不应以居山林为高以"事王侯"为贱，无需赘言。

四 薛易简

薛易简与赵耶利在唐代琴家中是最为重要的两位，而薛易简的资料比赵耶利丰富许多，关于其琴学理论和琴艺经验方面的记载更为重要。

薛易简在天宝（742—756）中为琴待诏，乃一皇家琴师，比董庭兰略晚，故《琴史》中所载他对董庭兰琴艺的评语应有所据，同为琴学琴艺大家必亦中肯。薛易简《琴诀》对琴学诸多方面的记述明显地更加宽广、深入和提高。朱长文认为薛易简的《琴诀》"辞虽近俚，义有可采"，说明其理论意义、艺术价值之高，足以令朱氏看重并记载于他极为倾注精力的《琴史》中。薛易简最令人叹服的是他在《琴诀》中准确、全面、深刻、有力地提出了琴的美学体现，也是琴的美学法则：

> 琴之为乐，可以观风教，可以摄心魂，可以辨喜怒，可以悦情思，可以静神虑，可以壮胆勇，可以绝尘俗，可以格鬼神。

这就将琴在当时已经达到的艺术水平、已经反映的社会影响、已经涵盖的思想内容范围明显地体现了出来。

　　"可以观风教"，首先指出了古琴艺术与社会思想、意识，与历史性质、形态的重要关系，即上述诸方面在古琴音乐中都能表现，都有表现。这一点在历代记载中是有充分体现的，例如《琴操》所载之曲，史书所记与琴有关之事，很多都表现了社会人心正义、善良、忠勇、友谊、挚爱等崇高而深远的理想、鲜明而生动的感情：取材于《诗经》的诸曲、表现优秀历史人物诸曲、体现社会品德诸曲等均属此类。

　　"可以摄心魂"，将琴的艺术感染力、艺术表现要求、演奏的最高准则鲜明而生动地提了出来。我们知道，一首琴曲作品的艺术完成，必须是由演奏者的实践发出最恰当的乐音，将听者的思想、感情最充分地吸引与推动起来，将听者的心思与灵魂牢牢地把握住，悠然而有力地提起来。没有优秀的演奏艺术，没有优秀的琴曲作品，没有优秀的欣赏能力，没有丰富而充分的经验和体会，没有很高的理解和感悟是达不到这一状态、达不到这一标准的，也提不出这样的原则，做不出这样的概括的。

　　"可以辨喜怒"，此项既表明精彩的演奏可以令人感受到音乐所表现的喜或怒，也说明琴曲本身既有"怒"的思想内容，也有"喜"的思想内容。这一类型，唐元稹所作《怒心鼓琴判》提供了有力的实例。《幽兰》谱后所附之《易水》应是荆轲壮别、怒发冲冠之情所在，而《广陵散》一曲，后世所加的乐段小标题也有"发怒"一项，即因其曲之音乐内容而起。

　　"可以悦情思"，即琴乐所表现的美好、优雅、明丽、恬静、轻盈、流畅之神韵，可以令人心情愉快，思绪陶然。《幽兰》谱后所附《闲居乐》《石上流泉》及传之于今的《酒狂》，都属此类。有如此之曲，需有至妙的演奏表现，才能有"悦情思"之效。

　　"可以静神虑"，提出了琴乐至精可以令人精神安静、思虑平静。相应的琴曲思想内容、风格、韵味当是徐缓、悠长、舒展、平和类型，以《幽兰》谱后所附琴曲名相比照，《幽居》《风入松》《渌水》及传至今天的《鸥鹭忘机》等当属此境之曲。"静神虑"的观念讲到了音乐在以其思

想、内容、形象、情绪感动人、激发人的内心活动之外，还能平复思想，和缓情绪。

"可以壮胆勇"，这一项又提出了琴乐中近世常为人忽略的重要艺术力量：能增强听者的胆量，鼓足听者的勇气。其根本条件必须是琴曲自身属于有豪气、有激情、有雄健宏伟之气者，首先，《广陵散》可以当之，而《流水》、吴景略师的《潇湘水云》、《幽兰》谱后所附同时也见之于唐诗的《三峡流泉》等应在此类范围中。

"可以绝尘俗"，提出琴乐能令人思想、性格、品德、风度高尚而儒雅，能排贪、除私、去伪、立信，使之闲静、坦诚，而要做到这一步，自然必有如此境界之曲，有至妙的弹奏，才有如此性质。怀天下民生、忧道不能行世的圣者之心所寄的《幽兰》可以涤荡灵魂，《离骚》之忧国忧民精神亦可以令人起怀天下民生之思而消减贪名逐利之欲。《幽兰》谱后所附《秋思》《白雪》《入林》《流波》应属此类。

"可以格鬼神"，则将琴乐艺术的伟大感染力、最高标准形象地概括为"格鬼神"。古代诗文的最高赞语为"惊天地，泣鬼神"，薛师于琴的最高境界概括为"格鬼神"，其义相同。这是一个全面的、总体的琴乐的评定，又是一个全面的、总体的琴艺标准。鬼神于人既神秘又神圣，既可畏又可敬，近如及身，又远似天外，如能挥弦运指至精至妙，可令鬼神皆为所动而降，更何况世人，所以这一项更是一种对至佳的琴曲加之至妙的弹奏的赞叹，同时也是一项理想弹奏的要求。

作为有悠久历史、深厚传统的、成熟的音乐艺术的古琴音乐，从其本质上说，所有经典的优秀之曲都可以从中"观风教、摄心魂、辨喜怒、悦情思、静神虑、壮胆勇、绝尘俗、格鬼神"。

上述这《琴诀》中的八项美学准则须是建立在成熟的古琴艺术基础之上，建立在高超的弹奏艺术之上，又是建立在深厚的艺术修养、丰富的演奏经验之上，也一定是建立在伟大的艺术才能之上，方可如此精辟、形象而有力地提出来。

"声韵皆有所主"是薛易简提出的重要美学原则。这一美学原则只

能产生于古琴音乐艺术，而且必须是在古琴艺术达到高峰的唐代，被最为杰出的琴学琴艺大家薛易简建立和提出。因为古琴的艺术特性、乐器特性、演奏技法特性具有这样的条件，也具有这样的体现和这样的需要。古琴演奏艺术发展到唐代，已全面具备了琴曲、指法、技能、乐器、思想充分成熟的条件，至每一曲的每一音、每一韵都可通过相应的指法、恰当的运指、充分的驾驭配合理想的精良乐器发挥出精深的音乐认识、理解及感悟，这才达到了"声韵皆有所主"，才能认识到"声韵皆有所主"，才能将"声韵皆有所主"作为美学观念、美学原则提出。在琴的演奏中，右手拨弦为声，左手按弦得音后上下移动产生音高变化，形成丰富而多变的旋律。两手相应，可以使得旋律中每一个音都有自己的要求，都有自己的表现，都可统一在音乐整体中，恰当、鲜明、精致入微、灵动自然地诠释琴曲的思想内容。这样的艺术表现能力源于琴的等弦长、音阶式定弦、无品无柱的特性，左手按弦取音可以无限制变化移动，产生无限制变化的音质、音高。这样的表现如同汉语在声母、韵母的丰富读音基础上又有四声变化，而四声在语言的内容、感情、性质、气质、风度、神态、心理等需要及影响下无限制变化为用。

书法艺术是中国传统文化中又一项极为独特的智慧结晶，它源于只有汉文化才有的基于象形而成于"六书"方法的汉字及产生于两千多年前、成熟于一千七百年前的毛笔。书法中所展现的高度抽象美是人类独有的最古的最高的抽象艺术，而其中的行楷行草艺术，除字体的结构美及其变化美之外，更有法度森严与灵活多变的用笔，即原则与个性的美妙而高度的统一。可以说每一字、每一笔、每一人、每一时的行草或行楷之作，都是艺术生命的流动，是千变万化、精致入微且变化无穷的。而古琴的演奏同样是法度森严与灵活多变的统一，如果没有左手的无穷变化，则顶多与用钢笔书写印刷体的汉字相类，甚至是与用钢笔书写仿宋体汉字相类，其艺术性、艺术力量不知要降低多少。若是具备最佳的艺术修养、最佳的演奏水平、最佳的音乐理解、最佳的作品思想内容、风格及神韵的把握，且在最佳的良琴之上演奏琴曲佳作，就可以每一声、

每一韵都在音乐表现所需之内，都在演奏者掌握之下，都是有目的、有标准而又充满智慧与真情的展示。这就是"声韵皆有所主"的本意。由此可知，"声韵皆有所主"是古琴艺术的一种要求，也是古琴艺术的可能，这一美学法则是唐代古琴艺术实际的表现而被薛易简提出，如果没有这一珍贵文献赐予我们，是无法猜想到唐代古琴艺术的这种今日犹新的美学成果的。

正因为古琴演奏艺术之善者能做到"声韵皆有所主"，其音乐便能在不同人物、不同心理、不同思想者身上发生有力的影响。薛易简首先讲到"正直勇毅者听之，则壮气益增"。这里只说听者为"正直勇毅者"，却未讲所听何曲，似乎是不在于何种琴曲，只是"声韵皆有所主"的弹奏表现，都可使之"壮气益增"，可以理解为琴曲佳作的最佳演奏，是人的思想、品德、精神、情感的至诚、至善、至美的展现，正直勇毅者的至诚、至善、至美的品质和修养为之感动而加深加强。实际上，"正直勇毅"的社会精英、栋梁所接受的艺术、所欣赏的音乐，包括琴曲，当然不会只限于忧国忧民、忠君勤政、斗志昂扬之作，这类人如果听表现平民孤独伤感的《雉朝飞》、表现圣人怀天下苍生而叹王道不行的《幽兰》，应是在理解中而增其正义之情、责任之感，而致"壮气益增"，这是将精彩之人所奏精彩之曲作为思想品质的精神营养吸收而发生的效用。以此角度来看，紧接着讲到的"孝行节操者听之，则中情感伤"亦可理解。历史上"孝行节操"多在艰难困苦中发生，这类人会有较多较强的感情波澜，易生悲情。世上常有感情丰富而敏锐者听到精彩的音乐，即便是如《流水》《梅花》一类有热情、有豪气、生动优美之曲，也会感动落泪，并非音乐悲情所使，而是演奏者的高度艺术光彩、智慧、灵气，打动了敏锐而有悲情经历者的内心，此应可解释薛易简之说。

其后又讲到"贫乏孤苦者听之，则流涕纵横"，此项较之前一项"孝行节操"者有更为困苦的境遇，这种不幸的经历当然会造成更大的精神打击、感情的伤害，与"孝行节操"者心情相类而更甚，因之听琴的感受及反应也自然相类而更甚，以至"流涕纵横"的程度。最后讲到"便

佞浮嚣者听之，则敛容庄谨"，则是说严肃、高尚、典雅的艺术精神、气氛，使那种心地不善、行为浮躁、举止喧嚣之人也要安静稳定下来。这应是人们在高尚、尊贵的场合，在严肃、典雅、至诚、至善、至美的音乐中所受到的震慑感染使然。因此，琴乐精者作用于"便佞浮嚣者"可令"敛容庄谨"作为一项美学观念是可以解释的。考虑到在唐代能与之一起听琴的，应不是地位低下的市井小人，一个文人或官吏阶层者，与或"正直勇毅者"或"孝行节操者"或"贫乏孤苦者"同在一处听琴，能使"便佞浮嚣者""敛容庄谨"更是可能可信了，也甚有可能这正是薛易简亲历之实而方有此说。薛易简归结为："是以动人心、感神明者无以加于琴。盖其声正而不乱，足以禁邪止淫也。"既讲到了琴的影响力，又提出高雅严肃的琴音可抵御邪、淫所寄之粗浅低俗的娱乐性音声和社会性病态。

我们不能不注意的是，在唐代这一古琴艺术发展的高峰时期，在古琴艺术彰显了重要意义、有力影响、崇高境界的同时，薛易简却也慨叹："今人多以杂音悦乐为贵，而琴见轻矣。夫琴士不易得而知音亦难矣。"这一现象说明，当时轻松、浅显、快乐、繁密的娱乐音乐占了社会文化的很大比重，能理解欣赏琴乐的人，能将琴乐弹至"声韵皆有所主"的优秀琴人已经难得了。这一点虽然令人遗憾，但亦不难理解，有深度、有传统的严肃艺术与浅近的娱乐性文化之关系在各时代都如此。早在春秋战国之时，"郑卫之音"的强劲之风就令贤者不安。今天世界各地的流行音乐，尤其其中为数不少的粗浅之作也是为数极多的人的主要文化需要、娱乐方式。薛易简之慨叹，源于他将所感受的琴音现实与周代的士无故不撤琴瑟、居必左琴右书、诗三百篇皆能抚琴而歌的美好时光相比，但我们今天从历史的全局看，从唐代留下的丰富古琴遗产看，唐代的古琴艺术是成熟的，影响力仍是广泛而深远的，成就仍是巨大而辉煌的。

《琴史》在记述了薛易简《琴诀》所含的音乐思想、琴学观念之后，又甚为详细地记述了他的学琴经历、作曲及传习经验，让我们对远在一千多年前的琴学琴艺有了极为具体的了解，我们发现，现存明代琴

书中有些弹琴规则的渊源令我们确信明代琴学文献之经元、承宋而出于唐。

薛易简学琴起自九岁，三年已弹三十曲，而且有《三峡流泉》《南风》《游弦》三首达到了可以称"工"的程度，即充分掌握了演奏技法和思想内容、风格感情的表达，足见薛易简的才能之高、方法之当、用功之深。至十七岁时又能弹两本《胡笳》及蔡邕"五弄"中之四弄等"十八弄"。"操""弄"都属正规大曲类，加上最初的包括大曲《三峡流泉》在内的黄钟杂调三十首，为数十分可观。而他自云"能弹"应是充分把握、从容驾驭的谦辞。以一大家、皇家琴待诏回顾少年时之琴艺，述其所能也必定置于严格的艺术标准上，否则不需如此详列其名：

> 《胡笳》两本（"两本"应指沈家、祝家两个声调的两首《胡笳》）、《凤游云》、《乌夜啼》、《怀陵》、《别鹤操》、《仙鹤舞》、《凤归林》、《沉湘怨》、《楚客吟秋风》、《嵇康怨》、《湘妃叹》、《间弦》、《白雪》、《秋思》、《坐愁》、《游春》、《渌水》。

其中《凤游云》与《幽兰》谱后所附之曲名《凤游园》疑为同一曲，且"游云"一词更合于"凤"，或"游园"即是"游云"之误。《乌夜啼》《凤归林》《白雪》及《幽居》以外的蔡氏其他"四弄"皆见于《幽兰》谱后所附曲目。《怀陵》当即《怀陵操》，《别鹤操》见于蔡邕《琴操》，另外《间弦》或与《幽兰》谱后所附之《上间弦》《下间弦》有关，《楚客吟秋风》亦见于《幽兰》谱后所附之曲目。两相比照或可令人相信《幽兰》谱后所附之曲目，至唐仍活在琴人手上者应不在小数。

十七岁之后，"苦心周游四方"，听说哪里有懂琴之人一定去拜访，终于习得琴曲"杂调"三百首、"大弄"四十，可谓庞大的艺术累积。但薛易简并未只求其多，对称不上佳作的琴曲很快就放弃，这说明当时流传之曲甚多，但也并非都属精品佳作。从薛易简"或自制杂弄或传习旧声，故不以弹多为妙"来看，他曾创作有琴曲若干，他所弹的三百四十曲中也会有同时期的他人之作，因之"旋亦废去"之曲中应包括琴之古曲和当代新制。这也正是有些琴曲见诸文献却未能存留之缘故之一。

对于自己保留于心于手的琴曲，薛易简明确地写道："今所弹者，皆精研岁久，并师传、勘谱、亲授指法。"是师传时"勘谱"与"亲授指法"并重，而非只凭口传心授。琴学琴艺在春秋之前影响已经是重大而广泛，地位崇高而神圣，琴人、琴家代代相传，琴曲代代累积，缺少琴谱，必定制约琴学琴艺的发展。如无琴谱相助，琴学琴艺只能如一般民间浅近音乐口传心授，必然一直停留在一个水平、一种状态之上，无法积累曲目、技法、智慧，沦于旋生旋灭的命运。民间音乐生生灭灭，今天存于世的诸多民间器乐曲、曲艺唱段都难以追溯到一两百年之前，原因大约就是传世无谱。由此推之，战国雍门周创琴谱之说应不是后人无端空想，至少提示我们琴谱的出现及使用应比我们现在所知要早很多，即如《幽兰》那样的文字谱在唐代被减字谱代替之前应已使用很长时间，而且从《幽兰》谱可知只要在琴上有音位观念的存在，就有文字记述演奏实际的条件。而这音位的意识，在等弦长、无品无柱、音阶式定弦的琴上，从最初的按音出现就可产生，只是要经过时间的发展逐渐明确及增强而已，中国文字成熟较早，清楚记录应全无问题。由此，薛易简所述学琴经历对我们研究琴谱的产生带来的启示，及其在琴学琴艺发展中的重大功用，应给予足够的重视。

薛易简在论及弹琴之法时提出"琴之甚病有七"，这七种严重的毛病是：一、"弹琴之时，目观于他，瞻顾左右"；二、"摇身动首"；三、"变色惭怍，开口努目"；四、"眼色疾遽，喘息粗悍，进退失度，形神支离"；五、"不解用指，音韵杂乱"；六、"调弦不切，听无真声"；七、"调弄节奏，或慢或急，任己去古"。既指出弹琴时的诸多或紧张、或作态而出现的多余过分的附加动作，也指出了方法不对，即"不解用指"，节奏不严，即"音韵混乱"，定弦不精确、按弦音不准，即"调弦不切，听无真声"等音乐表现上及演奏者自身的问题，是真行家所言，而不是一般文人、普通爱好者、并不喜爱古琴音乐的书生想当然地空议论，这里所指的七病，在明代所传至今的几种琴学论述中都有反映及发挥，提出了各类、各个方面的问题和要求。

总之，薛易简及其《琴诀》为我们认识唐代古琴艺术做出了极为重要的贡献。

五　陈康士

陈康士，字安道。据他说"元和长庆以来前辈得名之士多不明于调韵"来看，应是生活在唐元和（806—820）、长庆（821—824）期间及其后一段时间，发此议论之时应在长庆年间。他"学琴虽因师启声"，"后乃自悟"而成。朱氏《琴史》说他"笃好雅琴，名闻上国"，而且将所创作琴曲"缀成编集"，不但记写成谱，而且缀编成曲集，是一位优秀的琴师。以他所在时间已是中唐略晚时代看，应是减字谱已成之时，记写缀编应不困难。陈康士在其"自叙"中说"正声九弄、《广陵散》《胡笳》可谓古风不泯之声也"，是《广陵散》传于唐代的直接记录，不可忽视。

陈康士指出前辈琴士"多不明于调韵，或手达者伤于流俗，声达者患于直置，皆止师传，不从心得"，批评名家中许多人，甚而是说多数人因不明调韵而至于只有熟练的技法——"手达"，至于音乐，流于只有表面的悦耳。另外一些人虽有准确的音准节奏，甚而有清楚的轻重快慢——"声达"，却只能是对音乐作冷静平淡的展示——"直置"。而他自己则在"伫思有年"之后心有所悟，才恰当地把握住音乐"手达""声达"的恰当均衡之"谐雅素"。他为所作的百首琴"调"各作诗为小序，以"引韵"示明作者寄意所在，这应是他的心得记录，可惜未传。陈康士讲到他"谐雅素"之后，最终自己能得"弦无按指之声"的音质之纯净，"韵有贯冰之实"的音质之集中清晰，亦是行家的艺术根本要求、根本能力，是真正的功夫，而非一般自娱性爱好者所知、所悟、所能。

六　孙希裕

孙希裕，字伟卿，其父是一位善琴而颇富的道士，曾以"五百千"酬金答谢柳公权（778—865）为他书写《阴符经序》并刻石。良好环境对

孙希裕学琴很有利，所以他能"博精杂弄，以授陈拙"，成为重要琴师陈拙之师。有记载说他不肯授《广陵散》给陈拙，因为该曲乃嵇康愤叹之词，有伤国体。这一记载的重要之处在于也证明了至唐《广陵散》犹存，同时说明他对《广陵散》的音乐倾向十分清楚而有所顾忌。

七　陈拙

陈拙，字大巧。作为琴师曾得三位老师传授：从孙希裕得《南风》《游春》《文王操》《凤归林》；从张峦学《秋思》；从梅复元学得《止息》。陈拙曾"更古谱"录《南风》《文王操》两曲之事，格外值得注意。陈拙所学的《止息》，得于梅复元，梅复元又"授康琴法"，应是"受琴法于陈康士"之意，所以陈拙属元和、长庆间（806—824）的陈康士再传之后。孙希裕之父求柳公权之书法，则陈拙应当晚于柳公权两代，自属晚唐琴师。此时仍存古谱，遂将文字谱变更为减字谱，亦即上文所谓"更古谱"录《南风》《文王操》。可见文字谱之文献至九世纪仍然可见，然而只有《幽兰》一谱得传至今，实是琴坛大憾中之大幸至宝。

陈拙著有《正声新址》，但于朱长文著《琴史》时未见完本，后亦无著录，又不见于后世，很是可惜。陈拙既有文字成篇，应是能做理论思考者。他曾经说："弹操弄者，前缓后急者，妙曲之分布也，或中急而后缓者，节奏之停歇也。"讲到了乐曲大曲演奏中的速度安排是艺术布局，正是有修养的琴师的见识。又讲到"疾打之声齐于破竹，缓挑之韵穆若生风"，是指运指的具体要求。"打"而用"疾"时，音色明亮坚实，如破开竹子之声；"挑"而用"缓"时，音色将可能沉稳通畅，乃是弹琴家的经验和技巧的形象概括。进而又列举音乐处理的表现："声正厉而遽止，响已绝而意存"，是一种强烈起伏、休止的音乐表现。休止之后，音乐有空隙却并非感情的空白，它是音乐的有机组成部分，是音乐表现中某种感情的展现，所以声无而意存。陈拙还提到了"前辈妙手"的用功方法，即每学一弄，老师有明确的要求，用一升豆为量，计算练习的遍数，

即每数一豆，练习一遍。这应不是整曲一遍，而是或一段、或一句、或一个音型。如一豆作全曲一遍，则一升豆或可以千万数，是不合实际的。近代民间艺人有数豆练功的方法，在我国东北是取黄豆一百为数，练习一遍全曲、或一段落、或一重要句子，将一颗豆从盘或碗中取出放在旁边另一处，移尽即知练已百遍。当然也可少于此数，也可多于此数。由此，陈拙所知的这位"妙手"前辈，当是一位功力深厚的专业琴师。

八　白居易

白居易，字乐天，李杜之后元白诗名最盛，因《长恨歌》而具浪漫之名，因《琵琶行》而具音乐之名，又因以琴为题之诗数十首而具琴名，朱长文在《琴史》中评白居易说："乐天之于琴，其工拙未可较。盖高情所好，寓情于此，乐以忘忧，亦可尚也。"即是说白居易弹琴如何，不能评断，但作为一个品德高尚之人有此爱好，以寄托心情，以解除忧烦，也是应该称道的。

朱长文生于公元1038年，卒于1098年，距白居易生活年代不足三百年，以一位致力于撰琴史者记载前朝官位颇显的盛名诗人，当不难近于史实，但在朱长文《琴史》中《白乐天》一节的文字却并不甚长：

白居易，字乐天，太原人，以文章德范称于宪、穆、文、武之间。自云嗜酒、耽琴、淫诗。凡酒徒、琴侣、诗客多与之游。每良辰美景，或雪朝月夕，好事者相遇，必为之先拂酒罍，次开诗箧。酒既酣，乃自援琴，操宫声弄《秋思》一遍。若兴发，命家僮调法部丝竹，合奏《霓裳羽衣》一曲。放情自娱，酩酊而后已。肩舁适野，舁中置一琴、一枕，陶谢诗数卷。竿左右悬双酒壶。寻水望山，率情便去。抱琴引酌，兴尽而返。其旷适如此。又尝云：博陵崔晦叔与琴韵甚清，蜀客姜发授《秋思》声甚淡。夫乐天之于琴，其工拙未可较。盖高情所好，寓情于此，乐以忘忧，亦可尚也。官至刑

部尚书，其诗篇言琴者颇多，载之《琴台志》。

从这则记载可以看出，白居易之于琴属于一种深度的爱好，而此爱好既不在于琴乐、琴学之深，又不在于琴曲、琴友之多。按白居易的"自云"所反映，与之游的固不乏好琴者，但在饮酒品诗之后却只是"乃自援琴"弹一曲《秋思》，虽进而"兴发"却不再弹更有思想、更有艺术、更有分量的琴曲，而令家僮丝竹乐合奏《霓裳羽衣曲》，尽情至醉方休。文中白居易所欣赏的两位琴人，一在于"清"，一在于"淡"。韵清的是一个位至谏议大夫，而且敢言直谏，被时人称道，"以山水琴酒自娱"的官员；另一位蜀客姜发是教白居易《秋思》者，从称呼上看应是清客身份的琴师，此琴师以弹《秋思》声淡而被赏，此外未有更多笔墨，亦未在白居易琴诗中出现，一如唐诗中有人为颖师、为李处士等人而写的诗篇。可见琴师姜发之可取大约只在声淡的《秋思》，虽是蜀客，却不是具"蜀声躁急"风格的"俊杰"类琴家。

白居易琴诗中所表现的基本是纯然自赏、散漫沉静的琴曲和琴风。这是他个人思想和爱好所决定的，是作为艺术欣赏者、爱好者的千差万别，于古今中外为常态。由于白居易地位尊贵，诗名巨大，他所写的远离社会、孤芳自赏、沉静冷漠之心境、琴境，影响很大，以至今人以为古琴艺术在唐只是如此，甚至以为古琴原本如此，即应如此。受此影响之极端者竟以此为准则，责令今天之琴亦必须如此，不如此即不是琴。

白居易以一位"耽琴"的大诗人，自然会用诗写下他感之于琴、寄之于琴的理想和情怀，其所作，以现在所见的琴诗来说，都是唐诗中的精品，但要以此作为认识唐代古琴艺术的基础、标准、法则，却是完全站不住脚的。即如他诗中写道"调慢弹且缓，夜深十数声"，"自弄还自罢，亦不要人听"，"近来渐喜无人听，琴格高低心自知"，试想本已是慢曲，还要再放慢去弹，而且一首琴曲只十数声，会是怎样的效果？以一首有琴格、有意义、不能再短的三分钟小曲来说，为一百八十秒，如十八声，则每一声十秒。如每一分钟为六十拍的慢板，则平均每声为十

拍。若有节奏疏密，有几个音可能长为三五秒钟，则另外的音甚至可长到十秒以上乃至二十秒，或二十秒以上，都有可能，作为音乐，大约真是只能"自弄还自罢"了，但绝不应以此为最高境界。

第二节　琴曲

一　最早的文字谱——丘明《幽兰》

宋人朱长文所著《琴史》中虽未见与丘明相关的记载，但幸有《幽兰》谱前之短序，得知此谱之传者丘明的主要信息：梁末隐于九嶷山，妙绝楚调，于《幽兰》一曲尤精绝；陈祯明三年（589，隋开皇九年）授于王叔明，第二年卒。可以看出这是一位极有艺术水平的琴师，其于"楚调"是极有独特之长的，而代表性曲目《幽兰》至于"精绝"，则远不是一般文人士大夫作为个人爱好、自我修身养性而为。也正因为如此，才能有这一曲篇幅长大、思想深邃、意境悠远、结构严谨、旋律丰富、指法精细、风格独特、内容高尚、音域宽阔、用音充分的《幽兰》传世，才能有这一件唯一的早期琴谱典范"文字谱"呈现于今天。

《幽兰》一曲分为四段，以慢板速度弹奏，全曲约为十二分钟。对于传统的器乐曲来说，已属大型。在现存古代琴曲中，《广陵散》《胡笳十八拍》《渔歌》《秋鸿》篇幅大于《幽兰》，而以历史位置而论，《幽兰》只居于《广陵散》之后。《幽兰》表现孔子周游列国，而思想终不能被接受，途中见到杂草间的兰花，引起内心深处的感伤：兰花本是优雅高尚品质的象征，却被忽视而遗忘于此，自己于天下有益的思想理念同样遭受冷遇。这是一种古人常有的借物咏怀、借景抒情的寄情抒怀方式，而此时情怀并非个人的得失利害，而在于天下的治乱、民生的福祸。在此曲的音乐表现上，意境悠远是其艺术性的充分体现，在流畅而沉静的基

本状态中，稳重而时有波澜，所展示的是思想、精神在广阔的空间浮动徘徊，不是围绕自身得失的顾盼，而是对所怀抱的王道治天下、仁爱安民生理想的牵念，是在这样宽广、阔大的范围中的一种情怀。

《幽兰》一曲音乐结构严谨，不仅表现在四个大段之间的紧密关系，还表现在每段之内的乐段间、乐句间很强的逻辑性。四个大段的结尾使用相同的艺术手法、相近的音乐形象，统一而有发展变化的句法、旋律，对思想感情有统一性的总结和归纳。在全曲丰富的旋律中，每句自身结构明晰，两句之间乃至连续几句间，或发展关系，或排比关系，或问答关系，或补充关系，或延伸关系，都鲜明恰当，融合为一个有机整体。

旋律丰富是所有大型经典琴曲必然的艺术表现。《幽兰》之所以列为经典，当然也是因为它在这一方面的充分体现。《幽兰》甚大篇幅所用的音乐最基本载体——旋律，在内在关系、内在逻辑清楚而严密的同时，又绝少对重要乐句、乐段重复使用，或者变化使用。四个大段结尾的鲜明共性既使音乐整体统一完整，又是结构的需要，此外就都在统一而又连续发展的丰富旋律中完成音乐思想内容的表现了。

《幽兰》一曲所用早期文字谱，是古代琴人智慧的结晶，它建立在琴所独有的结构特性、乐器原理、艺术积累之上。而琴所具有的等弦长、音阶式定弦、体现基本音位的十三徽、多种演奏指法（基本指法及组合型指法、复合指法）和严格的指法名称以及相应的演奏术语等重要因素，加上中国以笔画为基础构成的单音节的汉字系统，正是由唐代沿用至今而不能被替代的古琴"减字谱"形成的根本条件。

《幽兰》中基本指法的名、中指都有"打""摘"两法，而在后世琴谱中，名指专用"打""摘"，中指专用"勾""剔"。《幽兰》一开始以中指"双牵"宫、商二弦，然后是左中指"急下"并且是"与勾俱下"，则此处已有中指"打"亦可称"勾"的叫法了。而其后，又有"食指打""食指勾""中指散打""中指打"等用法，但以"名指打"为多用，同是向内拨弹，食、中、名三指已在谱中记述分明。而在谱间时有音乐表现、指法运行的文字，例如此曲的开始即有"中指急下，与勾俱

下"的提示，而且这一提示还具有旋律进行的节奏因素。谱中还有"缓缓起""徐徐抑上""急蹴""疾退下""疾抑上""大指渐渐上""先缓后急""急拨刺""徐曳上"等诸多提示。左手表现上，在按音移指缓急之外，琴的表情中的重要指法"吟""猱"也有明确的谱字记录（"臑"即"猱"），而在左手过弦尚有"节过"的节奏因素。同时，《幽兰》指法中"全扶""疾全扶""缓全扶""节全扶"未见于现存其他琴曲中，但在《广陵散》中有"连涓"两弦的音乐实际，与"急全扶"音型一致，对我们研究《广陵散》的音乐和记谱有重要启发。

《幽兰》谱的记录中还有许多指法连续的提示，例如，在右手拨奏两弦或类似状态下，左手按弦的"中指无名不动"接着"大指无名仍不动"，而在"食指挑武，举无名，大指不动，中指牵过文武，打璪（即"锁"）武"中，右手食指挑武时，提示"举无名指"，而在右手中指"牵"文武两弦后，已举起的无名指才落下"打璪"武弦，所以，我们今天按弹《幽兰》所能得到的音乐及技法的信息，真是难得地清晰。

今天人们所能听到的古代琴曲一部分是有师承的传世琴曲，如《梅花三弄》《平沙落雁》《潇湘水云》等，还有一部分是近现代琴师的打谱，但《幽兰》一曲的音乐风格与所有这些可以听到的琴曲极为不同。其旋律进行中主要的句子或重要段落的结尾，音的进行不是人所熟知的由上边向下进行到宫音，比如mi→re→do或re→mi→do或五声音阶式的上行so→la→do等等，而是la→ti→do，与我们常听的西方音乐情况相似，而徵音结尾句也出现mi→fa→sol的方式，与西方音乐相似。更为令人惊异的是此曲四大部分的结尾都是在左手名指、大指按两弦的情况下，右手用食指中指同时拨奏这两弦，而左手名指不动，大指则在右手食指连续地由缓而急的五次拨奏时，逐渐移向上一个音位的宫音，即音乐的主音，其过程中的三个音是大指不在常规音阶上而形成的不谐和音，这一组音则与近年西方出现的现代音乐的音型、手法相类。《幽兰》的旋律虽然仍是五声音阶为主，但明显与其他现在能听到的琴曲、民族民间音乐有显著不同，但经过长期反复听取、品味、体会后，却又十分明显

地感到它就是汉民族的音乐，这是一个很值得深入研究的音乐问题、艺术问题、美学问题。

无疑，《幽兰》是古代琴人对孔子伟大思想、品德的景仰、崇敬的产物。它的内容虽是写孔子的忧伤，但这忧伤并非因个人生存问题、个人感情问题而起，乃其怀仁爱传王道未成而发，是崇高伟大的精神的表现与感慨。这样的思想内容在人类音乐文明中是不多的，是非常可贵的。

在中国民族音乐中，也可以说在中华民族的音乐中，五声音阶是主要的、常见的风格、形式，即或是北方许多戏曲、曲艺音乐、民歌、民间乐曲，虽然也有第四级、第七级音的出现，但基调、主要风格和旋律进行仍是以五声为主。而在《幽兰》一曲中，不但四级音（fa）、七级音（ti）大量出现，更有变徵（升fa）、变商（升do，或叫作降re）出现，而且这些音在多处出现，并不是次要的过渡音。在音域的运用上，传统乐曲的音域都在三个八度以内，多数在两个八度左右，而《幽兰》用到了琴上所有十三个徽位上的音，即琴的四个八度音域的音都有使用。更值得特别提出的是，此曲第四段的后半部分用了一个六弦上的"暗徽"，谱中有小注："暗徽，逸徽是也"，应是十三徽外的未标之徽。六弦十三徽之外第一个泛音是商音（re），而此句前一个音是七弦上的十三徽泛音，已经是商音（re），所以不可能用六弦取一同音；而六弦十三徽外第二个泛音是角音（mi），不但于音乐进行合乎逻辑，也合乎音乐规律、表情（问句式）的逻辑，同时，此音明显清晰，所以暗徽（或曰逸徽）应即此处，其音是角音。如此则比古琴原有的常规四个八度加一个大二度音又增多了一个大二度，古人的智慧不能不令我们感佩。

从《幽兰》文字谱这份极为宝贵的文献中能看到，它是丘明弟子精心学习与弹奏的详细记录。尤其在第四段后部，"无名当暗徽无名便打文"下有小注："暗徽，逸徽是也"，即是表明此处音位称"暗徽"，"暗徽"就是逸出十三徽之外的徽。"逸徽"是提示，"暗徽"是琴的术语，

或曰琴法的专用名词。此注当是学琴者在记写此谱时按师授所做的注。在其后的部分，在十二徽、十徽连用"撮"的双音乐句之下，又有两行小注："丘公云：自齐撮以下有若仙声。"更明确地显示出，这是学生在记写时特别注上的老师的提示。而全曲多处有弹奏发声之外的手指动作，如上文所举"食指挑武，举无名，大指不动，中指牵过文武，打瓅武"中，前部食指挑时，即将无名指举起，但在中指牵过文武之后，所举的无名指才落下，作"打瓅"的第一声的弹奏。其实，"举无名"是准备动作，是弹奏手法、手势、经过的记录，而不是琴曲的音乐记录。这一手法、手势、经过，当是学生对老师演奏实际动作的观察，或在老师特别指出后的记写，因此，《幽兰》的成谱对研究古琴的某些演奏形态也有所启发。

此谱文之首有"幽兰第五"四字，之末有"碣石调幽兰第五"七字，两条文字，除"幽兰"为曲名外，"碣石调""第五"两词另有含义。"碣石调"应是此曲所在调名，此"调"或属调性，或为调式，或为风格，需在史料充分下深入研究；而"第五"则应是表明此《幽兰》是在诸谱中列于第五，即如唐司空图《诗品》二十四则就是每"品"题名在上，次第数在下。而在《幽兰》谱后所列出的诸琴曲名中，"幽兰"见于第二行，在"易水"之后，居于该行第五。这部分文字中第一行为"楚调、千金调、胡笳调、感神调"，应与"碣石调"同样是调名的"调意"，故不能如同其后诸曲，除瑟调外基本都可从曲名初知其曲意。所有这些被记写下来的诸多曲名，除第二行"幽兰"之前的"楚明光""凤归林""白雪""易水"分别为第一、第二、第三、第四，应是与《幽兰》一样都已成谱之外，其后的五十个曲名也都可能已有写成的"文字谱"，甚至有可能也是琴师丘明传授给弟子的琴曲。《幽兰》之序讲丘明妙绝楚调，在此将"楚调"列为第一（第一行第一位），似与此一可能有关。"千金调"未见现存其他文献，后面曲名中有"千金清"，或即"千金调"之曲。"胡笳调"应与《大胡笳》《小胡笳》《胡笳十八拍》诸曲有弦法、调性的直接关系。"感神调"也未见于其他文献，在此也看不见相

应曲名，当然即如在所列曲名中，"幽兰"也未冠以"碣石调"，所以也有可能其中"感神调"之曲未冠调名，则有待新的资料发现以定了。

在这五十个曲名中，有可以确认的蔡氏五弄：《游春》《渌水》《幽居》《坐愁》《秋思》（均在第三行），可以推知为"嵇康四弄"的《长清》《短清》《长侧》《短侧》（均在第四行），皆在陈隋间存于世。另有"史明五弄""董楷五弄"未分列各弄之名，亦未见于现存其他文献。见诸嵇康《琴赋》的"东武太山""广陵止息"，每组都是四字相连，成为一曲，并未作为四曲将"东武""太山""广陵""止息"分写，故可以考虑应以此处所示为据，将嵇康《琴赋》中之"东武太山广陵止息"断为"《东武太山》《广陵止息》"。仅《三峡流泉》《石上流泉》《乌夜啼》三曲见于后世文献，其余都仅见于此。从这些曲名中可以看到，有些明显是标题性琴曲，有些则无明确思想感情的含义，如"上上舞""下上舞""上间弦""下间弦""游弦""蜀侧""古侧"。在标题性鲜明的曲名中，有的曲名似嫌不够典雅，如"蛾眉""凤翅五路""闲居乐""凤游园""屈原叹"等。可以推测，在当时及之前，琴在作为文人贵族艺术的同时，仍在社会普通文化中存在，并有一定影响。

记录于《幽兰》谱之后的这些曲名，大多不见于唐代其他记载，亦不见于其前文献，应有两种可能：一、这仅是陈隋之时的产物；二、正史及同时期其他典籍于朝廷礼乐之外，对琴曲、琴乐、琴学并不注意，更无应有的重视。《旧唐书·音乐志》即明确地记载：于唐"惟弹琴家犹传楚汉旧声"，然非郊庙所用，故不载。可见即使从遵古角度而生敬重，也不载"楚汉旧声"的琴曲；如只是存于陈隋或其前后的琴曲，更不能列于正史及相类典籍。从此角度看，《幽兰》谱后所记的这些琴曲，偶然之下透露给我们的更是难得的艺术信息。

二　传世唐代琴曲

唐代存世琴曲，其数量从朱长文《琴史》薛易简传略中看，最少应

在三百四十首，在他"苦心周游四方，闻有解者必往求之"的努力下，"凡所弹杂调三百，大弄四十"，但记录下曲名的则大大少于这个数目。而且"杂调三百""大弄四十"也应只是个大概的整数，实际上他也可能未见其他已存著录的及同时代其他琴家所善之曲。已记录在文献者，除《幽兰》谱后所附琴曲名及其他琴家传略性文字记述之外，今天能看到的传世唐代琴曲应是《神奇秘谱》之"太古神品"部分中诸曲。

"太古神品"收录《遁世操》《广陵散》《华胥引》《古风操》《高山》《流水》《阳春》《玄默》《招隐》《酒狂》《获麟》《秋月照茅亭》《山中思友人》《小胡笳》《颐真》共十五曲。

明朱元璋十七子朱权年少时被封为宁王，后又被动参与朱棣夺取皇权而有功，又有文采而酷好琴，因而有条件、有能力、有热心收集并且有机会收得经典文献。"太古神品"中所收之曲在朱权编定《神奇秘谱》的明初公元1425年之前，"乃太古之操，昔人不传之秘"，在当时已不是既有谱又有人能弹之曲，应是与明朝相距较远的朝代的传世之曲。即如他在《广陵散》前的说明：此为"隋宫中所收之谱，隋亡而入于唐，唐亡流落于民间者有年，至宋高宗建炎间复入于内府"。《神奇秘谱》的中卷、下卷名"霞外神品"，琴界前辈及多数琴人都认为，是宋《紫霞洞琴谱》范围以外之曲，是宋代以来之曲。宋与明相距只有九十年许，为元代相隔，宋曲在明初尚传于世当无疑问。隋与唐初应是文字谱通行之时，已写成减字谱的，自应是在唐代减字谱通行之时，至晚唐陈拙乃有将文字谱转录为减字谱之举："更古谱，录《南风》《文王操》二弄。"故从上述几方面看，《神奇秘谱》中的"太古神品"之曲应来自唐代。

（一）"太古神品"所记唐代琴曲残留的文字谱痕迹

《广陵散》谱有甚多明显文字谱的痕迹，或化减尚不充分的情况，可据以判断其早于宋代琴谱，这一点王世襄先生在《广陵散说明》一文中已有充分论述。现在同样可以从这"太古神品"的其余十四首中看到文字谱的痕迹，或早期减字谱的形态：

1.《遁世操》是"太古神品"中第一首琴曲，明显有早期记谱或指

法运用的特点：

“全扶”在《幽兰》中使用甚多，较晚琴曲少用或不用。在此《遁世操》中也是使用之处颇多，共有十七次。

简写的“涓”在后来琴谱中为“山”，而此谱中用“六”，是古涓字“𤽈”的简写。而𤽈两弦的音型是早期琴谱常见、宋以后谱少见或没有的。在《遁世操》中有七次出现。

“绰”，后来都减作“卜”，而此曲只减为“占”。“注”，后来都减作“氵”，而此曲只减为“主”。

“搯起”，后来减作“乞”，而此曲减为“女”，更有“府”产生，应即“疾搯起”。

“灼息”在后来琴谱作“省”，而此曲作“忿”。

“徽外”，后来减作“卜”，而此曲作“卡”。

此曲中有“擘齪”，写为“定”，最后又记成“撮”与“擘”结合的“𢩹”，因而可知这是唐代之曲当时所写的定谱。

2.《华胥引》是一小曲，只有竖排木版十九行半。其中：

涓写为“六”，用涓两弦指法有十六处。

后来所用“卜”表示“徽外”，此谱减写为“卡”。

“掩”在后来之谱减为“闪”，在此曲则减写为“电”。

“搯起”减为“过”，亦异于晚些时之曲。

3.《古风操》曲子不大，但古指法遗迹仍多：

“吟”减作“今”，而不是如后来减成“冫”。

“撮”只减为“最”，而非后来的“早”。

“滚”“拂”相连时减为“从七至二一”“从一弗至六”，而不是后来更略的“𡘙”“㕥”。

“轮”只减为“侖”，而非后来的“合”。

早期指法有“圆娄”，但只减为“贝娄”，而非后来的“围”。

此曲最后的“觷音”即两弦同拨，不用“撮”之省略写法“最”，而用另一早期指法“齪”减为“足”。

4.《高山》在谱中所存文字谱痕迹如：

"引上九又上八犮上七"，而后来只记"上九上八犮上七"即可，甚而可减省为"三上七"。

"肇采四声二品二取又犮"，此处"屯"即"掩"，后来省为"冈"。

"鸞引上九商与一合声"，后来之谱应减为"鸞上九商合"。

另外此谱"徽外"作"卡"，而未减成如后来之"卜"。

5.《流水》亦有多处早期文字谱痕迹，如：

"龚引上四五曰砀蘆"，"庐"为"度"，其指法与"歷"相同，连续向外历多弦，在后来琴谱不用此指法之名，有"歷""累铃""滚"三种指法的省减，如"厂""�""宏"。

"二作爰作连蠲"，即二作缓作连蠲，"蠲"减为"益"，而不用"山"，"缓"只减为"爰"，"连"则未减。"缓"在后来减字谱中已基本不用，只《五知斋琴谱》在减字谱行侧与轻重等表情要求相连续时标出。

"掩"亦只减为"屯"。

有早期常用的涓两弦，而且写为"益"。

"少息"减为"忝"，而非如后来的"省"。

"徽外"减为"卡"。

"绰"减为"占"，而不是后来所用的"卜"。

有早期指法"全扶"："佘"，而后来之曲已不见此指法。

"搯起"减为"过"或"好"，而非后来的"邑"。

6.《阳春》，早期古指法及早期减省法在此曲中颇多见：

"涓"两弦："叁"类有二十二处左右。

"冈"为"屯"。

"绰"为"占"，而不是"卜"。

"注"为"主"，而不是"氵"。

"搯起"为"过"，而不是"邑"。

"徽外"为"卡"，而非"卜"。

"少息"减为"忝"，而非"省"。

曲之尾用"麻齩"的"足"，而非"撮"所减的"早"。

7.《玄默》，早期指法及早期减省法的文字谱痕迹也颇多：

"少息"未作减写，仍为"少息"。

"徽外"用"卡"，虽然曲子末尾部分已有两处减为"卜"。

"吟"减作"今"，而不是后来的"亅"。

"搯起"作"好"，而不作"乜"。

有"涓"省为"屮"，但是涓两弦：仍是"篿"的古用法。

左手指法的"闪""好"都未作正文，而以小字记于拨弦之音指法之下。其中有两处是"蟹行之声"。

尾末以"夆"结束，而未写为"撮"的减字。

8.《招隐》是一首简短的琴曲，只有十三行，但早期的文字谱痕迹依然明显，且为数不少：

"绰"减作"占"，而不是"卜"。

"注"减作"主"，而不是"氵"。

"涓"减作"六"，而不是"屮"。

"徽外"减作"卡"，而不是"卜"。

"應合"未作减略，而是"与一合声"。

曲尾以"夆"结束。

9.《酒狂》是一首简短而音乐更为单纯之曲，但也有明显早期文字谱痕迹：

曲中"璅音"都记为"足"，即"齩"，而不是"撮"的减略。

在"篿"之下的"搯起"写成"夕十好乜六"，而不是"夕十乜"。

在"上七""上八"之前有"卩"，即"却"字的口语性质的文字谱痕迹。

曲子尾部有两处文字谱式文字"临了匀以三声，承声上七"及"临了多三声"。

10.《获麟》早期文字谱及古指法使用痕迹甚明，首先是"六"两弦的使用。

"六"即"蠲"的减略，即后期之"涓"，而且"六"两弦的用法

有三十一处之多。

全曲用"**定**"，而只有一处用"**撮**"减略的"**取**"。

"**少息**"减为"**忠**"，而不是"**省**"。

"**吟**"作"**今**"，而不是"**夕**"。

"**猱起**"减为"**过**"，而不是"**色**"。

"**绰**"减为"**占**"。

"**注**"减为"**主**"，而非"**氵**"。

"**掩**"减为"**电**"，而非"**闪**"。

11.《秋月照茅亭》明显文字谱痕迹有以下四项：

"**見聲今引下十一夬己**"，"**余聲引上**"。

"**今下十三去上十今**"。其中"**去**"是"**却**"的减略。"**吟**"只写为"**今**"而未减为"**夕**"。

"**注下十**"出现两次，"**注**"未作减略。

有四次涓两弦音型，虽作"**山**"而不是"**六**"，但其音乐手法即早期琴曲可见到的"**六**"两弦。

12.《山中思友人》亦属短曲，曲共十行，文字谱痕迹如：

"**吟**"减作"**今**"，而不是后来的"**夕**"。

有涓两弦的音型两处，虽然记为"**山**"。

有早期指法"**圉**"。

有"**合聲**"即"**斠今丝合聲**"，不若后来只有一"**合**"即可表达，而不必有"**聲**"字。

13.《小胡笳》，此曲明显为古文字谱痕迹者如下：

"**涓**"已减作"**山**"，但有甚多涓两弦之处。

"**三尸临了一尸内夬己**"。

有"**繫**"，即连涓五六两弦。

"**注**"已减为"**氵**"，但《后叙》部分仍有"**主下**"记法。

14.《颐真》为"太古神品"最后一曲，文字谱痕迹明显之处甚多：

"**绰**"只减作"**占**"。

"注"只减作"主"。

有"兯"两弦音型指法二十处之多。

全曲无"撮"字，而用"薜蔎"，减写为"它"，结尾亦用此。

"榴起"减作"过"或"奷"。

与上面所列"太古神品"中《广陵散》之外的十四曲所看到的早期文字谱痕迹相对比，列于《神奇秘谱》"霞外神品"的《潇湘水云》的谱中这样明显的文字谱痕迹就很少了。现只有三处可举之例：一是"引上十才上复下十"，其中"引"未减为"弓"；二是"榴起"有时作"兰"，有时作"奷"；三是"撮"的谱中写法尚不如后来的减略充分："矗"应可减为"藌"，"矗"可减为"簋"，而其余已与其后明清谱式一致。

"霞外神品"中的第二曲《梅花三弄》只有"名"作"兰"，以及一处"三聲二弓上七"尚有文字谱些许痕迹外，其余则与后来常用之谱相同了。而在"霞外神品"第一个曲子《广寒游》中，见于"太古神品"的诸多文字谱痕迹，如"乜""卞""最"或"它""忠"及"臨了一聲"等叙述性质的记写都已不用，而以后来之记写方法入谱。《大胡笳》一曲除两处有"臨了一聲"余痕外，其余谱式亦与后来常用记谱方式相同了。

经过以上两个侧面考察，可以相信《神奇秘谱》之"太古神品"中的琴曲即是唐代流传于世的已由古文字谱改录成减字谱的琴曲。

（二）"太古神品"中已打谱的七首唐代琴曲

这"太古神品"十五首唐代琴曲已去今一千一百年以上，是极为难得的人类音乐史上的智慧结晶。现在只有《广陵散》《华胥引》《玄默》《酒狂》《获麟》《小胡笳》《颐真》七曲经"打谱"演奏流传开来，它们经过了社会艺术实践的检验，已能证明果然都是经典之品。

《广陵散》经管平湖先生（1895—1967）于1953年打谱，录成唱片，于1956年由人民音乐出版社正式出版了减字谱与五线谱对照的乐谱，由王世襄先生做了一篇《广陵散说明》列于谱前，并有甚为全面的《广陵散》史料附于谱后，成为一部厚重而辉煌的历史巨制。

　　王世襄先生的《广陵散说明》全面而缜密地介绍和分析了《广陵散》的产生、流变、思想、内容、艺术、技法，令我们充分地认识到这是一首来源于汉代、定谱于唐代、刊行于明初的现存世界上完整可传授的最古老的乐曲。

　　在管平湖先生将《广陵散》打谱演奏并出版唱片的同一时期，先师吴景略先生也将《广陵散》谱打出。两位伟大琴师一南一北，展示出两种极为不同的琴风，可以说是从两个方面对此琴曲经典的内容、思想、形象、神韵，给予了恰当深入、鲜明生动、雄奇有力的揭示。管先生打谱和演奏的《广陵散》特点表现为全曲基于鲜明的节拍，古朴、苍劲、沉着、方正；吴先生打谱和演奏的《广陵散》特点表现为全曲许多地方采用有利于艺术发挥的散板，激昂、慷慨、豪放、刚毅，这又都是《广陵散》的音乐形象、指法设定所具有的。这里讲"音乐形象"是指其音高、音色（散、按、泛、走四种以及虚实变化的指法）及节奏所构成的旋律。这里所讲的"指法设定"是指每一句、每一音的演奏发声所用指法的安排，即在哪一弦、哪一音位，或散音、或泛音，用左手哪一指按弦或触弦，右手哪一指怎样拨奏。这两个根本要素结合在一起构成了作品的形象和精神。高明的、正确的演奏，则将这形与神准确而充分地展示给听者，对听者的思想感情产生影响，如此才是完成了这一经典作品的艺术实践。《广陵散》一曲在唐仍有演奏及传授的记录，宋亦有相关记载，元有耶律楚材学习及弹奏的记录，明清五百多年间成为绝响，故而于二十世纪之中期得以复活，自是琴坛盛事。

　　据王世襄先生研究所示，《广陵散》至唐代又有发展和补充，增加了"乱声"和"后序"，而成为收入《神奇秘谱》中的包含"开指""小序""大序""正声""乱声""后序"等部分的四十五段规模。所以可以认为"乱声""后序"为唐代之作，而"正声"加上"序"应来源于蔡邕《琴操》所采录之时或之前，该曲经过嵇康之魏晋及于隋唐，在流传中被优秀的琴家逐渐丰富发展，而在唐代定谱。从《神奇秘谱》中《广陵散》的音乐实际结构、内在逻辑上看，"小序""大序"固已与"正声"自然

而有机地结合成一曲的整体，而"开指"也与"小序""大序"一样是有机地结合在一起的。从管、吴二位先辈打谱的演奏实际结果看，"开指"之后的任何一部分都不具有成为这样一个伟大作品开头的作用，所以"开指"名为开指，却是此曲的重要"引子"。可能此"开指"并非"调意"的演化而加在原作之前，而是在流传过程中从原作开始部分发展强化而分出的，所以应将从"开指"到"正声"毕看成一个整体，而"正声"的结束与第四十五段的结束都是稳定的结束。这样的音乐实际存在提示我们，应该将四十五段之《广陵散》看成唐代琴曲，而"开指"至"正声"毕应看作是定谱于唐代的源于汉代的古曲。

　　现在略去"乱声""后序"不谈，自"开指"一段、"小序"一段、"大序"五段至"正声"十八段的二十五段，音乐大致分为四个部分：

　　第一部分自"开指"到"正声"的第七段，音乐慷慨凝重，情绪在丰富的旋律、音色、指法变化中大幅度起伏，表现了聂政的壮烈精神、雄伟气度。

　　第二部分从音乐的内容、音乐实际所表现的情绪和形象来看，只有"正声"的第八段，也就是由"开指"算起的第十五段。这一段与其前后在音乐的旋律构成和指法的设定方面都明显不同，尤其吴先生在演奏中采用慢板，并且在按原谱所做的反复的第二遍中加强了跌宕起伏的音乐力度和节奏疏密的变化幅度，将聂政的沉痛、悲愤心情和既欲奋身而起又强抑未发的神态很充分地表现出来。

　　第三部分是"正声"的第九段至第十二段，即由"开指"算起的第十六段至第十九段。这一部分音型较短促，并有低音区在一、二双弦上的密集性按音拨奏。音乐厚重坚实而强劲，有鲜明的搏斗形象，很切"聂政刺韩王"之题。尤其第十段的"长虹"最后一组是大指按三弦九徽，右手滚六至一，一路六音，五散一按，非常厚重，刚健有力，有如最后强劲的一击。这最强烈的情绪和形象之后的两段第十一、第十二在音乐上是一个过渡性部分，在急促中很快转入明显的和缓。如果顿收之后，直接进入另一个情景、另一种截然不同的情绪，则不是琴曲的传统

方法。

第四部分是从"正声"第十三段，即自"开指"起的第二十段至"正声"结束。这一部分结构较大，有几个明显的大起大落，其中，第十六段"含光"的高音泛音急促的音型与散音一、二弦的反复交错强奏，是一种强烈的情绪宣示。在此之后，音乐都是在充满激情、略有歌唱性的起伏、对比中进行，是一种对聂政事迹的赞颂与情感共鸣，是聂政刺韩王的正义精神、勇士行为的补充表现，最后结束在充满激情的有力结尾上。

《广陵散》结构庞大，指法丰富，音乐多变，在传世之曲中极为独特，其他琴曲、古器乐曲均不可以与之相比。这也证明唐代古琴的艺术水平、思想水平、技巧水平已经达到了令人自豪的高度。以此相比照，《神奇秘谱》中"太古神品"的另外一些短小琴曲，简洁单纯，这些简短之曲并非艺术水平、演奏技法所限，更非琴谱的记写方法或记写观念所限。由《广陵散》一曲可证，乐曲内容的表达以及成熟的演奏技法，已都能用减字谱记录。即如右手四个手指的正反拨弦或叫"出弦""入弦"，以及指法的多种音型的组合、多种节奏的变化运用；左手四个手指按弦的所需音位、弦序，按音发生后左手移动而做旋律进行，以及"掩""带起"等虚音的发出，吟、猱等表情的使用，诸如此类音乐的形神表现，都可记写，并非只有大概的轮廓，并非只是简单提示。我们不应该认为演奏所依信息可以任凭自己的感觉添加或改变，当然琴人都是自在自主的存在，可以不弹给任何人听，可以自由对待每一首琴谱，可以不要标准，不要依据，不计优劣，不计对错，但是一旦弹给他人，则成为社会行为，即有社会发展的规律、法则、经验、标准来衡量、检验。而且严格地看，一个人不能真正认识、理解并学习琴学琴艺而自行其是，则无异于一个完全不会做饭的人每天吃自己煮的劣质恶味食物而不自觉，这是可悲的，已觉不美而又不学不思则是可怜的，其理于琴学琴艺，古今皆同。

在《神奇秘谱》的"太古神品"中，《华胥引》《玄默》《酒狂》《小

胡笳》四曲由已故上海琴家姚丙炎先生于二十世纪六十年代完成打谱及演奏。其中，《酒狂》流传最广，可以肯定地说，今天琴人无人不弹。从谱面上看，该曲十分单纯简洁，音乐材料基本只有两个，在一个过渡性句子的两三次连接中，组成一首明快爽朗的琴曲经典小品。该曲打谱不久即传到北京，先师吴景略先生、本人古琴及国画老师溥雪斋先生在弹此曲时，不约而同地将姚先生打谱所订全曲每小节都用八六拍变为两小节一个句逗，第一小节仍为六拍，第二小节最后一音的"撮"不再多等一拍，而用两拍，从而组成了八六、八五结合的句法，令人感到自然、流畅、生动，完全去掉了由八六拍一气到底而产生的极类欧洲古典圆舞曲的感觉。

该曲有一个奇怪的名为"仙人吐酒声"的结尾部分，从音乐上感觉，在该段之前是一个下行乐句，而且结束在三个宫音连用上，第三个宫音用撮，有充分的稳定之感，音乐已完全可以结束，而"仙人吐酒声"两次滚拂加锁的音型与全曲放在一起并无总结概括性和稳定性，更令人不能接受的是仙人醉酒后的呕吐也是肮脏的，放在音乐中表现实在没有美感，音乐上这一句是画蛇添足，精神上是妨碍了乐曲的品格，甚不可取。

关于此曲的内容理解，多用阮籍"借酒佯狂"以寄不满当时社会为据，但我们应从这一曲的音乐实际来看，这一生动活泼、带有轻松愉悦之气的小品能够表现阮籍那样强烈不满而郁结于内的政治意识吗？虽然此曲解题讲到了阮籍传之千古的"借酒佯狂"之名，但此曲亦可以是其愉悦之时的"真狂"，而且只是浅醉微狂，而许多文人都有过这样的浅醉微狂的经历。如果真要表现阮籍或其他文人那样沉重的政治胸怀，则定不是这一琴曲小品能够完成的，如果将此《酒狂》加以改变、发展，或可达到，但那已不是此一《酒狂》。

姚丙炎先生所打《华胥引》空灵酣畅，悠扬明朗，确有此曲解题中所讲黄帝梦中理想国度的"美恶不萌于心"的美好意境。

《玄默》一曲只在二十世纪六十年代听姚先生演奏过一次，至今已全

无印象，所以无法记述音乐表现。

《小胡笳》也是姚先生较早打谱的代表性琴曲，流畅中有极为朴素的风貌，确实有不同于常见琴曲的韵味，可以感受到北方少数民族的音乐色彩。

《获麟》也已在二十世纪六十年代由管平湖先生打谱，录下音来。此曲讲孔子知有麒麟被人捕获，哀时代不幸，生出了伤时感世的心情。音乐含有一种虽不显著却能令人感到的深而长的忧郁，曲调古朴而优美，流畅而沉稳，与后来许多琴曲有明显的时代距离。

《颐真》所要表现的是道家"静息以养真"的思想。"颐"的意思即是"养"，"真"即是"道"的最终最高境界，是一种很为抽象的思想追求、理性思考。二十世纪九十年代由天津琴家李凤云打谱，并在全国古琴打谱会上演奏。该曲有一种超然舒畅、高雅优美、安详而又生动之气，是一种精神境界的修养，也与朱权的解题"矧琴为娱性之乐"相合。

因之我想可以再告诉人们，古琴的宝贵遗产的音乐部分有现存世界上最古老的乐曲——来源于汉代、定谱于唐代、刊行于明初的《广陵散》，有现存世界上最古老的乐谱——唐人手抄的文字谱《幽兰》；还可以告诉人们，除《广陵散》之外还有十四曲唐代琴曲保存至今天，而且其中六首已可以听到接近一千多年前的音乐实际的演奏或录音，在很大程度上复活了真正的、有真凭实据的唐代音乐，而且是艺术性很高的精华之作，是"人类非物质文化遗产代表作"中的经典。

古琴在唐代的辉煌文化成就中，完全可以和当时的文学（诗、文）、美术（绘画、书法）相媲美，不但有《幽兰》手抄谱存世，有定谱于此时的《广陵散》存世，有《神奇秘谱》之"太古神品"另外十四首琴曲存世，有本文前面已论及的关于唐代专业琴师的思想、艺术的史籍文献存世，更有众多的唐代诗文流传千古，呈示出成熟的、明晰的、丰富的、基于活的社会生活和思想、基于琴的实际艺术活动的古琴演奏美学、古琴音乐思想硕果。

第三节　唐代古琴的演奏美学与音乐思想

唐代是中国古代社会全面发展的辉煌时期，是中国古代文化高峰，而古琴艺术是突出的部分，并且在演奏美学和音乐思想两方面都达到了很高的水平。[①]

一　唐代古琴的演奏美学

（一）琴声十三象

综观已得到的有关唐代古琴的文献资料，可以发现唐人在古琴演奏美学方面虽然没有形成一篇独立著述，但已表现得甚为明确而具体。从已经取得的这些文献中归纳出十三题，试名之为"琴声十三象"。一曰雄，二曰骤，三曰急，四曰亮，五曰粲，六曰奇，七曰广，八曰切，九曰清，十曰淡，十一曰和，十二曰恬，十三曰慢。这十三象可以解为十三种表象，也可以解为十三种类型。但其内容不只是外表现象，更是艺术内涵的呈现。唐人薛易简有《琴诀》一篇，提出琴有八种可以达到的艺术境界，同时它也是对古琴演奏艺术的八种要求，可以说是现存最早的古琴演奏美学理论。可惜他所提出的是原则性的概念，而没有像清人徐青山的《溪山琴况》那样做进一步的解说或论述。薛易简又提出弹琴有"七病"，是从演奏实际中直接总结出的法则性错误。

① 笔者于1991年5月开始了对这一课题的研究，1992年4月底成书《唐代古琴演奏美学及音乐思想研究》，1993年11月在台北出版。因此书在大陆甚不易得，在征得出版单位同意之后，加以缩写，于1995年分两期在《中央音乐学院学报》刊出。为了研究的准确，除直接采取唐代文献，包括诗、词、文及琴谱《幽兰》之外，仅采用了最接近唐代的有关材料四种：宋人朱长文的《琴史》、明代宁王朱权编纂的《神奇秘谱》中的《广陵散》谱，以及《旧唐书》《新唐书》，取材宁可过苛而不敢稍宽。所幸者唐代文化果然不愧为中国文化高峰，就《全唐诗》四万八千多首中与古琴有关者，已有一千零七十多首。此外寻得与古琴有关的词十六阕、文三十六篇，所包含的内容极为丰富而广泛。

1. **雄** "雄"是古琴演奏气度、气韵、气势、气氛的壮伟、强劲、阔大、昂扬。它是所演奏琴曲的思想内容和艺术形式原本所具有的品格。初唐诗人沈佺期的琴曲歌辞《霹雳引》是以同名琴曲为题写的一首诗，是"雄"象的出处，也是"雄"象生动而鲜明的写照，他的《霹雳引》写道：

> 岁七月，火伏而金生。客有鼓琴于门者，奏霹雳之商声。始戛羽以骖骣者，终扣宫而砰骈。电耀耀兮龙跃，雷阗阗兮雨冥。气呜唅以会雅，态欻翕以横生。有如驱千骑，制五兵，截荒虺，斫长鲸。孰与广陵比意，别鹤俦精而已。俾我雄子魄动，毅夫发立，怀恩不浅，武义双辑。视胡若芥，剪羯如拾，岂徒慷慨中筵，备群娱之翕习哉。

诗的第二句"琴"字在《全唐诗》中误为"瑟"，在此纠正。此诗并非抚琴而歌之辞，乃是听琴有感而发之作，客观地写出琴客所奏《霹雳引》给听者的音乐印象及情绪感染。其诗明确写出客有鼓琴于门者，奏《霹雳》之商音，定是实写其事。沈氏在诗中写出的感受与《广陵散》的气势不相上下，令人惊叹，"雄子魄动"是演奏具雄伟之气，其曲有雷电交加、风雨相会、驱骑挥剑之势，更令听者生发立之感。

女道士李季兰所写的《三峡流泉歌》一诗也是以琴曲名为题目为内容的歌辞。诗中"巨石奔崖指下生，飞波走浪弦中起"是演奏中展现的雄伟气势，亦是"雄"之审美意象的充分体现。水流的激湍喷涌，使诗人疑为"含风雷"，其曲气势磅礴，使诗人感受甚深。

诗文大家韩愈的《听颖师弹琴》是唐诗中有关古琴资料的突出篇章：

> 昵昵儿女语，恩怨相尔汝。划然变轩昂，勇士赴敌场。浮云柳絮无根蒂，天地阔远随飞扬。喧啾百鸟群，忽见孤凤凰。跻攀分寸不可上，失势一落千丈强……颖乎尔诚能，无以冰炭置我肠。

此诗所写琴的气势，明指其一如勇士赴敌，而且是划然之变，更突出其勇而显其雄。

　　唐代重要诗人孟郊的《与二三友秋宵会话清上人院》诗中写到"再鼓壮士怀"亦是雄豪之气所禀。著名诗人贾岛的《听乐山人弹〈易水〉》诗中所写《易水》气势之雄，正是洋洋之慨："朱丝弦底燕泉急，燕将云孙白日弹。嬴氏归山陵已掘，声声犹带发冲冠。"贾岛由琴人为燕将之裔而想到当年荆轲刺秦王之雄，是以感《易水》之雄而其复如壮士之雄，给人的感情推动已不只是水之气势所在，而化为精神，与人之雄气相通。大诗人韦庄的《赠峨眉山弹琴李处士》一诗不但记下一位飘然高傲的琴家、名人，而且能弹著名的《广陵散》，其演奏艺术高超，令人惊心动魄："峨眉山下能琴客，似醉似狂人不测"，"一弹猛雨随手来，再弹白雪连天起"，"广陵故事无人知，古人不说今人疑"。诗人为琴家之艺术所震慑，感到如猛雨忽来，如白雪连天，都是由琴中之雄而联想到大自然之雄。韩愈诗中写到"浮云柳絮""百鸟""孤凤"和韦庄之诗用"猛雨"忽来、"白雪"连天为比甚为相似，以人心之雄与天地之雄相并相通。所以可知"雄"者乃琴之气、琴之情、琴之势，可在人，可在物，可在神，亦可在形。

　　因之，其鼓琴，如电耀龙跃，雷阗雨冥，又如飞波走浪，巨石奔崖，忽而白雪连天，忽而猛雨袭来，亦若驱骑策兵、勇士赴敌，截鼅斫鲸，魄动发立，此乃雄者。

　　2. 骤　"骤"乃是强劲的情绪、激越的形象突然之展现。这种艺术手法在今天许多音乐作品中使用，为演奏家的精心处理和着意表现，常常体现为乐曲中的转折、突强突快以及忽起忽止。唐人无名氏诗《姜宣弹小胡笳》中记写琴家开匣，置琴，忽然挥手，"骤击数声风雨回"，显示出其强势出现之突然性。在韩愈《听颖师弹琴》中，昵昵之态划然变轩昂之气，有时音乐徘徊，方"跻攀分寸不可上"之抑郁凝结，忽如失足于云端，而"一落千丈强"，亦是突兀而令人惊悸之骤。

　　大诗人元稹所著之文《怒心鼓琴判》所记下之"骤"亦明指出它在人心所生之情中："感物而动，乐容以和。苟气志愤兴，则琴音猛起。""将穷舞鹤之态，俄见杀声"是由于"气志"之"愤兴"而使得

"琴音猛起"。此"猛"是为突然展现之所使，而"俄见杀声"之"俄见"亦分明是突然之出现。这里元稹引蔡邕听闻邀他去会面的主人琴中有杀声，其后乃知是因弹琴见螳螂捕蝉而引发之典故。元稹确信诗中写到的弹琴者在音乐中有"愤兴""猛起"之实的突变。

"骤"为突然之意。唐代著名琴家陈拙在论述演奏诸项中说："亦有声正厉而遽止"，可见"骤"有时是突发，又有时是突止，皆在于突然之变。这表明在唐代"厉声"也是琴之正格。这应是职业琴家的艺术准则，是音乐艺术中普遍自然存在的刚劲、强烈的表情。

因之，其鼓琴，或琴音猛起，或划然而变，风雨忽生于指下，兵戈忽陈于弦中，正厉而遽止，方升而急落。若身躯坠于云端，似心神因惊而窒息。起伏动静在于顷刻，令人魂魄为之慑。此乃骤者。

3. 急　"急"者疾速也。历代琴人谈及古琴演奏，常含轻、重、疾、徐四项。唐诗言及琴时，只有"急"而未见"疾"，"疾""急"同义，所以此象乃名之以"急"。

诗人张乔是咸通年进士，在他的《听琴》诗中写到了"急"："静恐鬼神出，急疑风雨残。"写出琴静之极令人凝神而惧，琴急之甚又似有风雨交加。此处所用之"残"乃"凶残"之"残"，可见诗人所感受到琴家演奏中的"急"何等强烈。贾岛诗《听乐山人弹易水》第一句即写出"朱丝弦底燕泉急"，其燕泉之急乃由琴声表达出来。而项斯的《送苗七求职》诗中更直写出琴声本身之"急"："独眠秋夜琴声急。"与此相同，天宝年间的梁涉在他的《对琴有杀声判》中也直言"朱弦促调"，"促调"者，乃急促的旋律，而不是短促之曲。此文之前有解题说"甲鼓琴多杀声"，可见因为"多杀声"其曲调才急促。至于陈拙有言"疾打之声齐于破竹"，乃是在一个音上急促运指而产生的刚劲之声，以表现激越之情，则是又一种含意所在。而骆宾王《咏怀》诗中所写之急，"悲调弦中急"，应是情绪悲愤而令音乐表现为急切，速度有突然地加快或密集突然出现，长短时值之音交错出现，则其中之悲而有愤，乃属悲愤之急。因之可知在急速之外还有"急切"之"急"。职业琴家陈拙在论及"操""弄"大

曲的演奏布局处理时提出："前缓后急者，妙曲之分布也。或中急而后缓者，节奏之停歇也"，则是音乐作品整体布局中各部分之间的关系安排，以求其鲜明的变化，加强艺术感染力。

因之，其挥弦，有时琴音流动，节拍快速，如风如雨，如飞泉，如激浪。有时指快音促而急切激越，则悲痛迫胁之情涌溢。又或大曲之奏如行云流水，舒卷收放，缓急相接。其运思微妙，气韵生动，此乃急者。

4.亮　自古良琴高手皆尚金石之声。金声即指如钟，石声即指如磬。钟之大者沉雄，小者嘹亮，磬之声清亮而润泽。唐人于琴，"亮"亦是一种重要之美。诗人张瀛有《赠琴棋僧歌》，他赞禅师的琴声"弦中雅弄若铿金"，就是以敲钟为喻的，而且以至于"长松唤住秋山雨"。伍乔的诗《僻居酬友人》则更明确写出"古琴带月音声亮"，月下之琴，声音明亮可以与明月相呼应。无名氏的词《步步高》中之"声韵高"所写的"高"并非音位的高低，而是人们常用之"高声"之高，乃响亮明朗之意。

吕温的文章《送琴客摇兼济东归便道谒王虢州序》中写琴人之琴所表现的才德及政声："发以雅琴，琅琅然若佩玉之有冲牙也"，则也是琴音之亮如玉振。在柳宗元的文章《与卫淮南石琴荐启》中写琴声为"增响亮于五弦，应铿锵于六律"，既明写其亮，又直言其铿锵之韵。在谢观的《琴瑟合奏赋》中也写到琴瑟之奏"激寥亮于云中"，则此处写"亮"已升腾入云。司马子微的《素琴传》写及他精心自制的琴音韵奇佳："琅琅锵锵，若球琳之并振焉。"以击玉相喻，也是清亮之音。

因之，其鼓琴，声若敲钟击磬，而得金石之声。音韵寥亮，琅琅锵锵。在秋空而入云，傍松针而带月，令金飙瑟瑟，玉堂清越。此乃亮者。

5.粲　粲者明丽之意，或又可以说是琴音之甜美而有光彩者。李白的《琴赞》写道："峄阳孤桐，石耸天骨，根老冰泉，叶苦霜月。斫为绿绮，徽声粲发。秋风入松，万古奇绝。"讲到奇绝之琴声有如秋风入松。此系良琴的音质，是演奏艺术的物质前提。

柳识的《琴会记》写道："若然者，宁袭陶公真意，空拍而已；岂袭胡笳巧丽，异域悲声。"虽然文中推崇陶渊明的无弦琴清高孤傲，无音而空拍，贬抑艺术性大曲《胡笳》的生动感人之"巧丽"，以其美妙而明丽为不可取，但却同时也告诉了我们《胡笳》中的艺术感染力正在其粲发的音乐之中。这是音乐作品所体现出来的"粲"。司马子微《素琴传》写道："诸弦和附，则采采粲粲，若云雪之轻飞焉。众音谐也，则喈喈嚌嚌，若鸾凤之清歌焉。"则是良琴于高手的演奏之下各弦相合，众音相融，音乐韵味美妙明丽，如云雪鸾凤曼舞轻歌，是演奏艺术和精美的乐器相作用的极致者。

因之，其鼓琴，妙音发于良材之弦，存于佳作之曲，应乎高手之指。光彩明丽，一若云雪之轻飞而耀目，又如鸾凤之清歌而沁心。人琴俱优，心手相合，方可得如是之美。此乃粲者。

6.奇　"奇"是古琴演奏至妙时所产生的特别意境，超出常态令人有神奇难测之感。

李白在他的《琴赞》中说"秋风入松，万古奇绝"，是古琴的演奏艺术有奇境。此时心中所感之松已不是俗山之常松，心中所感之风已不是平日襟袖之和风，尤其此时之心，已因琴之奇韵而非素往平凡之心。奇绝之境存于琴曲琴音，引发人心中超越时空的至妙之感，需极高的演奏艺术方可达到，也是需要欣赏者的精深理解方可感到的化境，因而需以"奇"命之。舒元舆在他的《斫琴志》中写道："备指一弄，五声丛鸣。鸣中有灵峰横空，鸣泉出云，凤龙腾凌，鹤哀乌啼，松吟风悲。予聆之，初闻声入耳，觉毛骨耸擢；中见镜在眼，觉精爽冲动；终然睹化源寥寥，贯到心灵。则百骸七窍，仙仙而忘，觉神立寥廓上，洞见天地初气，驾肩太古，阔视区外。"文中将琴之奇和心中之奇做了充分而生动的描写。琴音缤纷璀璨，忽若天外飞来之峰，又若万丈云端而落之泉，因之奇极。既如凤舞龙飞，又如鹤唳鸟鸣，松风悲吟，而令听者之心激荡升腾，怀拥天地古今，皆是奇之至境。

岑参诗格甚为高峻，他在诗《秋夕听罗山人弹三峡流泉》中写道：

"此曲弹未半，高堂如空山。"把人的精神引到远离尘嚣之境，已是甚奇，进而"幽引鬼神听"，有超越人寰而与鬼神相对之感。僧皎然的诗《奉和裴使君清春夜南堂听陈山人弹白雪》中的"通幽鬼神骇，合道精鉴稀。变态风更入，含情月初归"，也写出了与鬼神相格的奇境奇气。

因之其鼓琴，入化境而超常态者，五音共鸣，令高堂忽若空山。或觉有灵峰横贯天外，或感似鸣泉落自云端。有如龙凤腾凌，鬼神惊骇。又或初闻悚悸，中感神爽，终觉天地之精气。琴家之手，琴家之心，听者之耳，听者之神，相融而得。此乃奇者。

7.广　"广"即弹琴之气质格调雍容阔大，宽远绵长。在人，内心的音乐感觉超出身躯之外，有登高望远豁然之势。在曲，气度稳健阔大，不限于一琴之声、一室之境。

李白诗《听蜀僧濬弹琴》写道："蜀僧抱绿绮，西下峨嵋峰。为我一挥手，如听万壑松。客心洗流水，余响入霜钟。不觉碧山暮，秋云暗几重。"蜀僧弹琴令李白之心生汹涌之松涛，澎湃于群山之间，已超出七弦之上、一室之内。

再如韩愈的《上巳日燕太学听弹琴诗序》所说的"优游夷愉，广厚高明"。韩愈是听"南风""文王"之曲，"追三代之遗音"所得，李白是由万壑群松、长风振荡所得，在时间和空间的扩展中，其心神一致了。伯牙子期以琴沟通心神，在于雄伟崇高之势、宽广动荡之气。唐人梁涉的《对琴有杀声判》引此典故，并强调它的峨峨、荡荡的广远之势："朱弦促调，缘心应声。既峨峨以在山，亦荡荡而著水"，也承高山流水之峻伟广远，是其气度及意境之广所在。赵耶利说"吴声清婉，若长江广流，绵延徐逝，有国士风"，更明确了琴之为乐，有一种神凝气和、闲雅悠远之风，其有若长江流之广，又似国士心之广。

因之其鼓琴，气度精神宽远深厚，绵长阔大。成于心而形于声，发于七弦而充乎天地。既如山之峨峨，亦若水之荡荡。或在神而广厚高明，或在声而绵延浩淼。有时如听万壑之松，有时如亲国士之风。此乃广者。

8.切　唐人诗文之中谈及琴心琴趣，时有涉及人与琴、琴与曲、奏

者与听者的联系，其至佳者，可用"切"字形容，乃是真切、亲切、贴切之境。

　　李绅的词《一七令》写道："抱琴对弹别鹤声，不得知音声不切"，是说如听琴者不能理解琴人所弹之曲，则弹琴之人也无法将琴曲的深意奏出。这虽然是在讲琴人对听者的心态，却又可知弹琴的至佳之心、至佳之境需与听琴之人沟通与共鸣，才可使琴音深切，至切之声才可感动知音，互为因果，觉而弥深。这里所言之"切"的实质，是琴人的真切深切感情源于对琴曲的理解，生之于至妙的演奏。司马子微《素琴传》说："琴之为声也，感在其中矣"，所以才能"伯牙鼓琴，钟子期听之，峨峨洋洋，山水之意，此琴声导人之志也。有抚琴见螳螂捕蝉，蔡邕闻之，知有杀声，此琴声显人之情也"，写出了琴人感受之真切，在琴上表达之贴切，听者感受而达到深切。刘禹锡的《昼居池上亭独吟》有"清琴入性灵"，则把琴与心之密切相通鲜明地写了出来，因此在演奏方面，明确提出技巧需发心中之思、曲中之思，其琴才可以切。虚中的诗《听轩辕先生琴》首句即是"诀妙与功精"，所以能达至"千古意分明"，而令"坐客神魂凝"，是技巧与意境的至切之关系，技巧之不可轻。因之姚崇的文《弹琴诫并序》中所讲到的"声感人情"，亦心中之思由功精之指在琴上所得。

　　或者会如陈康士《琴调自叙》所说"手达者伤于流俗"，即手有技巧，但无意境及神情，只存音响而已。又或"声达者患于直置"，即音乐的外形、节拍、音准已有，却无思想、无感情而平铺直叙，原因是只有模仿而无理解："皆止师传，不从心得。"琴音之切者，如音色音质，也可见琴人个性，好似人的音容笑貌，天生各异，唐人已有精微之识。这也就是薛易简《琴诀》中所说："如指下妙音，亦出人性分，不可传也。"可见唐人古琴演奏艺术已达至境。

　　因之其鼓琴，绝妙功精之手，怀志有感之心，得以声韵皆有所主。不只手达、声达，亦至心达、意达，而性灵入于清琴。妙指多情，声足、意足，至深至切，以感动知音。此乃切者。

9.**清**　"清"是琴趣中最多为人所谈的一项美。从演奏美学范畴来说，在于音韵、音色、情调、气质的清远、清畅、清朗与清峻。既是指琴音之清，也是指人心之清。有时是心清而令音清，有时是音清而令心清。即如吴筠《听尹炼师弹琴》诗所写："众人乘其流，夫子达其源。在山峻峰峙，在水洪涛奔。都忘迹城阙，但觉清心魂。"尹炼师琴中有峰峙涛奔，令听者心魂为之清，是其音其情清而峻，是其音清而令心清。仲子陵的《五色琴弦赋》所写的"清音从内而发"乃是人心之清而令音清。

清远应是琴音明晰而细润。司马子微在《素琴传》中记他所制之琴造毕，"于是施轸珥，调宫商，叩其音韵，果然清远"，是纯指琴的音质而言。白居易的《夜琴》诗称"蜀桐木性实，楚丝音韵清"，也是指良琴佳弦，乐器自身音质之清。在他的《好听琴》中讲到"清畅堪销疾"，又是琴的清静而爽朗者。故而清畅之音可以如柳识《琴会记》所记的"清声向月"，又如李贺《听颖师琴歌》中的"暗珮清臣敲水玉"所写的敲振水晶所琢成的玉佩，皆指发以清澈而明亮的声音。

琴曲之清的意境由演奏表达出来。白居易的诗"信意闲弹秋思时，调清声直韵疏迟"（《弹秋思》）是一种节拍慢、音型疏而无"吟""猱""绰""注"的琴曲，使得其音乐及琴人之心皆在清远之境中。元稹的《怒心鼓琴判》中写道："克谐清响，将穷舞鹤之态"，是其清畅如鹤舞。司马子微《素琴传》所写的"清"又如凤之歌，乃是清秀润泽而明晰之"清"，"众音谐也，喈喈嗂嗂，若鸾凤之清歌焉"，乃属清朗。唐人手抄的文字谱《幽兰》第四拍的下准，泛音同声双音的乐句，原注为"有仙声"，这段音乐明亮简洁，有如寒冰玉佩相触，十分清朗，是唐人琴中之"清"的宝贵实例。

因之其鼓琴，音韵简洁秀润，畅远峻朗，出于人心又沁人之心，有时爽朗悠远若鸾凤之歌，有时秀逸俊挺如敲冰玉、舞仙鹤，甚而峰峙涛奔，或清远，或清畅，或清润，或清峻。既在琴音，亦在琴曲，又在琴心。此乃清者。

10.**淡**　"淡"是一种超乎现实、无意于人世间的名利之心在琴上的体现，音乐上曲调应平缓疏简，不见表情。以今人的指法讲，应无"吟"少"猱"，不用"绰"（向上滑至本音）、"注"（向下滑至本音）。"吟"是音的波动，"猱"是将长音分为较小节奏型，与"绰""注"皆有明显表情，故而应在淡之外。致"淡"之因素有二：一为心静，一为曲古。白居易《船夜援琴》诗写人心之静而令琴淡："鸟栖鱼不动，月照夜江深。身外都无事，舟中只有琴。七弦为益友，两耳是知音。心静即声淡，其间无古今。"

夜月临江，孤舟独坐，似与尘世隔绝。心如止水，万籁俱寂，已不知古耶今耶。则为自听之琴，信手闲弹，其声自是简漫无味。

琴曲之古代遗品中有致淡者，时曲中有古意者，也可致淡。白居易甚爱的《秋思》应在萧肃冷清之境，方可令人享其淡。白居易在《废琴》诗中写道："丝桐合为琴，中有太古声。古声澹无味，不称今人情。"这里所写的"太古声"是指琴中之神韵，而不必专在太古之曲。因诗中明白写出丝桐合成之琴即有太古之声，以曲而言，新作亦可得太古之声。因而曲有太古之境，其声其趣则可致淡。他在《夜琴》诗中讲到"调慢弹且缓，夜深十数声。入耳澹无味，惬心潜有情"，曲本已是慢曲，再缓缓弹出，又只有十数声而已，是必淡极了。既淡无味又写"有情"，乃并非琴曲有情，是白氏内心所生怀古之情，是超然物外之感。

王昌龄的诗《琴》写道："孤桐秘虚鸣，朴素传幽真。仿佛弦指外，遂见初古人。"朴素无华亦琴之淡，故听者有神游太古与天地初开之人相会的天真纯正之感。司空图的《诗品》二十四则中的"实境"列举听琴而谓："遇之自天，泠然希音"，都说明了淡境在于音之简慢。宋人朱长文《琴史》载白居易说："蜀客姜发授《秋思》声甚淡"，此曲应即是蔡邕所作"五弄"之一，是知近古之作中，亦可以淡境为其主旨。梁肃的《观石山人弹琴序》中又讲："故其曲高，其声全……味夫节奏，和而不流，淡而不厌。""曲高"者乃谓其高雅，"声全"者谓其严整，且又通畅不浮，淡而入心，所以不厌。

因之其鼓琴，音节简洁，曲调朴素。弹者心静，琴上音稀。其趣在于天然之音声，而不在于人情之表达。以琴为友，不求知音，平缓无味以至浑然超脱之境。此乃淡者。

11. 和　姚崇的《弹琴诫并序》中说："琴者，乐之和也；君子抚之，以和人心"，又说"乐导至化，声感人情。故易俗以雅乐，和人以正声。乐有琴瑟，音有商徵。琴音能调，天下以治。异而相应，以和为美"。可知"和"为优雅端庄从容适度之声，乃是可以静物平心之美。柳识《琴会记》中说："琴动人静，琴酣酒醒。清声向月，和气在堂。"所以可知"和"乃琴音、琴曲所达成的气氛，令人有和谐、和平之感而至其环境和平，其心神和谐。仲子陵的《五色琴弦赋》讲道："清音从内而发，和气由中而起。"是说"和"为精神活动，"和"为内心感觉，生之于正声，发之于内心，形之为琴曲，融合彼此，谐调天人。后人所谓琴之为乐乃是"中和之音"，"中正和平"，"和平雅正"，即与此同。

司马子微《素琴传》有云：琴音琴乐"其象法天地，其音谐律吕，导人神之和，感情性之正"。可知"和"乃心声之正，气息之平，而达于谐调世人与圣贤之心。

谢观的《琴瑟合奏赋》讲到的"静而各守，动而合矩"，是属于指法技巧上与弦谐调，当如后人所说的"指于弦和"。薛易简的《琴诀》所说"鼓琴之士志静气正，则听者易分；心乱神浊，则听者难辨矣"，即是说弹琴者必须内心清醒从容，是所谓"志静"，而明了所弹之曲，是所谓"气正"，这又是后人所说之音与意"和"了。

因之其鼓琴，典雅从容，感之于正声，发之于内心，应之以双手，出之以七弦，存古人之理想。欲其在厅堂而和谐人我之情，在天下而可以和平吏治，融通异类。于琴之音，则是"和气由中而起"，"志静气正"，音于意"和"。在琴之器，则是静而各守，动则合矩，指与弦"和"。平心静气以谐人、我、心、物。此乃和者。

12. 恬　"恬"乃琴之泠然静美、淡而有味者。白居易诗《清夜琴兴》中写道："是时心境闲，可以弹素琴。清泠由木性，恬澹随人心。心积和

平气，木应正始音。"可知"恬"乃近淡，随闲适之心而生，应之于琴而发正始之音。人在闲境，心通太古。此诗之尾说"响余群动息"，是有人在听琴。为人所听之琴，异于不为人弹之琴，异于免为人听、淡而无味之琴。在白居易的《好听琴》中写道："清畅堪销疾，恬和好养蒙。"则恬淡之外又有恬和，有悠远之趣在其中，可寄浑朴天然之情。他的《废琴》诗写琴虽遭遗忘之久，一弹其音，仍泠然而有美声。恬为声泠然静美，可以随人心而养蒙。常建的《听琴秋夜赠寇尊师》中的"一指指应法，一声声爽神"，卢仝的诗《听萧君姬人弹琴》中的"风梅花落轻扬扬，十指干净声涓涓"，皆甚清泠爽畅而属于"恬"。仲子陵的《五色琴弦赋》中又说"或向虚壑，或临积水，影历历而分形，声泠泠而过耳"，都属清畅甘美之"恬"。

因之其鼓琴，音随人心而发，应妙指而响。泠泠然，涓涓然。其声静美，清而复爽，和而复畅。飘然入耳，淡而有味。可以提神，可以养蒙。此乃恬者。

13. 慢　"慢"是音乐艺术表现的四大要素"强、弱、快、慢"之一。琴多慢曲，则"慢"对于古琴音乐尤为重要。"慢"之于琴，除曲调之速度范畴之外，更有意趣舒展、韵味闲远之境。白居易的诗《江上对酒二首》其一写道："酒助疏顽性，琴资缓慢情"，是以琴寄托他的闲静之心。其《夜琴》诗中写"调慢弹且缓，夜深十数声"，则把慢曲更放缓去弹，舒心展气，以至于"入耳澹无味"。是知慢乃淡的要素。慢未必淡，而淡则必慢。近人弹琴有以清微淡远为尚者，而其琴演奏却在中速，则类缘木求鱼了。

白居易在其《弹秋思》中写道："信意闲弹秋思时，调清声直韵疏迟。近来渐喜无人听，琴格高低心自知。"调清是谓旋律单纯，声直是更少起伏跳动，且无绰、注、吟，而少用猱。再以音节宽疏而慢弹，超然独处，排却世人之情而渐至无人能听，其慢是甚为重要的条件。刘允济《咏琴》诗写道："巴人缓疏节，楚客弄繁丝"，也是缓慢而致音节宽疏。此诗所说并非四川琴风在于疏缓，只是其时弹琴者蜀人而已，因下句所对之楚

客之弹琴，也是一人而已，其人之演奏与赵耶利之"蜀声躁急"说并不抵触。

琴上之慢又在于演奏时的运指。陈拙论琴时讲道："疾打之声齐于破竹，缓挑之韵穆若生风。"是慢而有力之法，乃取音饱满深厚之意。琴曲布局亦有缓急相衬、缓急相替中所达之妙境，即陈拙所言"前缓后急者，妙曲之分布也。或中急而后缓者，节奏之停歇也"。

因之其鼓琴，或为慢曲，或以慢速演奏常曲。可以致淡，可以致清。平心舒气，宁神息虑。其极者则无心无味，以求无人能赏。而布局精妙，急缓相依相衬。或运指挥弦之慢而有力者，沉稳浑厚，穆若生风。此乃慢者。

总观十三象，唐人文献于"雄""急""清""淡"四种，最为丰富，于"骤""亮""奇""和"四种最为鲜明，可见唐人于古琴演奏的美学要求、美学准则已有高度明晰的认识。唐人古琴艺术在演奏中所呈现的丰富、有光彩而又具深度的四大主要审美观念"雄""急""清""淡"，一方面体现了音乐的强弱快慢，另一方面亦含有浓、淡、刚、柔。"奇""恬"则为古琴艺术独特面目所在。"亮""粲""广""切"又是古琴艺术有生气，可以感人至深的美学体观。独"慢"谈及颇少，这应是"慢"常常不单纯存在，而是结合于"清""淡""和""恬"之中。至此已可以说唐代古琴演奏美学在中国古代音乐文化中甚可珍视，甚可取法，它全面而有深度，远非后世的只求"清、微、淡、远"四项之论可以相比。

（二）诸家之论

《全唐文》所载《琴诀》是唐代古琴艺术专文唯一传留至今者，是唐代极为重要的职业琴家薛易简的艺术心得。虽然宋人朱长文在其《琴史》中谓《琴诀》缺乏文采，但却承认其立意堪取："辞虽近俚，义有可采。"薛易简得为"待诏"，是琴家可得的最高职位，足见其艺术水准及影响。

薛易简自九岁学琴，开始甚早，是成为一个职业琴家的良好开端，

终至能以琴待诏翰林。薛易简并非文人，所以其《琴诀》文辞近俚，但这恰恰可以证明其古琴艺术之职业性、艺术性的一面，而并不只是文人只求个人修养或兴之所至。

《琴诀》提出的古琴可达到的八项艺术境界是："可以观风教，可以摄心魂，可以辨喜怒，可以悦情思，可以静神虑，可以壮胆勇，可以绝尘俗，可以格鬼神"，并指出"此琴之善者也"，我们可以称之为"八善"。这"八善"全面而深刻地概括了唐代古琴艺术要求，也可相信其时之古琴艺术已经达到了这一水准。

"可以观风教"是说古琴艺术可以或已能或应该反映社会思想意识。"可以辨喜怒"是说古琴艺术能够也应该表达人的鲜明而生动的思想感情，可以也应该表现出琴曲中所具有的内容。"可以摄心魂"则是说古琴艺术可以深深感动演奏者和听琴者。这里讲到了古琴艺术作为社会文化，其表达和接受两个方面的充分体现。"观风教"是社会的反应，"辨喜怒"是人心的反应。喜、怒是人最基本的两大情感范畴。此处与白居易的琴尚淡而无味以怀太古之美学观，是截然不同的。

"可以悦情思"讲到了琴的愉悦作用。作为艺术没有任何一种不具有愉悦作用，没有哪一种不允许有愉悦性，琴亦不能例外。琴曲有喜怒，喜者自然有快乐感，可以悦心神；怒者当然不会因而震怒，只是由曲中之怒而生激昂不平之感，与曲中的刚毅正直之气共鸣，是一种精神寄托与享受。听后的赞赏与满足引发出快慰之感，亦当是一种"悦情思"。

"可以静神虑"，即如今日人们所希望的平息身心紧张状态，宁息追逐名利的烦恼和焦虑，亦即以清雅幽静之琴曲、清雅幽静之演奏，而求神虑之平静。

"可以绝尘俗"是琴之善者又一境界，亦琴之演奏崇高之品格，其中不止于清高闲雅幽静而足，不只在于神虑为之静。即使是胆勇之壮，喜怒之明，亦可在崇高之中。而如聂政之刺韩王，屈原之自沉，或如《凤求凰》《乌夜啼》，乃至王昭君之怨，牧犊子之哀，皆甚深切真挚，脱却尘垢庸俗之情。

"可以壮胆勇"是指可鼓舞正直之心、坚毅之志。比如岳飞之忠勇、苏武之节操，以及聂政刺韩王、荆轲别易水，对于人们都有振奋情绪、推动心神之功。其琴之演奏，自必雄健强劲，浑厚有力，于骤、雄、急、奇中达成。

"可以格鬼神"是谓古琴艺术感染力强，艺术表达鲜明而浓烈，艺术格调高尚，超凡脱俗，感人极深而可以动神鬼。同时也可以理解为琴境之悠远高旷，可以令人受其感染，而接近古人的高尚情操及圣贤的仁爱之德。这也是演奏者的艺术准则、艺术途境和艺术目标。

薛易简于古琴演奏意识方面，也提出许多专业性观点和要求。他指出人们学琴常常只求曲多，但恐"多则不精"，尤以精为要。其实薛易简能操三百四十曲，确是甚多，但他却只存善者并精研至妙。这是博而后精，完全不是"惟务为多"。薛易简说古之琴人，能二三弄便有不朽之名，乃是至精至妙，有独到风格面貌者。现代著名琴家查阜西先生中年之时被称为"查潇湘"，是以《潇湘水云》独步琴坛。另一位著名琴家吴景略先生，曾被称为"吴渔樵"，乃是以《渔樵问答》至精至妙而驰名，以至于1957年溥雪斋先生以书画名家、北京古琴研究会会长之尊，专程赴天津的中央音乐学院向吴景略先生学习。现代又一位著名琴家管平湖先生，以《流水》一曲声名早播，随后《广陵散》享誉天下，也是以数曲之精妙而至令名不朽。

薛易简论及弹琴应取之法如"甲肉相半，清利美畅"，"暗用其力，戒于露见"，也是现存的最早古琴演奏技法的直接论述，他在此明确提出音色要求及相应的演奏要领。他还指出"左右手于弦不可太高，亦不可低"，这太高太低至今仍是常见之病。至于"定神绝虑，情意专注"乃是要求弹琴者精神放松，思想集中，是很为重要的演奏原则，与今天的演奏要求完全一致。其"如对长者"，是要人们尊重艺术，慎用技巧，是弹琴者必须恪守的准则。

薛易简于琴之"八善"之外又提出"七病"：

> 夫琴之甚病有七：弹琴之时，目观于他，瞻顾左右，一也。摇

身动首，二也。变色惭怍，开口努目，三也。眼色疾遽，喘息粗悍，进退失度，形神支离，四也。不解用指，音韵杂乱，五也。调弦不切，听无真声，六也。调弄节奏，或慢或急，任己去古，七也。

薛易简概括地提出了古琴演奏的基本要求，在今天仍充满生命力，并且富于法则性。"七病"中所记之前两病，常是弹琴人为表现自己风度、技能，为引人注目而做的夸张动作，在今天亦时有所见。第三、四病是弹琴者精神紧张以至不能控制自己，进退失据，妨碍了演奏，使音乐零乱破碎。第五病属于演奏方法错误，指法运用疏漏，使音色粗鄙，旋律失误。第六病则是调弦未至精确便开始演奏，以至音多不准，这也仍属今日多见之现象。第七病指出节奏和速度随主观而为的"任己"之病，脱离琴曲原本形象、思想和内容，甚至曲解前人琴曲的内容和面目，即所谓"去古"，实在是严重的原则性问题。今天仍有人弹琴只要自己趣味，不顾琴曲之原本思想内容，将"清微淡远"或"激昂慷慨"加在任何风格、内容的琴曲之上，是犯了唐人早已指出的病了。

赵耶利经隋而入唐，《琴史》写他"能琴无双，当世贤达莫不高之"，可知他在唐代琴坛的崇高地位。赵耶利述他的艺术道路，"弱年颖悟，艺业多通"，且"琴道方乎马蔡"。我们知道司马相如和蔡邕之琴在于其音乐艺术。蔡邕《琴操》所录琴曲中，为圣贤颂德者有之，但为艺术传情者尤多。蔡邕《琴操》所录之《聂政刺韩王曲》（当即唐而至今的《广陵散》）以及《别鹤操》《雉朝飞》《公无渡河》等，皆为感情深切的一类民间故事琴曲，是音乐艺术作品。蔡邕自己所作的"五弄"《游春》《渌水》《幽居》《坐愁》《秋思》也是个人心情所寄托，既非济时治世，亦非修身养性。司马相如虽是文人而非职业琴师，但他以琴动文君之心，为后世不忘而称道不绝，也主要在于其琴以艺术传情而感人。故而赵耶利之琴应是职业艺术家之琴。赵耶利所言之"吴声清婉""蜀声躁急"，是两种截然不同的风格，他都予以充分肯定和赞美。赵耶利的美学观正是一位艺术风格极宽的大音乐家的美学观，在唐代古琴艺术范围内，居于主要地位。赵耶利在言及古琴演奏美学时，也涉及用指方法："肉甲相和，取

声温润"，指出了最纯正的音质的取得方法。

陈康士于琴"名闻上国"，也是一位重要琴师。他能作曲而且成集，初有师承，后乃自成一家，为追求古琴经典而"遍寻正声"。他在论及演奏艺术中讲到"手达者伤于流俗，声达者患于直置"，本文已在前面涉及，其外又提到"弦无按指之声"，乃是要求做到音质纯净而坚实，不可模糊和虚浮。古琴演奏者各种毛病中，以音的粗鄙、音响的嘈杂和飘浮为多见，尤其左手按弦移指，难免杂音并起，但如有严格音质要求，加之深厚的功力，即可令听者达到不觉有杂音的地步。现代宗师查阜西先生弹琴左手按弦移指，即有此境。尤其在大指按一至四弦九徽以下的位置，不用指甲，全用指肉，其音深厚纯美。至于"韵有贯冰之实"，是指音质集中而清晰。用指方法不精，功力不到者，右手常是擦弦而过，或是下指过深却又与弦相触角度不当，运指时，对弦的压力不足，音则不集中、不实在。也有人左手按弦于琴面而着力不足，或移指进退时减少压力，也使音不集中、不清晰，甚至哑闷，以至断掉。陈康士所论表现了艺术上的精细要求，并不是一般的闲情逸致消遣者随意抚弄而已。

甚为令人惊讶的是唐文宗时宋霁，于偶然遇到文宗皇帝李昂时，竟然在请得皇帝赐以"无畏"之后，"乃就一榻仰卧，翘一足弹之"，几乎是在做杂技表演。皇帝居然未加怪罪，反而"甚悦"，并赐以"待诏"之职。宋霁能仰卧弹琴，也可见其技巧之娴熟，又有放浪形骸之异。

唐代古琴演奏美学，体现了唐代古琴艺术的高度发展。唐代古琴演奏美学发达到至高境地，也自然有力地帮助了古琴艺术的发展。古琴由远古产生至六朝而得到突进，于唐而全面成熟，达到高峰，在传世的唐琴和唐代的古琴演奏美学上，都向我们展示了这一点。

二　唐代古琴的音乐思想

唐代文献反映出的古琴音乐思想可分为两种，一为艺术琴，一为文人琴。"艺术琴"者，是以琴为音乐艺术，表现古人、时人的社会生活、

思想感情，讲求艺术之美，讲求音乐技巧，融入自身，感动他人。艺术琴人既有职业琴师，也有兼善琴人。"文人琴"是文人爱好，或以琴作自我修养，或以琴娱宾悦己，或以琴怀圣思贤，或以琴避世慕仙，但也有文人爱琴在于其艺术寄情者。

（一）艺术琴

职业琴家在古琴艺术发展中起着主要作用，他们的作用和其他门类的职业艺术家一样，在各自艺术中，对艺术的发展产生重大的影响。在唐代，琴人或以琴待诏翰林，或以琴师之名授琴为业，或以琴名为权贵富豪之幕宾者，应属于职业琴家。赵耶利、薛易简等人即是代表。兼善琴家虽然不以琴为职业，但他们同样是将琴作为音乐艺术对待。春秋时的伯牙、汉代的蔡邕、三国曹魏时期的嵇康，在唐，李勉、韩皋等人皆是。职业琴家和兼善琴人的演奏及相关的诗文，鲜明地传达了艺术琴的基本面貌。

艺术琴的音乐思想可以用薛易简《琴诀》中两个概念来表达："动人心""感神明"。"动人心"是要琴的音乐艺术寄托和表达自身之情并传之他人，真切精深而令心动。"感神明"是以琴传达自身内心之情，真切精深，甚而可达神明，此情则是人生、国家、天地间一切物质、精神存在所引出之情。

赵耶利作为职业琴家中的代表性人物，其"吴声清婉""蜀声躁急"说，也体现着他的音乐思想。从音乐思想的角度来看，这是把琴作为一种社会文化、一种音乐艺术提出的。从他的"吴声""蜀声"之说中可见，琴可以优美而不失其高，具国士之风，也可热烈而不失其雅，具俊杰之气。这里所讲到的，正是音乐艺术最常展示的两大类情感：柔情和激情，在赵耶利的琴学思想中，二者并未因不合于清高淡雅而见责，赵耶利对此是完全赞赏的。

薛易简在《琴诀》中有关古琴的论述及其对自身艺术经历的追忆，表明他是一位非常重要的职业琴家。他认为古琴演奏应该"清丽美畅"，但他也鲜明地指出常人只知"用指轻利，取声温润，音韵不绝，句度流

美"，而忽视"声韵皆有所主"。"声韵皆有所主"与只求音美句畅相对，指出思想内容是其本源，琴之为乐必须表达琴曲本来的思想内容及情感面目和琴人的正确而精深的理解、感受。随后薛易简列举数例："夫正直勇毅者听之，则壮气益增。孝行节操者听之，则中情感伤。贫乏孤苦者听之，则流涕纵横。便佞浮嚣者听之，则敛容庄谨。"说明"声韵皆有所主"的古琴音乐应该是充分表达演奏者对艺术琴曲鲜明、强烈、深厚、精微的思想感情的理解，而令听者受到有力的感染。在此，薛易简没有涉及琴曲的不同类型和不同思想内容，而是着眼于不同人对琴曲的感受和反映。可知薛易简也认为音乐的作用不只是艺术内容的揭示、艺术上的享受，还有音乐对人的思想意识造成的有力影响！有着高尚艺术和深刻内容的古琴音乐是会作用于任何人的内心的，只是因人而有异。这种观点加上薛易简上述诸例，颇似嵇康的"声无哀乐"论，即音乐现象的最终完成，在于听者的感受，听者的内心是音乐实际效应和感情体现的根据。但薛易简有所不同，他把古琴音乐自身的高度和深度作为总前提，即首先是要"声韵皆有所主"，从而能令即使是心地和人品粗鄙伪劣者在其音乐之前也不敢放肆，强调地指出了古琴音乐作为艺术的深刻性和严肃性，及其强大的影响力。虽多少有些理想主义的偏向，却反映了薛易简及他所代表的一些琴人将琴乐看作圣贤所遗所赐的恩惠之器的高尚精神，寄托了琴人强劲的理念。

《琴诀》中讲道："是以动人心、感神明者，无以加于琴。盖其声正而不乱，足以禁邪止淫也。"既然讲琴可以动人心，便证明琴并非只作为礼教之器存在，而是可以悦情思、辨喜怒的。那么何以又讲禁邪止淫，是否又在否定七情？并非如此。《琴诀》中所说的"禁邪止淫"，是以高尚的艺术来抵御色情文化及越礼行为。琴中亦有爱情之曲，例如《湘妃怨》《秋风词》以及司马相如卓文君浪漫故事中的《凤求凰》等，皆属雅尚之作。薛易简的"禁邪止淫"说，即应是以这类真诚之情、纯正之气去禁止艳情淫心。

朱长文《琴史》记有司马子微，并引他的《素琴传》。《全唐文》也

收有这篇《素琴传》，两者完全相同。司马承祯字子微，学道术，名声很高，曾被武则天召见。他的《素琴传》记述他自己制琴，又对琴的传统做了总括性的陈述。他对古琴的看法包括了琴的艺术性、文人性和圣贤思想三个方面，是唐人古琴音乐思想中有代表性者，即多种或多元思想的复合，而不是局限于某个单一属性。

《素琴传》在谈到琴的音乐表现时写道："伯牙鼓琴，钟子期听之，峨峨洋洋，山水之意，此琴声导人之志也"，是指出用琴来表达人的内心所想，而可以为他人理解，实际是琴对客观事物的表现及描绘，这是音乐艺术的甚为重要的方面。艺术性的体现不只是一般的外形印象，而是具有内在思想的描绘，所以才有峨峨洋洋之壮阔，也才是其艺术性的所在。《素琴传》又写道："有抚琴见螳螂捕蝉，蔡邕闻之，知有杀音，此琴声显人之情也"，指出了琴又可以表达人由外界事物引起的情绪。琴所表现的不是捕蝉的行为现象，而是琴人见到螳螂捕蝉，心有感而生的情绪，影响了琴上的音乐，在即兴演奏时，则可流露于琴。现在可以推想，见螳螂捕蝉之抚琴者的琴音，所表现的或是时而犹豫、时而果断的不规则的起伏，突然的强弱变化以及断续与不安。在蔡邕的鉴赏之下，感到紧张与失常和某种程度上的粗粝，觉察有异而判断其琴有杀声。司马子微引此典，乃是在他的思想之中琴的艺术能力是可以达到这种境界，琴作为音乐艺术也是可以有这种表现的，正因为琴是艺术，所以表达感情是其艺术所在。他说"琴之为声也，感在其中矣"，这是作品和演奏者的角度。他说"六情有偏，听之而更切"是从欣赏的角度，而"听之而更切"把音乐艺术的影响力放在人的感情中最重要的位置上来，此说甚是精辟。事实上确是音乐比起其他任何艺术来，更能直接影响人的感情。司马子微还写到他自制琴曲《蓬莱操》《白雪引》，也是琴的艺术性的产物。他写到琴的演奏时，"琅琅锵锵"，"采采粲粲"，"若云雪之轻飞"，"若鸾凤之清歌"，明丽活泼，和谐流畅。这样美妙欣然的音乐表现，发自他所弹的《幽兰》《白雪》《蓬莱操》《白雪引》，都是他将琴放在艺术之中去体验。

职业琴家在唐代有着重要的地位和贡献，正是他们，使产生于周代的古琴音乐艺术，在唐代没有因外来音乐的普遍流行而被湮灭。他们用自己的艺术才能和意志传播古琴，用前代的文字谱和唐代琴家智慧结晶的减字谱，记写了宝贵的古人心血精华，不少珍品因此传至今天，成为人类音乐文化中最独特的果实。《旧唐书·音乐志》告诉我们，"自周隋已来，管弦杂曲将数百曲，多用西凉乐，鼓舞曲多用龟兹乐，其曲度皆时俗所知也。惟弹琴家犹传楚汉旧声及清调、瑟调、蔡邕杂弄。非朝廷郊庙所用，故不载"，可见琴家在唐代文化、在中华文化中的位置。不载管弦杂曲是因"皆时俗所知"，不载琴曲，因"非朝廷郊庙所用"，史官的愚昧而将民间和古典两大类音乐艺术摒弃在外，造成何等巨大损失，但何幸"弹琴家犹传楚汉旧声"！管弦杂曲不但前代已荡然无存，便是流行于周隋以来的西凉、龟兹乐，也失落了。从这段记载中也可以知道在唐及修《旧唐书》的后晋，古琴主要是被作为音乐艺术看待的，它有高雅之位，也有神奇之气，但并未脱离艺术之性。

《全唐诗》中约有五十首有关艺术琴之作，其中以韩愈的《听颖师弹琴》所体现的古琴作为音乐艺术的思想最为鲜明：

> 昵昵儿女语，恩怨相尔汝。划然变轩昂，勇士赴敌场……跻攀分寸不可上，失势一落千丈强……自闻颖师弹，起坐在一旁。推手遽止之，湿衣泪滂滂。颖乎尔诚能，无以冰炭置我肠。

一首摧心裂腑的琴曲由于一位琴师或琴僧的精彩演奏，令听者内心感动和震撼，有如冰炭交加，泪流不止。音乐的形象和感情，忽而激昂慷慨，忽而委婉低回；忽而如升九天，忽而如坠深渊；有时如云飞，有时如鸟啼，纵横跌宕，令人目不暇接，实在是一位高明琴家精湛技巧和深刻理解及充分表达的完美展现。在这里，琴的表现没有孤芳自赏的冷清、平淡，而是音乐艺术光焰在强烈思想感情上的喷发和闪烁。如此，今天的《广陵散》当之甚恰。

唐琴作为高度发展的音乐艺术，表现社会、人生题材颇为广泛。陈子昂的诗《送著作佐郎崔融等从梁王东征》写道："铠金铙，戛瑶琴，歌

易水之慷慨。"是指琴有此歌，有昔日荆轲"壮士一去不复还"的雄豪之情。《永乐琴书集成》第十二卷，记有古人以荆轲易水寒之歌作琴曲，可以与陈子昂诗相应，是唐人之琴也用以抒发强烈感情的证明。

唐尧客的诗《大梁行》写出了唐琴上另一种强烈的艺术表现：

> 客有成都来，为我弹鸣琴。前弹别鹤操，后奏大梁吟。大梁伤客情，荒台对古城。版筑有陈迹，歌吹无遗声。雄哉魏公子，畴日好罗英……邯郸救赵北，函谷走秦兵……因之唁公子，慷慨此歌行。

诗中告诉我们，《大梁吟》表现魏公子信陵君救赵的豪俊之气，作者因此写下了慷慨无限的《大梁行》诗篇。《大梁吟》所可能表现的，也许不是惊心动魄的争战，但一定是古代英雄带来的感情推动。古琴音乐有表达如此题材、如此感情的作品，亦证明它的艺术表现范围是很宽的。

《胡笳十八拍》所表现的是一个十分引人注目的题材。李颀的诗《听董大弹胡笳声兼寄语弄房给事》（《听董庭兰弹胡笳歌兼寄房给事》），是一篇难得的以古琴艺术表现人的思想感情的诗篇。诗歌明确而集中地写下了著名的琴曲《胡笳十八拍》的内容和感情，同时也对唐代这位著名琴家做了直接而真切的记述。诗中写蔡文姬遭遇的悲剧在琴中的表达，能使"胡人落泪沾边草，汉使断肠对归客"。蔡文姬的复杂的内心感觉在琴中写出，诗人感到了深切的悲哀："嘶酸雏雁失群夜，断绝胡儿恋母声。"音乐变化多端：有"古戍苍苍烽火寒，大荒沉沉飞雪白"，也有"幽音变调忽飘洒，长风吹林雨堕瓦"。诗中尤其写了董庭兰的演奏"言迟更速皆应手，将往复旋如有情"，写出他技巧娴熟，表现鲜明，而进一步赞他的音乐艺术之不凡，可以"格鬼神"，引得妖精来趋："董夫子，通神明，深山窃听来妖精"，是极高的艺术赞美。

戎昱诗《听杜山人弹胡笳》也写了一位极有造诣的琴家弹《胡笳》。诗中写杜庭兰"攻琴四十年"，应是一位著名的琴家，又早已擅《胡笳》，而且也是善"沈家声""祝家声"："沈家祝家皆绝倒"，都与董庭兰相合。李颀和戎昱为同时代人，极有可能是戎昱在某次听琴时得见董庭兰，之前之后未有来往，而在经人介绍时有讹误，故记其事而误其姓。

戎昱在诗中所记《胡笳十八拍》的音乐内容及感情表达，更为具体，完全是音乐艺术的欣赏。诗中感慨"如今世上雅风衰，若个深知此声好"，一方面是西凉乐、龟兹乐盛行，一方面琵琶、筝等民间音乐的娱乐性强，而且普遍地存在，但在人们常叹知音日少的情况下，古琴仍有广泛的影响和重大发展，以至千年不断，这种特别情况，只能用古琴强劲的艺术性强化了它的生命力来解释。

唐诗记录了琴的多个方面，但有关著名琴家、重要琴家的却不多。也许有诗，却因不为人重而不传，例如赵耶利虽为当时"贤达所重"，却未见诗文写到。薛易简只有自著之《琴诀》，而未见有人写听他弹琴之诗。创古琴减字谱的曹柔是古琴艺术上贡献极大者，他所首创之减字谱沿用至今，也未见有人写听他弹琴之诗。元稹有两首七言绝句《黄草峡听柔之琴》，若所写的柔之就是曹柔，则应可视为琴苑珍宝了：

其一

胡笳夜奏塞声寒，是我乡音听渐难。料得小来辛苦学，又因知向峡中弹。

其二

别鹤凄清觉露寒，离声渐咽命雏难。怜君伴我涪州宿，犹有心情彻夜弹。

诗中写到柔之作彻夜之弹，非职业大琴家难有这样功力和这许多琴曲可弹。诗中特别写出"料得小来辛苦学"，表明琴家自幼开始而有多年功力，更应是职业琴家的经历。曹柔如果有字为"柔之"，也甚谐调，没有矛盾。

两首诗所写柔之弹奏之曲，一是《胡笳》，一是《别鹤操》。《别鹤操》是见于汉蔡邕《琴操》所记的一首古代名曲，表现了一户平民夫妻相爱，却因无子，父母命夫休妻。这是社会性的悲剧，是古琴对社会生活和思想的一种艺术表现，在唐仍为琴家和诗人所重，可证将古琴作为艺术的思想是明确的。李昌符有诗《送琴客》写道"蜀琴留恨声"，"天高别鹤鸣"，所弹可能也是哀切的《别鹤操》。

岑参的诗《秋夕听罗山人弹〈三峡流泉〉》写的是一位年长的琴家，从诗题的称呼上看不出罗山人是隐士还是道士，可能是一位隐居的蜀地琴家。诗中写他的琴很有俊逸之气：

> 皤皤岷山老，抱琴鬓苍然。衫袖拂玉徽，为弹三峡泉。此曲弹未半，高堂如空山。石林何飕飗，忽在窗户间。绕指弄呜咽，青丝激溅溅。演漾怨楚云，虚徐韵秋烟。疑兼阳台雨，似杂巫山猿。幽引鬼神听，净令耳目便。楚客肠欲断，湘妃泪斑斑。谁裁青桐枝，縆以朱丝弦。能含古人曲，递与今人传。知音难再逢，惜君方老年。曲终月已落，惆怅东斋眠。

李季兰所写的琴曲歌辞《三峡流泉歌》，则是从另一角度来描述这一古曲，并特别注明"三峡流泉，晋阮咸作"。诗直写《三峡流泉》所表现的汹涌澎湃之势和最后逐渐平缓的大体布局。诗中所写"三峡流泉"这种巨大起伏、强烈对比，是古琴音乐作为艺术的一个很突出的类型。《全唐诗》第七八五卷的无名氏诗《听琴》，也写到了泉水，那是又一种深切的感受："万派流泉哭纤指"，用了一个"哭"字来写奔腾飞溅的水流给他的感受。正如人们欣赏最优美动听的音乐时，内心感动以致落泪，感情在艺术魅力之下，有时人的悲喜失去了界限，以至于混合交融起来。这也正是人们心中的艺术古琴。

李宣古的诗《听蜀道士琴歌》：

> 至道不可见，正声难得闻。忽逢羽客抱绿绮，西别峨嵋峰顶云。初排□面蹑轻响，似掷细珠鸣玉上。忽挥素爪画七弦，苍崖劈裂迸碎泉。愤声高，怨声咽，屈原叫天两妃绝。雉朝飞，双鹤离，属玉夜啼独鹜悲。吹我神飞碧霄里，牵我心灵入秋水。有如驱逐太古来，邪淫辟荡贞心开。孝为子，忠为臣，不独语言能教人。前弄啸，后弄掔。一舒一惨非冬春。从朝至暮听不足，相将直说瀛洲宿。更深弹罢背孤灯，窗雪萧萧打寒竹。人间岂合值仙踪，此别多应不再逢。抱琴却上瀛洲去，一片白云千万峰。

诗中所写的这位道士应是具有很高艺术造诣的大家，他的演奏由朝至暮

而又至更深方罢，其规模远超过今天的音乐会，而且他的演奏能令听者始终怀着浓厚的兴趣，他的艺术感染力实在令人赞叹，其功力和修养也令人崇敬。

贾岛在《听乐山人弹〈易水〉》中，从激荡汹涌的音乐联想到燕地将军之后裔的琴家是禀了古烈士的豪气的，而令人感到有怒发冲冠之慨。这并不是弹琴人或听琴人曲解了"流水"，而是那雄伟的精神活动是相似的，是古琴音乐也可以具有那么强的震撼力和感染力，这也正如司马扎诗《夜听李山人弹琴》中所写的"曲中声尽意不尽"。欣赏者从古琴音乐的艺术中，得到超出乐曲本身的感受。

吴筠的诗《听尹炼师弹琴》也写到了琴中"流水"的意境："在山峻峰峙，在水洪涛奔"，也是壮阔的"荡荡乎"。苏替的《听琴》诗写"指下情多楚峡流"则于此处另有所会心，乃是在雄伟激荡之外感到了人心，令人想做进一步的思考。

唐代古琴作为艺术所反映出的深情及豪气，在很大程度上扩展了我们对古琴艺术的认识。这种以艺术属性来看待古琴音乐的思想，也是作用于古琴音乐的重要思想，把古琴作为艺术的思想才使古琴音乐不断发展、丰富、提高和深化。这种"艺术"的思想，上承楚汉，下启宋元，大约明清才有渐微之势，以至于《广陵散》虽然已收在《神奇秘谱》，却无人能弹，五百多年后才复出于音乐世界。王绩的诗《古意六首》之二写："前弹广陵罢，后以明光续。百金买一声，千金传一曲。"以重金求之，应是在于艺术的追求。而孙希裕终不传《广陵散》给陈拙，连陈拙所得的《广陵散》谱都被孙希裕烧掉，则因认为其艺虽高，其情过激。可是，唐代似乎仍不乏能奏《广陵散》的人，陈存的诗《楚州赠别周愿侍御》中记写着"淮南木叶飞，夜闻广陵散"，也是以欣赏古琴艺术来为友人饯行的，而且是奏《广陵散》。

司马逸客在《全唐诗》中只有诗一首《雅琴篇》。此人无传略，只知武则天为帝时，曾随相王北征。另外有诗人李乂送别他的诗，称之为员外。因此，他似乎或为谋士、幕僚一类人物，应是较有阅历的。他

的《雅琴篇》全面概括地称颂了作为音乐艺术的琴，将其古琴艺术观做了生动的表达。先讲琴可以感动他人："清音雅调感君子，一抚一弄怀知己。"诗中列举了钟子期、司马相如、阮籍这三个人，一个是古音乐鉴赏家的代表人物，一个是多情高才的琴家，一个是放达傲岸的文人。他们没有以琴怀古贤之德、古圣之治，未寄出世隐居清高孤寂之情，这三人展现的是琴之为艺术而存在的三种状况。诗中又写到琴可以如同《琴诀》所讲的"悦情思"："谁能一奏合天地，谁能再抚欢朝野。朝野欢娱乐未央，车马骈阗盛彩章。"诗人用问句说明琴可以令朝野欢娱，似即普天同乐了。

　　文人而兼善琴，并以之为艺术者，见于杨巨源诗中的"崔校书"：《冬夜陪丘侍御先辈听崔校书弹琴》——题目已告诉我们这是权贵文人们的私人雅集，弹琴人是文职官员。而诗中写他弹的是两首艺术性琴曲：《楚妃叹》和《胡笳十八拍》（或《小胡笳》），听者为之感动。杨巨源的另一首诗《僧院听琴》则写他在佛门禅地欣赏尘世爱恋浓情之艺术性琴曲："离声怨调秋堂夕，云向苍梧湘水深"，是《湘妃怨》中娥皇女英两妃对舜帝逝去的深深哀痛之情。令人尤感兴味的是，唐代现存文献中写僧人弹琴，或在僧院听琴，不为少见，但却没有关于佛家思想的琴曲、琴境、琴心。禅师们的琴，或在寺院中弹奏的琴，仍是世俗音乐艺术的琴。刘禹锡的诗《闻道士弹思归引》中所写的也是与道家思想无关的艺术之曲。蔡邕《琴操》载《思归引》：

　　　　思归引者，卫女之所作也。卫侯有贤女，邵王闻其贤而请聘之。未至而王薨。太子曰："吾闻齐桓公得卫姬而霸。今卫女贤，欲留。"大夫曰："不可。若女贤，必不我听；若听，必不贤。不可取也。"太子遂留之。果不听。拘于深宫，思归不得，心悲忧伤，遂援琴而作歌曰："涓涓泉水，流反于淇兮。有怀于卫，靡日不思。执节不移兮，行不诡随，坎坷何辜兮，离厥菑。"曲终，缢而死。

　　这是一首充满人间悲痛感情的琴曲。道士有精湛的演奏表现，而令听者"泫然"，固然是听者客居异乡已久，闻之而生感慨，但亦必须是有

感染力的演奏，或其意在于传卫女之悲怀的演奏，可知此道士之琴全在于琴曲《思归引》内容的艺术表现。

方干诗《听段处士弹琴》所写的是一位深有功力的琴人："元化分功十指知"，而且"声声可作后人师"。但此诗中所写的琴曲则有特别的情趣："泉进幽音离石底"，颇类《流水》或《三峡流泉》，但其泉进出，却是幽音，松因风而有松涛，是有雄浑之感的声，古《风入松》也有空旷之趣，但此诗则是如"松含细韵在霜枝"，乃别具一格之琴境。罗隐的《听琴诗》："寒雨萧萧落井梧，夜深何处怨啼乌。不知一盏临邛酒，救得相如渴病无"，又具奇趣，点出艺术琴曲《乌夜啼》，可知他的"听琴"乃在于艺术欣赏，但笔一转而怀司马相如与临邛的卓文君之爱，或他所听的曲中又有《凤求凰》，两曲一悲一喜，有对比之趣。

梁涉的《对琴有杀声判》记录了一则有强烈影响的古琴艺术实例：

> 甲鼓琴多杀声，景与其邻，悬镜于树，以盘水察之，尽达微隐。甲讼景非理，云恐有害人。

> 绿琴高张，触物易操。朱弦促调，缘心应声。既峨峨以在山，亦荡荡而著水。甲逢有道，每歌咏于南薰。景属无为，亦欢娱于北里。弹丝静听，无闻独鹤之吟；外物生情，忽作捕蝉之思。平生雅意，妙曲先知。邂逅商音，有邻便觉。镜悬于树，疑桂魄之澄空；水止于盘，若冰壶之在鉴。隐微必察，善恶斯彰，才闻蔡氏之弦，遽作淮南之术。迹或多于猜忌，罪无抵于章程。事则可凭，讼仍无咎。

首先可以看出这是一个发生在民间的实事，其情况与蔡邕听琴而知有杀声相类，也可证蔡邕之遇抑或实有其事。此文所记之例，竟因甲的邻居悬镜设水以解琴之杀声所带来的不吉而引起诉讼，是为实事毫无可疑。可以看出，甲的古琴艺术造诣之高，能以激昂雄豪的音乐使得邻人惊惧，足证他的艺术力量之强劲。文中也表明梁涉确信甲之琴有杀声，而以蔡邕闻琴为例，故而谅解其邻居的防范之举，认为事有可凭，但不涉刑罚。琴之为音乐而有此影响力，正因其高度的艺术水准，而又以梁

涉等文人琴家理解为常格，更是薛易简《琴诀》中琴之善者"可以辨喜怒"的力证。

《幽兰》是唐人手抄琴谱，所用的是早期文字谱。这种用古琴演奏术语，以文章记述琴曲的方法，固然繁杂而困难，却又是先人的聪明智慧的结晶，因为不如此不能记下古琴音乐艺术的主体。也就是说，一个音是如何发出的，一个音和其他音如何相配，要想明白而准确地记下，文字谱是一个非常周全的方法。古琴因此才可以保存一千几百年前的音乐实例，即旋律的整体和实际奏法的详细过程。

《幽兰》共四段，已经具有很丰富的演奏技巧，虽然在曲子的最后注明"此弄宜缓，消息弹之"，但它并不是一首平静清淡的曲子，其音乐静而时有波澜，表现寄于空谷的幽兰孤独、清高而怀不平之气，也是孔子政治理念不被接受的苦闷心情的寄托，具有很强的艺术性。

在《幽兰》中有很多密集的音型，也有旋律急促的地方。比如"全扶"本已是一组相连的指法，但是又有"疾全扶"。此外，"却转"也是密集的音型，即半拍之内有四个音。而在每段结尾的一组双音的五次连续拨奏，也指明是先缓后急。《幽兰》也不只一次用到急拨剌这种刚劲的指法。《幽兰》所用音域是琴上四个八度再加一个大三度音，所用音阶已超出五声、七声，而用到九声，即在自然的七声音阶之外还用了升 fa 和降 si。四段音乐的内在联系、呼应很为密切，逻辑性很强。

《广陵散》在古琴曲中结构最大，技巧丰富复杂，气势最为宏伟，意境壮阔，历史久远。现在的最早谱本在《神奇秘谱》中，编纂者朱权在此曲的序中介绍它的来历说：

> 《广陵散》曲，世有二谱。今予所取者，隋宫中所收之谱。隋亡而入于唐。唐亡流落于民间者有年。至宋高宗建炎间，复入于御府。仅九百三十七年矣。

朱权以朱元璋之子封为宁王，善琴而能斫琴。现代古琴家顾梅羹先生所用的宁王连珠式琴，音韵绝佳，造型别致，制作精美，乃明琴中之神品。以朱权的地位、能力及对琴的酷好，寻访到《广陵散》谱是有足

够条件的，故其《广陵散》谱的来历已成信史。《广陵散》谱式有明显早期文字谱遗痕，比《神奇秘谱》中另外那些早期琴曲的谱式，都更近于文字谱。可以相信，它是在唐代由文字谱改写为减字谱的。

《广陵散》音乐起伏多而猛，诚如陈拙的老师孙希裕所说，是"愤叹之词"。韩皋称赞"美哉！"（一作"妙哉"）。顾况也特别推重《广陵散》，感叹地写道："众乐，琴之臣妾也。《广陵散》，曲之师长也。"可见唐代的重要琴家对于这充满激昂慷慨之情、杀伐之声及愤叹之词的艺术琴曲，是何等珍视。在唐诗中至少有五首诗记录了琴人演奏《广陵散》：王绩：前弹广陵罢，后以明光续（《古意六首》其二）；李商隐：枉教紫凤无栖处，斫作秋琴弹广陵（《蜀桐》）；韦庄：广陵故事无人知，古人不说今人疑（《赠峨嵋山弹琴李处士》）；陈存：淮南木叶飞，夜闻广陵散（《楚州赠别周愿侍御》）；李德裕：独悲形解后，谁听广陵弦（《房公旧竹亭闻琴缅慕风流神期如在因重题此作》）。

《新唐书·艺文志》著录有吕渭《广陵止息谱一卷》，李良辅《广陵止息谱一卷》，令我们看到了《广陵散》谱存于唐代的直接记录，与上列诗文写《广陵散》相印证，可知艺术类的代表性琴曲是活在唐代并且为时代所重的。

艺术琴是古琴音乐思想的主要方面，是古琴音乐存在和发展的主要依托，离开职业琴家和兼善琴人的艺术性古琴音乐思想，琴必不兴。

（二）文人琴

文人琴常常是文人们以琴作为修养个人、依凭精神、寄托理想的方式，也有许多文人把古琴音乐作为艺术来欣赏，用以娱悦心性。这一类文人虽然仍以琴为艺术，但他们弹琴不在意演奏技巧，也不求演奏的职业水准，因而其弹琴的音乐实际不同于兼善琴家的艺术琴。

根据唐代诗人的作品可以大致归纳出文人琴的七类音乐思想：一欣然、二深情、三清高、四旷逸、五艺术、六圣贤、七仙家。

《全唐诗》中表达"欣然"类者约二百五十首，表达"深情"类者约二百二十首，表达"清高"类者约二百一十首，表达"旷逸"类者约

一百二十首，表达"艺术"类者约八十首，表达"圣贤"类者，约七十首，表达"仙家"类者约二十首。以上反映文人琴各类音乐思想的唐人诗作的数量，可看出古琴艺术在文人生活和思想中所占的不同位置和所起的不同作用。

1. 欣然类

唐代文人爱琴，很多是用以娱悦自己以及友人们的心情，他们常常把琴和酒结合起来一同享受，在他们的生活中，琴并不神圣，也不高深，而是亲切、轻松，可以令人欣喜和陶然。他们弹琴和听琴并不看重琴的艺术性，有时也许如酷爱饮酒者，不在酒的优劣，有酒便饮，有酒便醉。薛易简在《琴诀》中讲的"可以悦情思"，这在欣然类的文人古琴音乐思想上、古琴音乐活动中，有着充分的体现。

在欣然类的文人琴中又有"悦性"与"闲适"之别。

"悦性"乃是以琴娱心而有欢畅之情。白居易写有三十三首与古琴有关的诗，常有一种孤芳自赏、超然出世的感觉，但他却并非只有这单一的琴心。宋人朱长文《琴史》在白居易传中写到白居易"自云嗜酒、耽琴、淫诗"，而且"凡酒徒、琴侣、诗客，多与之游。每良辰美景，或雪朝月夕，好事者相遇，必为之先拂酒罍，次开诗箧。酒既酣，乃自援琴，操宫声弄《秋思》一遍"。可见白居易之于琴，即或弹高雅如《秋思》，也可以在与友人的诗酒畅酣之后，那是一种消闲和娱乐。又说他有时弹过琴尚觉不足，还要"命家僮调法部丝竹，合奏《霓裳羽衣》一曲。放情自娱，酩酊而后已"，乃是琴之后尚需以当时流行的新曲为继，则是琴酒与时曲共享而求自娱了。《琴史》又进一步记载白居易有时坐着轿子到郊外，轿中放着一张琴，一个枕头，数卷陶渊明、谢朓的诗，轿边竹竿悬挂着两个酒壶，随意停于有山有水之处，弹琴饮酒，兴尽方归。这更是自我消遣之琴了。白居易两首诗也证明了这点：

> 耳根得听琴初畅，心地忘机酒半酣。若使启期兼解醉，应言四乐不言三。

此诗题就叫《琴酒》，已令二者合一了。在此，琴使他感到畅快，酒

也半醉而心中无有人间嗜欲。他认为荣启期这位上古逸人弹琴而歌，自享其三种乐事，却因不知酒中之妙而少了一乐，否则可以言其享有四乐了。此中以琴合酒之趣，欣然娱悦之情甚矣！再看白居易的另一首诗《梦得相过援琴命酒因弹秋思偶咏所怀兼寄继之待价二相府》：

闲居静侣偶相招，小饮初酣琴欲调。我正风前弄秋思，君应天上听云韶。时和始见陶钧力，物遂方知盛圣朝。双凤栖梧鱼在藻，飞沉随分各逍遥。

此时白居易又是酒中弹琴，所弹却是清高淡雅的《秋思》。因此可知，不论哪种琴曲都可与酒相合，以享其欣然娱悦之趣。诗尾注："《云韶》雅曲，上多与宰相同听之。"表明白居易并未傲然自立而蔑视权贵，而是题之以为荣，并在诗内称颂圣朝之大治，人们不管升官或贬职，皆相安自乐。他的《偶吟二首》写到老时唯以琴酒共得其乐："厨香炊黍调和酒，窗暖安弦拂拭琴。"在《自问》中写道："老慵难发遣，春病易滋生。赖有弹琴女，时时听一声。"尤属欣然之事。此诗说明白居易不是脱离尘世的隐者，而是深能享受的富贵文人。他有歌姬樊素，舞姬小蛮。此弹琴女或非歌姬舞姬所兼，则是更多一善琴之姬了，其娱悦之情与听歌观舞相近。最为有趣的是白居易以琴为腻友，其《闲卧》二首其一写道："向夕搴帘卧枕琴"，则白居易此时之琴已毫无清高神圣之气了，在其《自题小园》中写的"亲宾有时会，琴酒连夜开"，更是明显的娱乐之事了。

孟浩然隐居而得高名，身为隐者，于琴却也怀欣然之气，其诗《洗然弟竹亭》中写道："逸气假毫翰，清风在竹林。达是酒中趣，琴上偶然音"，以琴合酒而享。他在《听郑五愔弹琴》中更是琴酒合一了："阮籍推名饮，清风坐竹林。半酣下衫袖，拂拭龙唇琴。一杯弹一曲，不觉夕阳沉。余意在山水，闻之谐凤心。"诗中之阮籍弹琴衣衫不整，而孟浩然以欣赏之笔写之，不但以狂放不羁之态弹古圣之器，而又且饮且弹，孟氏心中之琴与彼无间矣。姚合的诗《过杨处士幽居》，更写出一边饮酒一边听琴，颇令人惊奇。以今天人们听音乐习惯，只在娱乐场所听流行音

乐才可以喝饮品，古人弹琴常视为极高雅严肃之事，弹琴人多要正襟危坐，甚至许多文献上要求沐浴焚香，听者亦必怀崇敬之心。唐人诗中琴酒之合，有时饮罢才弹，有时弹罢而饮，此诗却是"酒熟听琴酌"，可见唐人心中之琴不拘一格之况。

闲适是文人琴欣然类中又一种表现，是以悠然自得为其常态。

许敬宗诗《奉和初春登楼即目应诏》写道："歌里霏烟飏，琴上凯风清。"作者没有把琴作为先贤治国修身之器，也未用它歌颂当时的盛世和圣德，而是写出了一种清新明朗、悠然安闲之情。卢照邻的诗《酬杨比部员外暮宿琴堂朝跻书阁率尔见赠之作》（一作王维诗）所写的琴也是这种清新闲适之趣："闲拂檐尘看，鸣琴候月弹。桃源迷汉姓，松径有秦官"，是一种世外桃源的悠然自得。他的另一首诗《初夏即事寄鲁望》中竟然是"忽枕素琴睡"，与白居易的"向夕搴帘卧枕琴"有相同之趣，但未以琴酒相会，只取欣喜之趣而已。

权德舆官居刑部尚书之高位，而善诗爱琴。在《全唐诗》中收有他的诗十卷之多，其中与琴有关者十八首，多是悠然闲适之趣所寄。其中《新月与儿女夜坐听琴举酒》写他一家长幼共同欣赏："列坐屏轻箑，放怀张素琴。儿女各冠笄，孙孩绕衣襟。"其乐融融。诗中未写什么人弹琴，也未写所弹何曲及他们感受如何，似乎这些并不重要，中心乃是与儿女共享琴所带来的悠然闲适之趣，是取其趣而不在其音。这也正是文人爱琴最为多见的思想状态。

杨巨源诗《杨花落》写的又是生之于琴的一番情趣："此时可怜杨柳花，荣盈艳曳满人家。人家女儿出罗幕，静扫玉庭待花落"，"历历瑶琴舞态陈，菲红拂黛怜玉人"，写出一个可爱的少女，如杨花一般轻盈秀美，以琴伴舞，舞姿清欣欢畅，绰约多姿。唐诗中直接写到以琴伴舞之诗还有李峤的《皇帝上礼抚事述怀》和李端的《胡腾儿》等，亦琴之欣然类的一方面。

二百五十多首欣然琴心之诗，五彩缤纷，似可说明欣然类之琴在唐代文人古琴音乐思想中，居于首要地位。

2. 深情类

古琴音乐又常常是唐代文人内心深情的寄托，许多诗歌有这方面的表现，他们借琴传递或宣泄深沉深切的感情。他们把琴放在人和人之间的感情联系中，这种感情的沟通、交流，常常重于所奏的、所听的琴曲本身的内容和感情。

他们思想的中心往往不在于音乐的欣赏，而是以此达成感情的融会。这正是文人琴心之特点之一。这种以琴来寄托和联络的深情，包含着爱情、友情。有的炽热，有的艳丽，有的感伤，有的沉郁。有时情在琴中，有时琴用于情。

感伤之情在于文人伤时感事，深情寄之于琴。

李白的诗《幽涧泉》写出琴中所寄的深切感伤之情："拂彼白石，弹吾素琴"，"客有哀时失志而听者，泪淋浪以沾襟。乃缉商缀羽，潺湲成音"。联系着琴人和听者的是深切的感伤，客之失意为琴声所动，以至泪流不止，即如此诗中所言"吾但写声发情于妙指"。李白又有《古风》数十首，其第二十七首写出一位绝世美人的孤芳自叹，寂寞怀春，希望得到理想爱情的感伤："燕赵有秀色，绮楼青云端。眉目艳皎月，一笑倾城欢……纤手怨玉琴，清晨起长叹。焉得偶君子，共乘双飞鸾。"此诗中所写之琴，在一怨字，乃深切之感伤所在。

张九龄在《陪王司马登薛公逍遥台》诗中所表现的深切之情，是在怀念前代人物："尝闻薛公泪，非直雍门琴。窜逐留遗迹，悲凉见此心……人事已成古，风流独至今。"诗歌感怀隋代薛道衡之悲在于不得志。诗中引用雍门周先说服孟尝君亡国之感再以琴乐令其悲痛的典故，诗人之心，在琴寄悲时感事之痛的深切之情中。陈子昂的诗《同旻上人伤寿安傅少府》中所写的悼亡之情，也是以琴写深切之痛："金兰徒有契，玉树已埋尘……援琴一流涕，旧馆几沾巾。"垂泪抚琴，以寄哀思，乃是诗人知琴可以传此深情者。

爱恋之情于琴，在唐人诗中表现甚多，常亦在深切之感中。

李白的诗也有将娇艳的儿女之情发之于琴的：《代别情人》一诗写道：

"桃花弄水色，波荡摇春光。我悦子容艳，子倾我文章。风吹绿琴去，曲度紫鸳鸯。"其中浪漫秾丽之情，形之琴曲，呈鸳鸯之爱恋，亦感之甚深者。李白的另一首《示金陵子》，其中浓情蜜意，则又类卓文君与司马相如的故事："金陵城东谁家子，窃听琴声碧窗里。落花一片天上来，随人直渡西江水。"更有天仙降临、梦得巫山神女之意。

南北朝的一则异闻，关于王敬伯偶遇美女之魂一事，被唐人浪漫之心写成一见钟情的爱情故事，虽只有一夕之爱，但其艳丽而具深情，发之琴心，是足令人玩味者。

李端在他的《王敬伯歌》中写出这样的奇缘：

> 妾本舟中女，闻君江上琴。君初感妾意，妾亦感君心。遂出合欢被，同为交颈禽。传杯唯畏浅，接膝犹嫌远。侍婢奏箜篌，女郎歌宛转。宛转怨如何，中庭霜渐多。霜多叶可惜，昨夜非今夕。徒结万重欢，终成一宵客。王敬伯，绿水青山从此隔。

这首归为"琴曲歌辞"的诗所写出的浪漫之情，比之卓文君的夜奔而成就白首夫妻更有违正统观念，琴中传出的是比"凤求凰"更加动人的深情："君初感妾意，妾亦感君心"，皆自"闻君江上琴"中所得。

《敦煌词》中有一首《喜秋天》，写了一个满怀相思之情的女子发之于琴的急切心绪："潘郎妄语多，夜夜道来过。赚妾更深独弄琴，弹尽相思破。"以琴写相思之情，弄琴以至弹破相思，自是其情之极致者。《敦煌词》的另一首《五更转》的《闺思》也写了这种女子的相思深情："一更初夜坐调琴，欲奏相思伤妾心。"以琴弹相思而生伤感，是其情之至切矣。

徐彦伯的《拟古三首》其三写了青楼才艺少女的哀伤，或为怀春，或是相思："荷花娇绿水，杨叶暖青楼，中有绮罗人，可怜名莫愁……纤指调宝琴，泠泠哀且柔……"哀而丽，哀而柔，亦情之深。王琚的诗《美女篇》："东邻美女实名倡，绝代容华无比方……清歌始发词怨咽，鸣琴一弄心断绝。借问哀怨何所为，盛年情多心自悲。须臾破颜倏敛态，一悲一喜并相宜……"名妓以琴写怨，在诗人心中、笔下是真挚而深切

的，是作为一个普通人的悲哀之情而写的。这首诗显示了唐代文人宽阔的古琴音乐思想。朱权《神奇秘谱》序中认为贩夫走卒不可以弹琴，而更有人提出不可以对倡优弹琴。这首唐人之诗竟然写了妓女弹琴，且以赞美之笔写出，足见在社会意识、音乐思想方面的巨大的时代差异。

以琴寄别离之情在唐人诗中甚多。王勃的诗《羁游饯别》中写道："琴声销别恨，风景驻离欢。宁觉山川远，悠悠旅思难。"这里的琴可以销去离别之痛，可以传友爱之情，甚有独特之境。在他的《寒夜思友三首》其一中所写的琴，则是怀念远离之人的友情："久别侵怀抱，他乡变容色。月下调鸣琴，相思此何极。"友情至"侵怀抱"之深，以月下之琴寄之。李峤的《送司马先生》写离情很为深切："蓬阁桃源两处分，人间海上不相闻。一朝琴里悲黄鹤，何日山头望白云。"用了仙人乘黄鹤浮白云一去不返的典故，在琴思中，着力地将一个"悲"字写出来，令人感到浓厚的挚友之别情。骆宾王的诗《秋日送侯四得弹字》所表现的琴中之情亦是深厚的离情：

> 我留安豹隐，君去学鹏抟。歧路分襟易，风云促膝难。夕涨流波急，秋山落日寒。惟有思归引，凄断为君弹。

虽然诗中明指友人"去学鹏抟"，仍借琴曲之名"思归"二字以表惜别之心，弹琴饯别竟至"凄断"之地，实是特别难当之情。在陈子昂的一首赠别诗中所写的心绪，情深而不伤感，唐人惜别之琴，时见此类：

春夜别友人二首（其一）

> 银烛吐青烟，金樽对绮筵。离堂思琴瑟，别路绕山川。明月隐高树，长河没晓天。悠悠洛阳去，此会在何年。

诗中写在银烛高照、华筵盛开之时送别友人去往京城，可知是得志者将登鹏程之游，所以虽有"此会在何年"的深深惜别之情，却无消沉感伤之气。在他的另一首送别诗《春晦饯陶七于江南同用风字》中，不但情深而无伤感，更有一种洒脱轻松的亲切在："黄鹤烟霞去，青江琴酒同。"是以琴酒饯别而有"芙蓉生夏浦，杨柳送春风"的开朗明丽气氛，进而他把怀念放在轻松之境："明日相思处，应对菊花丛。"此诗将琴酒引出的

别情归于赏菊之时的思念，是惜别而不伤感之深情。元稹有诗《和乐天别弟后月夜作》，将手足亲情的离别之思寄托于琴的情景写得甚是鲜明："闻君别爱弟，明天照夜寒。秋雁拂檐影，晓琴当砌弹。怅望天澹澹，因思路漫漫。吟为别弟操，闻者为心酸。"白居易以诗写其别弟之伤感于琴中，令闻者心酸，是人之情深，也是琴中所发之情深。

唐代文人琴的音乐思想中，有的以琴所寄的深情是诗人或琴人自己的一种内心感觉，并不是与他人发生联系而得，这种感怀之情亦颇深切并有高尚品格寓于其中。李端的《杂歌》写道："伯奇掇蜂贤父逐，曾参杀人慈母疑。酒沽千日人不醉，琴弄一弦心已悲。"后母施计，伯奇受骗，其父怒而逐之；曾参被谣传杀人，流言可畏。两则典故令诗人兴叹，而琴上一奏，更把人生复杂、时有险恶及身而生的感慨化为悲哀。杨巨源在他的《赠侯侍御》中也表达了这种历史性的深切感慨："步逸辞群迹，机真结远心……月明多宿寺，世乱重悲琴。霄汉时应在，诗书道未沉。"诗中有明显的孤高精神，自赏其超群的特殊行止，但却又怀有乱世之悲，皆归之于琴。

李贺的诗《秦王饮酒歌》是一种旷世之雄的空寂和感慨，深切之哀在琴上流出："秦王骑虎游八极，剑光照空天自碧……酒酣喝月使倒行，银云栉栉瑶殿明……仙人烛树蜡烟轻，清琴醉眼泪泓泓。"李贺所写之秦王，有人解作秦始皇，有人解作唐太宗李世民，以其曾封为秦王。唐又有《秦王破阵乐》及《秦王破阵舞》，专颂李世民为秦王时的武功，而嬴政称帝后为始皇帝，或以秦始皇、始皇帝称，所以嬴政和李世民都有"骑虎游八极"之威，都有"剑光照空天自碧"之功，而李贺之诗当是写李世民。此诗将一代风云帝王的神奇英武与由琴心酒兴引起的感慨泪流，合为一体。不论是哀人生之短，不论是伤知音之罕，不论是国之忧，不论是民之困，都有一种深切的悲伤在琴上、在酒中缓缓流出，是又一种文人琴之深情。

从这些多彩多姿的琴上深情之诗中可以看到，唐代文人的古琴音乐思想中有着鲜明浓厚的寄托和表达。

3. 清高类

唐代古琴音乐思想中，文人琴的清高类也是其中重要类型之一，《全唐诗》中大约有二百一十首体现这种音乐思想。在文人好琴者中，琴主要用于自我修养，以及寄托傲视功名利禄之思和蔑视七情六欲之心，在精神上有时居于不可攀的位置，有时又有孤独悲凉之感，有时甚至充满凄清消极之气。有些是得志者的不满，有些是失意者的不平，有时是文人的理想所在，有时是文人身份的标榜。

孤高之气是此类中给人印象最为突出者。白居易是其代表，在他的三十三首与古琴有关的诗中，清高类思想占有主要地位，而孤高是其特色，他的《夜琴》诗尤为突出：

> 蜀桐木性实，楚丝音韵清。调慢弹且缓，夜深十数声。入耳澹无味，惬心潜有情。自弄还自罢，亦不要人听。

白居易的《废琴》诗对这种思想有更为明白的表达：

> 丝桐合为琴，中有太古声。古声澹无味，不称今人情。玉徽光彩灭，朱弦尘土生。废弃来已久，遗音尚泠泠。不辞为君弹，纵弹人不听。何物使之然，羌笛与秦筝。

不为人弹，一方面是不想他人听，一方面更是人们多不愿听，原因是不为时人所好，时人多好的是娱乐性的民间音乐羌笛和秦筝。此中白居易突出地强调了时代之差异，他独好此太古之声，而时人多所不受。白氏之心如此，是其清高思想所使，或因其仕途受挫，或因其看到社会弊端，虽然他官位颇高，却遭贬斥，所以他的诗可求老少皆解，于琴却相反，是不欲人听。他的《船夜援琴》明白地表达了这种思想：

> 鸟栖鱼不动，月照夜江深。身外都无事，舟中只有琴。七弦为益友，两耳是知音。心静即声淡，其间无古今。

白居易所感所求的，都是独自一人陶醉于淡然之琴音，忘却古今。琴人所思之益友，他已不必寻找，七弦即是。琴人理想之知音，他也不需追求，自己两耳即是。此孤高之境，是清高类古琴思想之极致。这种自傲之情，《弹秋思》写道："近来渐喜无人听，琴格高低心自知"，则是以无

人能听、无人肯听来证其琴格之高了。《琴史》记载，友人过白居易之宅，诗酒交流之外，白乃援琴操宫声，弄《秋思》一遍，是知他也常欲人听其琴，只是以无人听为其理想之极境，而不是以得知音为尚。《琴史》写道："乐天之于琴，其工拙未可较"，说明唐人、宋人所见所知的白居易是一爱琴之极者，却无善琴之印象，故而白居易的清高音乐思想，在于自己孤高的心情有所寄托而已。

王元的《听琴》诗所写的琴心与白居易相近："拂尘开素匣，有客独伤时。古调俗不乐，正声君自知。寒泉出涧涩，老桧倚风悲。纵有来听者，谁堪继子期。"他又引伯牙子期知音之典，则是虽有孤高之情，尚未摒弃知音之念。刘长卿的《听弹琴》一诗与王元诗中的思想大体相吻合：

泠泠七弦上，静听松风寒。古调虽自爱，今人多不弹。

诗中所写今人不弹者，指的是古调，其谓"静听松风寒"或是《风入松》，则与白居易诗中所提及的古曲《秋思》《绿水》同为清淡以至无味古雅静远之曲了。人们常以这类唐诗证古琴在唐已少人听或唐代琴曲只是清高淡雅之音，实有误会。大量写琴之多彩多姿内容及情感之诗，已可证唐代之琴仍是社会文化生活之重要艺术，而此类写琴之超然不群者，亦写明是在于古曲古调，应明白其实质所在。

张说在其诗《蜀路二首》其二中所表现出来的傲然自负思想，更是把琴的清高冷峻之气引了进来："玉琴知调苦，宝镜对胆清。鹰饥常啄腥，凤饥亦待琼。"其写琴境而言调苦，虽然有味而非淡至无味，然苦味甚于无味之孤高尤多，此中之凤饥而待琼，苦调孤高之琴与之相偕而彰。

清高类的文人琴心中，有时亦在超然之境。常建的诗写出了这种音乐思想：

江上琴兴

江上调玉琴，一弦清一心。泠泠七弦遍，万木澄幽阴。能使江月白，又令江水深。始知梧桐枝，可以徽黄金。

诗写江上弹琴，心与弦共在清雅之中，七弦谐鸣，弹奏成曲，万物因之

而幽静沉寂。诗中未写所弹何曲，是因文人于琴常在于寄其脱俗的意念。其主观感觉最为重要，因此在有的文人心中，高山之峨峨而觉其闲，流水之荡荡而觉其咽。虽近于曲解古人，却有其深刻的主观原因。文人清高类古琴音乐思想常是孤芳自赏为尚，以无人能识而自得，却又常以无人能识而感慨。李白的古琴音乐思想也有多种成分，例如其诗《邺中赠王大》："相知同一己，岂惟弟与兄。抱子弄白云，琴歌发清声。临别意难尽，各希存令名。"诗中述及与友人之谊已"同一己"，琴歌发为"清声"，当是有清高之气在，故以名节互勉，以期传世，是以琴明清高之志，是清高之思寄之于琴。

文人琴中又有许多以怀古之情寄以清高之志者，羊士谔诗《书楼怀古》所写的琴，不在于喜，不在于忧，而在其感慨之追怀："远目穷巴汉，闲情阅古今。忘言意不极，日暮但横琴"，思古之情已渺不可言，而一横琴便有所得，此中清高之心，在于其内心怀古之情。韩愈写过充满宏伟壮烈之情的《听颖师弹琴》，也有一首写到文人清高淡雅之琴心者，但韩愈却提出了疑问：

秋怀十一首（其七）

秋夜不可晨，秋日苦易暗。我无汲汲志，何以有此憾。寒鸡空在栖，缺月烦屡瞰。有琴具徽弦，再鼓听愈淡。古声久埋灭，无由见真滥。低心逐时趋，苦勉只能暂。有如乘风船，一纵不可缆。不如觑文字，丹铅事点勘……

此诗写他听到的古曲，亦是淡而似乎近于无味者："再鼓听愈淡"，是可知其秋夜中听人弹琴之感。此琴古雅清高，但韩愈怀疑所听之曲是否真正古代之作。显然韩愈知道在唐仍存之古曲《广陵散》《流水》等皆非淡者，故他写到"无由见真滥"，乃是提出了怀疑。事实亦必定是古曲有淡者亦有浓者，新曲亦可写成淡而无味者，或奏成淡而无味者，是知韩愈于琴甚有见地。

清高之琴亦时有傲然之气。李群玉在他的《送处士自番禺东游便归苏台别业》诗中，写出琴之静及人之傲："高笼华亭鹤，静对幽兰琴。汗

漫江海思，傲然抽冠簪"，清高思想既在其心，又在其琴。琴奏《幽兰》，思若江海，于清高傲岸的处士赞誉颇殷。这种琴心与文思的清高融在一起的旨趣，在他的《送陶少府赴选》中又有不同："久向三茅穷艺术，仍传五柳旧琴书。迹同飞鸟栖高树，心似闲云在太虚"，虽然琴书可伴，如陶渊明之清高，但在应选，乃是求济时用世，所以行如高栖之鸟，心却是太虚之云。这种清高之琴心，进则如权德舆之得志者，憩园林，怀太古，吟风月；退则如隐士幽居，寄江湖，感沉浮，傲霜雪，都是文人清高琴心所在。秦韬玉的诗《桧树》所写的树，强劲而雄伟。它的傲岸清刚之气，可以引发诗人的琴兴，这琴兴亦自具风骨："翠云交干瘦轮囷，啸雨吟风几百春。深盖屈盘青麈尾，老皮张展黑龙鳞。唯堆寒色资琴兴，不放秋声染俗尘。"

文人琴的清高类中，有的又存孤凄冷寂而悲凉之情。虽然为数不多，却极令人感动。王绩的诗《北山》写道："幽兰独夜清琴曲，桂树凌云浊酒杯。槁项同枯木，丹心等死灰"，其人身已枯，心已死，寄于琴中的清高孤寂，如空谷中不为人顾的幽兰。此时虽然有酒，但浊酒已不能令其人欣然自闲，此处之琴只为悲凉之心所托。王适的诗《古离别》所写的也是这种愁苦之心："昔岁惊杨柳，高楼悲独守。今年芳树枝，孤栖怨别离……苦调琴先觉，愁容镜独知……"孤独者昔岁今年都深浸在悲伤之中。徐仁友的诗《古意赠孙翃》中写道："云日落广厦，莺花对孤琴。琴中多苦调，凄切谁复寻"，也直接地写出了琴中的孤独和哀苦，甚为凄凉。杨衡的诗《旅次江亭》，是游子万里孤身所生的悲凉寄之于琴，虽不似孟郊诗中那样沉痛，却也是一种发之于琴的孤寂清高之气：

> 扣舷不能寐，皓露清衣襟。弥伤孤舟夜，远结万里心。幽兴惜瑶草，素怀寄鸣琴。三奏月初上，寂寥寒江深。

孤寂的游子夜不能寐，衣也为寒露所湿，自然十分凄凉。"幽兴惜瑶草"应是内心深处感到自身之困境如幽兰、似弱草，而其高洁自持，亦如幽兰、似弱草，最后写道"寂寥寒江深"正是其哀愁之情所致。

清高类之思想在文人琴中虽然次于"欣然""深情"两类，所占数量不大，但影响甚远。至今人们通常以白居易、刘长卿两人诗中所写之琴看琴。现在所能见到的古代琴书琴谱在言及琴时，也常强调琴的清高古雅。明代严天池所创的虞山派琴风及其后徐青山的二十四琴况所强调的美学准则，虽未表示这种清高类思想承于唐代，但其精神是很为一致的。如将这种古琴音乐思想看成古琴音乐的正宗、主体，甚而强调为唯一法则，不能不说是对古琴艺术的极大误解。

4.旷逸类

文人琴中近于清高而意趣超然，没有显著的哀伤与消沉，而呈现某种热情或自负，虽然时常也有感慨或不平，却归结于豁达和飘逸者，可以称为"旷逸"类。有的隐士于琴，并没有出世之心，有时还有闲适之趣，也可归之于旷逸类中。

王维的诗《竹里馆》脍炙人口，这是"旷逸"类琴心的典型：

独坐幽篁里，弹琴复长啸。深林人不知，明月来相照。

竹林中独自弹琴，不为传情，且与豪情之长啸交替，以琴自乐，且有豪气，实甚旷远而俊逸者。王维的《酬张少府》诗更明显地在琴中寄予了旷远之心："晚年唯好静，万事不关心……松风吹解带，山月照弹琴。"万事不关心，不但功名利禄已无所感，喜怒哀乐也可尽弃了，任吹解衣带的松风与山月为琴心之伴，甚为潇洒而飘逸。

李白的诗《前有一樽酒行二首》所含的旷逸之气甚显："君起舞，日西夕。当年意气不肯平，白发如丝叹何益"，"琴奏龙门之绿桐，玉壶美酒清若空。摧弦拂柱与君饮，看朱成碧颜始红……"诗人有感于当年，意气难平，但发已白，人已老，不必再有感叹了，故而饮酒弹琴，一醉为是。这种一切已不在意的心绪，使得琴尽情、酒尽兴地"摧弦拂柱与君饮"，豪兴之浓而令弦断柱落，是欲摧任何可塞于心之事了。

卢照邻诗《于时春也慨然有江湖之思寄赠柳九陇》中写琴，在行万里路中却无游子的忧伤和文人的感慨。诗题明言有隐去之心的"江湖之思"，但并非孤独之情，而是达观飘逸之心所使："提琴一万里，负书

三十年。"《首春贻京邑文士》写他淡泊声名、不慕权贵，纵览古今，而以琴寄情的旷逸之气："寂寂罢将迎，门无车马声。横琴答山水，披卷阅公卿……"

晋人陶渊明不为五斗米折腰而归故乡，以松菊为伴，饮酒赋诗，抚无弦琴，为唐人所追慕。例如张循之诗《送王汶宰江阴》，本是友人做官赴任之时，诗人却以清高旷逸之思写道，此去不过如陶渊明暂时为五斗米而已，所以其琴不在声而在意。其意何在？显然不是以县令之职为喜，甚至是以县令之职为憾了："让酒非关病，援琴不在声。应缘五斗米，数日滞渊明。"刘长卿的诗《过前安宜张明府郊居》也写出了弃官归乡寄兴于琴，类似陶渊明的超然之气："寂寥东郭外，白首一先生。解印孤琴在，移家五柳成。"官可不作，琴则不可离。卢纶的诗《九日奉陪侍中宴白鹤楼》所写的琴，是在筵席中举杯说剑之时，弹琴引鹤，以琴有旷逸之气，可在此时奏之，"玉筵秋令节，金钺汉元勋。说剑风生座，抽琴鹤绕云"。

陈存的诗《丹阳作》（一作朱彬诗）写出不拘小节的士人以琴为友而豪放旷逸的行止："暂入新丰市，犹闻旧酒香。抱琴沽一醉，尽日卧垂杨。"抱琴买醉而酣睡，实非普通文人一般琴客之情趣可比。这种带有狂放的超脱之行，表明了唐代之琴心实甚宽阔。张籍的《寄令狐宾客》写离开高位后，怡然自得于琴友酒客之往还，琴心自有旷逸之气："勋名尽得国家传，退狎琴僧与酒仙。还带郡符经几处，暂辞台座已三年……"诗写琴僧、酒仙，在于去官后的洒脱。诗用"狎"字，有任性随心之意，而不是在于以琴酒愉悦其情。

皮日休的《元鲁山》以琴酒寄情，但却是淡泊生涯，有一种耿直清正而脱离尘世之心："退归旧隐来，斗酒入茅茨。鸡黍匪家畜，琴尊常自怡。尽日一菜食，穷年一布衣。清似匣中镜，直如琴上丝。世无用贤人，青山生白髭……"素食布衣，却琴常弹酒常饮，其心不在娱悦，而如琴弦之直，怀超然自负之情，自有旷逸之气。

护国的诗《题王班水亭》所写的情趣与皮日休诗中之思想相近，也

是以弹琴月下、静息田园为尚：

> 湖上见秋色，旷然如尔怀。岂惟欢陇亩，兼亦外形骸。待月归山寺，弹琴坐暝斋。布衣闲自贵，何用谒天阶。

文人之傲王侯、贱功名的思想，在唐诗中颇为多见。他们清高自负，毫不消沉，寄之于琴，旷逸脱俗。方干的诗《山中言事》把这种思想情绪写得尤为鲜明："欹枕亦吟行亦醉，卧吟行醉更何营。贫来犹有故琴在，老去不过新发生……潜夫自有孤云侣，可要王侯知姓名。"诗中之人旷达之至，白发视为新生之物，有琴即不计贫，有孤云为友，王侯亦无所谓，此中特别写出琴之不可无，足见琴乃其人高傲之心所在。

黄滔的诗《赠郑明府》写出了一位在任之官的旷逸闲雅情趣："庭罗衙吏眼看山，真恐风流是谪仙。"虽然人在任上，调遣下属，而心在山水，所以他"鸣琴一弄水潺潺"。此中之趣，不求太古之情，不寄隐者之心，既无孤者之怀，亦无哀伤之意，是在官不居势，超然以对利禄，寄兴于山水丝桐的旷逸者。徐铉的诗《送高起居之泾县》送居高位之友人，却勉以"县郭有佳境，千峰溪水西"，莫忘山水寄意，进而又示以"弹琴坐其中，世事吾不知"。虽有官职，亦应弹琴于山水间，不问世事，以诗人看来方为理想，这种不以失职为意的旷逸之心是很别致的。

旷逸类的文人琴心中，还有些可以感受到正直勇毅之气者，而如薛易简《琴诀》中所讲的"可以壮胆勇"，甚有特色。陈子昂的诗《送著作佐郎崔融等从梁王东征并序》写在"投壶习射，博弈观兵"中奏起豪壮的音乐："铠金铙，戛瑶琴，歌易水之慷慨，奏关山以徘徊。"诗可以有夸张和某些虚构，而序必不违其事，故此中之琴可以与金铙并奏，而和之以歌《易水曲》及《关山月》，为东征之士送别，说明琴心有豪俊之气，而可以壮胆勇。孟郊的诗《与二三友秋宵会话清上人院》更为直接地写出"一为鸧鸡弹，再鼓壮士怀"。"壮士怀"当为其琴之气度和意境所在，自是豪俊高旷之心的体现。此诗未写所奏何曲，但自古已有的《广陵散》《易水歌》《大梁吟》都是激昂之曲，可以壮胆勇以动壮士之情怀。项斯

的诗《送苗七求职》写道："独眠秋夜琴声急，未拜军城剑色高。"苗公或为武人将求军职，所以有剑气在身。此时写以琴送别，正是与剑气相配之豪俊气的所在。李贺为古代琴曲《走马引》所作的诗，将曲中樗里牧恭为父报仇的刚毅气概写得甚为鲜明，应是李贺知古之《走马引》具豪俊之气，写此诗以彰：

> 我有辞乡剑，玉锋堪截云。襄阳走马客，意气自生春。朝嫌剑花净，暮嫌剑光冷。能持剑向人，不解持照身。

以琴歌写剑气，是其心中之琴可传此中之神韵，是视琴有豪气可寄者。

文人旷逸类之古琴音乐思想在于自得、自足、自信、自负、自傲。不以琴悦己，不以琴悦人，不以琴示情于人。神交天地，气藐王侯，旷达超脱，悠然飘逸，有时甚至刚阳豪俊，于文人琴音乐思想中，甚有特色而可贵者。

5. 艺术类

文人琴的艺术类思想，是把琴作为音乐艺术来欣赏，而不是作为个人修养、社会风尚、国家理想和圣贤精神之所在，既寄托感情，又用以与人沟通思想。对于文人，此类思想主要是艺术爱好所在。他们自己弹琴，虽在于艺术享受，却并不要求有琴师那样的职业水准，如听他人弹琴，重心也是在于从自己的欣赏中所得到的主观感受，而不在意于弹者如何及弹琴者的艺术表现如何。

《全唐诗》中有为数不少的"琴曲歌辞"，这是一种文学体裁，但并不是为琴曲填词或为琴歌作词，即如唐人作乐府，并非为乐府歌唱所用。不同的是，琴曲歌辞主题都是用琴曲原本题目，所写内容也都是在题目所示之中，虽然有的甚为明显有唱词性质，却并非实际弹琴歌唱之用，因此可以据琴曲歌辞考所写之琴曲。从李季兰的琴曲歌辞《三峡流泉歌》，可以看到此曲的汹涌澎湃气势和李季兰对此曲的眷恋，这篇歌辞是文人听后的感想，表达了文人的艺术欣赏眼光和品位。她所欣赏的是琴所表达的生动形象和宏伟的气势，并唤起当年听巫峡之水的深刻记忆。她未写演奏者是何等人物，也未写演奏技巧的运用，

全在其自己对艺术的感受："直似当时梦中听"，而且好像感到那汹涌的波涛"一时流入深闺里"，更愿一听再听："一弹既罢复一弹"，沉醉于艺术欣赏之中。

姚合的诗《武功县中作三十首》其二十八中竟有"弹琴学鸟声"的诗句，或许其时已有人在琴上模拟鸟声。虽然琴曲模拟鸟声只有《乌夜啼》和《平沙落雁》两曲，但其他琴曲有时也有"水云声"（《潇湘水云》）、"抛锚声"（《秋江夜泊》）以及波涛、旋涡的模拟性表现（《流水》），乃是琴曲有时亦写形写声。正是因其属于艺术，方至有此。故而此诗所写"学鸟声"，即使不是模拟，也是对鸣的表达，或与鸟鸣的呼应，这完全在于琴曲及琴心的艺术特质。他的另一首诗《题河上亭》，又写到"琴中有浪声"，也是琴对外界的艺术表达。

司空图在他的《书怀》中对陶渊明广为传颂的抚无弦琴提出了疑问或是反诘："陶令若能兼不饮，无弦琴亦是沽名。"这两句诗之意应为：如果陶令不喝酒，那么他以无音之琴即可得琴之趣，也只是博取名声而已。反问得颇为有力。司空图将琴作为艺术来看，音乐艺术没有音乐是不能存在的，而弦乐器无弦自然也就无音可发，但如以琴为古玩，为工艺品，欣赏其造型或手工，亦可不必有弦，而且以琴为古贤者所作，可寄超然清高怀古之情的文人，只在把玩之中，或陈之几上，或悬之壁间，即得其趣，当然这已然脱离了音乐本身，故而也可以说"只作雅器已堪赏，无弦未必即沽名"。又或陶渊明能琴已久，心已深存琴的音乐情趣，抚之而不弹，亦可意会神享。能琴者停琴多时而心仍存者，并不少见。故陶令之于无弦琴，或是原本心中深有琴音琴趣，甚而深怀其艺术，方可在把弄无弦琴时也心有所感。

韦庄的诗《听赵秀才弹琴》，写的是一个尚未取得功名，也未得琴家之名的文人所弹的具有艺术性的琴曲。诗人也从赵秀才的演奏中欣赏了多彩多姿的音乐形象：

> 满匣冰泉咽又鸣，玉音闲澹入神清。巫山夜雨弦中起，湘水清波指下生。蜂簇野花吟细韵，蝉移高柳迸残声。不须更奏幽兰曲，

卓氏门前月正明。

诗作对赵秀才之琴的感人艺术魅力，表达了充分的赞赏。他未对所奏之曲为何曲加诸笔墨，也正是文人琴中艺术类的常态，区别于艺术琴音乐思想类诗作。

窦庠的诗《留守府酬皇甫曙侍御弹琴之什》专写文人琴中艺术类表现者：

> 青琐昼无尘，碧梧阴似水。高张朱弦琴，静举白玉指。洞箫又奏繁，寒磬一声起。鹤警风露中，泉飞雪云里。泠泠分雅郑，析析谐宫徵。座客无俗心，巢禽亦倾耳。卫国知有人，齐竽偶相齿。有时趋绛纱，尽日随朱履。那令杂繁手，出假求焦尾。几载遗正音，今朝自君始。

该诗写琴的演奏和之以箫，并有玉磬加入，这是唯一记录了琴箫合奏的唐代诗作，或亦是关于琴箫合奏的最早记录。诗中写的琴虽也强调其雅，以别于郑卫之俗之淫，但琴有生动的表现而又与"繁箫"相和，且未称其怀古、出世、绝俗尘、淡无味，则可知仍是在欣赏琴的艺术。

白居易的诗多强调琴的清高古淡，是文人琴类给人印象最强者，然而此外白居易不但有颇强的欣然类之琴心寄之琴酒，也有深情之艺术琴趣见于其诗：

听弹湘妃怨

> 玉轸朱弦瑟瑟徽，吴娃徵调奏湘妃。分明曲里愁云雨，似道萧萧郎不归。

此诗不但写出《湘妃怨》的"愁云雨"悲哀之情，而且诗人更联想到弹琴的吴娃悲情发自《湘妃怨》，恰似对自己所爱之人的眷恋。这是白居易也承认琴之作为音乐而有艺术深情之一力证。

朱长文《琴史》记有唐代琴人多位，其中东皋子王绩当是一位以琴为艺术的文人，他弃官而归田于东皋，善琴而"加减旧弄作《水仙操》，为知音者赏"。还有李勉，曾为宰相而能制琴。韩皋也是居高位之官而能

琴，甚重琴曲中艺术性极强的《广陵散》："闻鼓琴至止息，叹曰：美哉嵇康之为是曲也！"他对《广陵散》的解释，虽然主观以至牵强附会，但却对《广陵散》毫无否定或贬低之意。再有独孤宪公，文章名于一代，好琴，直至晚年有目疾而不求治，以为有利于强其听而益于琴。如琴之在于清高之平淡无味，不在于艺术，则不必求耳力之强，更不必损目力以求耳力。萧祐曾为彭州刺史，他作过琴调，其中有《小胡笳》之引子，"世称其妙"，应是在于艺术性。

唐代古琴音乐思想中的艺术琴和文人琴中的艺术类，都在于以琴为音乐艺术。这两方面的音乐思想，令我们可以感知唐代古琴音乐思想中的艺术观，乃是唐代古琴音乐的重心所在。

6. 圣贤类

文人琴虽然多是在于艺术欣赏，沟通感情，寄托思想，悦性清心，但以琴追怀圣人，仰慕先贤，修身治世，也常被许多忠君勤力的官员、爱国爱民的文人视为最高境界、最大功用。在这种思想之下，琴已不是一般的音乐存在，而是神圣的理想之国、清明之治的象征，也有很小部分反映在朝廷郊庙典礼仪式中。

文王是中国古代圣君，曾被拘禁于羑里，古有琴曲《拘幽操》，韩愈为之撰词：

> 目掩掩兮其凝其盲，耳肃肃兮听不闻声。朝不日出兮夜不见月与星。有知无知兮为死为生。呜呼！臣罪当诛兮天王圣明。

词中写诗人怀文王被拘之苦，是其崇敬之心所在。他的另一首琴曲歌辞《越裳操》，称颂了越裳向周朝献白雉以称臣的明君之治："四海既均，越裳是臣。"许敬宗的《奉和初春登楼即目应诏》是应皇帝之命所写，诗的中心是歌颂圣君的天下大治："琴上凯风清。"歌颂当世君主，有时比之古圣，有时直接颂之，也是文人琴中圣贤类的一种。虞世南的《奉和幸江都应诏》与许敬宗的诗境相近，在于称颂当代君主的圣明："虞琴起歌咏，汉筑动巴歈。"

刘长卿的诗《送宇文迁明府赴洪州张观察追摄丰城令》中，对两位

友人的赴任，以古贤者宓贱弹琴而使单父大治相勉："宓贱之官独抱琴。"
琴是贤者用以治世之器了。

高适则更直接写诗缅怀宓贱鸣琴治县之贤：

宓公琴台诗三首

甲申岁，适登子贱琴台，赋诗三首。首章怀宓公之德，千祀不
朽。次章美太守李公，能嗣子贱之政，再造琴台。末章多邑宰崔公，
能继子贱之理。

宓子昔为政，鸣琴登此台。琴和人亦闲，千载称其才。临眺忽
凄怆，人琴安在哉。悠悠此天壤，唯有颂声来。

邦伯感遗事，慨然建琴堂。乃知静者心，千载犹相望。入室想
其人，出门何茫茫。唯见白云合，东临邹鲁乡。

蟠蟠邑中老，自夸邑中理。何必升君堂，然后知君美。开门无
犬吠，早卧常晏起。昔人不忍欺，令我还复尔。

这三首诗从三个方面对古贤者以琴理政加以歌颂，既有先贤又有后继，
其中心都在于琴统人心而"和"："琴和人亦闲。"这也是诗作者对于宓贱
鸣琴而令单父治的理解，所以第二章写到太守李公所具有的"静者心"。
"静""和"相近相类，也许就是仁政的基础，也许又是仁政的结果。仁
慈、仁爱是孔子的重要思想，宓贱用以理政而成功，为千秋秉政者所追
怀。圣贤琴的意义，大约主要在于利国利民的理想了。高适敬宓贱的鸣
琴而治，所以在他的《宋中十首》其九中写道："常爱宓子贱，鸣琴能自
亲。邑中静无事，岂不由其身。"

李白的诗歌中也有以圣贤之德存于琴而颂之诗的，《送杨少府赴选》
以《南风》之琴来写其时的政治清、君主圣，而预祝对方定可如伯牙得
知音而得入选用世。此诗写琴既在颂圣，又在怀贤："大国置衡镜，准平
天地心……吾君咏南风，衮冕弹鸣琴。时泰多美士，京国会缨簪……流
水非郑曲，前行遇知音……"

元稹在他的《桐花》诗中更借梧桐斫琴而颂圣贤，辨雅郑，阐发圣
贤琴的至高境界。以琴调君、臣、民、事、物，以琴劝君主致孝、礼贤、

戒奢侈、忠祖先、用心治国，琴上有相配之《梁山吟》《鹿鸣操》《南风》，以及雍门周对孟尝君之说，以亡国之危警之。可以说，元稹此诗的圣贤琴心精微周到，表达充分。

但是圣贤之琴也会因其高古深邃而不为时人所知，不为时人所爱。于武陵的诗《匣中琴》（又见于唐末进士于邺诗集）所写的圣贤琴，即是作为不合时宜之古音，不为人喜而生感慨：

> 世人无正心，虫网匣中琴。何以经时废，非为娱耳音。独令高韵在，谁感隙尘深。应是南风曲，声声不合今。

唐人写诗感慨知音少之琴，多为感叹琴的冷清平淡之古调不为时人所好，叹时人好俗乐之悦耳而不知古曲之深奥，唯独此诗以圣贤琴曲之《南风》不合时宜而不为人好，以至琴为尘所掩。也许我们可以相信，去唐甚远的圣贤思想所在的古曲，已不易为时人理解。

韩愈《上巳日燕太学听弹琴诗序》写在太学宴会上听一位儒生弹奏歌颂圣贤之曲。这是一次追夏商周三代之遗音、悟上古圣人之德的特别集会，弹奏一系列圣贤之曲，以至于日暮方毕，而且人人作诗以记之，以美之，乃在于怀上古圣君之德、三代治世之盛。这次集会是圣贤琴的一个隆重展现和宣示，诸儒官虔诚之极，"皆充然若有所得"了。

蒋防的《舜琴歌南风赋》写舜帝弹琴而奏《薰风》之曲，得以"厚风俗、和神人、正父子、明君臣。三才所以乂，百姓所以亲"，并引《南风》歌词："南风之薰，以阜吾之民"，进而解释琴上各音说："角之音兮和而治，商之音兮廉而耻，徵之音兮正而始。"以每一个音可以表达一种思想或意境是不可能的，所以这里的"角之音""商之音""徵之音"应解释为"角调""商调""徵调"。调式或可以有某种属性，在具体运用中，或者表达某种思想情绪最为恰当。蒋防甚有感想地说，诸音"皆可以叙九功，康百揆。琴之声兮既如此，歌之声兮复如彼"，更赞颂道："是知尽善之乐，非圣人兮孰作"，他认为古圣君的琴中至美至高至尊至要者，是无复加于舜之《南风》之上了。

由此可见圣贤琴在文人的古琴音乐思想中，虽然并不是主要的思想

状态，也不是经常用以律己匡人，但每一涉及，都被放在最尊之位。这主要是一种古老的正统信念，它所具有的更多的是政治性，与儒家的修身、齐家、治国、平天下的理想一致，是怀有政治抱负的文人要在琴上体现的崇高理想。

7. 仙家类

文人琴中的仙家类是文人以琴寄托得道登仙理想，或以琴表现理想中的仙境，或写仙人道士以琴寄兴，这是琴与仙家思想相结合的音乐现象。这在唐诗中为数甚少，但自有特性。

沈佺期的诗《哭道士刘无得》悼念道士的亡故。此道士生前有殊荣，得国人敬重，皇帝爱惜，但却并未成仙、长生，也未羽化飞升，而是如常人一般死亡，然而竟又丝毫未损他在人们心中的仙气。诗写道："吐甲龙应出，衔符鸟自归。国人思负局，天子惜披衣。花月留丹洞，琴笙下翠微。嗟来子桑扈，尔独返于几"，沈佺期在诗中写刘道士所居之丹洞，花月为友，琴笙为伴，有如仙境，是琴为仙家所爱所用者。

储光羲的诗《升天行贻卢六健》正面抒写了道家的理想："真人居阆风，时奏清商音。听者即王母，泠泠和瑟琴。坐对三花枝，行随五云阴。天长昆仑小，日久蓬莱深……"写在"阆风"山弹琴鼓瑟，引得王母来听，坐有奇花，行有祥云，其中以琴瑟为王母所赏是重要之笔，表示其仙位之高。王昌龄的诗《静法师东斋》写出了琴是仙家不可少的修道之伴："筑室在人境，遂得真隐情……琴书全雅道，视听已无生。闭户脱三界，白云自虚盈。"这位法师不住深山洞府，而在城市，能在尘世而得全其道，得真隐，则是有琴书为用。书应是仙家之书，琴亦应属仙家之思所寄，因此才能在人境而脱三界。

常建的诗《张山人弹琴》更加充分地表达了仙家琴的神奇意境：

> 君去芳草绿，西峰弹玉琴。岂维丘中赏，兼得清烦襟。朝从山口还，出岭闻清音。了然云霞气，照见天地心。玄鹤下澄空，翩翩舞松林。改弦和商声，又听飞龙吟。稍觉此身妄，渐知仙事深。其将炼金鼎，永矣投吾簪。

此诗专写道士弹琴，所感受的也全是从仙家得道的角度欣赏所得，所弹之曲不但用作欣赏，而且用以洗尽尘世的杂虑——"烦襟"。"出岭闻清音"是写其琴音远远即可听到，已不同凡响，而又有云霞之气，并进而写出洞察天地之心。继之山人又弹《飞龙吟》，乃是道家精神所寄者，以至令诗人愿抛弃功名，永远追随。此中琴之仙家思想甚重。

李白有琴曲歌辞《飞龙引二首》，都是写仙家的理想境界，以此与常建的《张山人弹琴》相对照，可知琴曲《飞龙吟》亦即《飞龙引》。

李白的《飞龙引二首》所写都是天上仙人活动的美好情景，正是慕道者梦寐以求的。因此这一曲在琴上奏出，令听者更令道家追随者神驰。这应是典型的仙家琴。李白在《古风》第五十五首中写了世人沉迷黄金、美女之后，又有"安识紫霞客，瑶台鸣素琴"之句，表明在他自己的仙家理想中，以瑶台抚琴为至高之境，这也是仙家琴之一种。李白《庐山谣寄卢侍御虚舟》更把琴写成进入仙境的灵宝了："早服还丹无世情，琴心三叠道初成"，而且又有所感："遥见仙人彩云里，手把芙蓉朝玉京"，仙家之琴更与仙家的修行相结合了。

元稹的诗《周先生》所写的也是一位修道者，他的琴对于他的道亦颇重要，有助于神力的形成："希夷周先生，烧香调琴心。神力盈三千，谁能还黄金。""调琴心"也可以看作是以琴调其心神，因为接下去是写他道成之时的"神力盈三千"，而且已具炼金之术，是琴已参与其道之成。李群玉的诗《将游罗浮登广陵楞伽台别羽客》写了对道家第七洞天所在的罗浮山的神奇幻想："暍来罗浮巅，披云炼琼液"，而抱琴以追寻，"吾将抱瑶琴，绝境纵所适"，也是仙家琴所寄的仙家理想。

唐诗中常有写僧人弹琴者，但多为艺术欣赏，时有清高旷逸之气，但难得见与佛家思想精神有关成分在其中。贾岛的《赠智朗禅师》写此僧"解听无弄琴"或有些玄妙意味，应不是喻其怀陶渊明之清高隐逸之情所寄的"无弦琴"："步随青山影，坐学白塔骨。解听无弄琴，不礼有身佛"，这是一位深有道行的僧人，已与山近而相合，其入静如塔，心境之高对塑像及得道僧一类的"有身佛"视之如无，以此之境，可以解琴

外之境，是其已在无声无形不生不灭之中，此诗写禅师的仙家类琴心是十分难得者。

仙家于琴除与修行及理想有关者之外，也有未明写其琴心在于道，又未明写其琴在于休憩或愉悦者，应是在于仙家修炼之余的意志涵养。例如李中的《赠王道者》写他修行之深："功就不看丹灶火，性闲时拂玉琴尘。仙家变化谁能测，只恐洪崖是此身。"这里的琴，是在修道炼丹之余闲时所弹，亦仙家生涯中之一种闲情所寄。他的另一首诗《贻庐山清溪观王尊师》中所写的琴也与此相类："采药每寻岩径远，弹琴常到月轮低。"也是在修炼之外。

许多写听山人道士弹琴之诗，明写所弹为艺术性琴曲者，乃是属于艺术欣赏或友人之间清高雅集，所体现之琴心自亦不属文人琴的"仙家"类了。

三　演奏美学及音乐思想的交融相济

"琴声十三象"出自对唐代文献的思考探究，大体上可以反映唐代古琴演奏美学的总体表现。它所包括的演奏美学观念，基本代表了古琴艺术的传统，而且与流传至今的丰富的古琴音乐遗产的内容表现之需要相吻合。音乐基本要素是音的高低和长短，乐音在高低长短的变化中构成旋律。演奏艺术的基本要素是音的强弱和快慢，对旋律加以快慢和强弱的处理而产生细致的表情。古人在琴上有"轻重疾徐"之说，而明人严天池代表的虞山派所提出的"轻微淡远"，则是取其半，而舍弃疾和重。故而不但《广陵散》这类古代经典琴曲不在其选，连《潇湘水云》也不能中选。中国文化历来甚重传统，求广博。比如近现代书画大家，从当代或近代入手之后，皆不断追源溯流，以至由宋而唐。书法家则又往往进而至晋、汉，以至石鼓、钟鼎。诗则必宗唐，进而追踪乐府、楚辞以至诗经。唯琴学有异。明人之"清微淡远"说，本已与师旷、伯牙、司马相如、蔡邕、嵇康、阮籍、赵耶利、薛易简之琴心相距甚大，至清之

徐青山在《溪山琴况》中又加以强调及发挥，以至于其后之人，有时竟视之为古琴音乐的正统和总则，如上溯至唐代，除白居易、刘长卿之"古声淡无味"说之外，此说很少有其他根源可寻。持"清微淡远"说，近不承认清之《五知斋琴谱》的轻重疾徐，中不承认明之《神奇秘谱》中如《广陵散》的激昂慷慨，远不承认唐之赵耶利所言之"蜀声躁急"，薛易简所说之"辨喜怒""壮胆勇""悦情思"，以及李白、韩愈、沈佺期诗中所言琴之雄浑，实是近代古琴音乐式微之不可忽视原因之一，亦是作为中国传统艺术中极为严重的古琴音乐不应有的偏狭倾向。今天的古琴艺术应如其他中国传统艺术一样，足踏现代而追溯古贤，承明清唐宋，以至汉魏先秦全部成果，才是完整的古琴艺术，才有更丰富广阔精美深刻的古琴艺术呈献于国人和世界。

"琴声十三象"可反映唐代古琴演奏美学意识已是完整的、成熟的。现在所列次序，是以唐诗中所反映的分量（数量的多少和详略的程度）以及各象之间由浓而淡的过渡。此"十三象"中，对"轻、重、疾、徐"，即今日之强弱快慢有明确的体现。其"急"即是疾，即是快。其"慢"即是徐。"清"和"淡"即是由轻或弱之所成。"雄"和"骤"即是由重或强之所成。但成熟的音乐艺术绝不只有强弱快慢四个方面的表现和要求，而是要丰富得多和精微得多。即以强弱快慢四项根本方法而言，也是由于音乐的内容、思想、感情之不同和演奏者的理解诠释、个人艺术气质、性格的不同而千差万别。这既是艺术的必然现象，也是艺术活在人类社会的必需。

以"强"而言，唐人古琴演奏中即有"雄""骤"两项。"雄"之中，又可在某客弹《霹雳引》之琴，颖师之琴以及乐山人、李处士之琴中感到各有不同。"骤"则有弹《小胡笳》的姜宣之强如风雨，又有"怒心鼓琴"之强以气志愤兴。以"弱"而言，"清""淡""和"皆应弱奏而得，但其间亦必不可能相等。因为"清""淡""和"已在表情上、韵味上、意境上各有鲜明属性。"和"之于琴曲，有静气平心之境。"清"则具宁静细润之感，又皆非只声轻而已。至于"恬"，与"清""淡""和"皆属

于弱声而有味、静而美者，故"恬"与"清""淡""和"三者明显有异。"清""淡""和"只可于慢中体现，而"恬"则应是可快可慢者。常建诗中言"一声声爽神"，此"爽"中即有轻捷畅美之境，卢仝的诗"风梅花落轻扬扬"以形容琴的音乐也有轻盈迅捷之趣，是"恬"亦可于快中求得之例。

"快"在"十三象"中只和"急"一象相应，但急中也有水流泉涌之急，有如风似雨之急，有时是曲调之促，有时是音节之密，如刘允济《咏琴》诗中的"楚客弄繁丝"。"急"之为象，主要是速度范畴。虽急者多强，但亦有与弱相结合变化之时，而并非急时必强。今之《流水》一曲，表现波涛的大段连续滚拂处，是一种"急"的速度，却又在强弱的变化中。唐人所描述之"急"，譬如"言迟更速皆应手"与"白雪乱纤手"，亦应不同。"言迟更速"是在演奏《胡笳》之时，《胡笳》是深情的艺术性琴曲，其变化起伏甚多，其"急"应有强有弱。《白雪》之飘飞乃在轻盈之境，不宜只在强中表现。

"慢"一则列在第十三象，是因在文献材料中反映得少而略，但于琴之演奏却是主要之一项。以浓淡关系排在第十三位，但慢也在"清""淡""和"以至"恬"中成为基础因素。总体而观，又是琴多慢曲，而每曲各异，即使雄浑激越之气，也有时在慢板之中，因而"慢"可普遍存于琴曲之中而又各有其旨。

音乐艺术之中，每个音都在一定的内容之中，在一定的位置之上，在一定的演奏作用之下，因之可以千差万别、千变万化。但若离开音乐作品而单独去奏某音，即使你有至深艺术修养和至高的技巧，也奏不出太多的变化。薛易简《琴诀》中所讲的"声韵皆有所主"，深刻地指明了音乐艺术的这一要旨。

艺术成熟而精深者，必定有丰富的内涵。即便以简单、纯朴的方式去表达，带给人的内心感受也必定是愈玩味愈多。这乃是各种美学成分互相渗透、交汇融合所使。"琴声十三象"中强弱快慢即在此互相关系之中。"骤"乃是由静而突变为强，入强之后则可快可慢，意在与前面不同

而生于突然。"划然变轩昂"即应是突然而强劲有力，但应在沉着稳健之中，而不是急切激烈，故不是必在快速。《广陵散》之《开指》的最初数音即是如此。"亮""粲""奇""广""切"是在琴的艺术表现中所呈现的特别意境，此五象皆在可快可慢可强可弱中，或者说此五象可与强弱快慢做各种结合与变化，在《广陵散》《梅花三弄》《潇湘水云》《流水》等经典性琴曲演奏中，可以得见此五象之境。

　　"十三象"既有鲜明个性，又在具有内在联系的各象之间融会，令古琴演奏艺术臻于化境，可用下面两图略示其间关系：

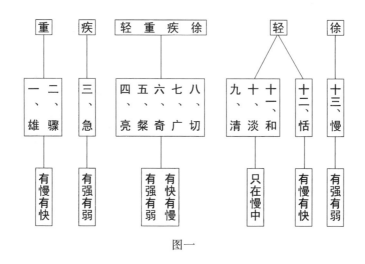

图一

四要素＼十三象	一雄	二骤	三急	四亮	五粲	六奇	七广	八切	九清	十淡	十一和	十二恬	十三慢
轻			•	•	•	•	•	•	■	■	■	■	•
重	■	■	•	•	•	•	•	•					•
疾	•	•	■									•	
徐	•	•	•	•	•	•	•	•	•	•	•	•	■

图二①

① 方块表示在"十三象"中侧重于四要素某一种者。

　　唐代古琴音乐思想的两大类中，艺术琴是其主体。艺术琴不但是唐代古琴音乐的主体，在古琴音乐思想中起着主导作用，推动着古琴艺术的发展，而且可以说自古及今皆是如此。古琴在春秋前产生，起初定然是简单浅近的，其后在漫长岁月中，在众多的职业琴家及兼善琴人的智慧及苦功中发展，以至成熟。即以唐代产生减字古琴谱以及制琴艺术登峰造极，以及大量诗文记录和称颂琴的丰富活动并影响来看，便知古琴音乐随着历史的前进而发展，也正如画的发展，职业艺术家一直是其主力。同样，作为艺术琴的音乐思想，在当时应是有主要的影响力。文人琴者，乃多种类型的文人以其自身的音乐思想摘取古琴音乐的部分成果且常常不计工拙，但文人琴中的艺术类，却是接受了古琴音乐的全面成果，有严格的艺术要求和充分的技巧工夫，他们颇似近代京剧票友的现象。

　　文人琴音乐思想中"欣然"类是取艺术琴"悦情思"之一面，主要在于闲适陶然，娱悦性情。"深情"类是以琴"可以辨喜怒"的艺术力量来寄其内心所感。"清高"类取琴之"绝尘俗"同时不仅仅将琴作为艺术，更进而作为超脱现实的修养途径，但其中也有些为艺术琴的崇高典雅所影响，即如"泠然稀声"已是在品味琴之音色及韵味，仍是在琴的艺术中摘取的。"旷逸"类之琴，时有激情，是取艺术琴中的鲜明感情表达部分及超然以对现实的部分，所以虽时有热情，本质上却属冷静。其中间或有豪俊气者，则是取艺术琴的感情成分，近于"壮胆勇"，热情为其主要方面。"圣贤"类明确取艺术琴的"观风教"而宣教化的端庄之性。这类古琴思想，把琴作为追慕圣贤、推展仁政、治国修身的方法，所奏之曲，所听之琴，则不能离开古人以琴的音乐表达圣德贤治的主旨。"仙家"类之琴把古琴作为求道修炼的一部分或理想中成功后的表达方法，其旨趣及情调似乎近于"清高"类之琴，不将琴作为艺术。当然他们在弹奏或听取或幻想中，琴仍是要拨弦发声演奏琴曲的。

　　在文人琴的音乐思想中，可以看出大体有热情、冷静、端庄三项。其中热情一项居于主体，占其大部，包括了"欣然""深情""旷逸""艺

术"四类。冷静一项以"清高"类为主体。"艺术"类及"旷逸"类有些亦含冷静成分。"圣贤"类主要表现为端庄，但在追怀古圣、取法先贤的崇敬深情中，又有时表现某种热情。"艺术"类在于全面表达人的生活和思想及客观事物，也有具端庄之气者，如《思归引》《幽兰》《流水》等。试列下图可略见其关系：

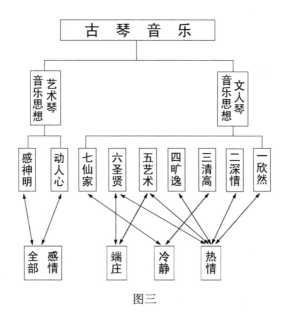

图三

从上图中可以看到唐代文人琴的音乐思想乃是以热情为其主体，因为古琴音乐毕竟是艺术的一种，即使它有哲理性、社会性和文学性，但仍是在艺术范围之内，即或是清高类之琴，也要在琴上弹奏，且要求其音韵之泠然静美。即使被人称道的陶渊明抚无弦之琴，仍是由琴而来，在于以琴中之趣寄超然之心，乃所谓"但识琴中趣"。当然不同类琴的思想意识的追求和表现，又有鲜明的差异和甚大的距离。

演奏美学既是音乐思想的产物，又是音乐思想的体现。不同的音乐思想采用不同的演奏美学，不同的演奏美学又表现着不同的音乐思想，其中有的有多方面联系，包含多种成分，有的则单纯得多。现列图示其大概：

演奏四要素	轻			•	•	•	•	•	•	•		•	•	•
	重	•	•	•	•	•	•	•	•					•
	疾	•	•	•	•	•	•	•	•				•	
	徐	•	•		•	•	•	•	•	•	•	•	•	•
演奏美学十三象		一雄	二骤	三急	四亮	五粲	六奇	七广	八切	九清	十淡	十一和	十二恬	十三慢
文人琴音乐思想七类	一欣然					•	•			•			•	
	二深情						•		•				•	•
	三清高									•	•	•	◎	◎
	四旷逸	◎	◎	◎	•			•	•	•				
	五艺术	•	•	•	•	•	•	•	•	•		•	•	•
	六圣贤												•	•
	七仙家						•	•						
艺术琴音乐思想		•	•	•	•	•	•	•	•	•		•	•	•

图四①

从该表中可以看到艺术琴与文人琴中的艺术类，在演奏美学方面皆无"淡"象。"淡"出自白居易的"清静而无味观"。音乐艺术和其他任

① 图四中，清高类于恬中不用疾，于慢中不用重，故于圆圈内加点以示。旷逸类间或有豪峻者则呈雄、骤、急，非旷逸类常格，故用双圆圈以示。

何艺术同样是感情的体现和美的创造，必定求韵味。即使是清远沉静中，也必存美好的音乐外形——旋律，和动人的音乐内涵——感情，亦即韵味。而"淡"乃是白居易以文人琴心，将琴放在音乐艺术之外，不求其美、不求其感人的特别思想命题，是以求精神之超越现实的特别心境。文人琴除艺术类之外，皆与"十三象"中数象有联系，是知文人琴亦多有艺术因素存焉。"圣贤"类乃在追怀先贤，修养自身，教化时人，不在于抒情悦心，故而只存"和""慢"两象，于基本表现之中，只有徐、轻、重三种，而"清高"类则无重无疾，此外各类皆具轻重疾徐，相比之下，"清高"类及"圣贤"类甚为特殊。"深情"类则无"急""亮"两象。以今天人们的感觉，深情应是思想感情浓厚、强烈的结果，深情之曲应有激动热切之表现，快速和明亮爽朗的旋律几乎是必需，但反映深情类数量颇多的文献并无此激情的记录，可知唐人"深情"类之琴心在于情之深切，而非情之激切，与今天对深情之感觉甚为不同，或可谓此亦时代所使。

　　唐代古琴文化在社会中已不似汉魏以前那么普遍，但在艺术上和思想上都更成熟和更被敬重。在外来的娱乐性为主的音乐"掀天揭鼓满长安"的影响下，在民间秦筝琵琶音乐的影响下，古琴活动范围缩小了，但在社会上层文人活动中，并未失去它的崇高地位，而且帝王权贵聘有职业琴家，职业琴家也为文人所重，从而得以留下不少重要记录。兼善琴家的活动也颇重要，并为他人所重。文人中许多爱琴者、能琴者，在其音乐思想上大体形成的七种类型，都有相当深的程度。艺术琴以及文人琴所形成的演奏美学"十三象"，也体现着唐代古琴音乐艺术的高度发展，而且对我们如何对待古琴艺术传统有着重要的启示。尤其值得注意的是，以琴的艺术性作用于人的思想，是唐代古琴音乐思想的主流，有着广泛而深远的影响。

　　唐代古琴艺术的演奏美学和音乐思想是一个值得进一步研究的课题，尤其将它放在三千年以来的古琴艺术史的总体中看，更是有着重要的研究价值。

第五章

宋元时期

宋朝实施着抑武扬文的政策，这使得古琴在宋朝的待遇与唐朝大相径庭。从宋太宗起，皇家贵胄及至普通百姓都十分好琴，大家多以能琴为荣，可说是达到历代好琴的顶峰。在古琴传承中，宋代琴人对演奏技巧的极致追求和艺术成就都有与唐代相近的光彩，古琴流派开始出现。

宋代的两个历史阶段：北宋的一百六十七年（960—1127）、南宋一百五十二年（1127—1279）加在一起共有三百一十九年之久。在政治、军事、经济、文化诸方面，宋代虽不能与唐代相比，但在智慧上及文学艺术上却有许多至今可以引国人自豪的成就：印刷术的出现及迅速成熟，对中国和人类文明的巨大贡献可以看作是空前的；罗盘针对航海、对加强世界联系和经济发展的推动，火药对工业及经济的作用的深远意义自不待言。文学方面，宋词接替唐诗，成为有力影响中国文明的一个重要方面。绘画方面，山水画更为成熟而发展成主要类别。与上述科技、文化发展同步，古琴艺术也取得了举足轻重的成就，留下了时代性的重要记录。

第一节　诸家琴人

一　北宋五代琴人的传承

朱长文（1038—1098）是历史上第一位为古琴撰写专史的文人。他少年聪慧，博闻强识，十九岁中进士，因从马上摔下足部受伤而不肯再接受官职，却未忘社会责任而关切吴中水灾、救荒等事。他以学者治史的方式搜集文献撰辑《琴史》，上起帝尧，终于北宋后期，可惜所取许多是传说类文字，尤其稍远的汉代，如汉高祖、淮南王、王昭君等，而

有关蔡邕父女、司马相如等实与琴有重要关系之人，采用正史资料有限，未能有所增益，深为可惜。但朱长文记录的有关唐代部分却有重要的意义：首先，唐代是与朱长文当时相近的前朝，资料的取得、史实的考订都能有充分的依据及把握；二是所载人物为数不少，属职业琴家者所占比例亦较大，且有颇为丰富而重要的有关琴学、琴艺的直接记载，对于了解唐代古琴音乐的实际存在有较大价值，比如有关赵耶利、薛易简、陈拙等。作为这样一部《琴史》的撰辑者，朱长文在宋代琴史中当然是一位极为重要的人物。

朱长文《琴史》中，宋代部分第一位记写的人物是宋太宗，宋太宗精音律，创九弦之琴、五弦之阮，又作九弦琴、五弦阮歌诗各一篇，琴谱二卷，九弦琴谱二十卷，但除表示了史作者的无限崇敬外，并未具体记述曲名、内容、风格、神韵如何，于考察琴学、琴艺并无实际意义，颇憾。

次记窦俨，能奏觱篥、琴、笛、琵琶，通钟律，但于琴学琴艺并无具体记述。

再次记崔遵度（953—1020）"进士擢第"，曾任"右史"，"善鼓琴，得其深趣"，作有《琴笺》，但所论不涉及琴的音乐本身，亦未具体言及弹琴实际准则，更未提及所善之曲、传世之曲，故于宋代琴学、琴艺的考察无所参考。

对于崔遵度的《琴笺》，范仲淹曾经引述而有所发挥的一句，是关于"琴何为是"的论断："清厉而静，和润而远"，对琴的取音原则提出了一个带有辩证思维意味的概括。范仲淹的阐述是，如果"清厉"而不静，则会偏刚过激；如果"和润"而不远，就会失于甜美、柔媚，也有实践意义。

宋代部分所载第四人是他的"先祖尚书公"，名亿，字延年，"少有雅趣，邃于琴道"，得宋太宗诏对，弹琴被赏，命为翰林琴待诏，终进为尚书，但也无提及所善何曲，于琴造诣如何。

所述第五人朱文济应是一位重要琴家，"朱文济、赵裔皆善鼓琴"，"待诏太宗"。在宋太宗创制九弦琴、五弦阮的事件上，朱文济持否定意

见，赵裔则是赞成者，说明朱文济是一位有艺术见地、有节操的了不起的琴家，而且他的正直以及"性冲淡，不好荣利"，终被宋太宗欣赏，有赏赐，并令内廷的供奉僧元霭为朱文济画像，留在宫中。可惜对于这样一位他所相当敬重的人，善何曲、于琴的承传有何事迹、于琴学琴艺有何贡献等，皆未见评述，幸而沈括在他的《补笔谈》中记述了朱文济的重要史料：

> 兴国中，琴待诏朱文济鼓琴为天下第一。京师僧慧日大师夷中尽得其法，以授越僧义海。

该文很清楚而肯定地讲到了朱文济在太平兴国期间（977—984）是"天下第一"琴师，而且有弟子僧人慧日完全学得了他的琴艺，并且有两位再传之人：僧人知白、义海，可惜的是仍未提及任何一曲、任何一个可表明他实际能力的事例。大诗人欧阳修有诗赠知白："岂知山高水深意，久已写此朱丝弦"，似乎听知白弹奏的是《高山流水》或《高山》和《流水》，却也可能是以"高山流水"喻琴艺，终未进一步描写其演奏水平及音乐表现。第二句"久已写此朱丝弦"，应是实写，即红色的弦，可知在宋代也有此类琴。前有一句说"何况之子传其全"，称赞他完全承继了其师慧日大师的传授。如果诗作能如唐韩愈《听颖师弹琴》那样对知白演奏实际做进一步的描写，会给我们更为重要的信息。

关于义海，所能见到的是沈括在《补笔谈》中所记："海尽夷中之艺，乃入越州法华山习之，谢绝过从，积十年不下山。昼夜手不释弦，遂穷其妙。天下从海学琴者辐辏，无有臻其奥者。海今老矣，指法于此遂绝。海读书，能为文，士大夫多与之游，然独以能琴知名。海之艺不在于声，其意韵萧然，得于声外，此众人所不及也。"

沈括在这里所留给我们的历史记录之弥足珍贵不仅在于告诉我们慧日大师夷中的弟子之一是义海，义海用功十年而"穷其妙"，以至天下学琴的人从四方被吸引而来；不仅告诉我们义海有文学修养，更强调了他的艺术水平之高在于音乐本形之外的神，即意境和韵味的高尚、淳朴、真挚、悠远的"意韵萧然"，而这正是艺术整体的本质体现，即古人所

言："唯乐不可以为伪"，"尽善又尽美"，不管是激昂慷慨还是优雅秀美，皆应如此。

我们从中还可以看到这是一位真正的伟大而有广泛影响的琴家的修成之路。首先他完全学到了老师"夷中之艺"。这个"艺"就是古琴艺术，是古琴艺术的形与神。形：乐曲的曲调所用的指法，运用指法的技巧，音色、音质的要求及在音乐中的运用，音乐的旋律，音乐的句法及语气，乐段、乐句之间的关系及其把握。神：音乐所表现的乐曲内容、感情、思想，所展示的风格、韵味、光彩，演奏者的修养、气质、品格。

另外，义海已尽得夷中之艺，却还要入山十年不与外界来往，每天日夜用功练琴，证明他的老师所教他的"琴艺"是真正的、成熟的、高超的，音乐内容和表现技巧是全面的、有深度和难度的。如不是这样，既已"尽夷中之艺"，完全不必再加十年苦功，而且如果是"调慢弹且缓，夜深十数声"，如果是心无所感的、清心寡欲的"清"，指下低声细弱不显的"微"，音乐舍弃吟猱绰注，禁止呈现优美、灵秀、俊朗、绚丽、明丽的神采、韵味的"淡"，令人感到音乐如隔万里，又如隔世，心不可近、人不可及的"远"，如果义海所学的夷中真传都是被今天有的人奉为"最高境界"的"清微淡远"之琴，即：不用有鲜明生动、丰富表现的吟猱绰注，不用有变化无穷、活跃灵动的密集音型，拨剌、滚拂、正撮、反撮、长锁、短锁，不许有轻重快慢、刚柔浓淡的变化，没有可以观风教、摄心魂、辨喜怒、悦情思、壮胆魄、格鬼神的琴曲，既不要传授于他人，又不弹给他人听，何苦费此十年苦功？义海还从音乐艺术、从琴学琴艺的实际出发，否定欧阳修关于韩愈诗《听颖师弹琴》所写乐器当为琵琶之论。义海是一位艺术高深、技法精湛、表现全面的真正琴学琴艺大家，以朱文济再传弟子之资格，义海亦应精于此曲，当然知韩愈诗所写以《广陵散》当之极洽。也正是因为义海读书能为文，为士大夫所重，才有能力、有机会据艺术之实以正视听。

恰是如此，他的弟子则全和尚写出了《则全和尚节奏指法》。

义海的弟子则全和尚充分得到了老师传授，该书有关于琴艺的节奏、指法论述，而且对其老师义海的"急若繁星不乱，缓如流水不断"说加以具体阐释为"密处放疏，疏处令密"。这是一种虽明白却易误解的说法，虽是名家实践中的产物，却因过于简洁而不明。所谓"密处放疏"应是急时的密集音型、快速时的短促音符要给每个音足够时间，保证该音的时值不为下一音所夺，即正在进行的音被过早奏出的下一个音所掩；不因下一音而减，即为准备下一个音的奏出而提前结束。以反向思维来说它是"密处放疏"，而求其"急若繁星不乱"。"疏处令密"也是一种思辨式的实际处理，即是于疏慢的旋律中，音之间不可有空白，不可以有缝隙，句逗之间虽有如同语言中的呼吸，亦应上下连贯，不能令人感到断开，方可以"缓如流水不断"。作为近千年前的口诀式的概括，尚属难得。

则全和尚的弟子照旷是浙江钱塘人，宋政和间（1111—1118）即以《广陵散》而闻名，其《广陵散》"音节殊妙"的演奏为世所赏，北宋末期的宣和年间（1119—1125）仍健在，而且受到社会上层的重视而"出入贵人之门"。如果一个普通的文人，对琴学、琴艺并无爱好，只是弹给自己，就不成为人类文化的有机构成的一部分，于社会文化进步、于历史发展没有作用，也不会为世所赏、为人所重。

综上，北宋琴艺的这一系自开国之初的太宗朝（976—997）"鼓琴天下第一"的朱文济，经慧日传义海，再传则全，最后传于照旷，前后百余年间五代都是杰出琴家：

第一代朱文济："鼓琴天下第一"，为琴待诏。

第二代慧日名夷中："岂知山高水深意，久已写此朱丝弦"，"吾闻夷中琴已久，常恐老死无其传"（欧阳修诗）。

第三代义海："海尽夷中之艺"，"天下从海学琴者辐辏"。

第四代则全：著有《则全和尚节奏指法》，发挥了义海琴曲方面的论述，他所传授的琴曲在当时也最受欢迎（许健《琴史初编》）。

第五代照旷：以弹奏《广陵散》音节殊妙著称（许健《琴史初编》

引《春渚纪闻》)。

这一系不但是百年间北宋贯之始终的代代杰出的琴派，而且在琴的发展历程的三千多年间也是仅见的，实在令人感动并以身为琴人而自豪。

二　欧阳修、沈遵、崔闲、苏轼与《醉翁操》

在北宋爱琴文人中有著名的大家范仲淹、欧阳修、苏轼、王安石等，在他们的笔下，有欧阳修为琴家知白写下一首听琴诗，为夷中即慧日大师的琴艺影响留下了一个记录。还有一位善琴的太常博士，名为沈遵，为欧阳修《醉翁亭记》所感而特地身临其境前去领略，作了《醉翁操》一曲，被欧阳修写入诗："子有三尺徽黄金，写我幽思穷崎嵚。"欧阳修和沈遵去世之后，沈遵的友人崔闲将此曲记写出谱，请苏轼为之填词。这是一则反映琴的音乐力量的真切事例。苏轼《醉翁操》的序言道：

> 琅琊幽谷，山水奇丽。泉鸣空涧，若中音会。醉翁喜之，把酒临听，辄欣然忘归。既去十余年，而好奇之士沈遵闻之，往游。以琴写其声，曰《醉翁操》，节奏疏宕，而音指华畅，知琴者以为绝伦。然有其声而无其辞，翁虽为作歌，而与琴声不合。又依《楚辞》作《醉翁引》，好事者亦倚其辞以制曲，虽粗合韵度，而琴声为辞所绳约，非天成也。后三十余年，翁既捐馆舍，而遵亦没久矣。有庐山玉涧道人崔闲，特妙于琴。恨此曲之无词，乃谱其声，而请于东坡居士以补之云。

词云：

> 琅然，清圜，谁弹？响空山。无言。惟翁醉中知其天。月明风露娟娟。人未眠。荷蒉过山前。曰有心也哉此贤。
>
> 醉翁啸咏，声和流泉。醉翁去后，空有朝吟夜怨(《风宣玄品》作"朝禽夜猿")。山有时而童颠。水有时而回川。思翁无岁年。翁今为飞仙。此意在人间。试听徽外三两弦。

与此对照，《琴书大全》中的《醉翁吟》词如下：

　　　　光阴光阴，似水转流东。古往今来，英雄富贵，都是一场空。
　　都是一场空。这事总不如我眼前一醉，乐意在琴中。
显然不是那一首与欧阳修、沈遵、崔闲、苏东坡相关之作。

　　东坡词集中的《醉翁操》序已写得非常清楚。先是醉翁"把酒临听，
辄欣然忘归"，"既去十余年，而好奇之士"沈遵才听说此文此地，他亲
身游历，又作琴曲描绘，曲名叫《醉翁操》。音乐的节奏疏宽，但是又
起伏错落灵动，懂琴的人认为是绝妙的顶乘之作。作品是慢板疏宽节奏
的类型，但并不是宁静安闲的情绪，而是在音的宽疏上有着鲜明的起伏，
错落有致而灵活生动，应是旋律有鲜明的跳进，也可能是疏宽的节奏中
有时出现切分音、符点音或较小的、较密集的音型。因为"宕"在琴曲
中有"跌宕"的表现，就是节奏和音高有明显变化的段落，或乐句，或
在散板部分用"跌宕"法表现。苏轼在这里的记述虽只有"节奏疏宕"
四个字，已能令我们对这一《醉翁操》有鲜明而具体的了解。他又进一
步补充写道："而音指华畅。""音"是音乐的旋律，"指"是弹奏时的指
法，两者都是华美而流畅。古人将弹琴之双手运指喻为鹤舞，亦可比喻
为鸾凤之舞，如果熟练而挥洒自如、姿态优雅，当然可以达到华畅的程
度。而音乐节奏"疏宕"，既有舒展，又有起伏，旋律明丽而流畅，这一
记述真是比仅限于音响描绘的"大珠小珠落玉盘"要具体真切，可以令
人充分地感受到音乐作品的风格、内容。最后的结语是"知琴者以为绝
伦"，这"知琴者"当是指对琴有真正的认识、有深入的理解的人，应包
括琴师及高水平的欣赏者，这些人都认为这是一首最高水平的琴曲，能
从"音指华畅"而感受到《醉翁操》的"绝伦"，应是实际听取演奏后的
结果。在古琴的"减字谱"中，即或是最为熟练而深有修养的琴家也难
以看到"指"的华美，因为"音指华畅"的指是在音乐进行时、演奏中
的实际表现，故而这个"绝伦"的评价应包括了沈遵《醉翁操》的演奏
表现。

　　欧阳修也写了《醉翁操》的词，即"作歌"，但是词与曲不合。这不
合应指词的句逗与曲的乐句不一致，也会有文字音韵与曲调的进行不一

致，形成我们今天通常讲的"倒字"或破句现象。宋词中的声调音韵之严之细远过于律诗，就是因为它有歌唱时与曲子相合的至精标准。如此，欧阳修又采用楚辞的形式写了《醉翁引》，并引起有兴趣的人按这楚辞形式的《醉翁引》作了新曲，虽然词的音韵和曲的旋律合格地相一致了，但音乐却因为只做到服从词的音韵而受到束缚和限制，不能自然流畅："琴声为辞所绳约，非天成也。"

这段记述简洁、明确、形象而丰富，琴曲《醉翁操》是内容明确、艺术精美、演奏精妙的"绝伦"之作，而之后却配词未成，用新词谱曲也未成，由此我们也看到了一种生动的音乐生活状态。

苏轼序中接着写的是三十多年后，在欧阳修、沈遵去世之后，一位"特妙于琴"的庐山道士崔闲来请他为尚且无词的《醉翁操》补词。这里有两个重要信息清楚地呈现，一个是崔闲为了请苏轼为《醉翁操》填词而"谱其声"，是崔闲能弹此曲，但原本无谱，由他专门将"其声"写谱记下。文中明确写的是"恨此曲之无词"，即有曲无词，故"乃谱其声"，是以谱记声，而不是另外谱曲。如是另外新作，则无需"恨此曲之无词"，而应是"恨此操词曲皆无"或"恨其词曲皆失"了。则当时，三十多年前苏轼听取《醉翁操》的时候，亲见了"节奏疏宕，而音指华畅"，也听到了"知琴者""以为绝伦"的赞誉，而其时应是曲刚作成尚未以谱记写下来。这种情况则应是沈遵在因《醉翁亭记》之文而动心，因醉翁亭之境而动情，做了即兴演奏，又在反复演奏基础上形成一曲《醉翁操》，其后传授他人，或崔闲作为"特妙于琴"者就是直接受于沈遵。这些应都是口传心授，到崔闲为求苏轼填词，才记写成谱。所以这一琴曲由创意到作曲，到完成并演出，到流传之后的成谱，这三十多年才结束的音乐创作过程应给我们许多有益的启发。

公元1539年刊行的明徽王朱厚�所辑《风宣玄品》中有一曲《醉翁操》，是一首篇幅颇短的琴歌，而且旋律所用，除散音之外，按音都在一至五弦八徽半以下的低音区。全曲未用泛音，只有两次左手按音后，有一个音位的旋律性走音，两次一个音位"应合"性的走音。音乐

极为简单、短小，与苏轼所记"节奏疏宕，而音指华畅"不合，这样的音乐，在已有历代经典琴曲为世人所赏所识的情况下，"知琴者"是不可能"以为绝伦"的。而且最初的《醉翁操》是一首独奏曲，既然不是为词而作的歌曲，则绝不会为适合歌唱而作，应是一曲有丰富表现力的指法丰富的器乐性琴曲。三十年后，苏轼也应是按此曲填词。令人遗憾的是，这一精品琴曲未能传至今天，而只能从苏轼的文学部分去推测和想象了。

另外，令人可惜的是，苏轼也好，欧阳修也好，看得出来对琴有兴趣也有见地，但对于因《醉翁操》与他们连在一起的沈遵、"特妙于琴"的崔闲，都没有做再多一点的记述，若再展开而为历史性的、传记性的文字，则可成为琴史至宝了。

三　以郭楚望发端的南宋琴家

以经典琴曲《潇湘水云》的原作者郭楚望所发端的，在南宋已经影响甚大的"徐门正传"一系的琴家，其余绪可达明代中期略晚的《梧冈琴谱》（1546）刊辑者黄献。自郭楚望在光禄大夫张岩（1169年进士）家为清客的约十二世纪中期，至《梧冈琴谱》刊行的十六世纪中期四百多年的琴学的发展和影响，又远过于北宋朱文济一系，所远不能相比的是，由朱文济到僧照旷的各代都是最杰出的琴坛大家，而郭楚望于南宋所传弟子只有徐天民最为杰出，毛敏仲除去民族气节大失不讲，传为他作品的《渔歌》《樵歌》《禹会涂山》《庄周梦蝶》《山居吟》《佩兰》《幽人折桂》中，只有《渔歌》最有艺术性、最有影响力，堪称经典。《樵歌》《佩兰》虽然也属名曲，但其影响力尚不能与《渔歌》相比。

郭楚望在南宋光禄大夫张岩家为清客，是一位职业琴师。张岩与重臣韩侂胄是对外的主战派，两人又都是有重要古代琴谱收藏的好琴者，在韩侂胄被南宋主和派处死后，张岩保存了韩氏家藏的古谱，又将自己购自坊间的琴谱合编为十五卷。这些琴谱虽然因政局之变不能刊行，却

因有曾参与其事的琴家郭楚望承接而得以传世并有所发扬，例如郭楚望基于深厚的传统艺术积累，因时事所感创作了传之千古的名曲《潇湘水云》《步月》《秋雨》及《泛沧浪》等。

郭楚望是浙江永嘉人，他的嫡传弟子浙江天台人刘志方也甚杰出，以至于官至司农的杨瓒听了刘志方弟子毛敏仲所弹《商调》之后大为所动，出资促徐天民去向刘志方学琴。

杨瓒以司农之职，进获"少师"身份，热心于音乐，有较高的音乐修养，尤其着意于古代琴谱的搜集，在晚年终于将包括调意、操弄在内大小四百六十八曲编辑成十三卷的以他别号"紫霞"命名的《紫霞洞谱》，当时即被人们重视。可惜此书未传于后世，其中的调意、操弄有哪些被明清琴谱收录，是一个很有意义而又甚为困难的研究课题。

郭楚望的再传弟子徐天民，名宇，号雪江，影响深远，以致后世以"徐门正传"为真谛，并远至明代中期。这正是由于徐天民得到郭楚望的嫡传弟子刘志方的充分影响和传授，又得到来自韩侂胄所藏古代经典琴谱传统精华的滋养。据《琴书大全》"胡长孺霞外谱琴序"，他的一个嫡传弟子金汝砺编有《霞外谱琴》（疑为《霞外琴谱》之误），再传弟子郑瀛编辑《琴谱》三卷，均为有所成就的琴家，均受郭楚望影响而成为"徐门正传"。

四　耶律楚材的琴学贡献

元代从世祖忽必烈实现大一统的公元1271年，到被明朝取代的公元1368年共九十八年，存续时间只比隋、秦长，却仍在文化艺术上产生了优秀之极的诸多成果。美术方面的不朽大家赵孟頫（1254—1322）、黄公望（1269—1354）、倪云林（1301—1374）、王蒙（？—1385）等，能在历史闪光；文学上的元曲可与唐诗宋词并称，杂剧对后世影响巨大，也都是时代文化的硕果。古琴艺术方面虽远不能与上述的辉煌成就相比，却也并非空白。如朱致远，不但是元代的代表性斫琴家，而且所斫精

品传至现代，其音韵之佳也为查阜西师、吴景略师等琴界前辈称道。琴的艺术方面幸运地出现了一位酷爱古琴的在朝重臣，他为我们记录了当时琴坛大家以及相关的琴学琴艺的珍贵历史，这就是被成吉思汗所重、被其后的大汗窝阔台任命为相当于宰相的中书令的耶律楚材（1190—1244）。其时虽然距元代建立的1271年尚有二十七年之久，但耶律楚材是在成吉思汗、窝阔台两位君主驾前供职，直至金朝之不存、蒙古帝国主宰中原大地，其时与元代实是一体，故耶律楚材的文化贡献应居元代范畴。耶律楚材是契丹族后裔，从小博览群书，且酷爱古琴，他的《湛然居士文集》中的诗作及文章记录了甚为丰富的琴学琴史内容，成为琴史中珍贵的篇章。

耶律楚材在作于1234年的《冬夜弹琴颇有所得乱道拙语三十韵以遗犹子兰并序》中写道：

> 余幼年刻意于琴，初受指于弭大用，其闲雅平淡，自成一家。余爱栖岩，如蜀声之峻急，快人耳目，每恨不得对指传声。间关二十年，予奏之，索于汴梁得焉，中道而卒。其子兰之琴事深得栖岩之遗意……

这里，耶律楚材告诉我们，他是自幼即"刻意于琴"，已远不是游戏消闲性质的日常爱好。远超一般文人或求风雅之趣，或修忠贞之气，或显清高之相，或饰超然之状，他更着重于琴的深刻、丰富、广阔、高远的音乐艺术。因而他不满足于起初所师的弭大用"自成一家"的"闲雅平淡"之琴，而爱栖岩的"如蜀声之峻急，快人耳目"，但却因为没有栖岩亲传，即"对指传声"，引以为憾。此处耶律楚材没有写为何既"刻意于琴"又爱栖岩琴之"峻急"，却不能"对指传声"。我们从他作于1232年的《苗彦实琴谱序》中可以得知其原因："公善于琴事，为当今第一，尝游于京师，士大夫间皆服其高妙。泰和中，诏天下工于琴者，侍郎乔君举之于朝，公待诏于秘书监。"虽然这时耶律楚材可以"每得新谱，必与栖岩商榷妙意，然后弹之"，即他可以就新谱求得栖岩的指点启发，却因"朝廷王公大人邀请栖岩者无虚日，予不得与渠对指传声，每以为

恨"。栖岩并非是只能弹琴的民间琴家,他"博通古今,尤长于易",是一位有真学识的文人,更令人佩服的是他"应进士举,两入御闱而不捷,乃拂袖去之"。栖岩品格之奇非常突出,也正是这一品格更符合他的峻急琴风,也正是他的音乐有活力、有激情,才能打动众多能理解和欣赏真诚且尽善又尽美的音乐的人,才能被评定为"当今第一",并被举荐为秘书监待诏,以致青年的耶律楚材只能以"新谱"请教他,而不能直接承受其传。

耶律楚材在诗序中写道:"间关二十年,予奏之,索于汴梁得焉",是说距金章宗泰和年间已去二十年,耶律楚材于1218年应成吉思汗之诏随之西征,1229年被蒙古新即位大汗窝阔台任为中书令,其时则金朝的哀宗朝已岌岌可危。栖岩于汴梁被找到,却又在途经范阳时去世,否则栖岩应在蒙古大汗驾前为待诏,发挥他已令金朝上层叹赏又令耶律楚材追慕的琴艺影响。虽然栖岩不可能长寿到元代开国,却也应看作是元代的第一琴师。

耶律楚材在1232年所作《苗彦实琴谱序》中说:"古唐栖岩老人,苗公秀实其名,彦实其字。"古唐或即山西翼城之西(周成王封他的弟弟叔虞所建诸侯国之地,名唐,后叔虞亦称唐叔)。栖岩老人虽然未能到蒙古大汗驾前一展琴艺风彩,但他的儿子"兰之琴事深得栖岩之遗意",并且兰还带着栖岩遗留下来的四十多首曲谱而来。耶律楚材浏览按弹后,感到确实是极为宝贵的精品,便令人抄录成书,再为之作序。

这些记录告诉我们,栖岩老人苗秀实是一位极有学识、有骨气的文人,是一位极有音乐才能、技艺精湛、影响巨大、感染力强、地位崇高的琴家,所传四十多首的"绝声"琴曲是他极高艺术成就的重要遗产。耶律楚材得到了这些宝贵的精品琴曲,于1234年与深得栖岩老人艺术之传的栖岩之子兰"凡六十日,对弹操弄五十余曲,栖岩妙旨于是尽得之"。

这是极有音乐爱好、极有琴艺琴学积累且文采飞扬又身居高位的耶律楚材对一位琴艺琴学大家追慕数十年而终于得其真传的真实记录,是

琴史中的重要篇章。与文献中一些于琴并无爱好、并未学得、更未深入的文人旁观式记录、似懂非懂的评说相比，有着更为重要的意义。

耶律楚材作为一位身居宰相之位的有政治才能又有诗才的善琴者，有史以来无人能与之相比。他的善琴并不是只长于数首典雅平和、悠然自适之曲，而是包括惊天地、泣鬼神的指法复杂、技巧繁难的《广陵散》及古朴清远的《秋思》等数十曲，既得弸大用的闲雅平淡之风，又具栖岩老人蜀声峻急之气，乃是全面的琴学、琴艺传统的融会，恰如他诗中所讲："我今会为一，沧海涵百谷。"古来诗人与琴有关之作，向以白居易最为有名，其作品数量多，且有不少专门以琴为题，约有三十一首之多。李白与琴有关之诗也约有三十一首，不亚于白居易，但只有《听蜀僧濬弹琴》是以琴为题者。李白亦能琴，有其《游泰山》"独抱绿绮琴，夜行青山间"句可证，但不为人注意。朱长文《琴史》记述白居易琴"工拙未可较"，可见其只是能琴而已。杜甫诗作有关琴者约为十六首，尚未见以琴为题之作，杜甫也能琴，其诗"客至罢琴书"句可证，尚未见他人对此有所记述。而耶律楚材与琴有关诗作约有五十三首之多，另有文《苗彦实琴谱序》一篇，诗作以琴为题或明确涉及琴曲者甚多，更在诗中论及琴的艺术、琴家的风格气质，在琴学、琴艺方面有明确的学术意义的思想表达，更有重要意义和价值，虽不如嵇康《琴赋》中对琴的艺术阐发那样地丰富细致、生动形象，但也远是其他诗人不能相比的。

耶律楚材生前即已编成的《湛然居士文集》收录了1236年以前的诗文，共为十四卷。虽然1236年以后的诗文未能传世，但现存的有关琴的内容也可称丰富，又超过其他古代贵族文人琴家所遗。

中华书局1986年版的《湛然居士文集》中与琴有关的诗或诗句，涉及诗歌五十三首，文一篇，现列举如下（非全篇涉及的，仅列诗句）：

1222年，三首：

《思友人》：金朋兰友音书绝，玉轸朱弦尘土生。

《河中春游有感五首》其三：琴书便结忘言友，治圃耘蔬自养慵。

《寄平阳净名院润老》：按徽弹彻没弦琴。

1230年，四首：

《和景贤七绝》其三：今日边城又见君，试弹流水蒸梅魂。声和塞色金徽润，香散穹庐玉鼎温。

其四：鸣琴谈笑泽天下，始信斯文天不亡。

其六：惟有琴魔降不得，鸣琴戛玉彻清虚。

《又四绝》其二：伯牙点检真堪笑，不遇知音便绝弦。

1232年，诗二首、文一篇：

《和裴子法见寄》：琴书淡相对，尚未忘丘索。

《用李德恒韵寄景贤》：牢落十年扈御营，瑶琴忘尽水仙声。

《苗彦实琴谱序》：古唐栖岩老人，苗公秀实其名，彦实其字，博通古今，尤长于易。应进士举，两入御闱而不捷，乃拂袖去之。公善于琴事，为当今第一。尝游于京师，士大夫间皆服其高妙。泰和中，诏天下工琴者，侍郎乔君举之于朝。公待诏于秘书监。予幼年刻意于琴，初受指于待诏弭大用，每得新谱，必与栖岩商榷妙意，然后弹之。朝廷王公大人邀请栖岩者无虚日，予不得与渠对指传声，每以为恨。壬辰之冬，王师济长河，破潼关，涉京索，围汴梁。予奏之朝廷，索栖岩于南京，得之，达范阳而弃世。其子兰挈遗谱而来，凡四十余曲。予按之，果为绝声。大率署令卫宗儒之所传也。予令录之，以授后世。有知音博雅君子，必不以余为徒说云。壬辰仲秋后二日，湛然居士漆水移剌楚材晋卿序。

1233年，二首：

《和景贤还书韵二首》其一：居士今年又出关，琴书真味伴予闲。

其二：渊明幽隐掩柴关，琴已忘弦人亦闲。

1233—1236年，二十首：

《赠万松老人琴谱诗一首》

万松索琴并谱，余以承华殿春雷及种玉翁悲风谱赠之。

良夜沉沉人未眠，桐君横膝叩朱弦。千山皓月和烟静，一曲悲风对谱传。故纸且教遮具眼，声尘何碍污幽禅。元来底许真消息，

不在弦边与指边。

《寄景贤一十首》

其一：龙冈能觅淡中欢，心与孤云自在闲。琴阮生涯事松菊，诗书活计老丘山。叩弦声自无中出，得句思从天外还。

其二：龙冈漆水两交欢，纵意琴书做老闲。

其三：十载残躯游瀚海，积年归梦绕闾山（先人旧隐居也）。空岩猿鹤招予往，满架琴书伴我还。

其四：弦索词章且助欢，羡渠临老得安闲。琴歌爱子弹秋水，佳句服君仰泰山。声古调凄真可听，辞雄韵险实难还。

其五：琴书习气终难忘，岩麓荒园怎得还。

其六：广文怜我失清欢，每著琴书伴我闲。痛忆金声并玉振，酷思流水与高山。诗坛啬啬犹深闭，琴债迁延未肯还。

其七：琴书吾子尽幽欢，随分消磨日月闲。佳句典刑传四海，水仙声韵彻三山……从此龙冈开廪藏，徽边笔下更无悭。

其八：绮语千章琴百曲，莫教风月笑人悭。

其九：绮句缀成连谱换，纯音弹了著诗还。琴诗此际慵拈出，可怨龙冈为纸悭。

《和郑寿之韵》：何如收拾琴书去，林下衣冠作舜民。

《和韩浩然韵二首》

浩然以昇元宝器、玉涧鸣泉二琴见赠，勉和来诗，用酬厚意。

标格雄雄蕴藉深，乌龙胸臆隐雷音。一双神器波及我，不负分金结义心。（浩然得四琴，分二琴于我，故有是句。）

一曲风高奏古宫，坐贻神物愧无功。

《刘润之作诗有厌琴之句因和之》：学士既归夫子道，吾儒宜识仲尼心。当年删出诗三百，时复弦歌不废琴。

《怨浩然》

韩浩然尝以诗许昇元宝器、玉涧鸣泉二琴，予已有谢诗。今得书，以玉涧遗周汉臣，藏昇元而托以他辞，因用浩然新韵以怨之。

（汉臣小字六和，予尝戏呼为六居士）

先难后易真交契，醉许醒违盖世情。玉涧白输六居士，昇元乌有一先生。昔蒙佳句诚欢忭，今得芳缄且叹惊。一入侯门深似海，骚人空梦帐中声。（昇元宝器亦名帐中宝）

《赠景贤》：茶邻药物成邪气，琴伴箫声变郑音。

《赠景贤玉涧鸣泉琴》：玉泉珍惜玉泉琴，不遇高人不许心。素轸四三排碧玉，明徽六七粲黄金。临风好奏朝飞曲，对月宜弹清夜吟。（渠能弹雉朝飞、清夜吟。）赠与龙冈老居士，须教下指便知音。

《丙申元日为景贤寿》：诗笔饶君甘在后，琴棋笑我强争先。

《景贤作诗颇有思归意因和元韵以勉之》：酒熟香馥馥，琴滑水潺潺。

《和景贤召饮韵》：琴中别有无弦曲，醉里开怀举似君。

1234年，十九首：

《和琴士苗兰韵》：高山韵吼千岩木，流水声号半夜陂。

《鼓琴》：呼童炷梅魂，索我春雷琴。何止销我忧，还能禁邪淫。正席设棐几，危坐独整襟。寻徽促玉轸，调弦思沉沉。清声鸣鹤鸾，古意锵石金。秋水洗尘耳，秋风振高林。清兴腾八表，成连何必寻。弦指忽两忘，世事如商参……湛然有幽居，只在间山阴。茅亭绕流泉，松竹幽森森。携琴当老此，归去投吾簪。

《对雪鼓琴》：龙庭飞雪风凄冽，天地模糊同一色。数厄美湄温如春，三弄悲风弦欲折。

《爱栖岩弹琴声法二绝》

须信希声是大音，猱多则乱吟多淫。世人不识栖岩意，只爱时宜热闹琴。

多着吟猱热客耳，强生取与媚俗情。纯音简易谁能识，却道栖岩无木声。

《冬夜弹琴颇有所得乱道拙语三十韵以遗犹子兰并序》

余幼年刻意于琴，初受指于弭大用，其闲雅平淡，自成一家。

余爱栖岩，如蜀声之峻急，快人耳目，每恨不得对指传声。间关二十年，予奏之，索于汴梁得焉，中道而卒。其子兰之琴事深得栖岩之遗意。甲午之冬，余扈从羽猎，以足疾得告，凡六十日，对弹操弄五十余曲，栖岩妙旨，于是尽得之，因作是诗以纪其事云：

湛然有琴癖，不好凡丝竹。儿时已存心，壮年学愈笃。仓忙兵火际，遗谱不及录。回首二十秋，丝桐高阁束。栖岩有后人，万里来相逐。能继箕裘业，待予为季叔。今冬六十日，对弹五十曲。五旬记新声，十朝温已熟。高山壮意气，秋水清心目。阳春撼琼玖，白雪碎瑶玉。洛浦太含悲，楚妃叹如哭。离骚泣鬼神，止息振林木。秋思尽雅兴，三乐歌清福。自余不暇数，渴心今已沃。昔我师弭君，平淡声不促。如奏清庙乐，威仪自穆穆。今观栖岩意，节奏变神速。虽繁而不乱，欲断还能续。吟猱从简易，轻重分起伏。一闻栖岩声，不觉倾心服。彼此成一家，春兰与秋菊。我今会为一，沧海涵百谷。稍疾意不急，似迟声不跼。二子终身学，今日皆归仆。我本嗜疏懒，富贵如桎梏。幸遇万松师，一悟消三毒。早晚挂冠去，间山结茅屋。蔬笋粗充庖，粝饭炊脱粟。有我春雷子，岂惮食无肉。旦夕饱纯音，便是平生足。

《夜坐弹离骚》：一曲离骚一碗茶，个中真味更何加。香消烛烬穷庐冷，星斗阑干山月斜。

《弹秋宵步月秋夜步月二曲》：碧玉声中步月歌，弹来弹去不嫌多。从教人笑成琴癖，老子佯呆不管他。

《弹秋水》：信意弹秋水，清商促轸成。只疑天上曲，不似世间声。海若诚无敌，河神已请平。三朝不弹此，心窍觉尘生。

《弹秋思用乐天韵二绝示景贤》

秋思而今不入时，平和节奏苦嫌迟。香山旧谱重拈出，不问知音知不知。

粼粼断似乌蛇蚹，瑟瑟徽如古殿苔。玉涧鸣泉独受用，穷庐只少景贤来。

《弹广陵散终日而成因赋诗五十韵并序》

嵇叔夜能作广陵散。史氏谓叔夜宿华阳亭，夜中有鬼神授之。韩皋以为扬州者，广陵故地，魏氏之季，毋丘俭辈皆都督扬州，为司马懿父子所杀。叔夜痛愤之怀，写之于琴，以名其曲，言魏之忠臣散殄于广陵也。盖避当时之祸，乃托于鬼神耳。叔夜自云："靳固其曲，不以传袁孝尼。"唐乾符间，待诏王遨为季山甫鼓之。近代大定间汴梁留后完颜光禄者，命士人张研一弹之……泰和间，待诏张器之亦弹此曲，每至沉思、峻迹二篇，缓弹之，节奏支离，未尽其善。独栖岩老人混而为一，士大夫服其精妙。其子兰亦得栖岩之遗意焉。

湛然数从军，十稔苦行役。而今近衰老，足疾困卑湿。岁暮懒出门，不欲为无益。穷庐何所有，只有琴三尺。时复一弦歌，不犹贤博奕。信能禁邪念，闲愁破堆积。清旦炷幽香，澄心弹止息。薄暮已得意，焚膏达中夕。古谱成巨轴，无虑声千百。大意分四节，四十有四拍。品弦欲终调，六弦一时划。初讶似破竹，不止如裂帛。忘身志慷慨，别姊情惨戚。冲冠气何壮，投剑声如掷。呼幽达穹苍，长虹如玉立。将弹怒发篇，寒风自瑟瑟。琼珠落玉器，雹坠渔人笠。别鹤唳苍松，哀猿啼怪柏。数声如怨诉，寒泉古涧涩。几折变轩昂，奔流禹门急。大弦忽一捻，应弦如破的。云烟速变灭，风雷恣呼吸。数作拨剌声，指边轰霹雳。一鼓息万动，再弄鬼神泣。叔夜志豪迈，声名动蛮貊。洪炉锻神剑，自觉乾坤窄。钟会来相过，箕踞方袒裼。一旦谮杀之，始知襟度阨。新声东市绝，孝尼无所获。密传迨王遨，曾为山甫客。近代有张研，妙指莫能及。琴道震汴洛，屡陪光禄席。器之虽有声，炼此头垂白。中间另起意，沉思至峻迹。节奏似支离，美玉成破璧。为山亏一篑，未精诚可惜。我爱栖岩翁，翻声从旧格。始终成一贯，雅趣超今昔。三引入五序，始作意如翕。纵之果纯如，将终缴而绎。嵇生能作此，史臣书简策。又谓神所授，传自华阳驿。韩皋破是说，以为避晋隙。张崇作谱序，似是未为得。我今通此

论，是非自悬隔。商与官同声，断知臣道逆。权臣伴人主，不啻韩相贼。安得聂政徒，元恶诛君侧。上欲悟天子，下则有所激。惜哉中散意，千古无人识。

《从万松老师乞玉博山》：吾师珍惜玉山炉，可叹雕文朴丧初。无党无偏三足峙，不缁不磷一心虚。礼佛诵课须资汝，示众拈香正起予。对此好弹三涧雪，因风远寄万松书。

《借琴》：龙冈居士本知音，参透渊明得趣心。暂借桐君休吝惜，玉泉习气未忘琴。

《戏景贤》

景贤爱弹雉朝飞，作是诗以戏之。

牧犊曾叹雉朝飞，七十无妻是以悲。何事龙冈爱弹此，欲学白傅觅杨枝。

《寄景贤》

因足疾在告，弹琴逾时，腕臂作痛，自讼其痴，作诗以寄景贤。

湛然有过必人知，笑寄龙冈自讼诗。阎浮众生苦为乐，华严皇觉药能医。十年摝甲足疾作，三月弹琴臂力衰。因病得闲闲却病，闲中虽病也便宜。

《弹广陵散》：居士闲弹止息时，胸中郁结了无遗。乐天若得嵇生意，未肯独吟秋思诗。

《琴道喻五十韵以勉忘忧进道并序》

予幼而喜佛，盖天性也。壮而涉猎佛书，稍有所得，颇自矜大。又癖于琴，因检阅旧谱，自弹数十曲，似是而非也。后见琴士弭大用，悉弃旧学，再变新意，方悟佛书之理未尽。遂谒万松老人，旦夕不辍，叩参者且三年，始蒙见许。是知圣谛第一义谛，不在言传，明矣。迩因忘忧学鼓琴，未期月，稍成节奏，又知学道之方，在君子之自强耳。故作琴道喻，述得旨之由，勉子进道之渐云。

昔吾学鼓琴，豪气凌青天。轻笑此小技，何必师成连。宝架翻旧谱，对谱寻冰弦。自弹数十弄，以谓无差肩。有客来劝予，因举

庄生篇。时君方诵书，轮扁居其前。释椎而入请，何故读残编。上古已久矣，不得见圣贤。遗书糟粕余，与道云泥悬。臣年七十秋，双鬓如垂绵。斫轮固小巧，巧性非方圆。心手两相应，不能语子焉。是知圣人道，安得形言诠。至今千载间，此论不可迁。琴书纸上语，妙趣焉能传。不学妄穿凿，是为谁之愆。今方谒弭君，服膺乃拳拳。相对授指诀，初请歌水仙。吟猱不逾矩，节奏能平平。起伏与神会，态状如云烟。朝夕从之游，琴事得大全。小艺尚如此，大道宁不然。当年嗜佛书，经论穷疏笺。公案助谈柄，卖弄猎头禅。一遇万松师，驽骀蒙策鞭。委身事洒扫，抠衣且三年。圆教摄万法，始觉担板偏。回视平昔学，尚未及埃涓。渐能入堂奥，稍稍穷高坚。疑团一旦碎，桶底七八穿。洪炉片雪飞，石上栽白莲。佛祖立下风，俯视威音先。忘忧西域时，师我求真诠。经今十五春，进退犹迁延。望涯自退缩，甘心嗟无缘。将求无价宝，未肯酬一钱。未启半篑土，欲酌九仞泉。美玉付良工，良工得雕镌。良金不受冶，徒费炉鞴煽。闻君近好琴，停烛夜不眠。弹之未期月，曲调能相联。君初未弹时，曾不知勾镯。学道亦如此，惟患无精专。谁无摩尼珠，谁无般若船。立志勿犹豫，叩参宜勉旃。他时大彻悟，沛然如决川。毛端吞巨海，芥子含大千。瞬息一世过，生死相萦缠。此生不得觉，旷劫徒悲煎。吾言真药石，疗子沉疴瘇。

《弹琴逾时作解嘲以呈万松老师》：一曲悲风历指寒，昔年曾奉万松轩。本嫌浮脆删吟抑，为爱轩昂变撞敦。高趣酿成真有味，烦襟洗尽了无痕。禅人若道声尘妄，孤负观音正法门。

年代无考，一首：

《和郑景贤韵》：我爱龙冈老，鸣琴自老成。未弹白雪曲，先爱水仙声。但欲合纯古，谁能媚世情。林泉聊自适，何必献承明。

耶律楚材作于1232年的《苗彦实琴谱序》和作于1234年的《弹广陵散终日而成因赋诗五十韵并序》《弹广陵散》《和琴士苗兰韵》《琴道喻五十韵以勉忘忧进道并序》《爱栖岩弹琴声法二绝》五首诗清楚地表现了

他的琴学、琴艺观。

《苗彦实琴谱序》告诉我们，号为栖岩老人的"当今第一"琴师苗秀实是最为杰出的大家，并且事实上也在社会上产生了极大的影响，他被征为待诏，更至于朝廷王公大人邀请者"无虚日"，而士大夫"皆服其高妙"。与这样的水平、这样的修养、这样的影响相关的，还有能体现其艺术水平与艺术风格气质的遗谱，四十余曲之多，似乎在历史上少有可与之相比者。我们可以相信耶律楚材所记的真实性，因为这些文字是有客观依据的。比如"博通古今，尤长于易"，应是真实水平，否则不可能"应进士举，两入御闱"；言其琴"当今第一"者，是与其生活在同一时期，且能弹《广陵散》的张研和待诏张器之；耶律楚材的第一位老师，待诏弭大用，未能使士大夫倾服，未能使朝廷王公大人邀请无虚日，亦无所精之谱具"果为绝声"之誉。可知耶律楚材对苗氏评价是谨慎客观的。耶律楚材的艺术鉴赏力、艺术判断力亦足以令我们信服，因为他兼有弭大用、栖岩截然不同的两种琴风。他可以一日之内弹下《广陵散》，可以六十天之中与苗兰对弹五十余曲，其中应有栖岩遗谱之外的琴曲，或即得之于弭大用所授，都是他琴艺水平之高之深的证明。耶律楚材以佛心、儒思辅政而有大成，又不涉私利，为金、元两朝所重，其品格、修为之高可知，于琴所记也自无虚妄之需，所以他对栖岩之评，信是行家真话。

在《苗彦实琴谱序》中，时间的记述似乎出现了差错，令人难以判断其原因。他写道"壬辰之冬"窝阔台的蒙古大军"围汴梁"，他向朝廷禀奏请求在"南京"寻找栖岩，并且找到。虽然栖岩途至范阳而亡故，他的儿子兰尚能携其遗谱而来，但耶律楚材在为此谱所作之序的结尾却写的是"壬辰仲秋后二日"，就等于是壬辰冬"围汴梁"、寻栖岩之前的数月，耶律楚材事先就写了此谱序，显然是耶律楚材的误记。查王国维所撰的《耶律文正公年谱》，癸巳夏六月间或六月以后"汴京垂陷"，而在本年系年文中记有《苗彦实琴谱序》及小注"癸巳中秋后二日"，查元史《太宗本纪》，王国维所撰之年谱与之相合，耶律楚材所作之序的"仲

"秋后二日"恐应为癸巳之秋。

虽然耶律楚材在序中自己出现时序颠倒的明显误记，但所记之汴梁得栖岩、栖岩逝于旅途、其子兰携遗谱来归的事件及事件之先后不可能错乱，故此误不影响栖岩及其遗谱自身之真实可贵。

耶律楚材作于1234年的《冬夜弹琴颇有所得乱道拙语三十韵以遗犹子兰并序》中又明确地写到他最初所得是弭大用传授的"闲雅平淡"之琴风，而所爱却是栖岩的"如蜀声之峻急"，在当时他只能与栖岩商榷新谱，二十年之后，得与深得其父遗意的苗兰对弹六十日，尽得操弄五十余曲的栖岩"妙旨"，可知耶律楚材于琴的痴迷、刻苦与睿智，以及他的热情和精到的技巧。当然此处所讲的是"对弹"，即在授者带领并示范、指导下，弹奏已能熟练演奏之曲。因早在二十年前耶律楚材即已熟知并为栖岩之琴所动，此时是订正与深化，并不是初见及新学，自能"尽得"栖岩"妙旨"。所谓"五旬记新声"，即在五十天对弹中接受曲之新意及要领。"十朝温已熟"，是指在最后十天消化所得而至熟练之地。

在诗中，耶律楚材将他深有体会、充分掌握而得享其艺术化境之美的重点琴曲加以列举，且有极简明的评定："《高山》壮意气"，即有豪壮的精神气度；"《秋水》清心目"，即得其阔大悠远、明朗透彻的神韵情趣；"《阳春》撼琼玖"，境界光明而清亮；"《白雪》碎瑶玉"，格调晶莹而秀美；"《洛浦》太含悲"，饱含对洛神宓妃境遇的痛惜；"《楚妃》叹如哭"，意境哀婉，述之如泣；《离骚》有泣鬼神之痛切；《止息》有声振林木之壮烈；《秋思》能将清雅之兴诠释；《三乐》得赏荣启期"为人""为男""长寿"颂歌之美……琴曲丰富多彩，难以尽数，得以满足长久的渴望："自余不暇数，渴心今已沃。"这里列举的十曲包括了《高山》《阳春》的壮伟明丽型，《秋水》《白雪》的清新雅致型，《洛浦》《楚妃叹》的悲哀伤感型，《离骚》《广陵散》的正义宏伟型，《秋思》的感伤悠远型，《三乐》的逍遥喜悦型。风格类型全面而丰富，应基本概括了五十余曲的全部，也是对琴的艺术传统的总括性提示。这反映出耶律楚材琴艺的全

面和精深，在思想内容、风格气质及技法技巧各方面都是非常高明的。他以弸大用之指导为基础，融栖岩之全面影响，既得如"清庙"大典之乐的威仪穆穆之气，又在艺术表现上更具迅捷的节奏、繁密的旋律、精妙的句法、明快的运指、充分的对比。他这样的追求、吸取和体会、感悟，与唐代大家薛易简《琴诀》所论完全相合，这才是琴学、琴艺的正途，琴学、琴艺的最高境界。

耶律楚材作于1234年的另一首有序长诗《弹广陵散终日而成因赋诗五十韵并序》，在《湛然居士文集》中列于《冬夜弹琴颇有所得乱道拙语三十韵以遗犹子兰并序》之后，中间尚有四首诗。从所写内容看，此诗之序重点在于引述关于《广陵散》的两家主要之说及能弹此曲的五个人物：唐乾符间（875—879）待诏王邀、金大定间（1162—1189）张研、金泰和间（1202—1208）待诏张器之，及栖岩与其子苗兰。耶律楚材在"冬夜"诗中已述及他的学琴经历，初始于弸大用，经与苗兰对弹六十日而终得栖岩妙旨，此诗重点只在《广陵散》，可知是在对弹六十日之中，"弹《广陵散》终日而成"。事在六十日内，诗则可以是熟思之后所写，故于上一首诗中写"止息振林木"的气势之感受，是写六十日对弹的总体印象，而此诗则是"终日而成"之后的全面深入的认识与体会。此诗序中所引之说，今日看来已知其不确，而诗内所写对《广陵散》的音乐感受、指法运用，仍在于慷慨激昂、惊心动魄的壮烈搏斗，与"聂政刺韩王"内容完全相合。耶律楚材取《史记》"聂政刺侠累"说，因其未见蔡邕《琴操》，未见"聂政刺韩王"说，而现代所见的山东武梁祠的汉画像石"聂政刺韩王图"更是他所不能知的，这是历史所限，但他在学习、对弹中对《广陵散》的音乐实际有了充分的掌握和体会是无可否认的。

我们不必将诗中所写的音乐情节之前后与今传《神奇秘谱》本《广陵散》乐段关系相对比，因为此诗不是音乐作品说明，更不是作品分析，也不必要求按乐曲段落顺序去实际描写。故而"品弦欲终调"，虽写在开始部分，但并不是指此曲的开始，更不是指曲前的"调意"。"品弦"不

应理解为"调意",而应是"品味"弦中之乐、弦中之意。"欲终调"应是一个较有篇幅的乐段,或一个部分的结尾之处,也可以是将全曲最终的具有特别意义、极有特征的突出表现,在诗的起首处写出,这种情况下之"不止如裂帛"且强劲"似破竹""六弦一时划",在今传《广陵散》中有多次出现。与此诗所写不同还有今存的《广陵散》在七弦外连拨时还有左大指同时按三弦九徽之音。

耶律楚材在诗中将《广陵散》的音乐表现及他对此曲的理解和感受做了生动、具体、有力的描述,如"亡身"之时其意志有慷慨之气,"别姊"之时其情凄惨悲戚,"冲冠"的刺杀敌人时愤怒之壮烈,"投剑"段中,掷剑以击时,铿锵之声的刚劲,"呼幽"段声入青云,"长虹"段刚强劲挺如玉,"寒风""发怒"段则铭心彻骨。再以"琼珠落玉器"和冰雹击打渔夫斗笠般的音声比喻琴声,有借鉴白居易诗句"大珠小珠落玉盘"的影子。接下来以"别鹤唳苍松"的苍凉之情、"哀猿啼怪柏"的悲苦之感来写琴乐表达出的思想感情,既是《广陵散》音乐的记录及评述,又是耶律楚材的理解和体会。接下来,诗中转而写出"数声如怨诉,寒泉古涧涩",正与《神奇秘谱》之《广陵散》"正声·徇物第八"的音乐相符合。这一段指法疏简,旋律明显较前及其后的部分舒展而又有波澜。若将吴景略师所用的散板跌宕与管平湖先生所用的方正沉着凝重相结合,则确如怨诉,而且也确如诗中所云"几折变轩昂",此处的一个大乐句式的段落又加以反复,音乐两次大起大落之后,进入"冲冠第九"的怒发冲冠之势,并很快转入"长虹第十"的刺杀搏斗之情景和气势的表现。之后的"大弦忽一捻",在《神奇秘谱》的《广陵散》中虽未见到,但"数作拨刺声,指边轰霹雳"确与"长虹第十"的结尾部分的"摘、剔、历、拂、剔",于第一、第二两弦,大指、名指于七徽、七徽九分取音所表现的激烈刚劲、猛如霹雳相符。耶律楚材最后更以"再弄鬼神泣"形容其极大的震撼力,而"一鼓息万动"一句,即言此曲一弹能令一切为之停顿,是对全曲具有巨大感染力的极度赞语。薛易简在他的《琴诀》中说鼓琴善者"可以辨喜怒","可以格鬼神",在耶律楚材弹奏的《广

陵散》中不但得到了证明，而且是更为强烈的音乐实际，能与李白的
"诗成泣鬼神"一样令天地皆惊。耶律楚材因时代所限，所见历史文献不
足，而用"聂政刺韩相侠累"解释曲意，但他从中听到的正义的精神、
壮烈的行为、激昂慷慨的情绪却是准确的。只是"聂政刺韩相"的正义
性，不能与聂政为父报仇、反抗君主暴虐相比。耶律楚材此诗充分描述
了《广陵散》给他带来的精神、思想的巨大影响，是元代琴家演奏此曲
的行为及思想表现的珍贵文献。

　　耶律楚材是一位极具音乐才能的有极高琴学、琴艺水平的琴人。他
充分掌握了《广陵散》的演奏技巧，充分感悟了《广陵散》的精神、意
境、情感、气度，融"壮胆勇""辨喜怒""静神虑""绝尘俗""摄心
魂"等诸种感悟于一心，才能在《弹广陵散》一诗中写出此曲令他"胸
中郁结了无遗"的旷逸豪迈之气。而且更想到白居易于琴的自我局限：
"乐天若得嵇生意，未肯独吟秋思诗"，指出白居易耽于琴曲《秋思》及
与之相类的诸多疏淡迟缓古调，不能理解嵇康的精神，即没有得到嵇康
在所奏《广陵散》中寄寓的、感悟的、展现的思想感情和神韵气度。或
因未能听到如嵇康那样的演奏，也许未听过甚至不要听《广陵散》而
至于未得嵇康在《广陵散》中所存之意，否则乐天先生应也会因感动
而高吟长叹《广陵散》，这也正是耶律楚材的琴学、琴艺思想强有力的
表达。

　　耶律楚材的琴诗也记录了他与三张重要宝琴的幸运而微妙的关系：
即"昇元宝器""玉涧鸣泉"及"春雷"。作于公元1233—1234年间的
《和韩浩然韵二首》诗前记有"浩然以昇元宝器、玉涧鸣泉二琴见赠，勉
和来诗，用酬厚意"，可知韩浩然以此二琴相赠且有诗寄耶律楚材。昇元
是十国时期南唐烈祖李昇年号（937—943），则"昇元宝器"应是南唐上
上品宝琴，而诗中写道"一双神器波及我"，可知"玉涧鸣泉"同样是上
上品宝琴。第一首以"神器"称之，第二首不避重复，又以"神物"称
之，可见此琴非同凡响。但接下来在耶律楚材作于同一年的《怨浩然》
一诗中却记录了浩然又写信给耶律楚材，告知已将"玉涧鸣泉"琴赠予

了周汉臣，又托以他辞而将"昇元宝器"自己收藏，不再赠予耶律楚材，令他由先前获赠神器的"欢忻"而变为"叹惊"。在诗的开头就写道，在喝醉酒时许下的诺言醒来后不作数，是世间常情，一种被刺伤的内心之痛和无奈，跃然纸上。诗的结尾落在"骚人空梦帐中声"，将诗人对别名为"帐中宝"的"昇元宝器"琴的挂念写得如此之惨，足见琴之奇佳，令人心痴。

从《弹秋思用乐天韵二绝示景贤》诗中得知，那张名为"玉涧鸣泉"的宝琴居然又为耶律楚材所得："玉涧鸣泉独受用。"诗人心情甚佳地具体写出了此琴的蛇蚹断纹和绿玉徽："瑟瑟徽如古殿苔"，看来那一首《怨浩然》真的感动了韩兄，终以"玉涧鸣泉"相赠了。然而耶律楚材又确实是一位真挚热忱、珍视友谊的文人，他又将这触动人心的宝琴转赠他的挚友、窝阔台的医官"龙冈先生"郑景贤。郑景贤地位虽极特殊而重要，却非权非贵。其人品德崇高，两位皇帝先后赐白银及纱均不受，土地、高官亦不受。耶律楚材居相位中书令之尊而清正，与他建立了极深的友谊，以至于在十四卷约二十一万字的《湛然居士文集》中提及郑景贤的诗竟约占十分之一，这样的志同道合而又能琴者，托之以可寄心魂的宝器，再恰当不过、高雅不过。

赠景贤玉涧鸣泉琴

　　玉泉珍惜玉泉琴，不遇高人不许心。素轸四三排碧玉，明徽六七粲黄金。临风好奏朝飞曲，对月宜弹清夜吟。赠与龙冈老居士，须教下指便知音。

诗中有注说明郑景贤能弹《雉朝飞》《清夜吟》。《湛然居士文集》卷七中《和郑景贤韵》写到郑的能琴已甚有程度："我爱龙冈老，鸣琴自老成。未弹白雪曲，先爱水仙声。但欲合纯古，谁能媚世情。林泉聊自适，何必献承明。"这是一位品德高尚的琴人对另一位年长的同调同类人物的欣赏与赞美。景贤被尊呼为龙冈老，并且是以琴求古人的纯然质朴自得其乐，故能至于"自老成"，享林泉的大自然之趣，不用为帝王歌功颂德："何必献承明"，可知此公不是只识浅近小曲而居琴名的附庸风雅者，受此

"玉涧鸣泉"心应可安。

耶律楚材在作于1234年的《鼓琴》诗中写道："呼童炷梅魂，索我春雷琴"，说明宋徽宗、金章宗都视为至宝的唐琴"春雷"已为耶律楚材之伴，他更为感怀的是日后能回归故乡，携此琴以终老："湛然有幽居，只在闾山阴。茅亭绕流泉，松竹幽森森。携琴当老此，归去投吾簪。"可见此琴在他心中的分量之重，但是他却能慨然赠予万松老人，在1236年所作的《赠万松老人琴谱诗一首》，诗前有清楚的记录："万松索琴并谱，余以承华殿春雷及种玉翁悲风谱赠之。"以此看来，耶律楚材为韩浩然赠琴之诺而生感激之情，又为浩然不能信守诺言心痛而写怨诗，但如愿以偿之后又能慨然转赠郑景贤，这与他将宝琴"春雷"赠予他所崇敬的导师万松老人都是其爱琴、重琴、珍视宝琴的真切体现。以至重之宝赠至重之人，正是耶律楚材的高尚、旷远、赤诚、真挚品德所使然，实乃三千多年琴史中所仅见，视之为前无古人后无来者，应不为过。

元代初年的琴人袁桷号清容居士，有《清容居士集》，记载了南宋琴学、琴人许多重要的史实。作为元代琴人，他的著述未及当世，颇为可惜。但他自述学习情况，可以看到元初与宋末实为一脉之续，琴风琴学也未因朝代更替、时间推移发生演变。袁桷在《题徐天民草书》中写他在甲申乙酉间（1224—1249）"尝受琴于瓢翁（即徐天民）"，而徐天民和毛敏仲、杨缵都是郭楚望一系余脉，即"韩谱（即韩侂胄家藏琴谱）湮废已久，永嘉郭楚望始绍其传，毛、杨、徐皆祖之"。所以，袁桷之琴与耶律楚材琴学、琴艺所承基本相同。袁桷所承传的，是他在《题徐天民草书》中明确记录的源于《阁谱》《宣和谱》即包括北地《完颜谱》、南地《御前祗应谱》的《紫霞洞谱》。耶律楚材在忽必烈至元之初供职，承继待诏弭大用及后来苗秀实之琴，弭大用或即用《完颜谱》之琴师，风格迥异的苗秀实则似应用南宋的《御前祗应谱》。

第二节　琴歌、琴曲

一　姜夔的艺术歌曲《古怨》

已如本文前面所述，宋代古琴艺术有着很高的艺术成就及丰厚的历史积累，只是流传至今丰富的遗产尚远不为我们所知，例如有一曲足可惊艳世界的宝贵遗产留存于今，而未能足够地被社会所了解、重视，那就是宋代大词作家姜夔（1155—1221，号白石）作词作曲、设定指法的艺术歌曲《古怨》。

姜白石《古怨》虽然本是为了试用古代的"侧商调"弦法而作，但它的词和曲都是一个很有艺术性的精品。

在这首词里，姜白石用虚拟式手法，以一个行将暮年女子的口吻，因人生恨多欢少、世事翻覆、变幻莫测而哀叹，孤独茫然之情，在江山无尽、年年依旧的大自然中更显悲凉：

日暮四山兮，烟雾暗前浦。将维舟兮无所，追我前兮不逮，怀后来兮何处，屡回顾。

世事兮何据，手翻复兮云雨。过金谷兮花谢，委尘土。悲佳人兮薄命，谁为主。岂不犹有春兮，妾自伤兮迟暮，发将素。

欢有穷兮恨无数，弦欲绝兮声苦，满目江山兮泪沾屦。君不见，年年汾水上兮，惟秋雁飞去。

此曲基本一字一音，但旋律流畅，在淡淡的哀伤外观中，是含蓄而深切的悲痛。这是一首典雅的古琴艺术歌曲，而不是悲啼痛怨的民歌或戏剧性人物倾诉。作者说琴上七弦中以慢三四六弦法求得散音有变宫变徵，即七条弦相对关系为do、re、mi、升fa、la、ti、re，但在音乐实际进行中，二弦及七弦成为最稳的主音，尤其是二、七弦上方的大三度音清楚而稳定，使得七条弦的实际关系成为降ti、do、re、mi、sol、la、do，所呈现为明显的二、七弦为宫音的宫调式。若以现今琴上通用三弦为F

的正调弦法属F调，则《古怨》相当于二、七弦为D的宫音，可记谱为D调。此曲的旋律有数度变化音使用：降ti、降mi，有一个高音区的过渡性升fa，使音乐风格个性甚为显著。这也告诉我们，中国音乐传统是以五声音阶为主，或者说以五声音阶为基础而具七声音阶类型，还有兼用变化音的九声或更多。此《古怨》作为琴歌中用变化音者乃仅见之例，别有意趣。

二 《神奇秘谱》中的宋代琴曲

《神奇秘谱》第一卷的"太古神品"皆属明初已失传授、无句逗记录的早期琴曲。与已确知为唐代定谱之大曲《广陵散》谱式相比，再与中、下卷"霞外神品"各曲谱式相比，知其应为唐代之谱。以此角度考察，加之朱权崇尚古代圣贤思想甚重，敬仰古人琴学、琴艺之深，所采录之曲在明初必定已是定论的古曲。由明代之初回看以往，元代是相邻的前朝，且不足百年，属近代而已，作为古代必宋代起而再向前。则可知行于明初之古曲，直接来源应在南宋甚而可远自北宋。《神奇秘谱》中、下卷所收即可作这样的看待，应放在宋代琴史范畴。

《神奇秘谱》中卷"霞外神品"含传世经典《梅花三弄》、当代琴人打谱并流传的《乌夜啼》等共二十曲（不算六个调意）。下卷"霞外神品"含传世经典《潇湘水云》，当代打谱并流传的《大胡笳》《离骚》等共十四曲（不算七个调意）。

《梅花三弄》长久以来流传极广，现在已成为琴人必弹之曲。现以《琴谱谐声》谱的《梅花三弄》流传最广，也是出版、演出最多的曲目。拿今天所用版本与《神奇秘谱》本相比，可知今本正是由《神奇秘谱》本经润色、发展而来，其基本面貌、基本精神没有改变，但更为丰富、更为生动、更有神采，更能令人感动而喜爱。在数百年琴人的艺术智慧及思想修养作用下，今版《梅花三弄》确实有质的升华，而《神奇秘谱》本的《梅花三弄》虽有不同琴家打谱，也曾经在学术会议上发表及讨论，

但未听到有人在公开正式的音乐会演出中采用。

《大胡笳》也在二十世纪六十年代由姚丙炎先生打出，有录音传播，也有唱片出版，并在一些琴人中流传。这一见于唐代文献记载的琴曲本与《小胡笳》并列为沈家、祝家两氏代表性传谱，但在《神奇秘谱》中《小胡笳》收入"太古神品"，而《大胡笳》收在"霞外神品"，说明在明初《大胡笳》仍在琴坛流传，而《小胡笳》则成为无人能弹的失去句逗划分的古代遗谱。这样于唐并称的一大一小的"胡笳"曲，何以出现这种状态，应是一个重要而又令人深感兴趣的话题。

《离骚》在二十世纪五六十年代由管平湖先生打谱、录音并在国家电台播出，后也出版了唱片。音乐古朴凝重又有激昂雄奇之气，与屈原的高洁坚毅品格、忧国忧民的思想非常符合，一经打出即成为经典。

《潇湘水云》一曲既列为"霞外神品"，应是明初传世之曲。此曲是极少数有明确而可信的作者记载的古代琴曲之一，而且曲意清楚。其小序写道：

> 臞仙曰：是曲者，楚望先生郭沔所制。先生永嘉人，每欲望九嶷，为潇湘之云所蔽，以寓惓惓之意也。然水云之为曲，有悠然自得之趣，水光云影之兴，更有满头风雨、一蓑江表、扁舟五湖之志。

在告诉我们这是宋代琴家郭楚望所作之后，即肯定地指出：先生"每欲望九嶷，为潇湘之云所蔽，以寓惓惓之意也"，这是以潇湘之云阻断视线不见九嶷山来寓"惓惓之意"。"惓惓之意"即是内心深处不能倾吐、无法释怀的感觉，是触景而生的特殊之情，含有不可言状的"意"。以郭楚望所处的时代、境遇看，应是望不见九嶷山，联想起望不到失去的北方国土。郭楚望本为浙江永嘉人，在临安为光禄大夫张岩的清客，韩侂胄被杀，张岩受累，郭楚望离开临安，流寓于此。也是因此，宋末之时无人记下郭楚望有此一行，有此一作。袁桷作为徐天民的弟子有诗《述郭楚望〈步月〉〈秋雨〉琴调二首》，却未写关于《潇湘水云》之诗，也无其他文字记录，因此《潇湘水云》应是郭楚望离开临安，客至潇湘之后

的心情写照。

　　小序的正面表述，明显是引有所据，即《潇湘水云》的原义，而后半部分，笔锋一转："然水云之为曲，有悠然自得之趣，水光云影之兴，更有满头风雨、一蓑江表、扁舟五湖之志。"这是朱权从此曲的音乐中所生的自我感觉和进一步的联想。所以我们讲到《潇湘水云》一曲的本意，就应遵循古人比兴之法、寓情于景的法则、借景抒情的方式，去理解、感受郭楚望寓于曲中的惓惓之意，而不能说此曲所表现的是山水风光。如果一定要说此曲的主题是表现山水风光，也只能是你舍弃朱权所提示的《潇湘水云》的本义所在，而取一己之感受。即如有人指出，不同的人从同一部《红楼梦》能够解读出截然不同的结论，但《红楼梦》自然是有作者真正的思想感情用意所在的。

　　《潇湘水云》在《神奇秘谱》中只有十段，而且各段都较简短，与今天人们所采的《五知斋琴谱》及《自远堂琴谱》差别很大。我们可以从两个方面来思考这一问题。一是当时郭楚望是触景生情，内心有怀念、有忧郁、有感伤，是伤时感世，是以内省为主的独自抒怀。但在流传中，人们了解到作者和作品的心意原本所在，即朱权所写的寓于其中的"惓惓之意"。可以相信，这不是朱权的猜想，也与后面所讲的"扁舟五湖之志"截然不同，乃有所本，有所源，又一定不可湮灭，不可更改。而这些信守《潇湘水云》本义之琴家，在传习中，顺着这一精神寄托、感情活动，有意无意地将自己的艺术思想和音乐理解融入了进去，在长期的积累中使这一有明确来历、明确思想感情的，深为琴人所重的名曲逐步扩展、丰富、加强、加深起来。到了公元1673年刊行的《大还阁琴谱》成为十一段，总体已与1722年刊行的《五知斋琴谱》本的十八段《潇湘水云》基本相同。而在查阜西先生、吴景略先生的艺术演绎中，《潇湘水云》已然成为一曲音乐深刻、优美、雄伟、刚健，思想内容高尚、厚重、宽阔、悠远，技法丰富、巧妙，篇幅较大，有较高难度的琴曲，并且是最有影响力的经典琴曲之一。

　　《神奇秘谱》"霞外神品"所收的另外诸曲，有些已被琴人打出谱来，

但尚未流传，也未在学术研究上、出版物上、公开演出中正式出现，更未形成影响，仍需琴人们再加以深入研究。

第三节　琴论

一　北宋：成玉磵《琴论》

北宋成玉磵《琴论》，指出当时的琴风"京师（指北宋的都城，即现在的开封市）过于刚劲，江南失于轻浮。唯两浙质而不野，文而不史"。不但将北方的失于过刚、江南失于轻浮的琴艺历史现象做了明确的批评和记录，还将对后世影响颇远的两浙（浙东、浙西）的"质而不野，文而不史"的琴风做了充分的肯定和记录。所谓"质而不野"即是朴质而不生硬、荒率，也就是有热情有活力，但不是粗心汉；所谓"文而不史"即是从容而不拘谨刻板，也就是有思想、有修养，但不是书呆子。即使是二十一世纪的今天，以此眼光来看，仍有或"质而野"或"文而史"之现象，不能不令人想到许多常讲"传统"二字者，是否真的向传统学习过。

成玉磵，北宋人，生活于政和（1111—1118）前后，其《琴论》指出："盖调子贵淡而有味，如食橄榄。若夫操弄，如飘风骤雨，一发则中，使人神魄飞动。"说大型琴曲的"操""弄"多为重大题材，有丰富的内容、复杂的结构章法、变化多端的指法、起伏跌宕的旋律、鲜明对比的情绪，需要充分而肯定饱满的理解与展示：一发则中，且势不可当，能令人心神为之震撼。不是演奏大家，既无此体会，也无此经验，是不可能有如此生动的观念的。对于小型琴曲的"调子"也应淡而有味，亦即淡雅之趣、灵秀之美，不可以将"调子"弹得平淡无味，如同小儿背书。正常人对于音乐的感觉与需要正是艺术美感的意义所在，如果没有意趣，毫无神采及韵味，则与无心者做有器械的体操何异？即使作为另类文化

的"体育"，也少意义了。成玉磵作为弹琴家具体指出了一系列常见的毛病："弹琴最多病，或头动，甚者身摇动"，"泛声，左手低平，去来不觉。若左手高，两手互相上下，正如碓杵，不可不戒"。这两项毛病至今仍在弹琴人中常见。成玉磵批评弹琴最多病的"头动""身摇"等，许多琴谱都有颇多篇幅逐项列举：诸如"开口""努目""喘息"等各种毛病，与音乐表现相关的则有如"其轻如摸""其逸若蹶""太淡而拙""其重如攫""其缓若昏"等，可见这些毛病古已有之，于今仍多。

二　南宋：刘籍《琴议》、袁桷《琴述》

南宋刘籍的《琴议》对琴乐有了"琴德""琴境""琴道"三重观念，但未能具体而深入地结合琴曲表现、技法运用加以论述，令人惋惜。

综观宋代直接有关古琴艺术的学术文献，朱长文《琴史》之外有南宋末袁桷《清容居士集》中的《琴述》。《琴述》记述了这样的琴坛局面：一边是北宋皇家选定"阁谱"，并明令"非阁谱不得待诏"；与此同时的另一边却是"骚人介士""皆喜而争慕""江西谱"，因为"江西谱"更有艺术表现力，弹好"江西谱"才能得善琴的名声，这是我们认识古琴艺术历史状态的重要参考。而后，又有杨瓒取韩侂胄家藏古谱编辑为《紫霞洞谱》，以至习琴者以为是无源之作，袁桷据之与张岩藏谱核对后，加以澄清。《琴述》又对南宋"浙谱"的本及源做了明白的交待，极有历史意义。

第四节　传世宋琴的特色

宋代斫琴初承唐风的浑厚圆拱，尾部略宽，后逐渐趋向方扁，尾部与肩相较也常比唐琴肩尾之差更窄。这一变化应与时代演变而带来的审

美变化一致。唐诗的"古风"体，阔大豪迈，沉着厚重，唐代人物的绘画、雕像，丰满、稳重，而宋的精致、灵巧、规矩的审美趣味在宋人王希孟的《千里江山图》、宋徽宗的花鸟画及《听琴图》中得到了充分体现。与唐诗相比，宋词的词牌格律更加精细和严格，词句和意境则以灵巧微妙为常法，于婉约派最为明显，即使豪放派之作，也与唐诗的李白、杜甫、高适、岑参大不相类。琴的制作渐有这样的变化，亦应是历史的流变在文化上的作用。

传世宋琴最早的是宋初的"虞廷清韵"，近年出现于大型拍卖会，形制极近唐琴"九霄环佩"。樊伯炎先生所藏北宋晚期宣和年的御制"松石间意"及王世襄先生原藏"梅梢月"，除琴面尚不扁外，已没有明显唐琴形象的影响，而且琴尾已有较已知传世唐琴琴尾略收的感觉。到了中国艺术研究院所藏南宋"鸣凤"，则虽甚宽大却甚是扁平。而同为南宋的今北京故宫博物院藏"海月清辉"虽琴尾与肩比略宽，但整体方正、扁窄，更异于唐，而且此琴在常琴中明显短小，亦是少见的一例。

吾师查阜西先生最重视与喜爱的"霜镛"，连珠式，琴面拱圆颇显，但与唐琴之圆仍有明显不同，尾与肩皆宽于"松石间意"，仍存唐风，但琴底全平。黑漆，大蛇腹断纹，声音松透而沉厚，高音润朗，能受指力而发宏亮之声，余音悠长，可称上上品，以形、声全面来看，在我所见过之宋琴中堪称第一。

吾师吴景略先生所藏宋琴"龙升雨降"，琴体为常见标准尺度，琴体方正仲尼式，尾略显宽，侧面略显厚。黑漆已无浮光，蛇腹断，制作法度森严，工艺精致，音量不大，但穿透性甚显，令人爱不释手，弹之欲罢不能，音韵极为圆润、松透、悠长，亦应属上上品之宝物。

第六章

明清时期

~~~~~~~~~~~~~~~~~~~~~~~~~~~~~~~~~~~~~~~

明清时期，古琴流派纷呈，印刷术的成熟使民间得以大量刊印琴谱。这是一个琴文化很有特殊意义的历史时期，两三千年的琴学、琴艺到了这时才形成的一百多种谱集得以成书，而且许多琴曲经典在此时才出现或在此时才进一步完善，才更成熟，对古代古琴文献的着力收集成书也在此时发展起来。

古琴艺术，自商周之始，在传播中发展，以至成熟为民间的"窈窕淑女，琴瑟友之"，上层之"士无故不彻琴瑟"，由春秋、战国、秦汉、魏晋南北朝，至隋唐、宋元，琴已成为文人贵族精神生活的广泛、深刻而又最为重要的音乐艺术，并且有丰富的理论文献传世，但宋元之前的直接音乐实例却只有《幽兰》一曲与《古怨》《黄莺吟》两歌，这是非常值得思考的问题。

今我们特别庆幸的是，由明及清的五百多年间，虽亦有甚多战乱及灾难，古琴艺术竟能与同时代的其他文化艺术一样丰富发展，在理论文献和音乐实际上，结出累累硕果，成为我们今天欣赏、学习、研究的宝贵遗产。查阜西先生编纂的《存见古琴曲谱辑览》收录有明清两代琴曲谱集共99种。其中明代33种，清代初期的五六种琴谱，也是成书在明，刊行在清，亦甚为珍贵。在这99种琴谱中，历史意义重要、艺术价值珍贵、社会影响重大的应属明代袁均哲《太音大全集》（公元1413年前，朱权《太音大全集》与之内容相同）、《神奇秘谱》（1425）、《浙音释字琴谱》（1491前）、《风宣玄品》（1539）、《西麓堂琴统》（1549）、《琴书大全》（1590）、《燕闲四适·琴适》（1611）、《松弦馆琴谱》（1614）、《大还阁琴谱》（1673）、《澄鉴堂琴谱》（1702）、《五知斋琴谱》（1722）、《东皋琴谱》（1771）、《自远堂琴谱》（1802）、《天闻阁琴谱》（1876）、《琴学丛书》（1911），十五种。

《神奇秘谱》所录有63首曲，虽然数量不属最多，但上卷"太古神品"15首曲属唐代古曲，其余列为"霞外神品"的34首曲（不含调意），皆宋或唐宋间古曲，都极为珍贵。

　　所收琴曲百首以上的有《风宣玄品》（101首）、《西麓堂琴统》（138首）、《天闻阁琴谱》（145首），令人甚为感佩。

　　所收琴曲50首以上的琴谱也多达13种：《琴谱正传》（71首）、《杏庄太音补遗》（72首）、《玉梧琴谱》（52首）、《琴书大全》（62首）、《文会堂琴谱》（68首）、《藏春坞琴谱》（66首）、《理性元雅》（72首）、《古音正宗》（50首）、《徽言秘旨》（60首）、《琴苑心传全编》（80首）、《自远堂琴谱》（91首）、《裛露轩琴谱》（88首）、《琴学初津》（50首）。

　　这样多的琴谱亦必定不是明清两代琴谱的全部，但据现有各方面文献反映，有重要意义、有重要价值、有重要影响、流传较广的琴谱应多在其中。明清琴谱刊行的巨大成就，固然与印刷业的普遍发展有关，当更与古琴艺术发展的深入及扩展，与社会文化需要的增加有重要关系。

　　在宋元以前，琴谱集见之于文献记载只有唐初赵耶利（566—639）曾"正错谬五十余弄，削俗归雅，传之谱录"，又"以琴诲邑宰之子"，"作谱两卷"。至宋，雕版印刷已盛，但皇家所用之《阁谱》《宣和谱》、金朝《完颜谱》、南宋《御前祗应谱》，还有《江西谱》《奥音玉谱》，元初耶律楚材得栖岩老人苗秀实所遗其精善之谱五十曲，杨缵得韩侂胄所藏古谱而集的《紫霞洞谱》及元之《霞外》琴谱，无论刻本或写本或抄本都未能传于世，令人怀憾，饮恨至深。

　　明代袁均哲《太音大全集》（1413前），宁王朱权《太音大全集》（1413前），徽王朱厚�刊行的《风宣玄品》（1539），蒋克谦刊行的《琴书大全》（1590），胡文焕刊行的《文会堂琴谱》（1596），清前期孔兴诱刊行的《琴苑心传全编》，六种琴书收录了分量甚大的关于琴的结构、形制，制作工艺中的漆料、漆工，弦的材料、规格、制法等详细而具体的内容，是难得的古琴乐器制作生产的全面技术资料。

　　在早期古琴文献中，除记述有伏羲造琴、轩辕造琴、神农造琴之外，在文人的作品中，也多将琴作为非凡之器与上古神工大匠相联系，例如嵇康《琴赋》中所写"乃使离子督墨，匠石奋斤，夔襄荐法，般倕骋神"，至唐以后才有斫琴名家高手的记录，或刻有琴人名士款之古琴

出现，却未见如其他文化艺术类器物如书籍刻印的作坊、店铺那样地去经营琴。可知斫琴名家能工的个体，仅能满足少数有优越条件的富贵者，而众多的贵胄、文人、学子的用琴，应就是以雇用工匠在家自行督造为主。上述琴书中的斫琴制弦之法就是极有用的技术知识、工艺标准，乃是社会实际需要。唐以前，琴的制作工艺尚不成熟，斫琴名家尚未有文献记录，即使是有名的蔡邕焦尾琴、司马相如的绿绮琴也未提及斫琴者是谁。而入唐，社会安定，经济繁荣，文化兴盛，琴学琴艺的发展推动了斫琴技艺的发展。雷威、郭亮、张越的出现和他们的精良之作是琴史中实实在在的丰硕成果。至宋，见之于文献的斫琴名家虽然亦有不少记载，但却不可与唐代雷氏之名、雷氏之琴相提并论。唐衰亡之后，五代之战乱、宋之兴亡之际，社会动荡，数百年间斫琴的质量及数量皆无法与唐代相比。这也可能就是明初几部琴书将斫琴制弦法作为首列的重要内容而行于世的重要原因。正是明代重视斫琴，大量新琴得以产生，因此在唐琴罕见宋琴亦不易得的情况下，明代之琴经明亡清替之乱，清亡军阀混战，又经抗日战争与解放战争，在二十世纪中期仍能大量存世。当时，全国琴人减少到一二百人，幸而弹琴者至少有一张明代琴可用。二十世纪中期，明代古琴在古董店或旧货店常只二三十元之值而已。明代见之于文献或传世之琴的斫琴名家，如张敬修、张睿修、涂嘉宾、涂嘉彦以及宁王、益王等虽亦不乏良琴，却不能与唐之雷氏、张氏、郭氏相比。这有多方面因素，在造型上，倾向于秀美，尾、肩宽度比偏大，即肩多较唐宋之琴偏窄，琴体尾部更显窄小且偏薄，这就使琴身的振动及共鸣偏于清亮，难有雄浑深厚、俊朗阔大之音和沉着稳重、高古尊贵之相。更兼唐之良琴历千年之四季循环、冷暖干湿变换，再有高才之手奏以经典之曲，使琴质产生充分而深刻的变化，又是六百年内的明琴无法达到的了。这是二十世纪中叶以前的琴人视明琴为常品而几乎目无清琴的重要原因。

# 第一节  琴谱大成

## 一  神奇秘谱

在论说唐宋时代之琴学艺术时，已涉及朱权《神奇秘谱》所收琴曲的时代，在专述明清古琴的本章，再做更大范围的讨论。

《神奇秘谱》是明代存世琴谱集的第一部，而所载之曲又是唐宋之谱，其宝贵程度自然不可估量。在此，我们还需将考察范围再予扩大。

朱权（1378—1448），为明太祖朱元璋第十七子，十三岁被封为宁王，十五岁即到今河北省北部的封地大宁就藩，是深得朱元璋喜爱，曾拥有很大兵权，又甚具文采的极有智慧的人物。他二十一岁被动卷入燕王朱棣的夺取皇位的军事行动，并且起到了不可忽视的作用。燕王朱棣登上皇位，朱权及时智慧地以沉浸于文化艺术为由消解了皇兄有关皇位安定的疑虑。这样一来，为中国文化史成就了一位极有贡献的重要人物。除以涵虚子或丹邱先生之名所做的以"正音谱"为主的大量戏曲研究及写作之外，他编辑的《太音大全集》及《神奇秘谱》两部琴书都是古琴史上极为重要的贡献。《太音大全集》固然保存了南宋以前的重要琴学文献，而《神奇秘谱》保存了《广陵散》等汉唐以来及宋代的数十曲琴曲的音乐实际记录——"琴谱"，除《幽兰》谱、《开指黄莺吟》谱之外，在存世古琴文献中首次呈现了琴曲的音乐实例，而且达四十九首（不算"调意"）之多。如果没有此书，《广陵散》这现存最古之曲则只能是千古之谜。我们无论如何不可能从现存其他琴曲的表现来想象、推测，或猜想到有如此令人震撼的形与神！《神奇秘谱》中有对琴的崇敬："琴之为物，圣人之制"，"天地之灵器，太古之神物"；有对琴的推重：用之"以正心术，导政事，和六气，调玉烛"，"乃中国圣人治世之音，君子养性之物"；也有极强的偏见：琴于当世"淳风斯竭，致使白丁之徒、负贩之辈、娼优之鄙、夷狄之俗、恶疾之类一概用之。曾无忌惮，乃致妖氛浸

淫，厌毁神物，斯琴之不祥，物之不幸，贵物贱用，道有不古者矣"。

　　从他对琴的崇敬中可以看到，琴作为中国古代音乐中最有传统、最有影响的艺术，其神圣至高至尊的地位依然是源于文人贵族的精神需要。而朱权作为皇权余脉的特殊身份，看重的是修身（即"正心术"）、治国（即"导政事"）、平天下（即"和六气"）、祥四时（即"调玉烛"），也就是"圣人（包括君王）治世，君子养性"，恰是意识到琴的社会作用中重大的一面，而遗弃了历代皆存的许多文人将琴作为或洁身净虑、清心寡欲，或愤世嫉俗、凄怆隐逸之凭的诸多说法，也忽视了琴作为智慧结晶的高度成熟的音乐艺术所具有的精辟本质概括：可以"宣情理性，动人心，感神明"。"宣情"就是感情的表达，当然先要有感情，表达既有自省也有感人，与他人沟通心魂，至高至强时可以动神明，"理性"，则是自我修养。当然《神奇秘谱》所收的琴曲，对这几种类别都有体现。

　　例如第一类，具"治世"之音者：《华胥引》《禹会涂山》；具"修养"之意者：《古风操》《玄默》等。第二类，有清心寡欲、凄怆隐逸之心者：《遁世操》《隐德》等。第三类，"宣情理性"，展至情至性、存高风亮节、怀正义风骨者：《广陵散》《流水》《离骚》《酒狂》《潇湘水云》。可以看出朱权在书中所提出的琴的性质与他的音乐实践是极不相同的，这在古今琴人中是经常出现的。汉《白虎通》及蔡邕《琴操》将"琴者禁也，禁淫止邪"作为准则，而后，嵇康《琴赋》并未予以接受，唐薛易简《琴诀》也未予以采纳。《神奇秘谱》事实上亦置于不顾，而所涉及琴曲更与"琴者禁也"观相异。明代有人提出"琴者心也"，是在于斥"禁也"之说，则也在强调琴的"宣情理性，动人心，感神明"之旨。

　　在将琴推崇至高的同时，他以天皇贵胄的极端倨傲之心，将爱琴能琴的"白丁之徒、负贩之辈、娼优之鄙、夷狄之俗、恶疾之类"一概贬斥为"乃致妖氛浸淫，厌毁神物"，成为朱权于文学、琴学的历史性不朽著作中落下的极为惊人的污点。尤其是将身有严重健康问题之人弹琴之权痛下剥夺，令人难以原谅。朱权此议应是琴史上空前"暴政"性的记

录，幸而也是绝后的。

　　该书还表现了他贵族的自尊自傲以及忽视历史和学术原则的狭隘心理。他写明"昔亲受者三十四曲"很是明白具体，但却不写出受自何人。他所从学的琴师必定是有真才实力者，应是有名声有影响之人，但却只字未提。即或是白丁身份，已能授琴于朱权，而不师视之，亦属不可原谅之事。朱权为说明他刊行《神奇秘谱》的学术用心、艺术用心之深之精之洽，特别清楚地写明了依其所命屡更其师而学的五个琴生：桂岩李吉之，兰谷蒋怡之，竹溪蒋康之，玄圃何勉之，静庵徐穆之，却也未对那为数不少的琴师轻着一笔。

　　朱权清醒地看到，五个琴生所从的琴师于琴的弹奏传授"大概其操闻有不同"，但朱权更正确地提出那是"达人之志也，各出乎天性，不同于彼类，不伍于流俗，不混于污浊，洁身于天壤，委志于物外，扩乎于太虚。同体泠然，洒于六合，其涵养自得之志见乎徽轸，发乎遐趣，诉于神明，合于道妙"。这一大段对授琴给五个琴生的琴师所奏之曲互有不同做了非常充分的辨析，用了非常高的赞美词句，结语更是一种对大家巨匠称道的评述。既然这些琴师有如此之高的修养及技法，完全应将他们的姓名、身世、琴事经历、师承、艺术水平等加以记录、评述，而终究未着一字。这不能不令人推测，这些琴师必定都是民间艺术家，虽有如上的艺术修养和高明的演奏才能，在朱权看来也不值一提，令人感到甚是可悲。

　　朱权贵为藩王，但他的父亲明太祖朱元璋却是一个出身十分贫苦之人，二十岁以后才因参加反元大军转变身份。朱权不过第二代，即对白丁负贩之人鄙视极甚，在古琴艺术方面，他对自己的琴师及他安排五名琴生所事之琴师未有任何记述，实在可叹！

## 二　风宣玄品

　　朱权《神奇秘谱》后一百一十五年，徽王所辑《风宣玄品》以蔚然

大观之势刊行，不但将已见于《太音大全集》的宋或更早文献再行收入，在图说方面也大为增扩，而琴曲之辑存达到101首，成为现存明清时期古琴谱集中第一部超过百曲者。

徽王朱厚爝在序中明确地提出了非常有学术意义、艺术眼光的见解。他在《风宣玄品序》中开宗明义地指出，"琴乃正乐"是由于"圣君贤相、高人良士托此以写情怀，寄郁悒"，能"见风俗之淳漓，人心之美恶"，"足以感天地、格鬼神"。与唐薛易简《琴诀》所指相一致，并且强调了作为器乐性琴曲的艺术特性是"鼓者以调其音，闻者以会其意"，又进而提出"世之谱多而文少"是因为"在人自得之"，即在于从器乐性的音乐中去感觉、去体会、去领悟，而不必尽依赖文辞，这是看到了器乐性更深、更广、更宽的表现力和影响力。但朱厚爝却也未执偏见而轻琴歌，《风宣玄品》收录了三十三首有词之曲，已近三分之一的比例。这三十三首中源于《神奇秘谱》的有：《广寒游》《梅花三弄》《古风操》《高山》《流水》《玄默》《招隐》《获麟》《长清》《短清》《神游六合》《忘机》《隐德》《广寒秋》《广陵散》《列子御风》《遁世操》《乌夜啼》《泽畔吟》《华胥引》《秋鸿》《潇湘水云》《泛沧浪》《大雅》《大胡笳》《小胡笳》《黄云秋塞》《山中思友人》《颐真》《秋月照茅亭》《鹤鸣九皋》《酒狂》，此中，《酒狂》略简化，《潇湘水云》第一、二、三、四、五、八、九、十段有所不同。

与《神奇秘谱》所收之曲名同而曲异者竟达十三首之多：《阳春》、《猗兰》、《天风环佩》、《鹤鸣九皋》、《白雪》、《凌虚吟》、《庄周梦蝶》、《樵歌》（略有同处）、《山居吟》（略有同处）、《禹会涂山》（异处颇多）、《雉朝飞》、《离骚》、《楚歌》。

其中《秋鸿》是原曲加配了唱词，所填的词略有诗意，只是有时因词而曲略有变通。《阳春》是完全不同的异谱，而《鹤鸣九皋》《樵歌》则偶见原器乐性谱的痕迹。《阳春》《鹤鸣九皋》《樵歌》之词都甚浅白。可以看出《秋鸿》之词是有文才的琴人或能听琴的文人所为，而其他三首应是略通文墨的琴人或初通文墨的好听琴者所为，这就令我们知道，

在明代进入中期之时，琴乐的流传和影响范围有了很大的扩展，由上层文人和帝王权贵扩展到了普通读书人，甚而略通文墨的人群之中。《风宣玄品》收录数量颇多的有词的琴歌与朱权的《神奇秘谱》只收无词之曲形成明显对照。

## 三　浙音释字琴谱

明代琴谱集第一部以琴歌为主的《浙音释字琴谱》刊行于1491年。所收四十曲（包括调意）只有《禹会涂山》《思舜》《师贤》《山居吟》四曲是无词的器乐性琴曲，可见此时及略前，琴歌派的琴学艺术已开始有较大影响了。六十年后的谢琳《太古遗音》所收三十五曲皆为琴歌（包括一个调意"黄钟调"）。稍后的黄士达《太古遗音》（1515）所收三十八曲中三十三首转录自谢琳《太古遗音》，另外有三首与谢琳《太古遗音》不同的也皆是配有文辞的琴歌《前赤壁赋》《后赤壁赋》《新增客窗夜话》，此两书中琴歌所载文辞欠文采、少诗意，甚至以文章如《赤壁赋》等为词，实已表现出明显的美学观、艺术感的偏差，这种以文辞为尚的琴风过盛之后，引起明后期严天池为代表的更有器乐艺术思想、有更广更深的古琴器乐表现追求者的批评。自古，琴即有弦歌的美好艺术传统，《诗经》可以弦歌，《琴操》所载亦多归结于弦歌，但似乎明中期开始每弦必歌，且文辞常常失于浅白鄙陋，更加以长篇文章入歌，走向了极端，最后不免走向衰微。在数量甚大的琴歌遗产中，亦确有不少闪烁光彩的精品被传播、被展示、被激赏，从另一个角度、另一个方面证明了古琴艺术的崇高、深远、阔大、精深与智慧，如宋姜白石的《古怨》，元《事林广记》中的精美小品《黄莺吟》，《浙音释字琴谱》的《阳关三叠》，1549年刊《西麓堂琴统》的《伯牙吊子期》，1609年刊《杨抡太古遗音》的《苏武思君》《渔樵问答》，1611年刊《燕闲四适·琴适》的《胡笳十八拍》等等。

## 四　西麓堂琴统

《西麓堂琴统》是天津李允中先生收藏的一部转抄本，收录包括调意在内达170首曲，比清代晚于它三百二十七年的《天闻阁琴谱》所收的145首还多出25首，是存世琴谱所收琴曲最多者。《天闻阁琴谱》多取自清以来常见之谱，如取《自远堂琴谱》（1802）为最多，达二十二首；其次为《蓼怀堂琴谱》（1702）有十七首；最前者是《琴苑心传全编》，有十三首；1673年的《大还阁琴谱》只取三首；其他还有1744年的《春草堂琴谱》，十六首；1705年的《诚一堂琴谱》，十首；1691年的《德音堂琴谱》，八首，故其文献意义自不能与《西麓堂琴统》相比，但值得注意的是收有张孔山和撰辑人唐彝铭各七曲，仍是古琴音乐流传发展中的实例，值得着意研究。

《西麓堂琴统》的170首琴曲中有词之曲只十三首，但这十三首却只有四首可以看作是琴歌，其他九首只在曲中局部配有文辞，比如《古交行》共十二段，却只在第八段后部有五言诗四句。《庆廖歌》共六段，只是在每段前部有相同的歌词。《杏坛》共十一段，但只第十段有四句与孔子杏坛讲学不相干的七言诗："暑往寒来春复秋，夕阳西下水东流。将军战马今何在，野草闲花满地愁。"《江月白》的曲后之跋虽指此曲是引"伯牙江上鸣琴与子期相会"之典，但九段中只在第四、五两段配有唱词，却又与"江月白"意境无法联系。《卿云歌》共有五段，只在每段之初有两句词，其余大部分篇幅都是无词之奏。而《谋父匡君》九段，竟是每段开始唱相同的几句诗："祈招之愔愔，昭尔德音。思我王度，式如玉式如金。邢民之德，而无醉饱之心。"而《思贤操》《亚圣操》《忆颜回》虽全曲配词，词却并无文采。总体看来，在这《西麓堂琴统》洋洋170首曲中，江派的琴歌所占数目极少，已影响甚微了。

由《西麓堂琴统》经1556年的《步虚仙琴谱》（收15首）、1557年的《杏庄太音补遗》（收72首）、1560年的《杏庄太音续谱》（收38首）、1579年的《五音琴谱》（收31首）四部无琴歌的纯器乐谱之后，于1585年

又出现了一部完全琴歌集的《重修真传琴谱》，竟然有101首琴歌的空前绝后规模，而且其中至少有被查阜西师所发掘的一颗琴歌明珠《苏武思君》，足引我们为之赞叹，为之自豪。这也应引起我们的充分注意，以期在另外的琴歌作品中再有重要发现。这101首琴歌中也有令人难以称道的以文章入曲的，如《前出师表》《后出师表》《陋室铭》《大学章句》《前赤壁赋》《后赤壁赋》《滕王阁序》。

## 五　琴书大全

1589年的慈宁宫近侍、御马监太监张玉梧所撰辑的《玉梧琴谱》，所收五十二首琴曲中又只有《客窗夜话》及《思贤操》两首琴歌了。

第二年，1590年刊行的《琴书大全》是现存古琴文献中收集内容最为丰富、广泛的重要的一部。

《琴书大全》的撰辑者蒋克谦，以他独特的家世、身份、性情而有心有力于琴，成此巨篇。蒋克谦身为明代颇为尊贵而有特殊地位的锦衣卫官员都指挥佥事，而他的高祖更是嘉靖皇太后的父亲。蒋克谦自己嗜琴，其高祖已是"癖性嗜琴"，而且着意收集与琴有关的资料，并有刊印之心，至蒋克谦的祖父、父亲到他自己，更是加意收求扩充，所以这部《琴书大全》以其文献的数量之丰、价值之高、意义之重，为后人考察琴学、琴史提供了一个空前绝后的宝库。

《琴书大全》的重要性主要在于它所收集的诗文、史料、论说、讲述，但是所收琴曲也达62首，而且因为此书的四代之功，及身份地位所带来的优越条件，使得其文、其曲都是难得的有力的琴学、琴艺研究、学习的根据。在《琴书大全》收录的琴曲中，除包括了《潇湘水云》《梅花三弄》《渔歌》《樵歌》等重要琴曲外，还收录了《亚圣操》《陋室铭》《客窗夜话》《思贤操》《二妃思舜》《鹤猿祝寿》《醉翁吟》《琴诗》八首琴歌。其中《鹤猿祝寿》不但曲名浅白，唱词也颇俚俗，如："鹤吹箫，你看那个猿顿首，为主人称祝的千年寿"，"鹤与猿，风云会。猿与鹤，

成双对"。《琴诗》的唱词居然也是"清净还生自在香，弄琴元是个洗心方。指间风雨萦三的叠，窗外烟尘静也八荒"。这也可以看出明代琴乐作为文人贵族的艺术，其浅近俚俗的一面也存在于文化修养、音乐趣味不高的权贵身上。

《琴书大全》刊行的1590年已进入明代后期，但书中竟然在第十三卷《曲调拾遗》部"曲调名品"项内记录了古代琴曲曲名931个。其中只有为数不多的几个见于《琴操》或其他较早琴谱集及《幽兰》谱后所附曲名，其余绝大多数乃仅见于此。这样大数量的曲名，应是自蒋克谦高祖之始着意尽心搜求的辛勤成果，使我们对现存于世的650多曲（不计不同传谱）之外的古琴琴曲历史状态，可以有更多的认识和感悟。

在早于这部《琴书大全》一百六十五年的朱权的《神奇秘谱》序中，朱权告诉我们，《神奇秘谱》所收的琴曲，"其名鄙俗者悉更之"，使我们得知在古琴传统之曲中，还有些曲名不只有欠高雅，甚至属于"鄙俗"之类。这虽不会让人生惊异之感，却也令人生求知之心。而恰在《琴书大全》这931个曲名中，有68首在其曲名下注出了原来的"俗名"，我们可以知道这么多文雅之名是由何等"鄙俗"之名变来的：

| | |
|---|---|
| 光华引，俗名左貂依帝室 | 贞符引，俗名玄燕遗卵 |
| 楚泽涵秋，俗名不博金 | 塞门积雪，俗名不换玉 |
| 饮中八仙，俗名饮酒乐 | 宴瑶池，俗名玉漏池 |
| 子渊吟，俗名夫子泣颜回 | 玉堂清，俗名中秋待月 |
| 碧涧松，俗名古涧松 | 雪夜泛舟，俗名雪里泛舟 |
| 月华清，俗名伤秋月 | 惜流光，俗名月日牧童歌 |
| 太公引，俗名磻溪引 | 阳台曲，俗名阳台饮酒乐 |
| 长秋夜月，俗名恨长秋 | 步青云，俗名上云梯 |
| 感知音，俗名伯牙吊子期 | 征士吟，俗名陶潜辞彭泽 |
| 游仙弄，俗名李太白出山吟 | 化鹤引，俗名丁生化鹤 |
| 盍簪引，俗名客劝觞 | 洞天清燕，俗名羽客倾杯 |
| 朝云操，俗名巫山神女 | 春闺吟，俗名思妇吟 |

宾筵畅，俗名欢乐操　　　　怀友操，俗名思故人

吟风引，俗名叶下闻蝉　　　　望仙曲，俗名拜仙坛

远渚离鸿，俗名船中闻雁　　　紫塞春，俗名大沙场

玉门秋，俗名小沙场　　　　　香囊引，俗名马嵬

凌云引，俗名虞姬纂曲　　　　幽居吟，俗名草庵歌

畏匡操，俗名畏匡人　　　　　幽怀引，俗名望山人

谷口操，俗名秦谷口　　　　　曲江行，俗名秦丽姬

感岁华，俗名岁临人　　　　　螽斯引，俗名草螽子

神交曲，俗名临汝侯　　　　　瑶台乐，俗名玉女行筋

出红尘，俗名仙人返颜　　　　丹丘乐，俗名羽客衔杯

山翁吟，俗名野老倾杯　　　　青鸟吟，俗名青鸟来城

伯乐叹，俗名飞黄伏皂　　　　流苏曲，俗名风卷同心

鳞游操，俗名儵返波惊　　　　雉将雏，俗名翟雉步啄

瑶光曲，俗名白气扶斗　　　　雁南征，俗名飞鸿返翔

鹿鸣操，俗名临獐乳子　　　　山林乐，俗名野兽比肩

休征引，俗名赤熊入国　　　　明孝感，俗名白兔来由

霄汉吟，俗名星回日汉　　　　飞虹引，俗名蚬深施空

神守曲，俗名朱鳖盘桓　　　　清川乐，俗名神鼍鼓腹

玄介引，俗名神龟曳尾　　　　洞天佳会，俗名仙人劝酒

林间仙隐，俗名羽客当林　　　高士写怀，俗名嵇康索酒

风云庆会，俗名云奔雨骤　　　云散晴天，俗名雷钥云开

渔潜碧石，俗名鲇潜于咽　　　同泳清川，俗名土余比目

从这些被改换的琴曲曲名看，确有不甚典雅者，比如被改为"贞符引"的"玄燕遗卵"、被改为"楚泽涵秋"的"不博金"、被改为"塞门积雪"的"不换玉"、被改为"步青云"的"上云梯"、被改为"望仙曲"的"拜仙坛"、被改为"螽斯引"的"草螽子"、被改为"山林乐"的"野兽比肩"、被改为"神守曲"的"朱鳖盘桓"、被改为"清川乐"的"神鼍鼓腹"等，但也有不少新名、原名未见高低，如"林间仙隐"

与原名"羽客当林","感知音"与原名"伯牙吊子期","玉堂清"与原名"中秋待月","碧涧松"与原名"古涧松","怀友操"与原名"思故人",等等。也有明显欠典雅的曲名被记录下来的,如"小看花""大看花""许由弃瓢""金丹熟""王母摘仙桃""祥云出洞"等。由此看来,朱权在其《神奇秘谱》序中所表明的为一些琴曲改名,并不一定是枉为,也不见得是掩盖了古琴音乐中民间艺术的影响或滋养,而《琴书大全》所呈现给我们的古琴历史面貌则是一种可贵的弥补,九百多曲的标题能让我们感受、推究其音乐内容、思想感情、风格趣味等诸多方面,这是非常重要的生动文献,有深入研究的必要。

## 六 澄鉴堂琴谱

《大还阁琴谱》纂辑者徐青山,明末琴家,而卒于清初,故其书成于明末而刊于清初,可视为清代琴谱。从清代琴坛的角度看,《大还阁琴谱》为古琴第一部重要文献,而第二部应是以徐常遇开端,其子徐周臣、徐瓒臣、徐晋臣继之而成的《澄鉴堂琴谱》。

徐常遇,字二勋,是明末清初著名琴家。他的三个儿子中,徐周臣、徐晋臣两人清初以琴游京师,振动琴坛,人称"江南二徐"。徐晋臣在北上游历中结识公卿士大夫颇广,南归居南京,又得工部右侍郎年希尧(一等公、太保年羹尧之兄)的欣赏与支持,而使《澄鉴堂琴谱》得以刊行。此书第一篇序为辅国公普照康熙壬午(1702)所题,第三篇序为康熙戊戌(1718)刊行时年希尧所题。基于这种史实,在查师的《存见古琴曲谱辑览》中,将此书年代列为1702年。而在1989年出版的《琴曲集成》第十四册中,经吴钊先生整理过的《澄鉴堂琴谱》"据本题要"将刊行年代写为"康熙五十六年(丁酉,公元1717年)"。

实际上,《澄鉴堂琴谱》成书于1702年,刊行于1718年。从文献角度可以说是1718年,从学术意义说应是1702年。此书是徐氏两代数十年心血所成,又经广泛的实践所证明了的重大艺术成就。因为徐常遇父子为

扬州人，因此被后世尊为广陵琴派之始，且后来的影响确乎不凡。

## 七　五知斋琴谱

　　另一重要琴谱是《五知斋琴谱》，由徐琪（字大生）历三十年精思而成，其子又注入多年心血，得于1722年刊印。此书是清代中期及以后影响极大的琴谱。据《今虞琴刊》"琴人问讯录"即可知，时至二十世纪中期，此谱仍是琴人所用最多之谱。

　　徐琪也是扬州人，以《五知斋琴谱》刊行的1722年为起点，依此书序中所言，徐琪"推敲三十年之久"，其子徐越千用"半生心血"，向前推五十年，则徐琪在生之年应在1672年之前至1702年左右，则此时也是徐常遇之子徐周臣、徐晋臣活跃于琴坛时期。在他们各自的琴谱中未见到相应文字，也未见到其他关于两者有所关联的记载，但《五知斋琴谱》所收三十三曲中有十九曲与《澄鉴堂琴谱》至少曲名相同，依次是《风雷引》《静观吟》《箕山秋月》《苍梧怨》《樵歌》《渔歌》《关雎》《雁过衡阳》《醉渔唱晚》《山居吟》《佩兰》《雉朝飞》《乌夜啼》《羽化登仙》《庄周梦蝶》《平沙落雁》《潇湘水云》《胡笳》《秋鸿》。从这个角度看，《五知斋琴谱》所表现的确为以《澄鉴堂琴谱》为代表的广陵派的一脉。但《五知斋琴谱》在其中二十七首琴曲前注明了所属琴派，值得注意的是正面明确记载为某派，而不是说源于某派或原属某派，应是有意表示《五知斋琴谱》是各家各派琴曲的集成或选集，而不是作为一个琴学琴艺独立系统的呈现。

　　其中，《潇湘水云》《高山》《庄周梦蝶》《雉朝飞》《羽化登仙》《神化引》《平沙落雁》《洞天春晓》《静观吟》《箕山秋月》《苍梧怨》《良宵引》《雁过衡阳》《山居吟》等十四曲标明是"熟派"，即"虞山派"。标明为"金陵派"的六曲是《圯桥进履》《鸥鹭忘机》《关雎》《汉宫秋月》《佩兰》《秋塞吟》。标明为吴派的四曲是《墨子悲丝》、《樵歌》、《乌夜啼》、《胡笳十八拍》（此曲标"蜀谱吴派"）。标明蜀派的有二曲：《风雷

引》《苍江夜雨》。在《塞上鸿》曲名下所标的又是"北调、熟法，金、蜀派鼓之"。可见纂辑者是要提示弹琴者要知其曲之意，也要知其流派之风格，要达其曲之情，也要用其曲之风。也可以看出徐琪及其子越千既采诸家之曲，也用兼收诸家之法的多姿的琴学琴艺观，是集众华以供天下，不是融各家而成一家之言以供天下。《五知斋琴谱》中的熟派《潇湘水云》、蜀谱吴派的《胡笳十八拍》、金陵派的《秋塞吟》作为吴景略师的代表性经典琴曲以其巨大而深远的艺术影响至今及以后都将在琴坛闪耀光彩。

## 八　自远堂琴谱

《自远堂琴谱》出现于清代中叶末，其影响力仅次于《五知斋琴谱》而所收琴曲则远多于《五知斋琴谱》。《自远堂琴谱》纂辑者吴仕柏的老师是《澄鉴堂琴谱》纂辑人徐常遇之孙徐锦堂的弟子。《自远堂琴谱》刊行的1802年，吴仕柏年八十三，此书共收琴曲六十一首，琴歌三十首，大大多于《澄鉴堂琴谱》，是编者一生精力所成，又是《澄鉴堂琴谱》徐常遇之一脉而有生发。

在《今虞琴刊》的"琴人问讯录"中，收藏《自远堂琴谱》者有三十人，虽明显少于收藏《五知斋琴谱》的四十一人，但远多于其他琴谱的收藏者。已故琴坛大家查阜西师在《今虞琴刊》未写藏有《自远堂琴谱》，但在《查阜西琴学文萃》的《我擅弹各琴曲的师承和渊源》一文中，讲到《潇湘水云》（1923年打谱）、《鸥鹭忘机》（1930年打谱）、《秋江夜泊》（1930年打谱）、《渔歌》（1932—1933年打谱）四曲皆出于《自远堂琴谱》，可知《自远堂琴谱》应在他所藏的十余种琴谱之中。

此书所收大型琴曲较多：《秋鸿》三十六段、《箕山秋月》二十四段、《洞天春晓》十八段、《牧歌》十八段、《渔歌》十八段、《耕歌》十八段、《禹会涂山》十八段、《凤翔霄汉》十八段、《胡笳十八拍》十八段、《欸乃》十八段、《塞上鸿》十六段、《汉宫秋月》十六段、《离骚》十六段、

《天台引》十五段、《雁度衡阳》十五段、《佩兰》十五段、《墨子悲丝》十四段、《仙佩迎风》十四段、《雉朝飞》十四段、《羽化登仙》十三段、《樵歌》十三段、《苍梧怨》十三段、《潇湘水云》十三段，共二十三曲。

吴仕柏虽非扬州人士，但属扬州徐氏嫡传，又在扬州经常与同时期工于琴者吴官心、吴仲光、沈江门、江丽田等人及弟子讲求研习，成为"广陵琴派"的传承与发扬者。

第十二卷专收琴歌三十首，款署"长芦李宁圃鉴定，广陵吴灯仕柏参订"。《查阜西琴学文萃》的《〈琴曲集成〉第一辑四十二种原书据本提要》提出："李大概是那时的上海道"，即省与州府之间一级的政府官员，很可能是吴仕柏的支持者，所以将这三十首琴歌归于李宁圃名下，吴灯只以参订身份具名。

这三十首琴歌中，有各类"古文辞"，多数是以一字当一音，其中将文章入歌的如《归去来辞》《桃李园序》《秋声赋》《前赤壁赋》，仍未免江派琴歌偏泛的余风。《听琴吟》将唐人韩愈诗《听颖师弹琴》谱为琴歌，颇有意义，证明了吴仕柏及当时广陵琴人对韩愈诗中所写的琴境的赏赏。"昵昵儿女语，恩怨相尔汝。划然变轩昂，勇士赴敌场"句曾被大文人欧阳修指为写如琵琶，其说被部分文人接受，清代也有人以白居易《琵琶行》牵强比照，肆意曲解挖苦讥笑，而《自远堂琴谱》能入为琴歌，甚可称道！

## 九　天闻阁琴谱

清代晚期出现的《天闻阁琴谱》（1876年刊）为琴人使用琴曲文献提供了方便。这是由邠州唐彝铭（号松仙）、叶介福、张孔山等共同参与其事而成的一部大书，共收145首琴曲。书中收录了前代多种文献中琴论、琴式、斫琴、制弦、记事等资料，所收琴曲也是来自《大还阁琴谱》及其后的十种琴谱：《自远堂琴谱》二十二曲、《蓼怀堂琴谱》十七曲、《春草堂琴谱》十六曲、《琴苑心传全编》十三曲、《诚一堂琴谱》十曲、《德

音堂琴谱》八曲、《治心斋琴谱》四曲、《梅华庵琴谱》三曲、《五知斋琴谱》二曲、《西峰琴谱》一曲。另有张孔山谱七曲、唐松仙谱七曲、曹稚云谱六曲、王仲仙谱二曲、莲池僧谱一曲、许荔樯谱一曲等。

张孔山一曲"七十二滚拂流水"传遍天下，影响于今尤盛。这不只是张孔山的不朽贡献，也是《天闻阁琴谱》的重要功绩之一。管平湖先生所奏的《流水》出自《天闻阁琴谱》，他演奏的今天传遍天下的《欸乃》也是据《天闻阁琴谱》打谱。虽然《天闻阁琴谱》的《欸乃》录自《蓼怀堂琴谱》，但毕竟是《天闻阁琴谱》为管先生的琴学功绩提供了直接的条件。

## 十 琴学丛书

古琴自产生以来的三千多年间，在中国古代音乐领域中一直居于最被敬重的地位，直至十九世纪末，在中国内外交困的衰落中，琴学琴艺才陷于存亡危急之境。至二十世纪初，甚至遭世人"难学、易忘、不中听"之讥。然而，令人不能不惊叹者，在现代琴学志士吾师查阜西、吴景略及管平湖诸前辈大家致力于抢救古琴艺术之前，出现了一位里程碑式的琴学大家及其鸿篇巨制，这就是杨时百及其《琴学丛书》。

杨时百（1865—1933）原名杨宗稷，号九嶷山人，湖南宁远人。自叙是"弱冠嗜琴，传数曲"，但是"追寻旧谱，迄不成声"，是说当时所学不深，而用已得的知识、能力按传世琴谱试弹时，却不能成为完整的乐曲，而"每过操缦之士，必询学谱之法"，则被告知是"原本所受有误，非改弹不可"，使他"心意遂灰"。

杨氏《琴学丛书》之《琴话》的汾阳王式通序云："有清光绪辛丑，长沙张文达公兴学京师，杨君时百与余应公招致，同居横舍。治事之暇，辄纵谈今古。嗣设总理学务处于东铁匠胡同，君与余从公其间者又三年。"工部尚书张百熙奉命兼"管理大学堂事务大臣"，派杨时百先生为支应襄办。杨时百于1901年随张百熙来到北京参与兴办教育之

事，可知杨公具有相应的资格与能力。杨公与王式通同住在京师学堂的学舍"横舍"，再迁至后设的"总理学务处"，也正是杨公在《琴粹》自叙中所说的"浮沉郎署"期间的"甲申仲春"（1908），距初入琴学之境已二十年。他与王式通"纵谈今古"之同时，"重理丝桐以消永日"，因而得知"金陵黄勉之君不改旧谱能弹大曲"。在从黄勉之学得《羽化登仙》一曲之后，掌握了弹琴的基本法则。经三年，至1911年已得二十曲，再以黄勉之所授之法去弹未学之谱，则能"自然合拍"，乃恍然大悟：不是古人之欺人，而是后人谬误所使，完全明白了原先所受之法是谬误的。

杨公之于琴，经二十年方得正途而入佳境，几近痴迷。正由于他嗜琴成癖，以至于"卧榻之外皆为无数之琴所占据"。他的斋名也屡次更易，经"为琴来室"至以"琴心三叠道初成""琴心三叠舞胎仙"寄意的以仙鹤别称的"胎仙"之在舞，名其斋为"舞胎仙馆"（"鹤舞馆"），才感到终可寄心于此，可见他于琴已入迷至深。

因"性质直，不宜仕宦"，加之"中年丧偶寡欢"，于社会大动荡之时有一安闲居停之位，杨公正好可以沉浸于琴，"凡所陶写毕寄于琴"，经年累日终于成就了承前启后的一番真正事业。作为一个有学识根基、有艺术资质、有治学能力、有参与"兴学"国是之资格的琴人，于社会大变革的动荡中得一块可以躲避人间风雨的安身之处，用心于琴学琴艺，虽然是人生世事的不得已，却也是杨公本人及琴学琴艺的偶然之幸。

杨时百先生将鸿篇巨制《琴学丛书》奉献于世，以为"世有同好者得其法，得其声，庶几古调赖以传，古谱赖以不废"，在"干戈满地、文明竞化时保存国粹之一端"。至晚年，杨公设"九嶷琴社"授琴。现代琴坛大家管平湖先生即其弟子，子杨葆元亦从其学，并在民国中期应中央电台之邀作琴曲演奏广播。1922年杨公应北京大学之聘在校教授古琴，其间作《琴学问答》等篇，尚未及刊行，又应阎锡山之聘赴太原。杨公传琴所及已远非私人自行之举了。

《琴学丛书》是杨时百先生自1911—1931年所纂著的四十三卷约七十万字的巨制。其篇幅规模及学术上的重要价值，皆可与明《琴书大全》《风宣玄品》《西麓堂琴统》等重要文献比肩而立。杨时百先生在他的《琴学丛书》中所持的学术态度、琴学观念与历代真正的琴师、琴家相一致，而不将汉《白虎通义》以后的"琴者禁也""禁淫止邪"说作为琴学琴艺的本质、宗旨。杨公明确指出："琴之为道，可以语大，可以语小。语大则通天地和人神，非圣贤所不能尽。嵇中散《琴赋》所谓'能尽雅琴惟至人兮'是也。语小则应弦赴节、刻羽引商与胡琴、琵琶向为怡情悦耳之具而已。"即是说作为琴学琴艺的性质、法则，大可以表现大自然的存在，人们的思想感情、精神信念的寄托与沟通，小可以展示音乐旋律所表现的艺术之美，愉悦欣赏之耳，欣慰寄寓之情。所指出琴学琴艺的本质及真谛，正与唐代大琴家薛易简《琴诀》所说的琴之善者"可以观风教、可以摄心魂"等八项相合。

杨公清楚地感到，他所处的时代，琴学琴艺陷于衰微之境，且认为并非晚近之偶然。商周秦汉，琴在广泛的社会生活和文化影响中虽居于尊贵之势，但至魏晋南北朝已大大低落。在《琴学随笔》卷一中，他说："嵇中散以后琴学中绝，以高明之士不屑艰苦卓绝专精一艺。"这一论断反映了两方面的现实：一是琴学琴艺的发展使得演奏技巧、艺术形式、思想内容得以提高和深化，不艰苦卓绝专精于此即不能真正入其佳境；二是文人贵族中的优秀者，即高明之士，已不将琴学琴艺作为应对、举止、地位、身份所必备。对此，杨公特别指出他们不知"琴学有修身养性之用，道也，非艺也"。提醒人们要认识到琴学琴艺之远者、高者、深者，不能"艰苦卓绝"，不能"专精"，就不能"继绝世"，而同时高明之士亦可从意深而技易之作取修身养性之用。专精的艰苦卓绝者与修身养性者相辅相成，协如两翼当为"继绝世"之正途。杨公更指出一些涉琴粗浅者"不得其门，遁而他"，变为"笺疏考据，以博雅相炫，或守庙堂乐章古音简易之说，沾沾焉"，甚而更"自谓能琴"，以至"不知者从而和之，有道之士不屑与辩"。可见他碰到了一些虽弹琴

而不具才器、不得其法的人，或者陷于文字推究，炫耀自己，往往是寻章摘句、望文生义、牵强附会、主观臆造的"学问"；或者主张如同当时祭祀、庆典的雅乐宴乐，旋律宽疏简单，认为琴亦必如此方古，还自称能琴的人，虽有不知者盲目地附和，真正的琴人是看他不起，认为不值得与之论辩的。这一段议论，今天读起来仍有实际意义，令人不胜叹服。

杨公继而写到，由于上述的琴学异相，以至"于琴学遂专属岩栖谷隐、高人羽客一流，而琴学真传几不得复见于尘世矣"。就是说，真有些琴学琴艺专精者，也是在山林中的隐士，不与世人相交往的尊者，或求道修仙的异人，这是一种抑损琴学琴艺继承、传播、发展的不健康状况。

杨时百先生对"虞山琴派"的兴起及其重要意义有着鲜明而清晰的评定："明万历间天池严氏起以'清微淡远'为宗，徐青山继之，而琴始振，操缦之士无不馨香奉之。"即告诉我们琴学琴艺的主流、正途不应"专属岩栖谷隐，高人羽客"，经严天池"清、微、淡、远"四则扩展至徐青山的"和、静、清、远、古、淡、恬、逸、雅、丽、亮、采、洁、润、圆、坚、宏、细、溜、健、轻、重、迟、速"二十四况，舍去了与"轻"相类的"微"，提出了与"清、淡、远"相对应的"丽、亮、采、坚、宏、健、重、速"八项，这就使艺术观念、美学意识、音乐实际得到了更为恰当的揭示。杨公毫不客气地嘲笑那些"贸然"否定现实中充满艺术性，具有丰富的历史、文化内容和鲜明思想感情的古琴音乐的人所说的"声日繁、法日严、古乐几亡"，杨公认为"下十成考语"的门外汉都"未有过于"他们，也就等于说这是些比门外汉还要僵硬死板的书呆子，即"文字中之笨伯"，这正是杨公清晰的琴学琴艺法则的体现。

对于古琴乐器本身，作为琴学琴艺实际载体的优劣准则，杨公也正是从实际的琴学琴艺的存在、表现及影响指出的："古人贵大声"，而且是因为"有九德然后可以为大声"。即是说在音色音质优良的前提下，大

声为佳，并且明确地告诉我们，在古代"凡内廷以及巨室所藏，非有大声、断纹者不得入选"。

为此，他引证说："元人陶宗仪著《琴笺》一卷。自伏羲以下古琴各为之图，并识其概略。如灵肩诸琴皆注云：有大声。《太古遗音》仿之。《德音堂》《五知斋》咸刻于卷首。于是论者以大声为贵。凡内廷以及巨室所藏，非有大声、断纹者不得入选"，"武英殿所陈奉天故行宫数琴及宣和御制乾隆御题者，皆有大声也"。

杨公进而引申以论："孔子曰：'骥不称其力，称其德也。'盖未有无力而能骥者。如仅取驯服槽枥间，则与驽骀下驷何异。知此然后可与论琴。"更是明白地指出，琴如音量细微，即有如只能驯服于槽枥间的无用之马，则和能力低下的劣马相似，有何意义？琴声是表现琴曲的根本要素，如果其声细微，难出轻重，亦难有"二十四琴况"所示之鲜明丰富的表现。如果只似"笨伯"般嗫嚅自语，顶多只能为附庸风雅者做装饰物，则琴学琴艺只好走向衰亡了。

《琴学丛书》的《琴谱》卷收录了现存最早的古琴谱、唐人手抄的文字谱《幽兰》，并且译成了常用的减字谱，更进而与原来的文字谱对应，刻成了双行谱；而且对谱中的指法做了细致的探究，首创包含记录音高的工尺谱行、记录节奏的记板行、弹奏的弦序行、琴用减字谱行的四行谱，为后人的深入发掘做了重要准备。二十世纪五十年代中，该曲由管平湖先生首度实际弹奏出来，录音广播，出版唱片；至八十年代后才又有数人进一步探索，打谱、弹奏，录音出版。《琴学丛书》所纂集的琴学琴史文献，可以认为是空前丰富而广泛。作为一部琴书，这种篇幅及规模也可能是绝后的，至少我们今天的琴人可以从中较为容易地得到几乎是琴学琴史的全方位、多侧面的认识。

从杨公所做的琴瑟新谱，可见他所用心血之巨。虽然在今天及当时看来，此书未能产生如他本意所求的实际意义，但一位志士的执着与苦行，却永远令人心生景仰。

杨公初入琴境于清代晚期的1878年，时年十三，入京后"重理丝

桐”，已三十三岁，始得从黄勉之，时为1908年，已入清末。三年之期，得黄勉之所授二十曲时，则是由清而入民国的1911年。又二十一年许，1931年著成《琴学丛书》刊行于世，可视为古代琴史的终结。时查阜西师初入琴境，杨公1933年逝世之时，查师已成为琴坛主将，为琴学琴艺的复兴，开始了伟大的历程。

# 第二节　虞山琴派的琴学主张

虞山琴派声名远播，自严天池开创以来，至今四百多年。自1935年以查阜西师为代表的近代琴家为挽救日渐衰微的古琴艺术动议创立今虞琴社，至今也有八十多年，而且也因琴社诸老——查阜西先生、吴景略先生、张子谦先生、彭祉卿先生的心血与成就，虞山琴派的历史地位更被看重。

严天池，名澂（1547—1626），是明代后期江南文化传统甚为深远的城市常熟的一位俊才，他有显赫的家世、优越的社会地位（历任奉政大夫、刑部浙江清吏司郎中、邵武知府），而他执着于琴、诗，终成大器，结《云松巢集》，辑《松弦馆琴谱》，创“虞山派”的“琴川社”，成就斐然。但严澂也是一位多侧面的历史人物，他在游京师时结识两位皇宫太监郝宁、王定安，更与称“琴师一时之冠”的沈太韶切磋琴艺，将京师琴坛成果带回虞山，提倡古琴器乐性艺术，蔑视“以一字当一声”的浅薄陈腐的滥俗琴歌。在称道“声音之道，微妙圆通”的同时，不但认为“鼓琴则宫角分而清和别，郁勃宣而德意通”，更在自己诗中写到他为友人弹《广陵散》所展现的激情之气，则“抑郁”“勃发”之情皆得宣泄，激情之气亦有呈现，竟与后世将严氏评定、对虞山派赞赏总结为“清微淡远”之特色明显有别。严天池在1602年为《藏春坞琴谱》所作

序中非常肯定地说，他们琴川之地的琴风是"博大和平，具轻重疾徐之节"，而又欣赏称"琴师一时之冠"的沈太韶"优柔慷慨，随兴致妍"，也就是琴川之琴在雍容宽广之气度中有轻重疾徐的生动豪俊之风。沈太韶琴风在优雅温柔之中有昂扬振奋之气，而且因性灵之流漫而达至美妙，严天池在序中更具体以琴曲为例："奏《洞天》而俨霓旌绛节之观"的壮丽，"抚《长清》而发风疏木劲之思"的俊逸，"鼓《涂山》而觏玉帛冠裳之会"的辉煌，而《高山》之雄伟"郁崒冈崇"，《流水》之阔大"弥漫波逝"，更不知超出"清微淡远"几何了。然而严天池也是一位有大胸怀的达人，在言及《藏春坞琴谱》中"间存有文曲一二"即有文辞的琴歌时，解之为"以便初学若循声合文以近于古之乐"者，即《客窗夜话》《思贤操》《赤壁赋》三首"以一字当一声"的琴歌，则是甚为得当的灵活变通，而未陷于腐儒之窘。但确实在严氏自己的《松弦馆琴谱》中既未收任何一曲琴歌，也未收他自己曾为友人弹奏过的《广陵散》。

可发人深思之一是，他在《琴川汇谱序》中明申"琴之妙，发于性灵，通于政术"，即是说琴的妙处在于人的思想感情、品格智慧，且与修身炼志、治国理政相通，这种理念不但他文中提出的"声音之道，微妙圆通"不能涵盖，更非后来不少人所认定的"清微淡远"可以包括，此非严氏的"清微淡远"说却用以名"虞山琴派"之道，更推为琴的"最高境界"，岂不怪哉！

可发人深思之二是，清代《四库全书》于琴谱只收了1609年明杨抡以琴歌为特色的《太古遗音》、1614年的《松弦馆琴谱》、1677年清程雄的《松风阁琴谱》两明一清三种，而远不收袁均哲或朱权的《太音大全集》，或其后的《神奇秘谱》，或篇幅扩充甚大的《风宣玄品》，又不收集文献大成者《琴书大全》。

可发人深思之三是，《松弦馆琴谱》是严天池琴心的实际展示，是虞山派琴学、琴风、琴格的集中体现，为数百年琴坛所称道，所标榜，但其前其后百余种琴谱所收的汉唐以来琴学琴史文献、琴曲琴歌乐谱又远超出《松弦馆琴谱》只收二十多首的分量，而《松弦馆琴谱》仍被其后

三百多年的琴坛推崇备至。在1937年刊行的查阜西先生主编的《今虞琴刊》中，"琴人问讯录"一项征得95位琴人的资料，从琴人所用所藏琴谱一栏可看到，藏《松弦馆琴谱》者只有5人，稍后的《大还阁琴谱》则有16人收藏，1722年的《五知斋琴谱》收藏者竟达42人，较晚的1802年《自远堂琴谱》藏者也有30人之多，其中《五知斋琴谱》《自远堂琴谱》兼藏者也多至22人。《今虞琴刊》记录的被问讯琴人当时所善弹之曲有76首，也大大多于《松弦馆琴谱》，更不要说《松弦馆琴谱》之前约一百五十年的《西麓堂琴统》收有琴曲170首，《松弦馆琴谱》之后二百六十年的《天闻阁琴谱》收有145首。朱权的《神奇秘谱》60多首，既是宋以前及唐以前的古人遗风，又实"发于性灵，通于政术"，何以不见于《松弦馆琴谱》且险遭湮灭？

然则何谓"清微淡远"？

在严天池琴川社形成以"博大和平"为宗旨的琴风稍后，琴艺与严氏出于同一渊源的娄东徐青山在与琴川社的交往中，展现出了明显的个人面貌，一方面体现在他所传的《大还阁琴谱》中，该谱所收琴曲扩至三十二曲，且其中有《潇湘水云》《离骚》《雉朝飞》这样远超出"微妙圆通""博大和平"之性而具激扬慷慨、感伤沉郁之情的为历代皆重的代表性琴曲；另一方面体现在他所创的《溪山琴况》二十四则中，此"二十四则"全面地阐发琴艺所具有、所需要、所应该的，兼及相反相成的音乐实际和美学观念：和、静、清、远、古、淡、恬、逸、雅、丽、亮、采、洁、润、圆、坚、宏、细、溜、健、轻、重、迟、速。这"二十四况"不但远超出"微妙圆通""博大和平"的宗旨，更远超出后人所评定的"虞山派"四大法则的"清微淡远"，且没有"微"这一项。

徐青山在二十四况中，对每一项的命题都从几个方面加以论述，力求周详明白。最长者"和"用了611个字，最短者"丽"也用了100字。反观不论是出自严天池之作的"微妙圆通""博大平和"，还是后人所评定的"清微淡远"，在此都不见与之相关的准确的、明白的、深入的理论性论说。也正是这样一种历史存在，《松弦馆琴谱》虽使"虞山派"声

名远播，被推崇至极，却未能令其后琴坛广为采用。"清微淡远"说在晚清被提出，近些年又被推为古琴的最高境界，却未能令包括力倡这一说法者在内的琴人固守《松弦馆琴谱》为唯一琴谱。徐青山"与严天池诸公为友"，又与严天池琴学琴艺同宗，亦未见当时及"虞山派"后世弟子对徐氏之说有排斥之举、论辩之文。所以是否可以说，徐氏"二十四况"自非"清微淡远"可抵消，亦非"微妙圆通""博大和平"可替代，实是"微妙圆通""博大和平"琴学观的丰富与发展。

"二十四况"的提出是从古琴音乐艺术的实际出发，是一个具有杰出演奏艺术能力、杰出理论思考的杰出琴家的心得，绝不是那些并不喜欢琴的音乐，甚而任何音乐都不喜欢的人，只因古琴是古代文人贵族的艺术，是修养的象征，是身份地位的体现而弹琴说琴，也不是那种在琴乐、琴史、琴诗、琴文中主观倨傲、望文生义、牵强附会地臆想空谈可同日而语的。

# 第三节 《溪山琴况》的琴学审美

徐青山所著《溪山琴况》二十四则，对琴学（理论认识）、琴艺（演奏要求）做了全方位的思考和论说，所命之题共二十四项，不免联想到唐代司空图（837—908）有《诗品》亦二十四则：雄浑、冲淡、纤秾、沉着、高古、典雅、洗炼、劲健、绮丽、自然、含蓄、豪放、精神、缜密、疏野、清奇、委曲、实境、悲慨、形容、超诣、飘逸、旷达、流动。或许这一方式引发了《溪山琴况》对琴的思考和论说。当然，琴家从琴的艺术实际所展开的思考和论说，自然是出于不同的文化种类而呈现出极大的不同。

"二十四况"是：和、静、清、远、古、淡、恬、逸、雅、丽、亮、采、洁、润、圆、坚、宏、细、溜、健、轻、重、迟、速。

　　与《诗品》相较，其中，"清"可包含"清奇"；"淡"或与"冲淡"近；"古"与"高古"近；"雅"可包括"典雅"；"丽"可包括"绮丽"；"洁"与"洗炼"似近；"逸"应可包括"飘逸"；"细"或包括"缜密"；"溜"或含"流动"；"健"或应包括"劲健"；"宏"或能包括"旷达""豪放""精神"；"静"似可包括"沉着"及"自然"，这十一项将近"二十四况"的一半。

　　"和"是"二十四况"的第一项。这一项是说定弦调音，双手对琴弦的把握控制，运用最恰当的方法，发出最合乎要求的音；用最合乎要求的音完成准确的音乐进行，从而最好地表现琴曲的深意，从弹琴之时的内心状态来阐述各种角度、各个方面"和"的方法和原则。

　　第一步的调弦，他主张"散和为上，按和为次"。散和，是指用七条弦散音的相互音高关系将弦调准；按和，是指以九、十两徽位上的按音校应该相同音高的散音，将七条弦调准。按和的具体做法是，先以五弦松紧适中为准，如五弦偏紧，七弦易断；偏松，一弦易疲软，振动不足，甚至不能发声。然后以名指按五弦十徽之音为准，将七弦散音调至相同音高。再以大指或名指按四弦九徽之音，与已调好的七弦散音相应，将四弦调好。继以名指按四弦十徽为准，与六弦散音相合，以定六弦。至上四、五、六、七弦调毕，再以五弦散音调名指十徽八分三弦之音，三弦调；以四弦散音调二弦名指十徽之音，二弦调；以三弦散音调一弦名指十徽之音，一弦调，成为三弦为宫的正调弦法。以散音调琴上七条弦，必须内心有准确的至少"宫、商、角、徵、羽"五音的音高感觉，而且琴是空弦音处于音乐常规中的低音区，易生听觉误差，难以调准。上面的散按音配合的调弦都是取前后两音相同音高关系，与散音调弦相比，较为容易。但对初学琴者以指按九、十两徽取音尚非易事，既有按弦位置能不能准确的问题，也有用眼睛侧向看手指有视觉误差的问题。再则有的琴徽位置有所偏差，有的琴弦与琴面距离偏大，琴弦按下去如偏紧，则也有弦的张力产生误差的问题，亦不易调准。最方便而误差小的应是今天琴人普遍用的泛音调弦法。记得我1957年来北京向查老学琴，最初

因查师开全国人民代表大会，而由顾梅羹先生代授课四次（每天一次一小时）。顾先生所教的调弦法即是散、按同音的方法。后来会弹泛音时，就用泛音调弦了。徐青山在他的《溪山琴况》中，讲到调弦，即各弦之和的重要，最后也指出"必以泛音辨之"，却仍甚重"用按复调，一按一泛，互相参究"。

在这个"和"的法则中提出了"弦与指和、指与音和、音与意和"的三个方面，是一个优秀的琴人的行家语。"弦与指和"是说两手与琴弦的关系要方法正确，按弹中必须"顺"，即演奏中的手指运动要合乎音乐进行的规律，要过弦不松不虚，音之间不断，无痕迹。按弦力度要充分，按弦移指上下移动时，按力不可虚浮柔弱，则可以达到"重"和"实"往来动宕，指与弦的密切，保持"恰如胶漆"，就是"弦与指和"了。而"指与音和"则是要求按弦取音要音位准确，即徽分要准，更要有音乐中旋律所体现、所需要的句法、语气，即篇中之"度"、句中之"候"、字中之"肯"，要繁而有序。加上恰当的"吟""猱""绰""注"，再明"轻重缓急"，"务令婉转成韵"，即达到优美流畅的地步，就是"指与音和"了。"音与意和"则是要求弹奏出的音乐实际，即音乐旋律展现出的形与旋律传达出的感情、心境，都与琴曲的标题所示、解题所述相合，轻重疾缓分明而精当。不虚浮、不鄙陋、不匆促，灵活流畅，迂回曲折，疏而实密，抑提起伏，断而复连。"吟、猱、绰、注"鲜明生动，丰富多变，"圆而无碍"，"定而可申"。不管是表现巍巍之山，还是洋洋之水都能浮现眼前，甚至令人可生变暑为寒，又能由寒回春之感，这就达到"音与意和"了。

可见徐氏"二十四况"的"和"所涉及的范围包括了调弦方法、用指方法、音准音位、音乐表情、内容意境等诸多方面，是音乐技法与音乐艺术的全部，是"二十四况"所论的总纲。其余，除最后的四项"轻""重""迟""速"属于技法性质，其他十九项则基本属于韵味、气质、格调、神采、意境的要求。

"二十四况"之二为"静"，文中首先讲到的是"独难于运指之

静"，这个"静"的表现明指为"声希则知指静"，更进一步说"所谓希者，至静之极，通乎杳渺，出有入无"。也就是说希即是静，静即是希，是要求音节疏阔，是曲子自身所决定。同时他也提出"静由中出，声自心生，苟心有杂扰，手有物挠，以之抚琴，安能得静？"则是要求弹琴之时心情的放松、从容与集中，运指的灵活与准确，不出杂音。而"唯涵养之士，淡泊宁静，心无尘翳，指有余闲，与论希声之理，悠然可得矣"，又是属于奏"希声""静"曲的心理、思想、性情要求了。而"约其指下功夫"更是明确要求方法的精当、技巧的纯熟，"练指则音自静"，心理的放松、气息的坦然："调气则神自静"，以至在奏音节密集、情绪热烈之曲时能"虽急而不乱，多而不繁"。这就很清楚地告诉我们，徐青山的琴"静"说，包括曲静与人静两个方面。人静又包括心静（即调气）与指静（即练指）两个方面。人静，则不论是希声静曲，还是急曲繁声，都应该也都能达到或"宁静"或"洁净"的音静、意静。所以在这里，徐青山论音乐的情调、意境要求时，又将技法的功夫及心理修养放在了同样重要的位置来强调。

第三况是"清"。一开始他就指明"弹琴不清，不如弹筝"，这是失掉典雅之气质所致。但在涉及"清"的具体条件及方法时却涵盖了环境、乐器、心绪、态度、指法、功力、指甲、动指等多方面。更引人思考的是徐氏所言之"清"亦存于"迟""速"之间。人要从容坦荡，即"贞静宏远"，"然后按以气候"，在徐缓类音节中，"则将少息以俟之"；在密集类的音节快速的旋律中，"用疾急以迎之"，而且指出琴曲本是"节奏有迟速之辨，吟猱有缓急之别"，"章句必欲分明"，最后可以既能写"澄然秋潭、皎然寒月"的空灵悠远，也能呈"渹然山涛、幽然谷应"的大气磅礴。

第四况是"远"。首先他提到"远与迟似"，说明这两者确有相近之处，但他又强调了"而实与迟异"。他所指出两者的相异在于"迟以气用，远以神行"，并进一步说"气有候而神无候"。这里的"候"应是指节奏、时值，即音的长短的尺度，所以气是旋律所呈现的节奏、尺

度；神是精神、气质、意境、趣味，不属于旋律的具体形状，所以没有尺度，不见长短。将"远"放在"候"之外，即不属于时间、时值的尺度所影响时，"则神为之君"就是以神为主宰了。在琴乐的进行中，"神"可在时间、空间中无所约束地来去，而有阔远、悠远之况了。

第五况为"古"。徐青山为说明"古"的含义，用"时"来做对比，做反衬，"声争而媚耳者，吾知其时也。音淡而会心者，吾知其古也"。也就是说，从音的外形和内涵两方面对比，"时"尚的音乐，旋律外形是响亮、热烈而悦耳好听的，而古典的音乐旋律外形是疏淡平缓而深入内心的。他还辩证地补充说，时声"媚耳"不是只因为它曲调欢快，而是因为它远离大雅。古声会心不是因为旋律"延缓"，是因为它没有世俗的情调，没有俗味，声调平和"而音自古"了。徐氏还提醒人们"粗率"并不是古朴，"疏慵"即懒散，并不是"冲淡"，都是毛病。

第六况言及"淡"。侧重于琴乐的韵味、格调、情趣、境界，而不从琴曲出发，论述曲调、音质、句法、指法。强调琴的自身所呈现的异于其他乐器的特殊面貌："琴之为音，孤高岑寂"，"琴之元音本自淡也"；强调其琴中之情"不绿不竞"的安详，琴中之味"如雪如冰"的冷清，琴声之响"松之风而竹之雨，礀之滴而波之涛"的平和。宣示这种"游思缥缈，娱乐之心不知何去"的"世之高人韵士"情怀，方能"黜俗而还雅，舍媚而还淳，不着意于淡而淡之妙自臻"。这里所要求的"淡"应是高人韵士的一种心理状态，一种精神境界，只取以雅以淳的安详、冷清、平和的琴曲，故未涉及弹奏中如何求淡、如何致淡、何时应淡、何处可淡。

第七况讲"恬"。恬的本质是淡而有味，他说"琴声淡，则益有味"，"恬是矣"。即是从逆向来说有味的淡就是恬。"味从气出，故恬也"，这里的味应是琴乐的"韵味"与琴境的"气韵"。"韵味"应是细微而鲜明的美感，"气韵"应是具体明确的神情。气韵生动而出韵味，以致"恬"。而这不易得的恬与淡，都应在至妙的演奏中达到，得来"至妙"，就能生"恬"，"淡而不厌"是基于"至妙"的"恬"，所以能看出

有"至妙"之恬才是"淡而不厌",即淡而有艺术价值、有精神境界的重要条件。

第八况讲"逸"。首先强调的是"其人必具超逸之品,故自发超逸之音",是讲"逸"乃"超逸之音",而"超逸"的品格是出自琴人天性,却也能以"陶冶"之法、"陶冶"之途达到。则"逸"也可以经修养、练习而达。具体说来,是先要修养、练习对琴的音乐的理解,还要修养、练习抚琴运指的法则,做到"临缓则将舒缓而多韵,处急则犹运急而不乖",能使音乐"安闲自如""潇洒不群"。这里所讲的"逸"偏重于琴人自身的气质、品格,却未言及在琴曲的实际音乐上如何体现,以及在弹奏中如何达至"逸"。以至于似乎已至逸境者,即不需从此条的论述中求法,未至逸而需求"逸"者也不能从此条中得法。讲逸至此,作为徐青山的修养、体会、感悟、思考结果,自是具有重要意义,但作为艺术方法、理论引导,则后学者难以凭借以得"逸"。至于其中"如道人弹琴,琴不清亦清",明显有主观感情成分。道人之中亦有多种气质、性情、修为、道行,未可笼统而论,如换成"有道之士弹琴,琴不清亦清",或近乎可能。

第九况是"雅"。在他正面论述"雅"时,概括之为"清静贞正"之修持在琴上的体现,"借琴以明心见性"。在具体举例时,列有八种俗:"喜工柔媚""落指重浊""性好炎闹""指拘局促""取音粗厉""入弦仓卒""指法不式""气质浮躁",且说还有更多不易枚举。以此为鉴,则可知相反者为"雅"。徐青山归结出四个字,"但能体认得静、远、淡、逸四字",再"有正始风",就能"俗情悉去,臻于大雅"。但在琴曲、琴声之外,徐氏又提出了对琴人修为之雅的要求:"借琴以明心见性,遇不遇,听之也。""在我足以自况",就是要求琴人名利不求,知音也不期得遇的完全自我状态。

第十况为"丽"。一开始即直言:"丽者,美也。"然后提示"丽从古淡出,非从妖冶出也",具体举例说:"音韵不雅,指法不隽","繁声促调"只及耳听的直觉,是"媚"而不是美:"非丽也。"在最后,认为

"美"与"媚"的辨别甚是"深微","审者当自知之",似有在于"意会"而难以"言传"之慨。

第十一况讲"亮"。很简明地指出"出有金石声,然后可拟一亮字"。金石之声是古代以钟、磬的声音赞美琴的方式。徐青山进一步提出"唯在沉细之际,而更发其光明",是对于琴音、琴境的更深一步阐发。因强音明亮属常态,即常用、常见于琴,而琴曲在沉静之处、细弱之时往往被以为只需柔和暗淡,但此处强调其"更发其光明"极有重要意义。"亮"是音质的一种重要类别,不但激扬、俊逸中需用,即"沉细"之中亦有需用之时,确是行家语。

第十二况为"采"。一开始他并未直接解释,只是说明"清以生亮,亮以生采",即"采"是在"清""亮"的基础上,而且是在"清""亮"结合下进而呈现的,是一种"指下之神气",是琴乐的内容、情感之外或曰与琴乐的内容、情感并重的存在,似"宝色",是"光芒",是琴乐在演奏中所呈现的音色、音质的光彩、思想、感情、句法、语气的神采。离开琴心曲义去做"精神发现"的追求是不可得到的:"不究心音义,而求精神发现,不可得也。"

第十三况所论的是"洁"。是要求以"妙指",即正确的方法、纯熟的功夫、精准的运用,至于"严净",来"发妙音"。此"妙音"能近于"玄微",使得音质纯净而"一尘不染,一滓弗留,止于至洁之地",最后得以归结于"欲修妙音本于指,欲修指者,必先本于洁",则是指上的方法,功夫运用不可有杂乱之音,不可有"不涤"之声,不可有"不磨"的粗糙之弹,这就是"严净"之洁妙音所需的"妙指"。

第十四况讲的"润"。在文中也有简明的概念:"润者,纯也,泽也,所以发纯粹光泽之气也。"具体说来,是被珍视的"中和"之音,是"全于温润呈之"的,是温和、纯净而有光泽的音,为此运指不可浮躁,左手轻灵流畅,"芟其荆棘",右手指下熔销其粗粝之病,而两手上下往来得法,"则润音渐渐而来"。

第十五况论及"圆"。这是论述一个音上的"吟""猱",两音之间

的上下运指的"转""折"。先说"吟猱之妙处，全在圆满"，这里讲的"圆满"是在做"吟""猱"之时，要"宛转动荡"，就是灵活，要"无滞无碍"，就是"连贯"，而所做的"吟""猱"动作，要据琴曲的音义所需"不少不多，以至恰好"，这也就是"圆"了。然后又进一步讲到"吟""猱"时的左手动作有幅度大小的不同，有频率缓急的不同，都须严格要求，不可"不足"，也不可太过。

在两手配合发出按音之后，左手的上下进退、所生旋律的两音之间的"转""折""亦自有圆音在焉"，也必须圆。要"一转而函无痕之趣"，两音相连，不能生硬，更不可有毫发的间隙。"一折而应起伏之微"，两音相继必须在精致的变动之中，而各音之间轻重都合琴曲之音、琴曲之意、琴人之心、琴人之思。"欲轻而得其所以轻，欲重而得其所以重"，这样的连贯流畅、变化自如，就是达到了"圆满"，也就是"圆"了。

第十六况讲"坚"。所讲的是左手按弦的坚实，右手拨奏的劲健，所取得的音质则集中、饱满、清晰。所以具体指出左手"按弦如入木"，右手"必欲清劲"，"坚以劲合，而后成其妙也"，更进而指出须"循循练之，以至用力不觉"，达至充分放松而有效的自如之地。如此可得声音之坚："乃能得金石之声。"

第十七况"宏"。"宏"音是琴趣的古意、琴曲的大度的重要条件："调无大度，则不得古，故宏音先之。""宏"音即"旷远"之音，是体现作为"清庙明堂之器"的琴所必有的"宏音先之"的"大度之气"、高"古"之风。徐青山自己的体会和修养所形成的琴风表现为"拓其冲和闲雅之度，而猱绰之用，必极其宏大"，"指下宽裕纯朴"，"纵指自如，而音意欣畅疏越，皆自宏大中流出"，实际上也是宏大的体现。

在论及气度高伟稳重而从容的"宏"的同时，并没有偏废而忽略"细小"，是因为两者相反相成、相依相比的"相因"，是因为"但宏大而遗细小，则其情未至。细小而失宏大，则其意不舒"。

第十八况所讲的是"细"。此况之"细"包含三个方面：一是局部、

细节之细，即"音有细妙处，乃在节奏间"，"运指之细在虑周"。另一方面是在全局："全篇之细在神远。"第三方面是篇章、句逗之间的连接及变换时的细心："至章句转折之时"，"定将一段情绪，缓缓拈出，字字摹神"。在此况之中仍强调前一况"宏"中所提示的宏与细的重要"互用之意"，并特举韩愈诗《听颖师弹琴》中的经典之句：昵昵儿女语，恩怨相尔汝。划然变轩昂，勇士赴敌场，即"昵昵"之细而"轩昂"之宏的划然之变。

这一况中的论"细"不但重视体现指法、节奏上的细节缜密精致，而且提出琴曲之内音乐篇章句逗之中、之间的"字字摹神"，将这部分的情绪从容着意刻画；还指出全局的音乐表现要准确严密而细致，"细在神远"；更提示宏细的重要关系。可以感到徐青山确是一位既有杰出的琴学思想，更有杰出的弹奏水平及丰富的弹奏实践者。

第十九况"溜"。其意简明："溜者，滑也。"亦即非常流畅。文中之说意在治左指之涩，实际上是对左手较高技法水平及音乐表现的要求。在技法表现上必须"极其灵活，动必神速"。在音乐表现的气韵上、气质上要"吟猱绰注之间，当若泉之滚滚。而往来上下之际，更如风之发发"。可惜徐青山在引唐人刘长卿之诗为证时出现了很大的偏差，将"泠泠七弦上"错引为"溜溜青丝上"，甚是遗憾。在论及如何做到"溜"时，明确提出："指法之欲溜，全在筋力运使。筋力既到，而用之吟猱，则音圆；用之绰注上下，则音应；用之迟速跌宕，则音活。"所以是有充分筋力的指法之运使，可至音的"圆"，圆满；"应"，呼应；"活"，灵活。这就是"溜"的法则，也是"溜"的表现。

第二十况为"健"。这是要求弹琴之时"于从容闲雅中，刚健其指"，此说直接用"刚健"提法，可见其取刚健之音的用意："发清冽之响。"对于发声刚健之法有更明白的要求："指必甲尖，弦必悬落"，不但用指甲，而且指甲要用其尖，下指需手指于弦的上方悬空落下，使有充分的力度、速度乃可发"刚健"之音。且指出如此健不是发自"清"吗？——"非藏健于清耶？"因第三况 "清"中讲到"指求其劲，按求其

实，则清音始出"，左手按弦须"响如金石，动如风发"。又指出如此，健不是体现在"坚"吗？因第十六况"坚"中讲到"重如山岳，动如风发，清响如击金石"，这样就表明了徐青山的二十四况相互之间是有许多相通相连的思想和法则的。

第二十一况为"轻"。徐氏认为"轻"的存在及运用乃是琴趣之所需、琴趣之所在，"不轻不重者，中和之音也"，"而轻重特损益之，其趣自生也"，是基于琴曲的内容，"体曲之意"，及琴曲的情感，"悉曲之情"，在恰当的弹奏中"有不期轻而自轻"的自然流露、自然展现。如"工夫未到"，"轻"时可能会"浮而不实"，会含混模糊："晦而不明"，恰当的"轻"应该是"飘摇鲜朗，如落花流水，幽趣无限"。轻不可虚，"贵清实中得之"。而且此况论述中延及下一况的"重"，与此况的"轻"对照来说："轻不浮，轻中之中和也；重不煞，重中之中和也"，再进一步说："轻重者，中和之变音也，而所以轻重者，中和之正音也。"此况第一句即明确提出"不轻不重者，中和之音也"，此处则讲"轻重"是"中和"的"变音"，而"轻重"之所以产生，之所以在琴乐中加以运用是琴曲基调"中和"之音的基本成分，并且强调指出是"中和之正音"，是不可忽视、不可或缺的。

第二十二况为"重"。在二十一况的"轻"中，"重"已被郑重地提出，并指明了与"轻"的关系及在"中和之音"中的位置、性质。在"重"的本况中首先指出是"诸音之重乃由乎气"，"气至而重"。"重"的妙用在于弦上"有高朗纯粹之音，宣扬和畅，疏越神情"。如不当则会作"杀伐之响""刚暴之声"。在弹奏之时重需"弹欲断弦"，还需有"用力不觉"之妙，就能"指下虽重如击石，而毫无刚暴杀伐之疾"，这样在"轻重间出"中，则可以展现泰山、长江、黄河的气象不凡的变化。

第二十三况讲述"迟"。"迟"即缓慢之意。在此徐青山却没有就"迟"做直接的论述，而是将"迟"放在琴音琴境的表现中加以说明：弹琴之时，"澄其心，缓其度，远其神"，"或章句舒徐，或缓急相间"，而在"探其迟趣"时，将因迟而生、用迟而得的琴曲之境做了美妙的描绘：

"乃若山静秋鸣，月高林表，松风远拂。"又举他的琴坛盟友严天池的诗以证："几回拈出阳春调，月满西楼下指迟。"徐青山最后还是强调了"迟"及下一况的"速"的相反相成的对应关系的重要：如能做到充分理解琴意，即琴曲内容、思想感情，并且能把握恰当的尺度，即"深于气候"就能够"迟速俱得，不迟不速亦得"，而不是只有迟所能达到最佳境界的："岂独一迟尽其妙耶？"

第二十四况所讲的是"速"。"速"即是快，但徐青山并未正面直接讲"速"的本意，亦是不言自明之故。他在文中讲"吾之论速者二：有小速、有大速，小速微快"，"使指不伤速中之雅度"，是要求微快之小速之"使指"不妨碍音乐所应有的从容优雅风度。"大速贵急"，大速的要领、性质、重要性在于迅急。能在从容中表现出山崩泉泻的雄伟之声，是"大速之意奇"。在此况中，还举了四曲为例，以"速"兼以"迟"相辅而阐述"迟"的观念："疏疏淡淡，其音得中正和平者，是为正音，《阳春》《佩兰》之曲是也。忽然变急，其音又系最精最妙者，是为奇音，《雉朝飞》《乌夜啼》之操是也。"进而指出"所谓正音备而奇音不可偏废，此之为速"，即是说以慢为特征的迟为正音，但只有正音而没有奇音的"速"，即是偏废，自不可取。

第七章

# 现代琴坛六家

～～～～～～～～～～～～～～～～～～～～～

古琴艺术在清末民初之时，近于衰亡。
二十世纪中期，一些杰出的琴家为古琴的
复兴做出了巨大贡献，最令人敬佩的六家
是其中最有代表性者。

近代琴坛最有影响力的琴家有查阜西、吴景略、管平湖、张子谦、溥雪斋及再晚些且传承辈分较低的姚丙炎。

# 第一节　查阜西

查阜西先生生于1895年，父亲是一位有作为的地方官员。查阜西先生幼时接受的是古代私塾传统教育，为他形成刚正、爱国、精诚、多思、宽厚的品德及聪慧、敏捷、富文采、擅艺术的气质奠定了扎实的基础。虽十五岁才开始向塾师学琴，但他此前已经非常喜爱民间音乐，他的地方戏曲唱段令人感动落泪，也曾以"莺梭穿柳"应对长辈所出的上联而令人惊讶而赞叹。能吹箫，且在民国初期的教育新潮中能唱许多学堂乐歌，表现了他毫不守旧而接受新声的优点。这也是他能在二十世纪三十年代初创建"今虞琴社"并以现代方式联络各地琴人、组织琴学琴艺社会活动、主编《今虞琴刊》，又在五十年代中期创建"北京古琴研究会"，以及进行全国古琴采访并获巨大成绩之后，又获得诸项不朽学术成果的必要条件。

查阜西先生是古琴艺术史上划时代的，在真正意义上、实际上的琴坛领袖。不仅因他是近代最有学术地位、最有艺术实力、最有影响力的"今虞琴社"的创建者、领导者，不仅在于他曾为第一任中央音乐学院民

族音乐系主任，不仅在于他于二十世纪六十年代任中国音乐家协会副主席，更在于他所主编的《今虞琴刊》联络各地琴人琴社，用现代社会调查方法征集丰富全面的琴人琴学琴艺资料，为近代琴史写下了重要篇章，更在于五十年代中，受国家委托进行了全国古琴采访而凝聚全国琴人之心，发掘琴学文献，采录琴曲音乐，并形成了多项重大学术成果。这样的地位、贡献及影响，不但是近代史中仅有的，也是三千年来古琴史上无人能比的。

　　查阜西先生有极高的演奏艺术、有极高的学术贡献、有极强的组织能力、有极大的实践成果，应缘于他自少年即具有的正义精神、爱国意志。他十七岁的一首诗深刻而充满感情地表现了国家遭受欺凌之时一位少年的沉痛之心："西风留得断肠句，空对山河哭一场。"虽然当时已学到了古琴音乐，也有很显著的音乐才能，但他毅然投入革命大潮中，入海军学校学习，其后又入空军学校学习，更投入与北洋军阀对峙的国民革命，这些军政生涯推动和磨炼了他的爱国思想、实践智慧和行动意志。查阜西先生经历了二十世纪二十年代末的危难而脱离政治主流后，在民用航空公司任职的同时，将他的爱国思想、实践智慧和行动意志投入到了"抢救古琴"的持久奋斗中。

　　查阜西先生的两位古琴启蒙老师都是琴歌类的文人，但查先生在这样有限的基础上执着以求，见贤思齐，以能者为师，兼容并蓄，更以大才、博学、多识、勤恳，至二十世纪三十年代末，终于不惑之年成为大家。他不但精于琴歌，而且擅长经典琴曲，除从彭祉卿、顾梅羹两家受益之外，还在与甚多情谊深厚的琴友交往中学习，丰富、提高、发展了自己的琴学琴艺，以至于因《潇湘水云》一曲的独到表现被誉为"查潇湘"。一曲《潇湘水云》，查师由学习到消化，至精研，再到深思、成熟，更进而称誉琴坛，表现了他深刻的音乐思想与严谨的治学精神。五十年代后期笔者师从查师学琴时，曾多次恭聆他的漫谈式教诲，查师讲到《潇湘水云》的演奏时说，他是在与琴友交往中，从各家琴曲中认识重要琴曲后，自己再找来琴谱按弹。《潇湘》一曲即是用《自远堂琴

谱》本对谱寻声。当时查师任职的民航公司在上海，家在苏州，每星期周末乘火车回家，周初再乘火车返回上海。在相当长的一段时间里，在乘车时即内心吟唱、体会、琢磨、品味、推敲此曲的节奏、句法、表情、神韵，以至思想内容的本原。从《今虞琴刊》中的文字记录及《查阜西琴学文萃》中所做的琴坛尚传琴曲弹奏者的记录中，可以知道查师弹奏的琴曲甚多，其中除有影响、有代表性的《潇湘水云》之外，有《梅花三弄》、《长门怨》、《苏武思君》（琴歌）、《渔樵问答》（琴歌）、《阳关三叠》（琴歌）、《鸥鹭忘机》、《洞庭秋思》、《醉渔唱晚》、《渔歌》、《关山月》等诸多琴曲。《梅花三弄》是笔者1957年暑期应召赴京从查师所学的第一曲，也是我至今几十多年来无数次演出的重要曲目。查师的《梅花三弄》严整明晰、俊朗生动、清新典雅，成为我古琴艺术能力的重要基础。《长门怨》原为山东诸城派琴曲，由王燕卿弟子所编《梅庵琴谱》传播于世，查师及吴景略两位前辈在演奏中减去《梅庵琴谱》中的山东民间音乐风格，使之呈现出文人古典神韵，这是两位大家对传统琴曲的很有代表性的，忠于乐曲本意又有甚大幅度的艺术再创造。两位前辈的《长门怨》对此曲所据之典有精致入微而又典雅真挚的表现，将民间风味的浓情深痛，演化成文人情趣的幽怨长哀。琴歌《苏武思君》是查师发掘的艺术性极强、思想性极高的作品，而他亲自抚琴吟唱，高古深沉又激切动人，使之成为琴歌中正义而有力的宝贵典型。二十世纪五十年代查师此曲感动了作曲家李焕之先生，李先生将它编成民族声乐大合唱。这里用"编成"，而未用"改编"一词，是因为这一经典的艺术完美而精彩，是不应改动的；而"编"则是在原作的本来面貌中做声部的添加、和声的渲染、乐队的支撑，使之成为感人的精品。这一民族声乐大合唱在随后的世界青年联欢节上演出时，引起极大反响，得到极高评价，并荣获金奖。由此，查师的原本功绩之可贵，亦得以证明。

　　《渔樵问答》是琴坛广为流传的琴曲，但查老对其明代琴歌本做了恰当精妙的表现，将文人寄情于渔樵闲话中的清高傲世、潇洒自得的神情、心理生动而形象地展示出来，堪称绝妙。

《鸥鹭忘机》在查师的演奏中表现出清正、古朴、峻朗、典雅的艺术光彩。平和沉着中呈现出内在的感伤之情，鸥鹭忘却人类机心自由飞翔，而又预示着令人生憾的结果。尤其是查师与二胡演奏家刘天华嫡传弟子蒋风之教授的琴二胡合奏的《鸥鹭忘机》，在中央人民广播电台多次播出，成为这一演奏形式的典范之作。

## 一　今虞琴社

查阜西先生抢救古琴艺术的第一件重大贡献即属1935年秋动议，1936年3月1日在苏州成立的"今虞琴社"。琴社以苏州、上海两地琴人为基础，每月举行"琴集"，称之为"月集"。至同年12月27日的第十次月集，同时成立"今虞琴社"之上海分社"沪社"，并于同一日在上海举行了沪社的第一次月集。由此，苏、沪两地每月同时分别举行月集。后渐发展为以沪社为主，以至于再后，只在沪社琴集，而至二十世纪五十年代实际成为上海今虞琴社。

琴社的每月琴集保持并推动了上海、苏州琴坛的稳固与发展，又将琴学琴艺进一步向社会公开展示，扩大了影响。

第一次重要活动是1936年6月28日以祝贺李子昭先生八旬大寿为题的第五次月集。月集在苏州举行，经查阜西先生发出邀请，以南京青溪琴社、扬州广陵琴社、南通梅庵琴社等为代表，其他地方琴友参会，加上今虞琴社社友及来宾共二十九人，演奏琴曲二十六首。

第二次是9月27日的第七次月集，是在上海觉园举行的规模甚大的面向社会的公开琴会。到会者除琴友之外，来宾亦增，共计五十九人。下午琴友轮流弹琴，共二十四曲。晚8点在上海佛音电台做琴人直播演奏，共十四曲：

1. 吴兰荪独奏《白雪》
2. 李明德独奏《阳春》
3. 庄剑丞独奏《梅花三弄》

4. 王巽之埙独奏《泣颜回》

5. 沈草农独奏《秋塞吟》

6. 吴景略独奏《梧叶舞秋风》

7. 王仲皋独奏《四大景》

8. 查阜西琴、王巽之瑟、刘一厓唱《慨古吟》

9. 吴湘珩女士独奏《石上流泉》

10. 吴湘岑女士独奏《鸥鹭忘机》

11. 彭祉卿琴、王巽之瑟《阳关三叠》

12. 查阜西独奏《潇湘水云》

13. 黄渔仙女士独奏《平沙落雁》

14. 彭祉卿琴、查阜西箫《渔樵问答》

其中三位女士：吴湘珩，名兆琳，23岁；吴湘岑，名兆瑜，21岁；黄渔仙，与查阜西先生等琴友同辈分，年岁应亦相近，三十岁以上，或四十岁上下。查阜西先生奏《潇湘水云》，此时已有"查潇湘"之雅号。吴景略师的《梧叶舞秋风》是琴曲中极具特色、别开生面、清新明朗、潇洒飘逸之作，一扫通常秋寒凄冷肃杀之气，是吴师得"吴渔樵"雅号之前传神之曲。来宾王巽之于二十世纪五十年代开创古筝新境，其女王昌元在六十年代以一曲《战台风》独步筝坛，即王先生的艺术硕果。

这次面向社会的电台播音，无疑具有划时代的意义。从曲目上看，经典琴曲《潇湘水云》《梅花三弄》《渔樵问答》《秋塞吟》在其中，却未见《流水》。《流水》一曲是在二十世纪五十年代经管平湖先生演奏，电台广播，出版唱片，又拍摄成新闻电影专题短片才形成广泛影响的。至于其他经典之作，如吴景略师的《胡笳十八拍》《墨子悲丝》，要在此后逐步形成影响。管平湖先生的《广陵散》《离骚》《欸乃》当然更要待二十世纪五十年代出现而逐步形成影响。这一时间的流变，令我们可以看到琴学琴艺的复苏过程，颇有启发意义。

第三次是10月25日的第八次月集的那一星期内。公推查阜西先生在南京中央广播电台演讲"古琴概说"，则是面向全国各界的首次琴学琴艺

的重要传播。公推查阜西师担此历史性重任，足见琴社诸友的学术艺术见识和对查师的了解、期望、信任，亦可见查师的学术、艺术水平能力之高，自琴社创建至此，其琴坛领袖地位已获普遍认可。

第四次面向社会的学术活动是1937年1月24日第十一次月集上决定的参加江苏省立苏州图书馆举办的"吴中文献展览会"。本次活动将严天池的油画像一幅、《松弦馆琴谱》一部、《大还阁琴谱》一部、社友张涤珊所藏严天池琴一张付之陈列，使无缘于琴的人在关注常规文献之时认知古琴，对古琴艺术的传播具有重要意义，甚为有效。

今虞琴社以查阜西先生为中心团结了为数不少的有才、有识、有志者。吴景略、张子谦、彭祉卿、庄剑丞、沈草农、李明德、周冠九等琴人在传统的文化思想中、在传统的文人精神上、在传统的社会形式内，接受了时代的新风气、新观念、新方法、新形式，将古琴艺术的价值、光彩及活力呈现于社会，使古琴文化进入了一个新的时代、新的历史时期。比之王心葵先生1919年起在北京大学授琴两年、1922年杨时百先生在北大授琴约两年、王燕卿先生1916年至1921年在南京高等师范授琴，今虞琴社的活动在性质、规模及影响等方面皆有巨大的提升与改变，而以查阜西先生为代表的琴坛前辈诸贤所编辑出版的《今虞琴刊》，更是有着重大的历史意义。

《今虞琴刊》是一部具有现代方法、现代思想、现代形式的文献刊物，它与以往的琴谱琴书在内容、形式两方面都有着极大的不同。它不但将一个现代学术性、艺术性的社会团体的组成缘起、过程清楚记录下来，还将连续性的各次活动清楚地记录下来，使我们对那一历史时期的琴学琴艺状况及活生生的琴学琴艺活动有真切的了解，更宝贵的是以查师为首的编辑人员制定了对当时全国琴坛琴人调查了解的计划，并形成了科学有效的方式方法："琴人题名录""琴人问讯录""古琴征访录""今琴征访录"等。

"琴人题名录"记录了包括当时故去不久的重要琴家杨时百、王心葵、王燕卿、大休和尚、周庆云在内的224人，"琴人问讯录"收集有琴

学琴艺信息者95人，古琴登录有167张，今琴（即当时的新琴）登录有41张。

所录古琴中，唐琴"独幽""飞泉"两琴皆为李伯仁收藏，且传于今世。"独幽"存湖南省博物馆，"飞泉"存北京故宫博物院，皆国之珍宝，琴刊所载，甚有意义。在167张古琴中，注明有大声者达23张之多——霹雳："洪松"；长风："宏亮、振远"；飞泉："宏亮、苍松"；霜钟："高古、洪透"；万壑松："洪亮"；无名琴："宏大"（张子谦藏）；无名琴："洪透"（高宪安藏）；无名琴："宏亮"（邵森藏）；无名琴："宏"（徐立荪藏）；诵余："宏润"（裴铁侠藏）；大雷："雄宏、松透、能远闻"（裴铁侠藏）；凤鸣："宏亮"（袁朗如藏）；无名琴："宏大苍古"（涂定邦藏）；九霄步虚："宏亮"（查阜西藏）；长风："宏大"（查阜西藏）；无名琴："宏亮、静古"（庄鉴澄藏）；无名琴："洪透"（招学庵藏）；玉涧鸣泉："松透、清而长且阔大洪浑"（招学庵藏）；虞廷清韵："洪亮、松古"（吴兰荪藏）；海月天风："洪亮"（詹澂秋藏）；无名琴："奇古洪透"（孙森藏）；天风海涛："雄远"（许燕亭藏）；无名琴："洪松"。

今琴四十一张是当时琴人自制或监造的。孙净尘还将自己在监造时的工人方进升登录其上，孙氏此举甚可称道。四十一张今琴中，注明有大声者达十一张，比例颇高，说明当时琴人于大声之琴有明显的好尚，乃是查阜西师的现代学术观念在记录史实上的反映，为我们了解和思考其时的琴坛实际保存了重要资料。

在《今虞琴刊》的"记述"部分，由各地琴社记述本社琴集，具体而生动地留下了当时琴艺活动的实际情况：有北京岳云琴会、湖南的南薰琴社和愔愔琴社、山西元音琴社、南通梅庵琴社、扬州广陵琴社、南京青溪琴社等多家。其中，南京青溪琴社早于苏州今虞琴社一年，于1934年创立。二十世纪三十年代这些琴人及琴社的存在及相关的一系列或个人传授或群体活动，乃是在二十世纪二十年代北京大学先后延师王心葵、杨时百授琴，南京高等师范请王燕卿授琴之后，古琴艺术的一个延续和复苏，推动了古琴的传播，成就了新的重要的历史记录，为1949

年以后至1966年古琴的复苏做了重要准备。二十世纪中期最为直接的、最为重要的成果就是1956年查阜西师带领青年音乐工作者许健、王迪所做的全国古琴采访：在十多个城市录下了55人所弹的138曲，更于1994年前后精选形成了甚为珍贵的八张CD正式出版。

## 二　琴学琴艺

查阜西先生的古琴演奏艺术属于文人琴中的艺术类，可以说他是一位文人古琴艺术家。他是以古琴的艺术性来体现文人的精神面貌、思想情趣的，也可以说是以文人的精神面貌、思想情趣来影响古琴演奏的艺术性。他是一位充满热情的琴坛领袖，是一位具有传统文化修养的学者，是一位具有新思想和时代精神的文人。古琴音乐艺术是他自少年时代起的一种艺术爱好及渗透于生活中的文化修养，进而成为他致力终生的事业。他数十年古琴艺术实践形成的演奏风格，鲜明地体现了文人的气质。他的古琴演奏在鲜明的艺术气质中，具有一种悠然从容、疏朗真挚的精神，而不似艺术家的激昂奔放、浓厚强烈，或华丽浪漫、深切炽热。同时他的生活形态、思想方式，在新的时代精神中仍有着传统文人的气息。例如他对传统艺术的兴趣和品味，于国画收藏而随意，昆曲研习之严正，诗词写作之精到，他以摄影为娱，而从不涉足舞厅牌桌，以读书为乐而有灼见，甚至用毛笔写信著书，甚至迟至二十世纪五十年代，他还因不将琴视为职业而对参加演出产生排斥情绪。

但是，查阜西先生又并不以琴为圣贤之器，不以琴作为修身养性清高超脱之目的。查师明确提出古琴音乐作为艺术，应有益于国家的安定发展、有益于社会的思想教化。所以他在1957年出版的《存见古琴曲谱辑览》之《叙》中写到琴家们不只应该搞好演奏去介绍推广，以帮助发扬音乐的民族形式，还应该"使发掘出来的东西能够如司马迁所说，是'补短移化、助流政教'的优良传统"，要"端正广大人民的文化生活，并推动社会主义的早日建成"。他在《古琴研究》发刊辞初稿中也写道：

"艺术对社会的贡献是要能鼓动人民斗争、劳动、生产的热情，以促进社会的发展"，"古琴是我国一个优良的艺术传统，还应该加上激发人民爱国主义的热情"。

历来文人弹琴，多将琴作为文学、哲学对待，是一种对古代理想社会、理想生活的寄托，以求修身养性返其天真。查阜西先生则是将古琴作为音乐艺术而注重琴曲的音乐内容、思想感情、时代背景以及演奏技巧和表现形式的艺术性。

首先查阜西先生对琴曲的时代背景、作者的思想状况、琴曲的题目和解说十分重视。如《查阜西琴学文萃》中关于《潇湘水云》的论述（第431页），明确提出此曲的作者是"南宋末期一位很出色的古琴家兼演奏家，名叫郭沔，又名郭楚望"，表明查先生注重曲作者的身份的考察并肯定了其艺术家的性质，为了廓清有关的历史状况，还论及了毛敏仲的思想人格，以及在南宋战和之争中被杀死的韩侂胄。

查先生对古琴的演奏技巧的掌握及运用极为重视，自己的演奏不但有严格的音准节奏，并且有鲜明的起伏变化。他的琴歌吟唱实践及理论对吐字行腔等问题皆精细入微。文章中涉及琴人演奏时，都明确地对演奏水平的高低加以论断。在《百年来的古琴》中写到封建时代的琴人时指出："那时古琴音乐是一些'落第士子''淡季工匠''冬闲农民'在掌握古琴艺术后，按他们的水平高低，蜕变为琴师、琴清客或琴待诏，这样的他们成为封建社会中的职业弹琴家。"在论到二十世纪中期琴家王宾鲁时，以充分肯定的态度写道："王宾鲁的演奏，重视技巧，充满着地区性的民间风格，感染力极强。"而在记写一位当时的青年琴人时亦明确指出："技中平。"在谈及四川琴家喻绍泽时也肯定地说："依我个人印象在律和琴社，技艺应推第一，所弹《流水》正是张孔山派。就中滚拂一段运指最为灵活，出音优柔，今时弹张派《流水》无出其右者。"

查阜西先生的古琴演奏在技巧严格的同时，又深具艺术性，而不是"清微淡远"以至无味，更不是只求个人内心的超然于现实的自我修养。他认为"有不少内容良好的琴曲在不同时代和背景下被歪曲坏了"，并

指出:"根据荀卿的记载,《高山》的效果是'巍巍乎',这明明是以'崇高'来暗示所想表达而不明说的内容。而清代琴谱和琴家却把这一标题琴曲说成是想要表达'恬静'和'仁寿',变成了道家神秘主义的思想内容了。"

作为音乐艺术的古琴演奏,查阜西先生为我们留下的音响资料虽然不够多,但我们从二十世纪五十年代至今先后出版的查老的唱片以及电台的录音资料中,可以欣赏到《潇湘水云》《渔歌》《洞庭秋思》《醉渔唱晚》《鸥鹭忘机》《长门怨》《阳关三叠》《古怨》《苏武思君》等曲,可以感受到他那显著的文人气息的严格的音准、精当的节奏、丰满的音色、鲜明的表情、深邃的意境。

查阜西先生演奏中所体现的艺术特色和个人风格也因琴曲而异,大致有三种类型:

1.古朴:这种风格主要体现为运指的方正而徐缓,而且有时在音尾有不着痕迹的吟诵式的上、下滑音,最为典型的是《醉渔唱晚》中的某些主要句以及某些主要的音。《洞庭秋思》中有些句子左手在两个音位之间左右移指时所表现出的从容、闲静,是其又一特点。而在《长门怨》的高潮部分,于古朴中又含着委婉,则是因为它所表现的是皇后的哀伤,乃是古朴中蕴含着深情。

2.清远:查阜西先生的演奏有时表现为旋律明晰方正,少有显著的上、下滑音,于优雅中有一种闲静的气息。最有代表性的是《鸥鹭忘机》,现存录音是查阜西先生与二胡大家蒋风之先生的合奏,珠联璧合,清雅中有真挚,静远中有高风。查先生在《漫谈古琴》一文中谈到《潇湘水云》时的提法是"奔腾动荡的大曲",但他的演奏体现出来的却仍有鲜明的清远风貌,与吴景略先生所演奏的《潇湘水云》相比较,这种清远更为显著,并且透着一种古朴之气。

3.豪迈:查阜西先生古琴演奏所体现的豪迈,乃是音乐生动而有刚健之气,稳重之中呈现出热忱之情。查先生所弹的《渔歌》即是此种格调的体现。此曲表现了俯视万里江河所生的悠然无羁之心,高潮部分生

动而肯定明快的切分节奏及双音的"拨剌",都令人感到一种充满自信与超然傲岸的情绪。琴歌《苏武思君》表现的那坚定而深切的爱国情怀和最后一段回归家乡时的热烈而稳重的感情,则亦是充满激情的豪迈之气。

查阜西先生在《琴学及其美学》中批评清末民初的古琴演奏艺术水平低落时,明确地指出琴人中"大多数对于不歌的琴曲往往只知其名,而不能说出表现了一些甚么;教人弹琴既不专一,也无贯道之心"。从中我们可以明确地感到作为精于琴道的文人,查阜西先生是将琴作为一种高尚而深邃的音乐艺术来看待的。他演奏中所体现出的美学思想和音乐本质,足以说明他是一位具有高度艺术修养的古琴家,他的演奏是具有高度艺术性的音乐创作。

作为古琴艺术的一代领袖,查阜西先生留给我们的录音资料甚少,五十年代公开出版的唱片只有《醉渔唱晚》一曲,其后内部发行的十一张密纹资料唱片中也只有他的四首琴歌《苏武思君》《古怨》《阳关三叠》《渔樵问答》。在近年出版的《中国音乐大全·古琴卷》中,也只收录了独奏的《洞庭秋思》《长门怨》《渔歌》三曲。他的最有代表性的《潇湘水云》虽然五六十年代中央人民广播电台曾经播放,现在却无法找到,只能间接得到四十年代查老去美国考察航空业务顺便进行学术活动时录下的唱片的转录本。从《今虞琴刊》反映的他演奏的《流水》《忆故人》等,到亲授给我的《梅花三弄》,都没有留下音响资料,令人甚为遗憾。所幸者,上述已得的各曲音响资料已经反映了查老演奏艺术的多个侧面。

从已有的音响资料总体上看,查老的古琴艺术应是文人琴的艺术类,通过与他同时代的其他琴人的演奏录音相比较,可明显地感觉到。查老的演奏,与吴景略先生演奏中时时展现出激扬深切的感情、生动华美的音韵的艺术类古琴有明显的不同;与管平湖先生演奏的雄浑而灵动、古朴而深情、厚重而激越的艺术类古琴也大不相同。查先生的古琴音乐体现自我精神寄托、感情体验,又注重琴曲的思想内容、风格气质,闲雅沉静,气度潇洒,神韵质朴,与同时代其他琴家的或疏淡、或随意、或简漫、或古拙的文人琴趣也明显不同。如果以绘画中的文人画作比喻,应似郑板

桥、倪云林，于潇洒清高中有生动的气韵、准确的造型、严密的章法。查老文人琴中的艺术性又因琴曲的不同而各不相同。笔者将查师的演奏艺术特色大体归为"古朴""清远""豪迈"三类，这三类又皆以闲雅之神出之，沉静之韵归之，其间严整的旋律展现着潇洒的气度，在不同内容的琴曲演奏中又各有鲜明的个性。

### （一）《醉渔唱晚》

《醉渔唱晚》一曲的演奏录音可能用的是查老最爱的宋代良琴"霜镛"。此琴音质润泽，高音明亮，中音醇厚，低音深沉，似乎更适于此曲的特定形象。查老在此曲中体现的古朴风貌一如老渔翁酒力半酣之境，于颠簸中尚有稳重的气度。这是文人理想中的渔翁形象，有着陶然傲世之心。乐曲一开始就展现出这种悠然而稳重的情绪。

谱1

最开始的两个空弦音演奏得颇为深厚，接着的一弦上的按音与其相合，加强了它的深厚韵味。在这一按音上所做的"长猱"，改变原应呈现的节奏性，成为旋律性的"退复"，而且是缓退急复，造成刚柔交替的旋律线，很有自得其乐的意味：

谱2

上述乐句的第二组，即第三、四小节，指法谱上记写为"退复"，因而可以看出前两小节中一弦按音上的"长猱"即是采取了后面"退复"的奏法。可以表明查老在演奏中为了内容和风格的需要而不拘泥于谱面。上述的前后两个部分统一为"退复"，就加深了渔翁的悠然而稳重的神

情。在接下去的第三句前半部：

谱3

大指在四弦的按音连用了四次的"虚下"（其中之一记写为"注下"），使乐汇的尾音明显下落，有陶然醉态，也有飘逸遐心。这个句子在后面略有变形出现时，查师再次如此演奏，由于音区上移五度，神韵未改的情况下增加了欣然之气，于古朴中透出生动的性灵。在《醉渔唱晚》一曲多处句中音尾"虚下"中，查老的演奏处理都形成上述的风貌，使此曲的形神与其标题所示的中心和内容恰当吻合，呈现查老鲜明的艺术个性。

**（二）《洞庭秋思》**

《洞庭秋思》一曲所体现的古朴神韵又显著地不同于《醉渔唱晚》。《洞庭秋思》的唱片中可以感到左手运用中没有"虚下"的尾音，但在两音之间的运指中有着明显的移动放缓，使旋律线两点间过渡增多，偏于圆，从而等时值的相邻两音有明显的主次和虚实的差别：

谱4

这一组音是乐曲开始处的第一组，其第二个音奏出之后即向下移指，一直到此音时值完全结束时才移动到达第三个音的音位之上。但在第三个音位上经过而不做停留即移向第四个音do。因此，虽然此组音中do、la两个都是十六分音符，却令人感到do被突出，la被"圆化"。类似的现还可再举两例：

谱5

　　另外一种陶然古朴的韵味体现在音阶式下行中的经过音。这样的音在时值上并不是符点后的短音，而是有明确的等长时值，明确的音高，只是它只在本音位上做极短的停留，而此音位经过之前之后，音位之外的时值都属于此音。这在感觉上甚为潇洒随意，颇似不经心的一带而过。

谱6

　　也正是这有若随意的带过产生的潇洒古朴之趣，一似古人律诗中神韵最高者的浑朴自然，精严的格律、奇妙的对仗、深邃的字句全无斟酌推敲呕心沥血的痕迹，尽似信口而得。本书论及查先生的演奏艺术具体到一句、一音，也正是有感于古人治学作诗的宏观微观并重。笔者认为论及演奏艺术方法和角度时，我们往往借鉴不足。古人名句有"吟安一个字，捻断数茎须"，"新诗改罢自长吟"，以及"推敲"的炼字炼句工夫，唐薛易简《琴诀》明确提出"声韵皆有所主"，这些皆应移来考察、研究卓有成就的演奏家是如何运用技巧细致入微地传递精神和思想，创造独特的艺术风格韵味的。

　　查师演奏的这种含蓄悠然、微妙圆通，又在严整方正、轮廓鲜明的旋律整体之内，而且查师在《洞庭秋思》的演奏中几乎不用明显的"绰""注"（在音的拨奏时由上滑下到本位音或由下向上滑到本位音），而得古人常说到的"淡"趣，于古朴之中见随心任意之淡，更见超脱自处的文人气，颇如某些庄重静穆的建筑中以直线为主、曲线为辅而弃绝细巧的装饰的风貌。

### （三）《长门怨》

查阜西先生演奏《长门怨》，表现出汉武帝的陈皇后被遗弃于长门宫中鲜明的哀怨心情，但却是在古朴的演奏风格之中。与吴景略先生的鲜明对比的旋律、浓郁强烈的表情的《长门怨》相比较，尤其与徐立荪先生充分保留的此曲所出"梅庵"琴派热切生动的山东民间音调特点相比较，查师的古朴风貌更为显著。

在《长门怨》演奏的古朴风貌中，查师给方整的旋律融入颇多的绰、注，而其中的注，又多处变体为回转滑音，比如此曲第一次跳进到高音乐句中的第一个徵音时，即用了回转滑音：

谱7

在第四段的第一个音用了回转滑音之后接着至少有五个音明显地用了这种回转滑音，在方正清俊中透出委婉凄楚，鲜明的哀怨之情融于古朴的神韵中。

谱8

古琴演奏艺术中左手按音的上、下（即向右、向左的移动），不但是构成旋律的主要途径，更是音乐表情、风格、韵味的主要依凭。前辈琴家常提及的北地琴家演奏形态多尚方，南方琴家演奏形态多尚圆，或某琴人尚方、某琴人尚圆，大略说来，吴景略先生琴风尚圆，管平湖先生

琴风尚方，即是由左手按弦两音之间移指的速度、滑音（绰注）的长短及快慢的不同所形成。基本是移指缓者圆，移指快者方。而查老的演奏以南方琴家而有方正之貌，又在特定的音上有音尾的下落，在特定的旋律中两音之间有急缓变化，即如前述，则质朴之中有悠然之古貌，应是文人的清雅沉静之气所使。查阜西先生琴风于《醉渔唱晚》，古朴中见醇厚；于《洞庭秋思》，古朴中见疏朗；于《长门怨》，古朴中见深切，各自不同，唯大家能如此。

**（四）《鸥鹭忘机》**

查师清远的古琴演奏风格可从《鸥鹭忘机》及《潇湘水云》的演奏中感受得到。二十世纪五十年代最有影响的二胡大家蒋风之先生以《汉宫秋月》享誉天下，至今未有望其项背者。在他和查师合奏的《鸥鹭忘机》中，蒋先生十分恰当地采用了与《汉宫秋月》相同的风格，使得两琴一体，清远飘逸，古雅悠远。从两位前辈的演奏中可以感受到超然自得的风采和高尚质朴的神韵。

《鸥鹭忘机》以《列子》中一则寓言为题，表现海鸥忘却人们侵害的机心而自由飞翔的悠然闲静情绪。查老的演奏基本上没有上下滑音，明显与《长门怨》《醉渔唱晚》的演奏不同。明代严天池所创的虞山琴派以"清微淡远"为尚，为后世许多琴人所尊崇以至于今。但实在有人并未学懂琴，只附庸风雅而标榜，以至于弹琴既不清亦不淡，未见其远，只占一微字，甚至又如明代《琴书大全》中指斥的"弹琴十疵"之一的"其轻如摸"，弹不出声来，微弱的声音令听者吃力，但是演奏速度并不徐缓，上下滑音亦常常甚为强调。以之与查老《鸥鹭忘机》的演奏风貌相比，则其"清微淡远"之真伪可辨。其实查老从未主张琴以"清微淡远"为高，亦未强调"清微淡远"为唯一准则，更未将"清微淡远"神化为"最高境界"。查师演奏不同内容的琴曲采取不同的表现方法，体现相应的精神面貌。这一曲《鸥鹭忘机》清远而淡雅，却不细微。这是因为，查师视琴为艺术，而不是艺术以外目的之工具，既不是求道的法器，也不是崇圣的礼器。《鸥鹭忘机》中所表

现的清远，从指法的运用上说，是由于左手移指的简洁、方正，音乐的速度偏于缓慢而显得从容而又灵动；用指不做力度上明显的变化而有旷远之感；旋律线的棱角明晰而不过坚，轮廓线肯定而爽朗，清新雅致；同时左手以节奏明确的"猱"为主而少用颤音的"吟"，以令音乐表情淡泊而有超然之趣。因此可以说，查老的演奏风格中有明代虞山派"清微淡远"四项之三，乃真善取古人艺术精髓者。舍"微"不用当是由于查师已从青年时代起就有振兴华夏精神之志，力求将琴融入社会文化，作用于人类文明。这也正是查老在数十年间一直为琴坛及社会所敬重的原因。

### （五）《潇湘水云》

令人深思的是，查老在《潇湘水云》的演奏中体现的也是以清远为主的神韵，但他的《漫谈古琴》一文认为此曲是"奔腾动荡的大曲"。《关于〈潇湘水云〉》一文（均见《查阜西琴学文萃》）则认为此曲"在古琴曲中最流美而又动情"，是表达了"轻松活泼地幻想着一个美好、易得而又还未得着的东西"，进而又说："按照古琴谱传统的解题说法，楚望的《潇湘水云》也是描写'眷怀故国'的。"

二十世纪五十年代中央电台播出查老演奏的《潇湘水云》既不可得，幸有查师二十世纪四十年代在美国的演奏录音在手。当年查师曾对我讲过，他演奏的《潇湘水云》为十四分钟，始终在慢板或中板偏慢的速度中。在美国的演奏录音即如此，以沉思般的感觉为主。即使是进入第四段明显转速之后亦是陈述着内心的感慨般的沉着稳重，左手的运指也是以方正爽直为基本形态，就是在有明显动力的"水云声"段落，亦未超过这一基调：

谱9 "云水声"

　　查师《潇湘水云》的演奏实际未能呈现生动活跃激扬热切之情，却以慢速为主，少用激情急促的绰注，而且基本不用揉弦的"吟"，以连绵的节奏鲜明的"猱"为主，这是古琴艺术的历史状态所使。早在二十世纪五十年代以前，明清时代的"清微淡远"说有形无形地影响着琴人，而且琴的乐器特性是音量小、余音长，传世琴曲多是以自我思考为主的偏慢之曲，而《潇湘水云》的第四段之后按弦之左手的左右移动减少而增加了动力，在乐曲进入高潮的第九段更是以单纯的按音和空弦音的交错呼应为主。因此与一般琴曲的平和旋律相比，以慢板为主的《潇湘水云》就显得具有激情和动力：

谱10

　　尤其是"水云声"处空弦音和按音在低音区的应合：

谱11　"云水声"

　　第五段和第九段左手按音的急进缓下与右手的连拨空弦音的"滚拂"相配合，有如激浪：

谱12　第九段

　　而此曲中的泛音段落与其前后连贯的旋律相对比，其跳跃的明亮

的特征很为明显，有活泼之感，许多段落的旋律优美而清朗，有生动感，比之其他许多琴曲自可谓"流美"了，但是与吴景略先生所演奏的《潇湘水云》相比，两者迥异立见。吴先生的演奏，全曲共用八分钟。乐曲一开始的泛音在散板中即已呈激动的因素，在慢板的陈述部分已有明显的感慨表达出来。在第四段转速加快时，与前面更成鲜明对比，到第九段为每分钟120拍，第十一段132拍，全曲结束前的两三段达到每分钟144拍。相比之下，可以强烈感到查师在此曲的演奏中所展现的风格、神韵实乃清远，而此清远又植于全曲徐缓凝重、端庄高峻的古朴之中。

### （六）《渔歌》

《渔歌》一曲亦是查老在美国留下录音的代表性琴曲，其独特而崇高的艺术气度和民族风格引起美籍华人作曲家周文中先生的极大兴趣，周先生将它改编成了一首现代风格的小型乐队室内乐曲。

《渔歌》是一首十八段演奏时长十六分钟多的大型琴曲，是古代文人把超然清高的理想境界寄托于自由来去于江湖之上的渔父生活的表现。查老在此曲的演奏中于悠然旷逸之外更有居高临下之势，在琴曲后部又飘动着豪迈之气。这里所表现的渔父的精神、感情，自然不是真的以捕鱼为生、不知文墨的老翁，而是超脱于功名、俯视于江河的洁身自傲的文人自己。因而《渔歌》的音乐完全不同于民间音乐中一般的时腔小调所表现的形象与情趣。在查老的演奏艺术创造中，由开始的疏淡、清越、闲静、陶然逐渐向上推进到稳定中含有热情，凝重而生动，例如下面的乐句：

谱13

在两小节之中做两次上行的跳进、两次下行的跳进，已呈现了热情的成分。

再如下面乐句中的切分、双音，渲染成刚健傲然之气，塑造出豪迈之情：

谱14

在《渔歌》中有时一个简洁而肯定的乐句也深沉而有动力，能表现渔父的自信并用以引出新的发展：

谱15

在第八段全部以泛音来表现的旋律中，开始的五度跳进已有明朗自信之感，在乐句结束部分用了切分再接大跳到高八度音区。接下去又以最开始的两个音re和sol为基础做发展，再做八度大跳，颇有俯视江河、傲然不群之感：

谱16

在这段泛音的演奏中，使人感到的不是轻盈飘渺，而是坚实肯定，正是查老演奏中在豪迈、古朴、清远三者间的协调与融会。全曲高潮所在的第十一段最高的双音"拨刺"指法用了切分，刚健而富有弹性，下指疾迅，使音乐于稳重中含有昂扬之气。

从查老留下来的演奏音响资料可以清楚地感到他的琴趣的艺术性——讲究音乐的内容实质与表现形式，琴格的文人性——流露音乐的古朴自然、从容稳健。将查师的琴曲演奏与同时代其他琴家相比较更为明显。

查老在演奏技巧的运用上，在六十岁以后更为精到。除了原来已具有的音乐艺术深度外，更可一述的是查师的演奏技法，在音色坚实清健中，于低音区常更有深厚之气。到晚年弹琴，在中低音区的一、二、三、四弦上大指按弦常常不用指甲而纯用指肉，音色不但不暗反而自然宽宏而深厚。在中音区五、六、七弦上又甲肉相半，高音区按弦增加指甲的比重，音色明朗圆润而肯定。各曲按音皆很少用"吟"亦少用"绰注"，而"猱"则大量采用，是以存古朴之趣，兼清远之致，而含豪迈之气。

前辈琴人中唯查老精于琴歌。琴歌是以吟唱为主的古琴艺术，演奏是歌的配合，当另做论述，暂不赘言。

# 第二节　吴景略

三千年左右的古琴艺术史产生了不少杰出的琴家，他们在各自的历史时期都有着重要影响。在当代，吴景略先生就是这样少数的几位著名琴家之一。

古琴艺术自唐代文化高峰以后，宋、明、清都有重大发展，然而清末民初之际，政治腐败，社会动乱，国困民艰，古琴艺术随之衰落。这衰落表现为琴人日益减少，琴学思想的艺术成分日益降低，文人气息和

修身养性成分日益增多，随之演奏水平下降，演奏曲目减少。琴人叹知音难觅，世人则在外来文化和市民艺术的影响之下，讥古琴音乐"难学易忘不中听"。二十世纪三十年代，全国能琴者仅两百人，其中专业琴家数人而已。正是此时，吴景略先生以新的面貌开始了他的专业古琴艺术活动。

吴景略先生，江苏常熟人，生于1907年，少年时向赵剑侯、周少梅、吴梦飞诸前辈学琵琶、江南丝竹乐。1930年，向王端璞先生学习古琴数月。吴先生以他优异的艺术资质和良好的音乐基础，很快就超出老师传授的范围，而独立在古琴艺术的原野探求。1936年，经李明德介绍加入了查阜西先生所创上海今虞琴社。几十年来，他在古琴演奏、教学、打谱各个方面，对古琴艺术做出了卓越贡献。吴先生演奏的最有代表性的《潇湘水云》等曲，在二十世纪五十年代即录制成唱片，传播于国内外，产生深远影响。数十年来吴景略先生所教的学生和他学生的学生以及自行追慕者，也分布于国内外，可谓桃李满天下。

**（一）独树一帜，婉约豪放**

吴先生的古琴演奏艺术在风格上独树一帜，用一句话来表达，可说是婉约而又豪放。宋词中的婉约和豪放这互相抗衡的两大派，在吴先生的古琴演奏艺术中则兼容而统一。这固然是因为他所演奏的曲目极为广泛，但主要是他高超的艺术创造的结果。

吴先生所演奏的代表性琴曲中，婉约类者如《忆故人》《秋塞吟》等，演奏得非常深沉细腻、优美生动，对内容有深入的揭示，对感情有充分的表达，对风格有强烈的发挥。《忆故人》产生时代不可考，出自清代后期四川重庆"双桂堂"竹禅和尚。近代彭祉卿家得其传，刊于1937年《今虞琴刊》，几十年来流传甚广。吴先生的演奏以及他所录制的唱片则是一次成功的再创造。乐曲开始的泛音乐段演奏得徐缓、跌宕，创造出一种月下空山宁静而又有隐约心绪波澜的意境。然后，一个大的下滑音，接着的密集音型，处理为由急到缓，使深深的叹息转为内在的感情律动。大疏大密、大起大落，令人回肠荡气。乐曲入板之后，即作精细

的刻画，着意于情，表达出一种欲言不言、欲止不止的难以名状的心情。乐曲高潮处演奏得婉转凄楚而又含有内在的激情，这里的"绰注"之处，刻画入微，其中回转滑音和一处大吟委婉哀怨，极具匠心。

《秋塞吟》是一首有着几个截然不同的标题、有着不同解释的琴曲。吴先生首先对乐曲的内容加以考察。从标题和全曲的音乐形象以及指法特点，确定乐曲内容是表现昭君离别家乡、远行塞外、伤时感事的悲凉心情的，因此在演奏中，处处表现婉约之风。尤其多处运用了回转的滑音，一些重要的音用了大吟（即大幅度波动揉弦），而且有下行四个音的持续大吟，充满哀怨之情。缓慢的下行滑音，在演奏中被加以强调，更为凄楚动人。

吴先生的演奏，又由于琴曲内容的需要而常常极为豪放，奔腾动荡，激昂慷慨，其中最有代表性的是《潇湘水云》。这首宋代著名琴家郭楚望的作品，数百年来为琴家所重，并在流传中有极大发展。许多琴人把它当作"水光云影"的风景描绘。根据史料所载，吴先生和一些著名琴家一致认为这是一曲怀念失去的北方国土的爱国主义作品。吴先生的演奏，揭示了乐曲所蕴含的深刻的内心忧虑，并且有力地表现了此曲所具有的激昂的报国信念和不屈的斗争意志。乐曲高潮如呼号、如长啸，铿锵有力，刚健激昂，民族气节得到充分的表达，撼人心弦。

《渔歌》一曲常有人作柳子厚的《渔歌调》解，表现文人对大自然的流连，对尘世的厌弃。吴先生则以高远厚重的气度，弹出文人理想中的渔父自食其力、纯朴热情，凌万里波涛、俯千秋历史的豪迈之心，毫无低沉消极之气。至于吴先生打谱的《广陵散》、所创作的《胜利操》，更是有着一泻千里之势，豪放之极。

尤其可贵者，吴先生的演奏又常出于内容的要求，融婉约豪放于一体，最为典型的是对《胡笳十八拍》的演奏。蔡文姬所深受的不幸和她强烈的悲欢交织的情感以及她勇于生存的坚强气质，是《胡笳十八拍》原诗中所具有的。吴先生的演奏则更是一次着力的加工和渲染。乐曲一开始的空弦散板乐句就演奏得深沉凝重，宽广悠远，极具大漠黄云豪迈

苍凉之势。在表现蔡文姬得以回归祖国却又要割舍子女，欣喜而又悲痛的复杂热切之情时，婉约与豪放则融为一体了。

### （二）得心应手，炉火纯青

一个演奏家所达到的艺术高度取决于他对音乐思想内容的认识和理解的深度，取决于对演奏技巧的掌握和运用的程度。技巧与认识的结合，即所谓"得心应手"，"炉火纯青"是其最佳境界。吴先生二十世纪五十年代录制的唱片及其后的一些录音，使我们得以认识到他的演奏艺术的这种境界，其中《潇湘水云》最为突出。

以前人们都是始终用慢板，深沉悠远的情绪为全曲的基调，或取其"惓惓之意"，或取其"水光云影"之境，吴先生的演奏则在徐缓的三段之后，转入激动的快板，激扬热切，直至第十七段的跌宕散板，才转慢下来。吴先生发掘了这一古曲所具有的豪迈奔放的内容，同时也发掘了此曲所具有的、表现这种内容的指法中高难度的技巧因素。

《渔樵问答》是一首广为人们喜爱的琴曲。早在三十年代，吴先生即以他精湛的演奏获得"吴渔樵"之称。五十年代吴先生所录制的唱片，则可以说是此曲创造性的完美典型。《渔樵问答》的潇洒、热情、优美、豪爽风貌被表现得甚为酣畅。吴先生将第三段中所描绘的古人于山水之间的陶然相对、侃侃而谈之情表现得十分动人。第六段中部于优美中又渗透着乐观热情，犹如在自信地悠然咏唱着。吴先生在处理这些左手细致的进、退指法时，方圆相济，浓淡相谐，清晰流畅，右手抑扬顿挫，强弱变化微妙，体现了两手技巧的高度配合。

古人对于古琴演奏艺术诸多论述，轻重疾徐最常讲到。这是基本的表现要求，却又常为一些人忽视。原因之一是琴曲的演奏指法自身已具有了轻重疾徐的变化。古琴的音量不大，一些人总以为它的轻重变化只能靠指法自身所提供的条件，并且觉得这样的轻重已经够了。至于疾徐，则又因文人弹琴是为修身养性，只求徐而排斥疾，把旋律中的音型疏密作为徐疾，真正的轻重疾徐却往往被忽略而不见了。吴先生则在他所演奏的众多琴曲中展示了轻重疾徐的真意。

《潇湘水云》的转快板处，自不必说其奔腾动荡之势，《梅花三弄》第五段起到第九段中的密集的音型处，更令人感到蓬勃的激情。对于这两曲，吴先生都是根据音乐内容和指法的自身关系而处理为快速，体现了"疾"。而"徐"亦是吴先生极为注意的一面，《潇湘水云》的开始是很徐缓的慢板，吴先生这样要求我们，这是要去表现悠远的环境和深邃的感情的。《忆故人》是一个慢板的琴曲，吴先生对此曲的要求是最充分的慢。在《忆故人》的开始和结尾的散板段落中有急促的音型，那是一种短暂的激动的波澜，是对沉静深远的意境的反衬，更加令人感到一种深切的怀念之情。

在吴先生的演奏中，轻重的变化犹如国画中的"墨分五彩"，层次丰富而鲜明。强音可如焦墨，浓郁而坚挺；轻音可如湿墨，飘渺而明晰，其间又有丰富的过渡色彩。在《渔樵问答》中，几处乐句的强弱起伏，吴先生演奏得很是潇洒飘逸。例如第一段入拍后第十八小节、第二十一小节（谱载《古琴曲集》）的两次落句，往往被人们弹成渐强。吴先生则处理为明显的渐弱，令人感到一种悠然自得之气。第二段结尾的两次"放合"乐句，也是容易被弹成渐强，吴先生则处理为渐弱，令人感到闲适。在古琴演奏中，拨弦处是实音，是充实饱满的，左手的左右移动以及左手"带起"或"掩下"的音都是虚音，是轻灵浅淡的，自然弱于实音，但在吴先生的演奏中，根据对乐曲内容的分析，根据乐曲的需要，又可以把实音弹得比虚音还弱。《忆故人》的几处乐句结尾都如此，成为一个大落句，犹如一声深沉的叹息。在高音区的"抹""挑"，连续四声做强弱刚柔的交错，令人感到婉转痛切，精细而又鲜明，甚有深意。

得心应手的演奏达到炉火纯青的地步，使吴先生所演奏的代表性琴曲具有他独特的鲜明风格。在各曲之间，又由于内容的不同，时代的差异，以及曲式结构、指法技巧的各自特点，而演奏得千姿百态。例如他演奏的《梅花三弄》热情优美，《渔歌》则豪迈广阔，《忆故人》深沉细腻，《阳春》则明朗遒劲。《墨子悲丝》是一首富于哲理的较大型琴曲，吴先生演奏得深沉凝重，又含有一种激动与感慨，令人感到遥远而又真

切，崇高而又亲近，伤感而又庄严。《梧叶舞秋风》是一支优美生动的琴曲。它在吴先生的指下轻盈灵动，一扫常为人们所知的秋风的冷峻，或肃然、或伤感的情绪，别开生面地挖掘了作品的乐观内涵，以一个"舞"字为线，奏出一派秋高气爽、愉快欣喜的气氛。《胡笳十八拍》的悲痛是走向希望与喜悦的悲痛，明显不同于《秋塞吟》的只有绝望而凄楚的悲痛……

吴景略先生得心应手、炉火纯青的演奏艺术打开了古琴音乐的新视野，是古琴史上闪光的篇章。

**（三）博采众家，注重个性**

吴景略先生从事古琴艺术不久就形成了自己鲜明独特的风格，吸引了众多弟子。吴先生既是一位卓越的古琴演奏家，又是一位卓越的古琴教育家。为了充实教学内容和发展古琴艺术，吴先生打了许多古谱，都有发挥和创造。他博采众家，其他流派代表曲目也是他教学的必要内容，1956年到中央音乐学院任教后，更是如此。在我自1958年起的五年学习中，吴先生在传授他的代表性琴曲的同时，还严格地教我弹了"梅庵琴派"的《长门怨》《捣衣》，教弹了查阜西先生的《醉渔唱晚》，管平湖先生打谱的《离骚》《欸乃》《广陵散》等。吴先生在教这些不同风格流派的琴曲时，要求学生努力追摹该曲流派的风格和指法技巧。先生还曾经根据学生的具体情况，安排一个阶段到别的古琴家那里去上课，也支持和鼓励学生在古琴音乐理论方面进行学习和探索，以此丰富学生的音乐表现能力，开阔音乐视野，提高音乐修养。

吴先生的古琴演奏艺术成就是他的学生们所努力追求的。吴先生在教学中对演奏技巧、艺术表现有着严格的要求，他非常耐心，同时也非常注重学生的主动性和理解力。在教学某一程度的曲目时，学生有很大的选择余地，从而把学生的学习热情、主动性和老师的计划、教学要求紧密地结合了起来。在具体的课程进行中，他着重要求学生对作品思想内容、风格、气质的体会和理解，加上必要的技巧训练，并且明确告诉学生：只要理解对头，可以有不同的处理，经过严格的学习之后，可以

有自己的面貌。

注重个性，注重性灵，注重琴人的艺术体验，是古琴艺术传统的一个重要方面。因而古琴曲在流传中产生了同一琴曲在节奏、旋律、风格等方面明显歧异的不同版本。在吴先生的教学中，学生经过严格学习，掌握所学曲目后，也可以在传统的版本中注入自己的思想，所以不但音乐表现上允许有不同的处理，甚至节拍、节奏也可以有自己安排的地方，有时旋律也可以有一定的变化，但却不许主观片面地随意解释琴曲。例如《潇湘水云》是吴先生所演奏的最有代表性的琴曲，他的学生对其爱国的思想内容，对深远而又激昂的情绪都有一致的认识，但在其气质的刚柔、方圆、浓淡等方面，却有着明显的差别，更有节奏、旋律上的不同，表现了同一师承下的个性。这正是吴先生所要求的。

**（四）广为汲取，勇于创造**

吴先生和中国许多重要的艺术家一样，有着多方面的修养。他早年学习江南丝竹和琵琶，得其真谛，并且擅于筝、箫，曾有"虞山筝声琴韵室主""虞山箫声琴韵室主"之别号。不止于此，吴先生又能书法，善画山水，写诗填词，融这些传统艺术于一炉。在先生后期的艺术道路上，他又对西方音乐也有所借鉴。这样广博的基础产生了令人耳目一新的艺术成果，一系列富于创造性的足迹印在古琴艺术的道路上。

早在吴景略先生古琴艺术活动的前期，他那充满生命力和艺术性的演奏就引起人们的注意，在挽救日趋衰落的古琴艺术的志士行列中，成为佼佼者。吴先生是有广泛艺术修养的勇敢的前进者，古人的富于表情的"吟""猱""绰""注"，在他的演奏中有了更大的发挥和更多的变化。这在当时都是带有突破性的，前述《潇湘水云》以及《梅花三弄》等即为很好的例子。尤其《秋塞吟》《长门怨》《胡笳十八拍》等曲中的"淌下""大吟"等，演奏得更有特色，更为浓郁。在演奏方法上最为突出而极为重要的创造，是我暂称为"虚弹"的指法。古琴的左手进退是极有特点的富于表现力的指法，是古琴艺术中独特性的主要成分，在清代中期有了极大的发展，但后来的发挥又常常超出古琴乐器的可能性。即是

说，右手拨弦以后，左手按弦左右移动，超过两拍或更多，已经听不到余音，只剩下动作和手指摩弦的声音。虽然演奏者的内心有随着左手的进退的旋律感，但在听者却完全没有了旋律。作为一种声音的艺术，这就成为一项极大的障碍。但是，只要一在进退处加上拨弦，就破坏了原有的风格韵味，破坏了原有的旋律线条和形象。吴先生创造的"虚弹"则解决了这个问题。所谓虚弹，是用挑（右手食指向外拨弦）向斜上方急速提起，极轻地拨动琴弦，所产生的音比最弱的正常拨弦还要弱，与拨弦后一两次进退的虚音相似，这就把大段的进退的旋律连了起来。可以说，吴先生创造的虚弹赋予了清代中叶以来左手高度发展的进退（即左手在弦上的左右移动）技巧以新的生命力，为古琴艺术的更为深刻细腻的表现方法提供了更大的可能性。

　　新中国成立后，吴先生的古琴艺术有了新的发展。不但古代作品的演奏向着更为精深前进，并又向新的创造性领域突进。二十世纪五十年代之初，吴先生创作了在古琴音乐史上具有重要意义的新曲《胜利操》。这是一曲对新生的祖国的颂歌，该曲在古琴的艺术风格和技巧两方面，都有很大的发展和创造，因此《胜利操》一出现，立刻引起了强烈的反响。1958年吴先生又把广为流传的歌曲《新疆好》移植到古琴上。这一移植对古琴的表现力和左手的表现技巧又有了新的推进。虽然这是一首比较小型的歌曲，但是它的旋律进行极不同于传统琴曲，它的热情活泼的情绪和少数民族的音乐风格，更不同于传统琴曲的表现。吴先生订下了适合新的需要的指法，又以娴熟的演奏技巧自如地体现出来，在音乐界和音乐爱好者中引起了热烈反响。吴先生在亲自革新的同时，又鼓励和指导他的学生演奏他的这些创新琴曲，而且鼓励学生移植现代题材的歌曲、创作现代题材的乐曲。1958年吴先生曾在演奏会上与西洋乐器大管合奏，还带领三个古琴专业学生演奏用和声复调手法新编的古曲《渔樵问答》，在多次公开演出中受到热烈欢迎。有的作曲家用西洋管弦乐器和外来作曲法改编移植古琴曲，也都受到吴先生的热情支持和充分鼓励。

　　吴先生的创造精神也体现在乐器改革上。早年，吴先生在修理古代良琴的同时，还亲手制作了不少新琴。1958年，吴先生对古琴进行了大胆的革新，在结构和造型上都有极大的改变，使音量扩大了一倍。1960年，吴先生与乐器厂共同进行钢丝尼龙弦的研制，"文化大革命"开始后被迫中止。1974年又继续进行，终于制出了合用的钢丝尼龙弦，受到国内外广大琴人的热烈欢迎，解决了多年来丝弦音量小、噪音大、易跑弦、易断弦等问题，成为古琴发展史上一个重要的变化。

　　在艺术的海洋里广泛汲取，在古琴艺术的征途上勇于前进，从而造就了这位影响广泛，具有深厚传统风格和鲜明时代光彩的古琴家。吴景略先生数十年的艺术劳动在古琴音乐史上所占有的一页，必定会随着历史的延续而愈显其重要的。

# 第三节　管平湖

　　管平湖先生（1897—1967）琴风古朴淳厚，灵动雄浑，与查师、吴师琴风截然不同。如从形态、气势、神韵看，查师似泰山：庄严、阔远、敦厚、峻朗；吴师似黄山：巍峨、灵秀、豪迈、壮丽；管先生应似华山：雄伟、沉着、坚毅、明快。

　　管先生最有影响的代表性曲目应属《流水》《广陵散》《欸乃》《离骚》《获麟操》。

　　《流水》可谓中国第一名曲。凡是略有古代文化知识的人都会被"伯牙弹琴子期知音"的故事所感动，而有不少人即使没有听说伯牙子期的故事，也知道友谊的最高境界叫"知音"，而且即使不清楚其具体内容，也知道"高山流水遇知音"这句流传千古的名言。

　　《流水》一曲不可能是当年伯牙为钟子期所弹的原作。因为第一，那

是即兴演奏:"伯牙方鼓琴,志在高山","少选之间又志在流水",弹琴之人不可能将当时心思所在的即兴一挥全部记住。第二,当时尚无记谱法,即使一弹之后就全记住,也不可能记写成谱,因为伯牙是春秋时人,而传说中的琴谱首创者是战国时的雍门周。因之《流水》是后世琴人的拟作,而且是在流传中被丰富发展而成熟为经典之曲的。尤其在《神奇秘谱》载有此曲之后,经《天闻阁琴谱》传播渐广,而管平湖先生的演奏更将张孔山所丰富的"七十二滚拂"做了非常有力的发挥,特别是通过电台广播及后来出版唱片,又拍了电影纪录片在各地放映,一举扭转了之前人们对古琴的误解。此曲的正面意义于琴的艺术特质、艺术表现,是无可比拟的。二十世纪七十年代美国向太空发射的宇宙探测器上所载的唱片就收录了管平湖先生演奏的《流水》全曲,作为人类文明的代表,以联络可能存在的外星智慧生物,则此曲的影响之大之广更是中国音乐中无可相比的了。

管先生《流水》的演奏,于古朴沉着中又充满宏大明快之气,这源于他的演奏中左手的移指迅捷、方正而流畅,且大量用"猱",使音乐的活力更为明显。孔子说"智者乐水",管先生演奏的《流水》不仅体现了此曲原本所表现的智者的聪慧、敏锐、旷达,同时通过演奏的技巧、指法运用表现出灵活、飘逸、敏捷的风格、韵味、气质、神采,充分展现了《流水》的形与神。

《广陵散》是管先生二十世纪五十年代前期打谱的,随之录音、发行唱片,出版了减字谱与五线谱对照的乐谱,传之于世,影响深远,这是伟大的历史功绩。这巨大的艺术成果不但使此沉寂了六百年左右的、来源于两千年前汉代的琴曲之王得以复活,而且用它的音乐实际证明了古琴艺术在一千多年前唐代定谱时就具有的令人惊叹、感动和佩服的艺术高度、技巧难度和思想深度。

古琴艺术在清代后期走向衰微,经二十世纪初查师、吴师诸前辈奋力抢救,至五十年代得国家之力初复生机之时,仍难为社会所接受。管平湖先生一曲《流水》,经电台广播、电影放映,令人眼前一亮,精神一

振，感到大不同于以往所接触到的琴曲的或徐缓、或安静的超然淡然之情。至《广陵散》一出，使人更加惊叹其神采、气度、规模、技法远胜寻常所见琴曲，但这都是基于以往人们对古琴"难学易忘不中听"的成见对比而生。对于广泛涉猎全方位多种音乐艺术的音乐家或欣赏者而言，却仍显不足。所以现代古琴艺术最重要的知音、最有力的后盾、最大的引导者，第一任中国音乐家协会主席吕骥先生在《琴曲集成》的序言中提到《广陵散》时写道："封建时代的砂轮磨掉了它的斗争的火花。"至二十一世纪还有音乐学家在课堂上说，古琴音乐是平淡的，并以《流水》《广陵散》为例。管先生当时的演奏确实超过往常琴曲的表现，对琴人、对当时能听琴者已非常数，但当时的演奏仍未能令吕骥先生感到其斗争精神，当时的唱片也令今天的音乐学家认为《广陵散》亦属平淡。究其原因其实主要在于两点：一是演奏速度偏慢，二是力度缺少变化，即许多应当激昂慷慨、急切壮烈之处力度和刚度不足；另外，某些音型、节奏未能集中也有一定影响。例如"历劈"一组指法在《广陵散》多次运用，管先生在《广陵散》中采用两种音型，一种是密集而有刚劲之气的，一种是旋律性而呈稳重之感的。此指法的组合音型在音乐中产生了一种坚定、刚毅之气，正与聂政正义精神相合。既然已采用密集音型而又有这种坚定、刚毅之气，似乎就不必再变化为稳重型的旋律性节奏。又如，有左手按三弦九徽、右手滚七至一弦的句子，有时管先生是一气到底，最后三个音又都在宫音上，甚有气势；但有时又用了稳重的旋律式的节奏，减少了音乐的强劲壮伟之感。而在这两种音型的处理上，吴景略先生的《广陵散》都统一"历劈"为密集音型，"左按三弦十徽，右滚七至一"都用一气拨出的密集而有力的奏法，使得此曲的精神、气势加力甚显。

经过将"历劈"与"左按三弦九徽，右滚七至一"都用为密集型，再将演奏速度适度提高，在音乐表现应属激情之部分，句法的轻重变化加强，《广陵散》的音乐明显呈现激昂慷慨、坚毅强劲的形象与气度，与"聂政刺韩王"的思想内容相吻合。在多种类型、多种场合的演出中，这

种类型处理都能有力地感动听者。吕骥先生所讲的《广陵散》应有的
"斗争火花"乃得以明显展现。

《欸乃》一曲是管先生打谱琴曲中流传最广的一首。约在1959年冬
天，北京古琴研究会在北京市内沙滩地方的中央宣传部礼堂演出，笔者
第一次听到此曲。当时是管先生与中央民族乐团的邓修良先生二胡合奏
此曲的节选本，引起人们的极大注意。其后不久，在吴景略先生为我上
的主科课内，安排了此曲。在二十世纪六十年代之初，溥雪斋先生在多
次演出中安排了我吹箫与他合奏此曲。到了二十一世纪之初，可以说已
是多数琴人所喜弹之曲。

《离骚》一曲是管先生打谱成就中的又一重大贡献，引起了很大的关
注，产生了巨大的影响。这是一首题材厚重、篇幅较大、音乐表现鲜明、
气度古朴、情绪对比鲜明的经典之曲，它恰当地表现了屈原真挚而又豪
迈、沉重而又激昂的忧国忧民的感情和精神。

此曲为十八段。在二十世纪八十年代，中央人民广播电台编制端午
节纪念屈原节目中要用此曲，但时间须在五分钟以内。编辑邀请笔者，
按这一要求在电台对管先生所弹奏的录音加以节选，剪辑至五分钟之内，
并得以在节目中采用播出。所幸基本精神未失，音乐思想感情依然，音
乐亦连贯，有完整感。在笔者日后的多次演出、录制唱片、演讲、教学
中，都用这一节本，得到了听者充分的肯定。

《获麟操》是管先生打谱中又一项经典之作。此曲风格古朴、简洁、
真挚，音乐生动、优雅中有一种凝重与隐隐的感伤，将孔子为麒麟出现
在不该出现的乱之将生的时代而悲叹的主题，恰如其分地表现了出来。
这是一首很古的琴曲，所用的慢一三六弦，属以四弦为宫的相当于现在
定弦音高的G调，在传统琴曲中少用，故更有特别的价值与意义。因此
《获麟操》不仅在音乐艺术上、学术意义上、历史价值上具有重要位置，
而且也是在教学上、演奏技法上及音乐会演出上应该加以重视的经典
琴曲。

# 第四节　张子谦

张子谦先生（1899—1991）是今虞琴社创始成员之一，二十世纪七八十年代接任今虞琴社社长。张先生的琴风、琴境在《蕉庵琴谱》本散板《梅花三弄》《龙翔操》中有精彩的展现。所精的《蕉庵琴谱》本《平沙落雁》也是他影响甚广的风格潇洒、神韵超脱的实例。

张子谦先生的三个代表性琴曲《龙翔操》《梅花三弄》《平沙落雁》都是受自扬州琴家、被尊为近代广陵琴派代表人物的孙绍陶（1879—1949），所据之谱为《蕉庵琴谱》（1868年刊）。散板琴曲《龙翔操》《梅花三弄》成为张子谦先生琴风的最为充分的体现者。尤其《龙翔操》一曲的演奏更是气韵洒脱而又句逗严谨、鲜明灵动、挥洒自如，在二十世纪三十年代即有"张龙翔"之号。散板《梅花三弄》同为张子谦先生的具有象征意义的代表性琴曲。而《平沙落雁》却是有明确的严格的拍子，如此琴风是个人艺术面貌还是有所宗？应该是有所宗而成就个人艺术硕果者。刘少椿先生（1901—1971）同为孙绍陶弟子，《平沙落雁》一曲，张子谦先生以严格的节拍演奏，而在刘少椿唱片中却是散板琴曲。不但此曲，刘少椿先生唱片中的《墨子悲丝》《山居吟》《梧叶舞秋风》《良宵引》这些受自孙绍陶之曲皆属散板琴曲，刘少椿先生最为代表性琴曲《樵歌》同样是散板之类。这些曲子所表现出的散板应是孙绍陶依《蕉庵琴谱》所传的广陵琴派的风格特征。与刘少椿先生演奏实际表现相比，张子谦先生在《龙翔操》《梅花三弄》中的风格、气度、神韵更显得鲜明而浓郁，更为热情而生动，在《平沙落雁》竟变为具有鲜明而严格的节奏的琴曲了。所以，张子谦先生的个人艺术贡献是令孙绍陶所传的广陵派琴风更加鲜明生动的同时，还将《平沙落雁》变为入拍的有节奏琴曲。张老之《潇湘水云》得自查阜西先生，是节奏严格的指法丰富、内容深远厚重的经典，自然亦不同于孙师所传的广陵琴派及《蕉庵琴谱》的艺

术面貌，足见张子谦先生所呈现的广陵派琴风，是有了扩展和变化了的
艺术智慧的贡献。

# 第五节　溥雪斋

　　溥雪斋先生（1893—1966）名溥伒，姓爱新觉罗氏，原为清朝皇族，
道光皇帝曾孙，曾有贝子爵位，是北京古琴研究会的第一任会长（建会
之始称理事长）。早先师从贾阔峰学琴，属清末北京著名琴家黄勉之的
再传弟子。溥雪斋先生自幼学书画，后又学会三弦，因技法精湛被称为
国手。二十世纪三十年代参与创办辅仁大学美术系并任教授兼系主任。
二十世纪五六十年代任北京中国画院名誉画师、北京市书法研究社社长。
溥雪斋先生亦善围棋，笔者二十世纪五六十年代在溥先生家得见客厅桌
上有棋盘、棋子罐，亦曾听他讲与人下棋的话题。明清以来，在民间故
事及小说中讲到理想中的文人、优秀的才子，定是"琴棋书画样样精
通"，但在几千年的中国文化真实记录中，真正的"琴棋书画样样精通"
者只溥雪斋先生一人而已。"琴棋书画"样样皆能的文人也许各代都有存
在，但能至样样"精通"之境者，我相信除溥雪斋先生，不曾有第二人。
优秀琴家又兼精书画者，古代几乎未见记载，今日琴艺及书画皆可列为
优秀，即琴艺在琴界具优秀之位，同时书画在书画界具优秀之位，亦难
有可以认定者。更何况能围棋者甚少，有较高水平者更少。故而古今能
称"琴棋书画样样精通"者，溥雪斋先生一人而已，自信绝非妄语，实
属极可珍视之仅有之例。

　　溥雪斋先生有极高的艺术修养，有极高的音乐才能。他的三弦演奏
继承了皇家贵族音乐传统精华，演奏技巧高明，很早就将琵琶技巧纳入
三弦运用，吸收琵琶轮指、扫弦等指法，甚至能用三弦弹琵琶名曲《十

面埋伏》《霸王卸甲》。二十世纪五十年代，民族音乐界所尊的三弦国手第一位就是溥雪斋先生。在二十世纪五十年代北京古琴研究会的大型音乐会演出中，古琴合奏《平沙落雁》或《普庵咒》，都由溥雪斋先生领奏。当时唱片的录制发行极难极少，溥雪斋先生所奏《梅花三弄》《普庵咒》即由中国唱片公司录制发行了两张唱片（即每片一曲）。五六十年代之交有不少次国家性质的演出邀请溥先生，我有幸以箫与他合奏而配合他的演出，直接经历和见证了溥先生的古琴艺术地位及影响。

# 第六节　姚丙炎

姚丙炎先生（1921—1983）按辈分，属查师、吴师、管师晚辈，按年龄在查师、吴师、管师晚年的弟子与此三位前辈之间。祖籍杭州，十七岁至十九岁在上海读书，继而回杭州在银行任职。1952年定居上海，在原电子仪器厂任会计，至1979年退休。少年时曾得琴人汪剑侯指教。1946年二十五岁，开始师从五十二岁的琴学琴艺成熟时期的徐元白学琴，这应是他正式进入古琴艺术领域的开始。一年后即在杭州青年会做他此生的第一次古琴独奏演出。至二十世纪六十年代参加上海"古典民间音乐演奏会"、第三届"上海之春"音乐会及北京"独唱独奏音乐会"正式演出，成为一位跻身于更广音乐范围的优秀的琴家。

姚丙炎先生的演奏流畅生动，潇洒明朗，有鲜明的音乐美感，是"二十四琴况"中亮、丽、采的恰当实例。二十世纪七八十年代受聘为上海音乐学院客座古琴教师，亦吸引香港及美国琴人前来求教，则已成为名实相副的专业琴家了。

姚丙炎先生的音乐高才、治学大器，也表现在他成功的打谱贡献上。姚先生二十世纪六十年代所打的《酒狂》完成不久，即传到北京，吴景

略先生在中央音乐学院古琴专业教学中采用为教材，溥雪斋先生在重要演出中用为正式曲目，更进而传至全国，以致今日成为天下琴人的必弹之曲。虽然在传到北京后，吴师、溥雪斋先生将原打成的6/8到底的节奏中每句最后一个"撮"音由三拍减为二拍，全曲变成了6/8、5/8结合的句法，但其音乐内容、风格特质依然是姚先生所揭示的原作的根本形态与神韵。姚先生所打的《大胡笳》亦是非常成功的古琴艺术探源之例，基本接近此曲原貌，令弹者、听者身沐唐宋琴乐古风，领略唐宋琴乐情怀。《孤馆遇神》的打谱极有特点及个性，令听者惊奇感叹，而这又是古今琴家中极为少有而可贵的。姚丙炎先生的古琴艺术有严格的传统法则与传统精神，有恰当的内容判断与内容表现，有充分的时代理解与时代气韵，是古代经典具有的生命力的充分展示，并且为海内外古琴界欣赏，成为近代古琴史中甚有光彩的篇章。

# 结　语

　　古琴音乐在中国古代音乐中有着最高的地位。在西周曾是每个有身份的人所必需的："士无故不彻琴瑟。"直至二十世纪初期，一直是文人贵族的艺术。二十世纪中期至今，又成为如诗经、楚辞、唐诗、宋词般社会文化的组成部分，呈献于整个中国社会。虽然已从十九世纪以来严冬般的冷门境地进入到今天的初夏之暖，却仍未完全摆脱衰落的可能。二十一世纪初，经中国政府申报，古琴艺术由联合国教科文组织认定并宣布为"人类口头与非物质文化遗产代表作"，成为全人类应予关注及保护的文化瑰宝。二十世纪五十年代全国能琴者不足百人，外国人中能琴者不过二三人。八十年代古琴艺术开始复苏，今天中国大陆可能已有五十万以上的人弹琴，外国人中弹琴者可能也有数百之多，而且在国外有北美琴社、伦敦幽兰琴社、东京琴社等经常组织古琴教学及演出等活动。

　　在中国大陆近几十年来，不但中央音乐学院、中国音乐学院、上海音乐学院、天津音乐学院、四川音乐学院、沈阳音乐学院等音乐院校设有古琴专业本科、硕士研究生学位的教学，不少省市的琴社、琴会亦在不断发展。另外，以三十册《琴曲集成》为代表的古琴书籍得以出版，种类繁多、数量巨大的古琴唱片出版发行，电视台制作播出古琴节目，互联网中古琴信息增多，古琴音乐会场次渐多，许多琴家应邀到不少国家演出、讲学，这些活动与成就都远远超出前辈琴家的希望和想象。而且，随着我国社会的迅速发展，古琴艺术也成了某种意义上一定范围内的热门话题，而且似乎在文化人、在白领人士中出现了一种潮流。这样

一种急速扩充的倾向，不可避免地出现了某种程度的混乱，虽然令人不安、令人遗憾，却又是历史发展中常常出现的不可跨越的过渡时期。

作为和唐诗、宋词、长城、秦兵马俑一样的传统文化，古琴艺术应成为每个中国人应有的基础知识，它是有三千年历史的经典文化，是现存世界上最古老的、活着的、成熟的、有着丰富遗产的音乐艺术之一。它高雅、高尚、高贵，但高而可攀；它深刻、深厚、深远，但深而可测；它神圣、神妙、神奇，但神而可解。既能表达思想，寄托感情，又能感动他人，修养自身，是中华民族祖先给我们留下的对人类的伟大贡献。无疑，我们应该虔诚地保护、学习、研究、传播、发扬这伟大的艺术，这是一项崇高责任。

# 附　录

## 一　《欸乃》辨说

"欸乃"应读为ǎo ǎi，是呼喊的声音，即纤夫或船夫的呼号，但诸多论述文章或音乐解说常将"欸乃"两字解释为"橹声"或"桨声"，不可不辨。自二十世纪六十年代初古琴大家管平湖先生将古琴曲《欸乃》完成打谱，在多次音乐会上演出其节本之后，不久即传遍大江南北，今已成为几乎琴人必弹之经典，但对此曲的标题读法及乐曲本义尚有歧异之见，不可不辨，不可不说。所谓辨说者，乃求其正，指其误，详其意。

### （一）"欸乃"读音之辨

古代诗中多有"欸乃"二字出现于有关渔父、船夫之作中。于今又有民族管弦乐曲《春江花月夜》中《欸乃归舟》一段。关于这些见于诗文音乐中的"欸乃"二字的读音，除琴人在说琴曲《欸乃》时读之为"袄矮"（ǎo ǎi）之外，几乎人们都读为"欸乃"（ǎi nǎi）。

《康熙字典》中解"欸"字时所引《唐韵》《集韵》《正韵》《韵会》等多种古籍，皆指"欸"音同"哀"或"唉"，"乃"读本音为"迺"（nǎi），但其中《韵会》的一段颇长的释文却揭示了当时的另一种读音"袄霭"（ǎo ǎi）存在的可能：

> 后人因《柳子厚集》中有注字云："一本作袄霭"，遂欲音"欸"为"袄"，音"乃"为"霭"，不知彼注自谓别本作"袄霭"，非谓"欸乃"当音"袄霭"也。

这一段文字本意虽然是想告诉我们，《柳子厚集》的不同版本中用了"袄霭"两字，而不是"欸乃"两字，并不是说"欸乃"两字应读为"袄霭"两个音，却令我们必须思考：为什么同一首诗，同一处用词，在另一版本中（应是《渔歌调》一诗中"欸乃一声山水绿"一句）会有这样不同的用字。正是这一异本现象，令我们看到，这一句诗中不同版本上的两种不同之字都是形声字，不只义同，而且音同，因为音义皆同才不会因版本之异而损害原诗之本义。《韵会》在这段文字的前面部分恰恰告诉了我们情况正是这样：

> 又按《项氏家训》曰："《刘蜕文集》中有《湖中霭廼曲》，刘言史《潇湘诗》有"闲歌暖廼深峡里"，元次山有《湖南欸乃歌》，三者皆一事，但用字异耳。

这正是说"霭廼""暖廼"都是"欸乃"的异写，并且恰恰是字虽异，而音同义同，反之，也正是告诉我们恰因为音同、义同，才使"欸乃"被"暖廼"或"霭廼"所替代。同理，《柳子厚集》中的"欸乃一声山水绿"既然有异本"袄霭一声山水绿"，则必因"袄霭"确为"欸乃"的另一读音，才有与上文所引之例逻辑相同的异本。而且"袄霭"两字之音才与歌唱中作为虚字、衬腔的需要及实际状况相符，才在呼号时歌唱时明朗而顺畅。而音"霭廼"于读或无碍，却不宜入歌，更不能作为动作整齐、引发力气的号子音调，用以呼号或歌唱。尤其柳宗元诗中"欸乃一声"明明是一声呼喊，如呼声悠长辽远，其音必如"袄霭"（ǎo ǎi），渔翁在"西岩"之下，面江而呼，必须自然顺畅。常见的"噢""唉"之外，还有"嘿""呦""哎呦""哎呀""啊呀"等等，这些皆为开口音，都用为呼号、喊叫。而"霭廼"两音，前者开口音，可以高亢明朗，后者"廼"音却是抵齿的前舌音，不宜放出明朗的长音，何况其韵又归于合口，更不适宜呼号之需。古人写诗为文佳者皆本于客观实际之存在及可能，"袄霭"的读音才是诗文中"欸乃"二字的实际音义。此两音本是存在于民间劳动生活的呼号音调，因无典籍先例可循，文人只能择相近之字拟写而用了"欸乃"二字，又有"袄霭"之另本，更有"暖廼""霭廼"之异读。字音歧义之发生并不足怪，如不刻舟求剑，纸上谈兵，而以实际社会

存在为依据和出发点，则可信渔父也罢、纤夫船夫也罢，在呼号高喊之时绝非"暖廼""霭廼"，必为"袄霭"，亦即"欸乃"之音必为"袄霭"。

（二）"欸乃"表义之辨

上文之辨已指明"欸乃"应是呼喊的声音，即渔父或船夫的呼号，但诸多论述文章或音乐解说常将"欸乃"两字解释为"橹声"或"桨声"，不可不辨。

首先，古人对于橹声或桨声是有形声之词记写的，那就是"咿哑"，这在明代琴歌《渔樵问答》的歌词中有明白而恰当的使用："橹声摇轧那咿哑。"这与近代人或今天用"吱吱嘎嘎"来写是十分相近的，是摇橹或划桨时橹与桨和船上的支点相磨的声音，而"暖廼""霭廼""袄霭"的声调明显不能和它联系在一起。人们常作为"欸乃"例证的柳宗元诗中名句"欸乃一声山水绿"恰是证明，夜宿江边的渔翁早上醒来用江水烧开水，在此情景限定下，"欸乃"所形容的只能是呼号声，而绝不可能是橹声或桨声。

"渔翁夜傍西岩宿，晓汲清湘燃楚竹。烟消日出不见人，欸乃一声山水绿。回看天际下中流，崖上无心云相逐。"——此诗写得十分清楚，渔翁是在江边夜宿之后，晨起点燃竹子烧水，应是准备晨炊，既不可能去摇橹也不可能去划桨，而且明明是"欸乃一声"。如果是晨炊已罢、早餐已毕，开始离岸，摇橹或划桨则必应是连续不断，怎么可能一声即止，必定是"欸乃声声"才对，可见"欸乃"一声是渔翁面对清江的一声呼喊，"欸乃"就是呼喊的"号子"声。

（三）《欸乃》曲义说

对于《欸乃》一曲所写，历来几乎都作为渔父之歌解，并且多引上文所提的柳宗元《渔歌调》为例，今天琴人在演奏管平湖先生打谱的《欸乃》时也常这样理解或说明。但从管先生打谱所展现的音乐实际来看，却非常明确地是在表现船夫或纤夫的劳动和心情，形象生动，感情鲜明，而不是渔夫在渔事或归船时摇橹、划桨时的声音及漫歌的情景表现。

在管平湖先生打谱的《欸乃》中（以下简称管谱《欸乃》）有非常明显的一呼一应的号子声调多次单纯出现或变化出现，是十分重要的形象

展现和情绪表达。有时是有力的，有时是沉重的，有时是急促的，是不同情形下的劳动，也是不同状态下的心绪。

这号子声调第一次出现是中速情况下相呼应的单音，由两个两拍的单音音型再压缩成一拍，稳健中形成一种鲜明的劲力：

谱1

这一段落的最后四小节旋律性很强，但其基础乃是 mi mi sol sol 同音重复成的号子声的发展。

在下一次出现时，这同音重复的音型经过强的两次重复，明显地压缩再展现：

谱2

此后在羽音上做了指法的改变，成为较密集节奏型的同音重复，成为一种急促的呼号。

谱3

　　第四次重现的同音重复音型用固定低音的双音加强了力度，节奏由宽而突然紧缩，再有力地放宽，更加强了音乐的激情与张力，并且有厚重之感，是一种更为顽强而紧张的情绪下的呼号。

谱4

　　第五次同音重复的音型出现时，用了八度双音。在演奏时处理为显著放慢的速度，表现的号子声成了辛劳中的沉重心情体现，然后回到原速做一次同音重复，恢复了生气与活力。

谱5

上述五例都是在变化发展的呼应相接的号子音型中，表现船夫或纤夫艰辛劳作的情景，展示给我们的是我国古代许多绘画中所呈现的江畔一行纤夫拉船前行的景象。完全可以确信，这一曲是古琴音乐中难得的、声情并茂的精彩之作，所写的正是纤夫的号子声中的劳动与心情。

至此，"欸乃"的读音及古琴曲《欸乃》所表现的内容，可以说比较明确了。

（原载《人民音乐》2006年第7期）

## 二　千年宝器——传世唐代古琴

作为中华文明的代表，作为中国奉献给世界的智慧结晶——"人类非物质文化遗产代表作"古琴艺术，经过一千多年难以计数的重大历史劫难与变迁，竟得以有二十张左右的唐代制作的古琴保存到今天，极为值得庆幸。这些琴即是：北京故宫博物院的"九霄环佩""大圣遗音""飞泉""玉玲珑"，台北故宫博物院的"万壑松涛""春雷"，辽宁省博物馆的"九霄环佩"，旅顺博物馆的"春雷"，中央音乐学院的"太古遗音"，山东省博物馆的"宝袭"，湖南省博物馆的"独幽"，中国艺术研究院的"枯木龙吟"，中国国家博物馆的"九霄环佩"，王世襄原藏"大圣遗音"，汪孟舒原藏"春雷"，高仲钧原藏"老龙吟"，何作如先生现藏的至德丙申年（756）款"九霄环佩"，日本东京博物馆的"开元"款琴，美国华盛顿佛利尔美术馆的"枯木龙吟"。至于日本正仓院藏"金银平纹琴"，有郑珉中先生论文精深的考辨，可以相信是日本古代的制品，再与原法隆寺藏、今由东京博物馆收藏的"开元"款琴相比照，明显看出即仿于此。

在其中十二张被笔者实际弹奏的古琴中，有八张音质极佳，由于当时即是上品，又经过一千多年在自然环境中的冷暖、干湿变化，及琴人以正确方法恰当、充分地弹奏，音韵之佳已远超过唐代之后及今所有能听到的琴的音质。琴人们常常赞为极致的古琴"九德"已不能充分表达其音韵之佳。这八张极品唐琴是：北京故宫博物院的"飞泉""玉玲珑"，台北故宫博物院的"万壑松涛""春雷"，旅顺博物馆的"春雷"，天津高仲钧先生之"老龙吟"，香港何作如先生之"九霄环佩"，王世襄先生之"大圣遗音"。

除琴人们常常着意追求的"松""透""圆润""苍古""雄浑"之外，更有一项突出的特别之处，这八张琴的左手按弦、右手拨奏的"按音"，由琴左端的低音区逐渐向右的高音区，七条弦在各音位按弹，音色、音质极为一致，令人明明知道音已提高了一个甚至两个八度，但却又清楚

地感到音色、音质完全没有改变。除此八张精品唐琴之外，古今中外所有乐器，甚至声乐，必定高八度的音比较亮而窄。当然这也是音色、音质表现的需要之一，但这八张唐琴的高低音完全统一，也具有高音应有的明朗、集中、坚实，能充分满足音乐形象与感情、意境上的表现需要，这才是奇迹之所以为奇迹的关键之处。尤其令人惊奇的是，这八张琴中，香港企业家何作如先生所收藏的制于至德丙申的"九霄环佩"更有神奇之象：琴的高音区按音比低音区按音十分显著地宽厚。具体说，第五徽各弦按音比第九徽各弦按音、第四徽各弦按音比第七徽各弦按音都显著宽厚。这一现象明显超出乐器原理，超出声学原理，我只好用"神奇"二字来表达陶醉与惊叹之情。在许多次实际演奏演出中，在中央电视台录的音乐节目中，在公开出版的一张唱片中，此琴之妙都有充分地体现，并令听过此琴的人们惊异与激赏。

至德丙申"九霄环佩"的出世，看作今天琴坛至幸之幸应不为过。2003年夏，唐琴至德丙申皇家所制之琴"九霄环佩"惊现北京嘉德拍卖会，以总价人民币340多万元被何作如先生竞得，成为当时最古之琴的最高之价，举世瞩目，激醒社会上的良琴收藏意识。以至在同年11月嘉德再推出同时期同为皇家之制的"大圣遗音"时，虽然底板上部有显著的较长裂痕，却终以人民币890万元拍出，琴坛为之震惊。以此推想，何先生所竞得的"九霄环佩"今日其价当远在"大圣遗音"之上，令人不得不佩服何先生在竞得之后回答记者之问时说"太便宜了"之气度和见地。

世界现存可确信为唐代的古琴不超过二十张，名为"九霄环佩"者四张，一在北京故宫博物院，一在中国国家博物馆，一在辽宁省博物馆，一在何作如先生手上。虽尺寸各有不同，但形制则完全一致。北京故宫博物院"九霄环佩"腹内刻有"开元癸丑三年斫"的年款，但开元三年（715）乃乙卯，而非癸丑（713），这一年是唐玄宗李隆基登基后之先天二年（713），当年又改元为开元元年，因此"开元三年"之"三"或为原用墨书之"元"字，因年深日久字迹不清导致误刻。笔者尚无机会察看此琴腹款，不知确否如此，如"三"字确非"元"之误认，则系伪款。

　　国家博物馆之"九霄环佩"腹款已不可辨认,1980年前后我和吴景略师一起去看,反复观察并得以按弹,却实在无法看清楚腹内之款。辽宁省博物馆之"九霄环佩"尚未发现有年款。四者相比,开元癸丑及至德丙申"九霄环佩"更为可贵。

　　现知有至德丙申款之唐琴有三:一为何先生所得,另一为北京故宫博物院之"大圣遗音",再一即王世襄先生藏、2003年11月在北京嘉德拍卖会上被人竞拍之"大圣遗音"。有趣的是再次在嘉德现身的至德丙申琴,琴名不同,形制却完全相同,而北京故宫博物院的至德丙申"大圣遗音"与王世襄先生所藏过的至德丙申"大圣遗音"却名同而形不同。由唐至今,时过一千二百五十多年,战乱灾祸无法计数,竟能有三张至德丙申唐琴同时存世,真乃人间奇迹!

　　至德丙申是唐玄宗李隆基第三子即皇帝位时的建元之年,竟有即位建元之年的三张琴传至今日,我们认为这些应属为皇家庆典而制的成批之琴,如此才会有三张之多幸存于今。

　　以此看来,北京故宫博物院之开元元年之"九霄环佩"亦应是李隆基在先天二年癸丑改元开元时庆典之制品。

　　至德丙申"九霄环佩"旧藏于上海吴金祥家。二十世纪五十年代笔者在中央音乐学院做学生时,曾偶听吴景略先生提过一两次,但并未有任何评语及说明。在2003年夏拍卖前预展时,我的古琴学生瑞士大使周铎勉先生打电话邀我同去观赏,并蒙展方特允,从展柜中取出,由我按弹。甫一落指,音入心脾,松透、苍古、润朗、雄沉,超乎想象,令人爱不释手,欲罢不能,喜形于色,兴奋不已,赞不绝口。恰《北京晚报》文艺部主任在场,第二天即见诸其报。又多日,香港琴人张庆崇君电话相告,此琴以人民币340余万元为何先生竞得,而最后另两家相竞者一为上海博物馆,一为香港名医。

　　2004年夏,张庆崇君忽来电话告我,何先生携琴至上海邀请众琴家相聚赏琴,希望我到会,并客气地表示往返机票及在上海期间食宿皆负责招待。但其时恰逢我7月23日、29日在伦敦亚洲艺术节有两场演出(每

次为半场节目），8月7日在南京文化艺术中心、8月12日在北京中山公园音乐堂有个人独奏音乐会，无法应何先生之邀，只好请张庆崇君代为致谢致歉，同时亦因不能再赏宝琴而遗憾。

至9月下旬，忽接张庆崇君电话，告诉我至德丙申"九霄环佩"到京，如果我有兴趣，可以送来我家欣赏。意外之喜，称谢同时约定时间。第二天下午三点，张君携琴前来。退下琴囊，置于琴桌，有旧友重逢之感，琴已换成钢丝尼龙弦，定常规之标准音高。略一按弹，其一、二、三弦宏松、润透、雄伟、深厚异常，音量强劲远高于所见过的古代良琴，四弦七徽以下，与一、二、三弦音质相同，六徽以上则明显减低，五、六、七弦则如常见之古代中等音质琴之音量，但整个琴音仍令人神驰，挥弦不已，欲罢不能。弹至四点多，渐觉四弦七徽以上音质明显改善，已与一、二、三弦一致，五弦七徽以下与一、二、三、四弦音质相当。至五点钟，则一至五弦上、中、下之三准音质、音量皆趋一致，而六、七弦七徽以下已成松透、深厚、润朗之境。至六点钟，六、七弦高音音质也变得松透润朗，相较之下，散音及泛音稍感不足。笔者怕是自己之主观错觉，一再问张庆崇君感觉如何，他也明确表示同感，两人皆兴奋不已。六点半许，张先生告辞，讲第二天何作如先生设晚宴相邀，此琴放在我处再弹一晚，第二日携去归还即是。我忙说："不可！此琴极端宝贵，我担待不起，请即带还。"

第二天晚宴，何先生还请了斫琴名家王鹏、我的国画老师潘素老师之女张传彩、画家边先生、北美琴社社长王菲等多位。宴罢，何先生又邀至怡清泉茶艺馆贵宾室，品他带来的珍贵的百年普洱茶。

此室石地面，硬质墙壁及顶棚，毫不吸音，在硬木桌上放好"九霄环佩"，略一按弹，奇音顿起。先弹一曲《梅花三弄》，之后分弦细品，则不但一至五弦胜于前一天在我处，六、七两弦五徽以下音质皆与一、二、三、四、五弦相当，再弹《流水》《酒狂》《欸乃》。愈弹其音愈佳，不止音质绝妙，音量也甚宏大，尤其低音之厚重雄伟，则明显超过我弹过的古今良琴。再后，作即兴演奏及即兴吟唱，此琴的音质、音量皆能

随心所欲。古典、即兴皆能充分展现神情意境气势心魂，举座赞叹，何先生尤为喜形于色。夜深，宾主尽欢作别。

其后，十月之初，在深圳、广州两次由何先生安排文人之聚，我得再以此"九霄环佩"展示古代经典之曲及即兴之奏之吟唱，听者反应亦如在京之时。

正式面向社会公开展示此唐代宝器，第一次是2004年11月24日在"金庸先生泉州文化之旅"的日程中，在福建泉州大酒店的会议厅举行的"李祥霆琴箫音乐会"。此番"泉州文化之旅"，当地为金庸一行（何先生为成员之一特地携"九霄环佩"前来，本人也荣为成员之一）安排有三场不同演出。一场为古老的"梨园戏"，一场为"福建提线木偶戏"，皆精彩之极。第三场的古琴音乐会在同一地点，其会议厅为厚地毯、软墙壁，顶棚也是吸音类材料，其厅大约百平方米，搭一约二尺高小台，未用扩音器。前一半节目为《流水》《广陵散》等经典古曲，后一半为来宾出题题诗，即兴演奏及即兴吟唱，演出受到热烈欢迎。结束后，坐在最后排的一些年轻记者前来看琴，略有对话。相问之下，他们说并未觉得琴的音量小，又一次证明了此琴的威力。

第二次公开用此"九霄环佩"是2004年12月18日，在浙江湖州市纪念元代名人赵孟頫诞辰750周年的文人雅聚上的"李祥霆琴箫音乐会"。此次曲目及形式与泉州之行相同，但会场大了近四倍，故用了扩音器，所幸音色、音质得到了充分的保证，亦在听者中产生了强烈影响。

第三次是广东新县国恩寺方丈升座大典开幕，第一项即我用"九霄环佩"弹《普庵咒》。国恩寺乃佛家禅宗六祖慧能出家所在，此大典乃是有中国佛协和国内各界知名人士出席及上万信众共同参与之盛举，何先生特地携琴及琴桌前来。会场主席台露天，用一个话筒，但音质未减，音量充分，六祖弘法在唐，此时以唐琴弹佛家之曲意义非凡，反响甚大。

至2005年春，4月14日，在北京钓鱼台国宾馆召开"2005可持续发展国际论坛"会议，何先生与会，又特地带来"九霄环佩"供我在该会的"李祥霆古琴经典及命题即兴音乐会"之用。会议厅极大，可坐数百人，

故用扩音，音质并未受损，音量亦恰当，包括荷兰公主在内的近百名与会者反应强烈。

此次再弹此琴，又有新展现的奇特之处：一至四弦五徽的高音区音质、音量竟然明显强于、厚于低八度的九徽之处，更为美妙而有感染力。天下所有弦乐器高音区要比低八度的音色明亮而窄小，这是乐器原理的普遍现象，而此番"九霄环佩"竟然超出乐器原理、乐器规律，实在是令人惊叹的神奇之宝。

5月14日，何先生又来京，为我在北海乾隆皇帝读书之园"静心斋"的"古琴之夜——李祥霆琴箫音乐会"带来了他的国宝级神品"九霄环佩"。初夏静夜，山上高亭抚神奇之琴，山下轩中来宾倾听，听者中多为国内外各界重量级精英。用唐代宝琴向他们展示中国第一名曲《流水》、现存世界上最古老的乐谱《幽兰》、现存世界上最古老的乐曲《广陵散》，于皇家历史名园，实乃作为中国琴人之至高之幸。

之后，应香港《明报月刊》主编兼明报出版社总经理潘耀明之邀作为特邀嘉宾，参加9月11日在香港举行的"世界华文旅游文学奖"颁奖典礼，以唐琴"九霄环佩"演奏《梅花三弄》《酒狂》《流水》。8月17日，应邀在香港城市大学中国文化中心举行了"李祥霆琴箫独奏音乐会"，再次以至德丙申"九霄环佩"感动了听者。此两次演出，何先生都一如既往，奉琴以成，更可一记笔者衷心之谢。

9月18日中秋之夜，在北京故宫太和广场举行的"太和邀月"大型中秋晚会，何先生又抱琴飞来，我演奏了中国第一名曲《流水》。

演奏前，有田青先生隆重说明此琴、此曲之重要意义。晚会为香港凤凰卫视与北京故宫博物院联合主办，2005年为其院庆八十年，而太和广场又是抗日战争胜利后举行日本投降仪式之地，凤凰卫视已做实况录像（已在2005年9月24日播出），则至德丙申"九霄环佩"又为更广大的人群呈现古代文明创下了纪录。甚奇者，当日阴天，但在准备《流水》演奏之时，月亮自云中渐现，演奏结束时月亮又隐去，田青先生特别点出，亦为上千名在场者见证。

　　我有此幸实是历史少有之遇。世上唐琴不足二十张，我亦有幸弹过其中十二张。其中八张音韵极佳，其余四张音韵或类普通明代琴或更下，而八张音韵极佳者，何先生之琴为最。尤可叹者，另外音韵极佳者，两张在北京故宫博物院，一张在旅顺博物馆，两张在台北故宫博物院，已不许人再触碰，从此角度看，何先生之"九霄环佩"如果当时成为上海博物馆藏品，则只能供人在上海隔着玻璃一观。如果被另外藏者买去，几乎可以断言，也不可能如何先生这样将琴借我一弹再弹，一再展示于社会公众，使古琴艺术成为中华文明至高至重的证明，成为人类精神文明的、活的组成部分。以天下常理，如此贵重的国宝级文物，在任何收藏家手里都是不可轻易示人的，更不可能再三再四以至更多次借人公开演奏。我曾以琴人身份四次向所认识的唐琴藏家恳求一见藏琴，结果遭两位婉拒，另两位只赐一面之缘，我便不敢再求。今我有此旷古未有之幸，皆在于何作如先生为至德丙申"九霄环佩"之主人。为什么何先生能有如此奇心奇举？反复思考，忽有所悟：唯有有思想、有文化、有财富，方可如此，三者缺一不可。

　　古琴作为乐器，最早见之文字记载的名琴有汉司马相如的"绿绮"、东汉末蔡邕的"焦尾"，而今传世古琴最早却只有唐代制品，这不能不令琴人思考、推究。其原因，固然古琴的制作在唐之前早已成熟，能充分表现历代琴曲精神，这在春秋以来的文献中都有记录，但作为一种乐器，必定是随着演奏艺术的发展、演奏者要求的提高，尤其在社会安定、经济繁荣、文化发达、需求激增的情况下，制作者才会被时代所推动、所牵引，通过数量的累积，因艺术品位、标准的要求，因经济条件的发展、购买力的提高，制作技巧、制作艺术得以迅速而大幅提高，制作高手不断出现。在完全理想的精品出现后，早期那些不能与之相比的琴，自会弃置不用。这一情况可从古筝、二胡、琵琶的现况看到，二胡和琵琶今天已是中国民族乐器最成熟、最普遍的乐器，二胡、琵琶更是专业民族乐队的最主要乐器，其制作规格、工艺、造型、材质、音色、音质、音量，乐器性能的全部，都达到了完美之境，其制作水平和数量已达到社

会文化最发达的地步。现在这种状况是始于二十世纪五十年代，成于二十世纪八九十年代，大发展于二十世纪、二十一世纪之交。而二十世纪五十年代之前的古筝、二胡及琵琶制品现已无人提及，也许只有个别演奏者、制作人中有的人还能保留一两把。本人1958年入中央音乐学院时所见到的同学及老师所用的二胡、琵琶及当时市面所出售的二胡、琵琶，现在早已不可再见了，所以当年由隋入唐的古琴制作、使用和传播情况应与前述古筝、二胡、琵琶情况相类。

在唐代以前文献中，被提及的名琴都是因弹者而见重，比如司马相如的"绿绮"，蔡邕的"焦尾"等。嵇康《琴赋》中对琴的制作，就寻求良材、幻想巧匠（但所提及的在历史上并未以斫琴见称）、筹划施工、设计形制、描绘装饰等，用极为神奇华美的文字来表达，却未涉及他自己所用之琴的制作者具体是哪位能工巧匠，更未在其文字中提及当时或其先之"绿绮"、"焦尾"（蔡邕得良材却未言及是其动手自斫）琴的制作高手。可见当时尚未产生极出众的人物，也说明斫琴工艺本身尚未发展到唐代那样的精度和高度。

唐代斫琴名匠见之于文献者虽然多于其他各朝代，但人数仍有限，事迹仍极简略，且多是只有一个名字而已，实是憾事。

最早在《琴书大全》所录唐陈拙《琴书》中记载了唐代影响力最大的雷氏一族精于斫琴的事迹。《琴书大全》刊于公元1590年，距唐已有六百年。但刊行者蒋克谦的高祖是嘉靖皇太后的父亲，乃正德（1506—1521）嘉靖间人，居显贵之地位，性嗜琴，尤其有条件又有强烈兴趣从宫中所收琴类文献"往牒"中寻求"有关于琴者"，亲自摘录，定能得到早期史料。查阜西先生即在他撰写的《琴曲集成》据本提要中明确指出，"此书搜集古代琴书甚多"，包括了唐代赵耶利、陈拙两人的指法材料，所以涉及陈拙所著的《琴书》也应是有据而可信的。

《琴书大全》第四卷末《琴工》部分引述唐陈拙《琴书》说：

> 斫制者蜀有雷霄、郭谅，吴有沈镣、张越。霄、谅清雅而沉细，镣、越虚明而响亮，有唐妙手，吴蜀无出四人。

进而具体记写了"明皇返蜀，诏雷俨充翰林斫琴待诏。父子工习，三世不绝"，进而详写到雷琴的声音、造型，更为难得：

> 雷氏琴，人间有之，多灵关样，比他琴例，皆长阔。临岳虽高，至于取声处，其弦附面，按之不攲。吟抑停歇，余韵不绝，此其最妙也……雷氏之琴，其声宽大，复兼清润，含蓄婉转，自槽腹出，故他琴莫能及也。龙池内有题雷震或雷霄者，岂其伯仲乎。又有雷威、雷俨或云霹雳手，皆雷氏一门也。

这一段记载所传递给我们的信息甚为丰富而有极重要的意义。

首先，陈拙在《琴书》中讲到"有唐妙手，吴蜀无出四人"，即蜀地雷霄，郭谅，吴地沈镣、张越。陈拙是晚唐人，他讲到"有唐"则是基本涵盖了唐代此前的全部历史时期。而首言雷霄，则雷霄当是雷氏以斫琴名于世的序列第一人。接下来陈拙记述有"明皇返蜀，诏雷俨充翰林斫琴待诏。父子工习，三世不绝"，则可知雷霄在先，雷俨在后，父子相承并有续传。霄传俨，成为一传，俨有子承，成为二传，是为"三世不绝"。在述及"龙池内有题雷震或雷霄者，岂其伯仲乎"中可以看到陈拙见到的雷氏琴中所题两个同以雨字头为名的"霄""震"可能是弟兄关系。下面又说到"又有雷威、雷俨或云霹雳手，皆雷氏一门也"，可以理解为雷威与雷俨皆为雷霄的后辈，并是雷氏一家。而"或云霹雳手"极为可能是雷俨已成斫琴高手，所制之琴音声"宽大"有力，"复兼清润"，而获"霹雳手"之名，已大异于雷霄琴之"清雅而沉细"。雷氏琴"比他琴例皆长阔"而音质却有"宽大复兼清润，含蓄婉转"与"清雅沉细"之两类。可以得知，初期雷霄琴以"清雅沉细"为特质，其后则发展为"其声宽大，复兼清润，含蓄婉转"则应是在雷俨之琴的体现。

在陈拙这一记述之始，讲到吴蜀四位是有唐以来最优秀的斫琴师，对雷霄的评语是雷霄、郭谅所斫之琴"清雅而沉细"，当是雷氏琴成为时代精品之初的特点，而其后人吸收了另外名家之长，又有发展，而至于在结构、尺度上都长而宽一些。更明确而具体地记录了雷氏琴的岳山（琴右端承架琴弦的构件）高，但琴弦与琴面的距离并不偏高，按弦拨

奏并无沙沙的杂音——"敚音"，余音悠长。这样的文字记录可以令我们相信陈拙是在实际弹奏中体验到的。因而他后面所讲雷琴结构特点时从音质出发肯定地说："雷氏之琴，其声宽大，复兼清润，含蓄婉转，自槽腹出，故他琴莫能及也。"而且显然是说，他所见到的、弹过的雷琴，也是超过了当时其他名家。而唐代雷氏斫琴名家于今天所知者多达"雷霄、雷震、雷俨、雷威、雷珏、雷文、雷会、雷迅"八人。且据历史记载及传世实物，经今人北京故宫博物院研究员深入考辨，可以相信北京故宫博物院、国家博物馆、辽宁省博物馆、香港企业家何作如先生所藏的四张"九霄环佩"，北京故宫博物院另外三张名为"大圣遗音""玉玲珑""飞泉"，旅顺博物馆的"春雷"，中国艺术研究院的"枯木龙吟"，中央音乐学院的"太古遗音"，王世襄先生原藏的"大圣遗音"，山东省博物馆的"宝袭"，美国所藏的"枯木龙吟"，台北故宫博物院所藏的"万壑松涛"，湖南省博物馆的"独幽"，汪孟舒原藏的"春雷"等十六张琴皆为雷氏所斫。而另有日本原法隆寺所藏"开元"款无名琴是有文献可考的早期传入日本有"开元"原款的文物。从现在所藏的东京博物馆公开的照片上看，其琴身有明显的蛇腹断纹，琴面呈饱满弧形，琴身虽偏方，短而窄，但形制古雅，为后世琴式所未见，只与正仓院"金银平纹琴"完全一致，而它的漆色及断纹明显与中国传统琴一致，又有明确唐代原本年款，应是"金银平纹琴"所本。虽无雷氏之款，但有制琴之地"九龙县"字样，如可证九龙县属于四川，则此琴亦是雷琴。但从照片上看，此琴偏于清秀窄小，与传世雷琴的差别颇大，而且琴底在颈、背处亦未做侧面收窄边缘的做圆工艺，而龙池凤沼皆成长方形，这一点只与"飞泉"相一致，因而此琴或许是雷氏早期民间制品。而上述诸琴中"飞泉"已经郑珉中先生确认为晚唐雷氏民间之作。其他各琴中"九霄环佩""大圣遗音""太古遗音"以琴名看、以形制看都有皇家取吉祥神圣之意。"至德丙申"的明确年款可证是新帝登位之年的盛典之制，再证以"独幽"款为"大和丁未"，是公元823年唐文宗李昂登位的"大和元年"，进一步以此再度考察故宫的"九霄环佩"年款之疑问，可做如

下思考：即"开元癸丑三年斫"的"开元癸丑"应是原刻原款，这正是"开元元年"，与"至德丙申""大和丁未"都是新帝建元之年，所不同的是癸丑是唐玄宗登基的第二年，唐玄宗在这一年之前的公元712年已经继位，先取建元之号为"太极元年"，同年又取"延和元年""先天元年"两个年号，而进入713年的"先天二年"之后，取建元之号为"开元元年"，所以713年即癸丑，即"开元元年"，因此今天"九霄环佩"是古琴天下第一重宝。笔者至今未能有幸直接观察其腹的情形，不知"三年斫"三个字的字体及刻工是否与"开元癸丑"三个字完全一致，如有不同，则必是后人画蛇添足。此琴龙池、凤沼都是长圆形，与"飞泉"及法隆寺开元款琴相同，应不成为疑点。其他可信为有皇家吉祥含意之名的琴，龙池、凤沼都是一圆、一长圆形，现在已看不到腹内有无年款可信为唐的诸琴，一形为"伏羲式"者、两张"师旷式"及一为"月琴式"者也应为有款之琴。

台北故宫博物院所藏的"春雷"是张大千先生所献。我于1990年夏到台北访问时，蒙百岁摄影大师郎静山先生及其公子朗毓斌关照，院长秦孝仪先生批准、特许，在收藏部的热情接待下，细心欣赏并反复弹奏了"万壑松涛"及"春雷"两琴。从音色、音质上相比照，两琴非常一致，都有鲜明之极的唐琴的松透、圆润、深厚、雄浑、俊朗、悠长、高古之感，而五徽以上唐琴上品才能有的"钟鼓之声"两琴也都很相近，如说不同之处，可能"春雷"音量稍大而已。

"春雷"琴体形长大宽厚，琴面拱圆，很是饱满，尾与肩、额的比例，明显大于唐以后各代之琴尾与肩、额的比例。木质老、松，色泽偏重，黑色漆，呈大蛇腹断纹。制作法度严正，工艺精美。岳山高度充分，按音毫不抗指，此琴似乎没有多数传世唐琴的颈腰底部边缘做圆取薄的表现，但仍无法不相信其为唐代制品。如果进一步思考，也许此琴不是雷氏所制，也许是雷氏早期尚未形成后来典型制式的制品，也许如日本法隆寺原藏的那一张开元款琴相同原因，都是民间之作，不是皇家所特定之需、特定之式。可惜我在当时仍未能有足够时间反复细看、细

想，未及注意这一"春雷"的背面颈、腰两侧是否也是如北京故宫博物院"九霄环佩"那样，后人修琴时将原收薄的做圆形处理的边缘给补平了，如亦有此现象，则存疑可释。

再有此琴为"连珠式"，与"飞泉"之"连珠式"属同式，但颈、腰的比例宽于"飞泉"，而池沼皆为圆形，则又近于多数其他传世唐琴，亦皆值得进一步研究。

陈拙《琴书》中言及雷氏琴，曾在述及雷氏琴时提到"雷氏琴，人间有之，多灵关样"。明正统间（1436—1449）袁均哲编辑的《太音大全集》及蒋克谦《琴书大全》中关于"历代琴式"中有"伶官式"，虽然两书所载的图形不同，但文字说明却有一部分大体相同，在《太音大全集》中略简："虞隋为伶官，修大理，减琴作三尺六寸，生项额势，有大声，进于文王。"《琴书大全》中记为："伶官琴者，乃周虞隋所作也。隋为伶官，修大理，减琴作三尺六寸，生项额势，有大声，进于文王。"其中"有大声，进于文王"一句完全相同，由此可以考虑《琴书》中所讲雷氏琴"多灵关样"应是以"伶官式"为多。值得重视的是这两种书应是引自同一来源，而"大声"为其共有的一点，古人于琴的音质以"宽大"或"大声"为优点，故述及雷琴时作为特点记录，与"伶官琴"中记其"有大声"应是完全一致的，而进一步说"进于文王"，则是对此琴的特性"有大声"做了充分的赞扬。

唐代古琴艺术高峰在琴的制作方面的辉煌表现不但足以令人惊叹，其中经千年而证明古代良琴愈老愈佳的宝器实例更是后世无法企及的，然而这又是足令我们作为华夏民族后裔引以为荣的人间奇迹。

### 三　新制古琴的选择

我在大陆时常有人请我帮助挑选古琴，来英国之后也有朋友写信问如何挑选。初学古琴的朋友要买琴，确实很难经常或随时找到有经验的人帮助挑选，所以如果自己有些必要的知识，在专程寻琴或偶然遇到时就可以做个基本判断，最少不至于买一个不能用的琴。

弹琴的人和只做收藏的人不同，首先是要买一个能用的琴，尤其买新制的古琴如不能用，对弹琴的人来说做摆设都会令人丧气。那么一张能用的琴起码应该有什么样的条件呢？

（一）首先要弦能下指，也就是说琴弦离面不可过高。琴弦过高叫作抗指，会影响弹琴方法甚而累坏手指。以七徽的位置说，琴弦离琴面应在0.5厘米。过低易产生煞音（或叫沙音，古称𥔀音），而且空弦可能拍琴面。一般琴弦抗指，除岳山太高外，还因为琴的低头不够。外行琴甚至没有低头。所谓低头是指琴面自四徽或三徽半或三徽的地方向琴头方向作弧形斜下去。这弧线自然地连伸到顶端。有的琴在岳山之外的额部另成直线，则是外行造成的。有许多琴抗指并非因为岳山太高，而是因为低头不够。如果岳山1.5厘米而琴不抗指，则最为理想。这样右手也不会在琴弦之间碰到琴面。有的琴低头不够，而靠岳山低取其不抗指，那么就会有拨弦右手指碰面的毛病了。还要注意有的琴低头也够，岳山也适当，但琴中部下弯，称为折腰，也是会抗指的。相反，如果拱背，则会有抑弦、沙音等问题。

（二）琴面不可过于扁平。过于扁平，左手按七弦尚无妨碍，在七徽或七徽以上按一、二、三、四弦就会感到困难。琴而扁平是一弦到七弦之间的弦路上弧度过小，有的琴在四、五徽处弦路上，真的就几乎是平面，这样的琴绝不可用。有的琴虽有扁平之病，但因弦外的两侧弧度很大，或只在四徽以上才呈扁平状，就易被忽略掉。

（三）弦距不可过宽过窄。弦距的宽是指岳山处琴弦间的距离。有的琴因取料不足而两条弦之间距离很窄，会令弹琴时人的手指变得拘束死

板，过宽则会感到不易控制，应以1.9厘米为宜，多数古代琴都是差不多这样的弦距。这样弦路出来的演奏习惯，可以适应大多数情况下所遇到的琴。琴尾弦距以一弦至七弦之间在4厘米为多见和适当。太近则在十徽以下按其中一弦时不易离开相邻之弦，太宽则不利于一指在十徽以下同时按两三弦及连接过弦。有的古代琴，尤其是宋琴，尾部一弦到七弦只在3厘米左右，亦是正法。如果是古代之琴，不可改动，应保持文物原貌。

（四）琴的有效弦长是指岳山的山口到尾部龙龈之间的长度，以110厘米—111厘米为正制。因为我见过的一两百张古琴制作上各方面规范者，多数如此弦长。而且以现在琴弦之粗细和强力大小，如此长度在正调弦法，以五弦为A，三弦F为宫，合F调，与其他乐器合奏最为适当。太长上不到F，无法与他人合，如一定上到F调，则不是按弦困难就是易断弦。琴弦太短，比如短于108厘米，则弦会太松，张力不足，振动不够，发不出应有的音质和音量。

（五）琴面要平整。有的琴面制作不精细，除了表漆不平整、不光滑外，尚且有高低凸凹现象，则会产生沙音。挑选时，可以把琴面对着光慢慢前后左右偏转，看琴面反光，所有不平，明朗可见。在该处按弦拨奏并做左手左右移动，会有沙音。如未产生沙音，则也可不计。

一张琴，不管其他方面如何，上面各项如无问题，此琴就可以落指了，至少做指法的练习是可以用的了。

（六）琴音的挑选是琴本质的判断。能弹之琴或可作为练习之用已经可以了，而要作为琴人相伴的良友，则琴音又是不可忽视的，但又不能要求过高，因为自古以来良琴难求。我曾为查阜西先生的二十三张古代琴全部上弦试音，除一张清代琴之外全是明代古琴，竟无一张音过得去者。选择新琴，对于初学琴的人或尚未开始学琴的人更为困难。但在无人帮助下，也可有个基本选择标准做参考。首先是琴的弦要上到标准高，不可过松过紧。琴要放在不会产生共鸣的桌子上，也不要放在腿上，那样的声音都不真实。先看七条空弦音的音量和音色是否统一，然后左

手在七条弦上每个徽上按住，如未学过弹琴者可用左手大指甲边缘，或以无名指末端外侧之角按弦，再弹动琴弦，听各处音量、音色是否统一、相近。不应有的地方声大，有的地方声小，有的地方音亮，有的地方音哑。再找到按弦的音和某一个空弦音成同度、八度或两个八度的地方，把按音和空弦音反复连续弹奏，听是否音色、音量统一。再将按弦手指在弹奏之后按音阶关系左右移动，最好有节奏地移动，每拍移动一两下，至少移动四次，其音不绝方可用。如果余音更长则是优点。空弦音不必太长，而按音和移动指的音应该长。空弦音太长，倒会使演奏时音调不清。

（七）徽位准不准是一个重要问题。检定徽位要用泛音来听。因为如用按音和散音对照，除了初学者音位不熟悉以外，琴弦的张力影响及有的琴弦本身制作不均等问题也会妨碍判断。在试徽位准不准的同时，还应该听泛音是否清楚，泛音余音是否长。弹泛音时左手触弦要轻，但却不可离开弦太早，略慢一些倒是可以的。慢离开一点，泛音仍清晰可听，如离弦早了，泛音不纯，就会冤枉了良琴。

（八）关于古琴音质、音色的选择，对于初学者是个非常困难的问题。因为初学弹琴者或弹琴方法不佳或不对，无法发出好的声音，而且音质、音色是长期弹琴和听琴所形成的内心感觉，很难用语言文字去表达。所以，只求琴的声音不要太小，也不过大，除了音长，按音和空弦音大致平衡，泛音清楚，余音也长，就是一张能用之琴了。至于琴音空不空、噪不噪、木不木、飘不飘等等，难以一下子掌握，但如果是已经具有音乐修养的人，却又可以有个大体的判断了。

以上所谈是一个能用之琴最起码的要求。如果面前有两张琴可以挑选，甚而是不同人的制品，那就再要其他方面了。佳与不良是在各方面都可以表现出来的，以我所见过的古今制品来说，有毛病的琴、外行的琴比比皆是，所以要做选择就应在可用不可用确定之后再比较其他。如果一张琴的造型无问题，但上面诸项有问题，也不可取。反过来，如果一张琴制作上有问题但不甚重，而上述各项俱无问题，也是可取的，因

为我们是在找一个可以学和练习用的新琴。

现在谈一谈怎样看一张琴的外部制作规格。琴的结构和原理是统一的，但也有各自的不同，比如有的有音柱，有的没有音柱，有的天地柱皆俱，有的只有天柱，有的琴打掉天柱声音倒变好得多。最为特殊的是我曾见过一张明代蕉叶式古琴，做工极精，却没有底板。并非去掉了底板，而是制作时就是不要底板。其声音、音量皆属中上，不知此琴是否空前绝后之奇。琴的结构和原理如此，但其造型却又是完全自由的，外形的各部尺寸形状皆可随制者之心，甚而弦长和弦距皆可自由决定。一般说唐圆、宋扁，是琴面拱形的弧度不同，而明琴则多数是尾窄，清琴袭明制，但较小气，无特征，极少精品，所见几乎都是外行之作。也许因为明琴遍地，精品亦可得，所以清人可以享其成，制琴者大约也只是不精于此之热心者或好事者。北京故宫和孔庙的雅乐之琴则几乎如儿童玩具，更不足论。我曾见一民国时琴人所制之琴，音韵颇佳，做工亦精，但结构外行之处亦不少，所以初学琴的朋友自己挑琴不必要求太高，购买之后也不必责己过严。

制作较好的琴应无下述毛病或下述之不足：

（一）徽要大小适当，而且宁小勿大。小者还可以有清秀淡雅之感，大了则显得臃肿愚笨。有的制琴者自作主张把徽做成菱形，更为可笑，其他种种花样也不可取。徽以贝壳制者为常见，用白玉、金亦佳，而其他颜色之料如碧玉等，色泽不鲜明、不醒目，不易于一瞬间看到，不可取。有的徽凸出琴面，则是大病。古代有凸徽之琴，那是为盲人所用的，极为少见，正常人是不需要的。

（二）岳山有两种，一种是通体的，即其两端与琴头齐，一种只在一弦和七弦外有余，都不妨碍琴音，也和岳山的稳固无关，可以不计，但岳山过厚则对音质和音量可能有妨碍。岳山以1.2厘米左右为常制。岳山对音质、音量有无影响，在前面试听各位置之音时已经包括，所以此处只说岳山之形。岳山上部极为重要的是要有斜度和弧度，这却又是许多琴所忽略的。所谓斜度是说琴头的一侧略低，琴尾的一侧略高，相差最

少0.1厘米，但不可多于0.3厘米。如果没有这一斜度，则琴弦被绒剅垫起离开岳山，其音必哑。斜度过大，则可能伤及琴弦。所谓弧度是指岳山靠琴头的一侧，这里应有小小的弧度，不可成为直角，否则转轸调弦时不易拉动绒剅，而且如果岳山这一侧是生硬的直角，还容易磨伤绒剅，不能耐久。与此相关的是弦孔，一个向我学过制琴的朋友，后来做的琴弦孔竟然离开岳山0.1—0.3厘米，不知何意。造成的结果是绒剅不能贴紧岳山而使得绒剅稍紧即返回、放松，造成调弦幅度明显缩小。我来到英国还见到南方某工厂所制之琴也有这一现象，选琴时要特别留意。

（三）龙龈是与岳山有相同原则的重要部分，其斜度和弧度的位置方向与岳山刚好相反，但弧度应该更大些。因为上弦时弦在此处有大幅度的移动，而且不比岳山那边是柔软的绒线在岳山外侧移动，故而龙龈弧度不足最易伤弦。尤其北京新琴用提琴销子固定在小木板上挂在雁足上的调弦器，如果龙龈不易过弦，则常常会令弦在销子跟部断掉，而且以七弦最甚。龙龈弧度要足够之外（越圆越好），应以硬木抛光为佳，绝不可以上漆。因漆性软，尤其北京琴所用化学漆，琴弦压上极为涩，也易拉断琴弦，所以如有漆应磨掉。有的琴在龙龈开有浅浅弦槽，使不左右移动而保持弦距，这是可以的。但如弦槽过窄过宽，又不利于上弦，也易造成断弦。龙龈与琴面处，不可高于0.1厘米，否则无名指按十徽以下困难。如不足0.1厘米，则空弦会拍琴面。如果龙龈未低于0.1厘米而有空弦拍面问题，那就是尾部琴面有挑起之处，不应以垫高龙龈来解决。

（四）雁足也是上弦的关键之处，尤其是传统上弦法。雁足最常见的问题是过高，把琴尾抬得太高，破坏琴的文雅气度。雁足的最大毛病是接琴底处粗于下部，造成上弦时琴弦由琴底滑向外面，不能稳定琴弦，也不能使琴弦贴紧琴底，以便在琴底压住最后的弦头，令上弦大为困难。有的雁足用圆柱形，而且打磨很光滑，美也许美，但一、二两弦上去之后再上三、四弦，已经压在下面的一、二弦很易受振而整体滑松，令人十分头疼。雁足足端可以是任何形状的，足柱以方形为佳。如果是圆形的，可将根部略为修细并用粗砂纸将它打磨粗糙，也可解决问题。

（五）琴轸可以用多种材料制作。要注意不可过粗或过细。手指扭转的地方应该在1.3厘米左右。长度不可太短，以4厘米为宜。最要紧的是穿孔绝不可太细，但这种毛病又是许多轸子所俱之病。轸孔过细，绒剅穿过极为困难，用力过大常常弄坏指甲。用工具帮助，不是伤及绒剅就是碰破手指，要想一调绒剅穿过琴头部分的长短，实在令人生畏。如已买到之琴，一定要下决心把轸孔改大，可用火烧红粗铁丝去扩大。另外有的轸子紧弦后易滑开，如琴音可取，此病易治。这个问题是因轸子上端过于平滑，可以用小刀开些放射形小槽令其生涩。内行精致的琴轸顶端应该是中心稍低周围略高。有的琴在轸池内垫以硬木，以取其坚固耐用，但却打光令琴轸在上面打滑而易跑弦。如有此情况，则可以用粗砂纸把轸池的硬木磨粗。古代精美之琴轸池都比较深，一般在0.2厘米以上，无轸池之琴属于外行。

上述各项和琴直接使用有关。下面再谈两琴相较如何选择的另外一些问题。

以造型说，琴尾比较宽者大方，有气度，唐宋琴皆如此。琴尾不可过尖，也不可太平而近方形。琴的侧板最易被忽略，易被做得太高，精美之琴绝少高过1.5厘米。我所见过两张国宝琴，北京故宫博物院"九霄环佩"和台北故宫博物院"春雷"，皆唐代精绝之作，侧面在2厘米，但因琴体长大宽圆，气度宏伟，所以侧面与之完全相衬。另外我所见和所抚过之唐代精品古琴数张侧面都在1.5厘米左右。侧面如小于1.5厘米，也会变得小气。良琴侧面除在颈腰两处之外，宽窄首尾相同，又在护轸起始处和焦尾、尾托处宽起。古代良琴尾托都比较厚，一般高出琴底0.1厘米，有的唐宋精品高出0.2厘米，甚是古朴凝重。明代以后之琴常无此气韵。焦尾以朴实典雅为宜，不应花巧。焦尾和尾托都不可以上漆，如已上漆应该磨去。琴的腰和颈，弧度或内收尺度不可过深，侧面不可过高。尤其颈处，如果过高，则是颈处琴面弧度不足。琴的额不可过长，岳山外缘至琴头顶边以7厘米左右为宜，令人感到精美雅致，而过长则显得蠢笨。琴顶部有龙唇和凤舌，这也是造琴人容易马虎之处，常常模糊

小气。正常的唇应和底面板外缘成平行线或大体平行。舌的中线其棱如刀，两端如锋。护轸不应过长，从琴面算起以4厘米左右为宜。有的人将龙池、凤沼镶边，固无不可，古代已有此制，但必须与琴底平，可以在琴腹内起边，反之则是外行琴。

制琴以桐木和杉木为佳。旧木又比新木更易出好声音。有的琴面用两块木拼成亦无妨碍，甚至有很大木结子也可能不影响声音。查阜西先生有一明代古琴，在池沼之间穿面板处有一大结，其音中上。一日忽然其结脱落，粗近1厘米，长将近2厘米，而琴面亦未漏，可见并无大碍。琴的漆是对音质有直接影响者，但既已先做了声音选择，则只看漆是否平整光滑。更紧要的是有的新琴没有底灰，只是刷几道表漆，则不能承受指头的按弦压力。看琴时可以用指甲在琴的弦路部分的琴面用力下掐，如有甲印则不可买，如琴主有异议，可以向他指出这是未完成的不合格之琴，必须补上灰胎，掐入指甲是帮其发现问题以及时补救而已。

此外还有些进一步细致的要求，既已无碍大体，亦难以传之纸笔，所以我想以上诸项已可以对初学者自行选择新琴有所帮助了。

1991年2月11日于伦敦

（原载台北《北市国乐》1991年4月25日）

# 四　琴曲诗三十首

## 忆故人

明月高松万籁沉，闲庭小径独长吟。

荣枯宠辱何须论，寂寂空山忆故人。

《忆故人》：清代晚期出现的琴曲。表现人在空山月下庭院中徘徊沉吟，满怀对老友的思念之情。

二〇〇四年十月二十二日

## 欸　乃

欸乃声声今古传，迎风逆水倍辛艰。

山光云影生遐想，依岸长歌万里天。

《欸乃》：欸乃，应读如ǎo ǎi，是船夫、渔夫在拉纤、划桨时发出的呼应号子声。乐曲表现坚定沉着的情绪，可以感受到艰辛的劳动场景和波光闪烁的山水画面。曲中蕴含了希望，也流露出不平之气。

二〇〇四年十月二十六日

## 秋塞吟

去国只身求太平，明妃塞上叹秋声。

长悲深怨凭谁诉，落日黄沙孤雁鸣。

《秋塞吟》：清代中期以前出现的古曲。表现汉代王昭君远嫁异国，在秋天荒凉的塞外征途中怀念故国的忧伤心情。

二〇〇四年十月二十六日

## 流　水

泉溪江海紧相连，婉转奔腾气万千。

智者灵心存永世，高情一展薄云天。

《流水》：中国古代第一名曲。此曲前始部分来源于唐代，其后是明清时期的琴人艺术智慧。在公元前三世纪的《吕氏春秋》中记载，著名

琴家伯牙弹琴，钟子期从他的音乐中感受到两种意象：雄伟的如同高山，宽阔动荡的如同流水。伯牙把钟子期作为知音，钟子期故去后，伯牙将琴摔坏不再弹。这段千古佳话成为友谊最高境界的象征。

《流水》所表现的就是点点山泉汇成潺潺的小溪，最后发展成奔腾的江海洪流的种种形象及多变的气势。

<div align="right">二○○七年一月十六日</div>

## 幽　兰

空谷寒泉芳草萋，绰约玉叶静披离。

至仁至善难容世，翘首高天长太息。

《幽兰》：此曲为公元六世纪丘明传谱，唐人手抄古琴文字谱流传至今。《幽兰》一曲表现了孔子周游各国，感慨自己的政治理念不能被采纳，有如高雅的兰花只能在山谷中与杂草相伴的忧伤不平的心情。

<div align="right">二○○七年一月十六日</div>

## 梅花三弄

溪山夜月映仙姿，冰雪风霜作护持。

傲岸高洁怀玉魄，泠然三弄启哲思。

《梅花三弄》：现存最早谱本为1425年的《神奇秘谱》所收，应是宋代谱本。现在流传最广的《琴谱谐声》本有明显的发展。此曲表现了梅花不畏冬季的寒冷，在冰雪中迎风开放的坚强品格、优美的形象和生命的活力。

<div align="right">二○○七年一月十六日</div>

## 秋风词

瑟瑟寒风染草黄，悲痴怨苦倍神伤。

何堪痛悔当初识，落叶惊鸦催断肠。

《秋风词》：清朝晚期琴曲。表现古人爱情中微妙复杂的忧伤之情。

<div align="right">二○○七年一月十六日</div>

## 古　怨

迟暮悲歌八百年，人间存此再无前。

红尘浊浪谁能悟，华发清樽空寂然。

《古怨》：宋代姜白石作词作曲订指法。表现美女迟暮之时对逝去时光的深切感伤之情。

<div align="right">二〇〇七年一月十六日</div>

## 广陵散

暴君一逞淫威令，壮士十年正义琴。

狂雨寒风天地覆，吞悲发怒尽昭申。

《广陵散》：此曲来源于汉代，定谱于唐代，出版于明代初期的《神奇秘谱》。汉代晚期蔡邕《琴操》记载的《聂政刺韩王曲》即是此曲最初的曲名。表现聂政之父为韩王铸剑，逾期未成被杀。聂政为伸张正义，行刺韩王，初未成，逃入深山，遇长者学琴十年，后在都城弹琴，被召入宫中，趁为韩王弹琴刺死韩王，最后自尽的悲壮事迹，表现忧伤之情、坚定意志和勇猛气度。

<div align="right">二〇〇七年一月十六日</div>

## 潇湘水云

悬望沉思国士心，冰弦一振痛尤深。

悲怀壮志琴师苦，惟向河山叹水云。

《潇湘水云》：宋代郭楚望作曲。谱初见于《神奇秘谱》，现在流传最广的《五知斋琴谱》本是经《大还阁琴谱》本发展而成的大型谱本。表现琴家在潇湘二水交汇之处望九嶷山，为云雾所遮蔽而不得见，引起对失去的北方国土的思念之情和矢志收复失地的豪壮之气。

<div align="right">二〇〇七年一月十六日</div>

## 平沙落雁

气爽天高万里程，还乡去国两难行。

翩然起降平沙远，展翅相携过碧空。

《平沙落雁》：表现秋高气爽，水远沙明，大雁飞翔的自由自得、降落复起的逍遥豪迈及悠然飞去的情景。

二〇〇七年一月十七日

## 阳关三叠

横琴千古叹阳关，怕问离人何日还。

朝雨轻尘化苦酒，伤心摧柳醉苍天。

《阳关三叠》：唐代王维有诗《送元二使安西》，最后两句"劝君更尽一杯酒，西出阳关无故人"成为千古名句，由此产生的琴歌《阳关三叠》成为相送友人远行时依依惜别之情的最好表达。

二〇〇七年一月十八日

## 酒 狂

酒圣酒仙皆酒狂，游侠贵胄任张扬。

儒生名士今犹在，豪饮浅斟意味长。

《酒狂》：见于1425年出版的《神奇秘谱》。从古琴减字谱仍有文字谱式的遗留等方面可知此曲是唐代的乐曲。此曲表现了古代文人喝醉酒时的愉快心情、潇洒风度和豪放之气。

二〇〇七年一月十八日

## 渔樵问答

山仁水智卧渔樵，漫问闲答日月高。

厚利英名等午梦，鲜鱼老酒共逍遥。

《渔樵问答》：此曲表现渔夫和樵夫在山水之间抛却功名利禄之心的逍遥自得的对话。

二〇〇七年二月八日

## 渔　歌

随心信口入云霄，一棹轻分万里涛。

变幻人间风雨后，长虹丽日醉花朝。

《渔歌》：渔夫在山水之间领略壮阔的大自然，展露出宽广辽远的胸怀及开阔豪迈的精神。

二〇〇七年二月八日

## 胡笳十八拍

问地呼天怨乱离，痴儿故国两依依。

笳声泣血弦将断，痛近魂销生死期。

《胡笳十八拍》：汉代末年著名学者蔡邕之女蔡文姬因战乱流落匈奴多年，终得归汉。此曲表现了她悲欣交集的复杂心情，深感艰辛岁月的沉痛，也有对家乡的深切怀念，还有终于得返故土的欣喜。

二〇〇七年二月八日

## 长门怨

一入长门百事哀，高墙孤影月徘徊。

阿娇空有颜如玉，泪洒西风买赋来。

《长门怨》：此曲是对汉武帝的陈皇后被冷落在长门宫中所怀深切愁苦哀怨之情的充分刻画。

二〇〇七年二月九日

## 普庵咒

玉振金声颂普庵，和平祥瑞布人间。

禅心佛理感元化，万朵莲花降座前。

《普庵咒》：此曲表现了佛家诵经的慈悲之心、庄严气度及崇高精神。

二〇〇七年二月九日

## 关山月

戍客思乡志不移，雄关明月展旌旗。

昂首低眉家万里，金盔铁甲玉门西。

《关山月》：此曲出现于清代后期，与李白同名诗精神一致。表现唐代守卫边疆将士思念家乡之情及为国效力的坚定信念。

二〇〇七年二月九日

## 醉渔唱晚

鱼香酒烈晚风清，醉倚船篷对月明。

顾影讴讶腔韵老，江波岸柳共倾听。

《醉渔唱晚》：表现了渔翁在悠闲清静的晚上逍遥畅快地饮酒歌唱的情景。

二〇〇七年二月九日

## 洞庭秋思

落日无言洒洞庭，乌云白浪叹西风。

纷纷黄叶飘如雨，掩卷依琴问此生。

《洞庭秋思》：此曲表现人在洞庭湖上对秋天所生的淡淡而又入心的伤感。

二〇〇七年二月十日

## 阳　春

日丽风和大地新，花香竹韵入瑶琴。

青襟翠袖酩酊舞，莫问今人与古人。

《阳春》：此曲充分展现了由春光明媚、清风拂面的阳春之景所生发的爽朗愉悦之情、潇洒灵动之气。

二〇〇七年二月十日

## 离　骚

百虑民生苦索求，孤高独醒国难留。

怀沙魂系千秋泪，商羽铿锵泣九州。

《离骚》：《离骚》是战国时期楚国爱国忠臣屈原的著名诗篇，此曲表现了诗中忧国忧民的崇高情操和深切的壮怀。

<div align="right">二○○七年二月十一日</div>

## 鸥鹭忘机

微风细浪浮鸥鹭，万里长天任自由。

且忘人间多欲念，轻张灵翅作云俦。

《鸥鹭忘机》：乐曲主题源于古代一则寓言：当人有捉取鸥鸟、鹭鸶的动机，原本亲近的水禽便高飞离去。此曲表现的正是鸥鹭忘却侵害者的机心时自由飞翔的情景，隐隐地流露着感伤之意。

<div align="right">二○○七年二月十一日</div>

## 梧叶舞秋风

高天重九赐金风，映日梧桐落叶轻。

闲作无心漫涣舞，飘飘翻转伴琴生。

《梧叶舞秋风》：此曲表现秋高气爽、阳光普照下，梧桐落叶自由飘动飞舞的愉快心情。

<div align="right">二○○七年二月十一日</div>

## 高　山

黄钟大吕会人神，肃穆安详仁者心。

高远幽深思太古，清新俊逸动琴魂。

《高山》：此曲表现伯牙志在高山的雄伟崇高的形象和气度。

<div align="right">二○○七年二月十一日</div>

## 墨子悲丝

惜人性本如丝素，乱染无端百色杂。

圣者悲怀深似海，吞云涌月到天涯。

《墨子悲丝》：墨子看见洁白的蚕丝被染成各种颜色，联想到原本单纯的初生之人被社会染得形形色色，而深为悲伤痛惜。

二〇〇七年二月十一日

## 良宵引

萧疏竹影上幽窗，风动芙蓉两鬓香。

月满空庭凉似水，心如羽化入仙乡。

《良宵引》：此曲表现美好的夜晚令人感受到的安然闲适之境。

二〇〇七年二月十一日

## 获麟操

哀而不伤感获麟，仁心无奈对乾坤。

非时瑞物警尘世，圣者虚怀痛至深。

《获麟操》：表现孔子看见人们捕获麒麟，对本应在太平富裕天下出现的吉祥瑞兽却在乱世被人捕获所生的感慨。

二〇〇七年二月十五日

## 苏武思君

劲节坚贞高入云，摧身忍辱报国恩。

尊卑一样怀苏武，谱入弦歌万古吟。

《苏武思君》：此曲表现志士苏武出使匈奴被扣留十九年而不屈的艰辛痛苦经历和感情，及最后得以被迎回汉朝的喜悦。

二〇〇七年二月十五日